上海大学音乐学院艺典书系　　　　　　　　　　主编　王勇

古筝演奏与教学实践

上海大学出版社

图书在版编目(CIP)数据

古筝演奏与教学实践 / 邱玥编著. -- 上海：上海大学出版社, 2024.10. -- ISBN 978-7-5671-4868-0

Ⅰ.J632.32

中国国家版本馆 CIP 数据核字第 20240ZD933 号

责任编辑　位雪燕
封面设计　缪炎栩
技术编辑　金　鑫　钱宇坤

古筝演奏与教学实践

邱　玥　编著

上海大学出版社出版发行
(上海市上大路99号　邮政编码200444)
(https://www.shupress.cn　发行热线 021-66135112)
出版人　余洋

＊

南京展望文化发展有限公司排版
上海华业装潢印刷厂有限公司印刷　各地新华书店经销
开本 787mm×985mm　1/8　印张 20.5　字数 291 千
2024 年 11 月第 1 版　2024 年 11 月第 1 次印刷
ISBN 978-7-5671-4868-0/J·679　定价　98.00 元

版权所有　侵权必究
如发现本书有印装质量问题请与印刷厂质量科联系
联系电话: 021-56475919

总　　序

上海大学音乐学院成立于2013年,是上海这座国际化大都市中最年轻的音乐艺术高等学府。依靠综合性大学多学科的资源优势,"高起点、大视野、以全球化的理念培养新世纪的音乐艺术多元化人才"便成了上海大学音乐学院的使命和愿景。

任何教育既有其普遍规律,也有其个体特性,这在音乐教育上的反映特别明显。长期以来,在我国综合性大学内的音乐院系建设一直是以"九大"独立建制的音乐学院,特别是以中央音乐学院与上海音乐学院等作为学习样板,包括对课程设置、教学模式以及学科建设等进行调整型的复制。作为国内顶尖、国际知名的高等音乐学府,这几所音乐学院无疑是值得作为榜样进行参考的,但是我们也不应忽略这几所音乐学院最初采用集中全国或区域性优质资源,推行精英化教育,培养音乐类专才的创办模式,对办学条件乃至生源必然也都有着很高的要求。然而,随着艺术类专业大量进入综合性高校,培养目标也呈现出多元化的需求。例如上海大学音乐学院,除了承担对音乐专业学生的培养以外,还担负着全校4万多名学生的音乐素质教育和本院的复合型音乐专业人才培养工作。所以,如何编写一套特别符合上大生源特点的教材,便很自然地成了上海大学音乐学院近期关注的重点。

我们和上海大学出版社共同推出"艺典书系"丛书正是落实上海大学音乐学院自成立以来数年间探索新型人才培养模式的具体措施之一。丛书以教材为主,兼顾学术研究著作,以解决实际教学中遇到的困难为导向,以期逐步构建、完善具有上大音乐学院特色的音乐教学体系。当然,推出"艺典书系"丛书的背后也有着我们对我国音乐类高等教育教材出版情况的反思。进入21世纪以来,尽管此类教材出版如雨后春笋,数量之多蔚为壮观,然而却呈现这样一个基本状态:一方面,大量由外文版引进的教材在应用于我国教育体制之后需要一个磨合优化过程;另一方面,也有一些自编的教材往往缺乏实际教学实践的支撑,系统性显得尤为不足。因此,我们由衷希望"艺典书系"可以在这一方面进行有益尝试,为我国高等音乐教育事业添砖加瓦。

我院古筝副教授邱玥,自幼投师于著名秦筝乐派代表人曲云教授门下,后又师从于古筝演奏家樊艺凤教授、周延甲教授、魏军教授,全面掌握秦筝乐派精髓。邱玥曾执教于西安音乐学院民乐系及陕西师范大学音乐学院,担任古筝专业教师;个人曾荣获2019年上海市普通高校音乐舞蹈教师基本功微课教

学展示一等奖,指导上海大学民乐团参加2020年第六届全国大学生艺术展演并荣获上海市赛区一等奖,获得2023年第四届"敦煌杯"民族器乐比赛优秀指导教师奖、2023年第二季"白玉兰"国际音乐节国乐竞演大赛优秀指导教师奖、2015—2017年"朱雀杯"古筝大赛优秀指导教师奖。目前主要研究领域为古筝表演理论与实践,先后在《求索》《中国教育学刊》《中国宗教》《电影文学》《艺术家》等期刊发表学术论文10余篇,先后主持陕西省社会科学联合会、陕西省教育研究所等课题。此次出版的《古筝演奏与教学实践》是邱玥对古筝演奏理论的基本梳理与实践教学心得的总结。

千里之行,始于足下。愿我们的"艺典书系"能够在音乐教育道路上,留下一串踏踏实实的脚印。

<div style="text-align:right">上海大学音乐学院院长 **王勇**</div>

目　录

概　述	001
第一章　古筝基础知识	004
第一节　古筝乐器知识点	004
第二节　古筝的演奏状态	011
第三节　古筝初学常见问题	015
第二章　古筝演奏技法	022
第一节　常用右手技法	022
第二节　常用左手技法	049
第三节　现代演奏技法	054
第三章　古筝演奏艺术实践	060
第一节　古筝演奏者应具备的演奏能力	060
第二节　古筝演奏者应具备的心理状态	066
第三节　古筝弹奏音色的影响因素分析	071
第四章　古筝教学分析	080
第一节　古筝教学的意义和原则	080
第二节　古筝教学方法和过程	084
第三节　古筝教学形式分析	090
第五章　古筝流派概述	095
一、山东筝	095
二、河南筝	102
三、潮州筝	107
四、客家筝	113

五、浙江筝 ··· 117
　　六、陕西筝 ··· 124
　　七、福建筝 ··· 129
　　八、蒙古筝 ··· 132
　　九、朝鲜筝 ··· 133

第六章　古筝名曲赏析 ··· 135
　《渔舟唱晚》 ··· 135
　《高山流水》 ··· 136
　《四段锦》 ··· 140
　《陈杏元和番》 ··· 142
　《陈杏元落院》 ··· 144
　《寒鸦戏水》 ··· 146
　《蕉窗夜雨》 ··· 148
　《将军令》 ··· 150
　《月儿高》 ··· 152
　《秦桑曲》 ··· 154

概　　述

《史记》有云："夫击瓮叩缶，弹筝搏髀，而歌呼呜呜快耳者，真秦之声也。"千百年来，古筝拥有着许多神秘而浪漫的传说，它曼妙的身姿，更是为中国民族音乐的发展书写了浓墨重彩的一笔。历经千年的古筝，经过历代专家和演奏家们的精细化的改良，古筝乐器的结构有了质的飞跃。现在的筝不仅拥有丰富的音乐表现力，而且还具有较强的艺术可塑性；在作曲家不懈地耕耘下，多调式、多风格的作品层出不穷，如珍珠般照亮筝的历史长河。

随着今人对筝的热爱，古筝的理论研究也取得了丰硕的成果，在文献整理和研究方向中，在演奏技法的开拓中，在技法传承中都有着飞跃的发展。这些成果形成了一股强大的综合力，推动着古筝演奏事业的发展。

根据笔者的整理和不完全统计，对1900—2020年出版的古筝理论书籍做以下几个分类：演奏类书籍、历史文化类书籍、工具书、流派类书籍、普及知识类书籍、古筝典籍等。

(1) 演奏类书籍：《拟筝谱》，梁在平编著，1938年自费刊印；《古筝演奏法》，蒋萍编著，音乐出版社1957年出版；《古筝弹奏法》，曹正编著，音乐出版社1958年出版；《古筝初阶》，沈草农、查阜西、张子谦编著，人民音乐出版社1961年出版；《古筝弹奏法》（修订版），曹正编著，音乐出版社1963年出版；《筝演奏法》，焦金海编著，人民音乐出版社1987年出版；《古筝弹奏指南》，张弓编著，江苏文艺出版社1989年出版；《古筝快速指序技法概论》，赵曼琴著，国际文化出版公司2001年出版；《怎样提高古筝演奏水平1》，中央音乐学院学报编辑部、华乐出版社编辑部编，华乐出版社2003年出版；《当代古筝名作教学与演奏详解》，张珊著，湖南文艺出版社2010年出版；《古筝演奏理论与经典解读》，杨玉芹著，中国书籍出版社2015年出版；《古筝演奏艺术研究》，张磊著，吉林大学出版社2016年出版。

演奏类书籍中具有典型性的是赵曼琴先生所著的《古筝快速指序技法概论》，著作论述手指快速弹奏的方法，通过医学、力学等分析梳理总结技法的科学性，将古筝的现代技法发展推至一个全新高度。音乐学大家朴东升曾赞誉：这部上下两册长达50余万字的著作，是对当代古筝艺术在演奏技法和理论方面创造性的继承与发展，是对他自己在漫长的演奏实践中摸索出来的、独树一帜的快速演奏技术进行深入总结并进行理论归纳的一个学术成果，是一部适应时代发展需要的并具有实用价值和理论价值的重要著作。[①]

(2) 历史文化类书籍：《筝学散论》，姜宝海著，山东文艺出版社1995年出版；《秦筝史话》，焦文彬著，中国文联出版社2002年出版；《唐筝逸韵》，傅明鉴著，安徽文艺出版社2010年出版；《二十世纪中国筝乐研究》，王英睿著，中国文联出版社2012年出版；《文史谈古筝》，谢晓滨、姚品文著，上海音乐出版社2015年出版；《筝乐艺术的古今传承与流派发展研究》，邹昊著，吉林大学出版社2017年出版；《20世纪中国筝乐艺术转型叙事》，余御鸿著，上海音乐出版社2020年出版；《古筝艺术的当代传承与艺术研究》，张铭娟著，人民出版社2020年出版。

① 朴东生.简评《古筝快速指序技法概论》：兼谈赵曼琴与王中山[J].人民音乐,2002(12):47.

在历史文化类书籍中较突出是王英睿所著的《二十世纪中国筝乐研究》,该书以时间轴的方式把20世纪的中国筝乐发展分为五个阶段,其中包括古筝艺术各流派的形成过程与代表音乐家、专业古筝教育的雏形发展成熟过程、乐器的几个改良阶段、古筝技法与新作品的良性循环发展、古筝社会教育中考级现象的深入分析总结及反思,通过较为丰富的一手资料,清晰勾画了筝乐百年发展的历程。该书是中国古筝艺术理论的重要著述,为筝乐理论建设作出了突出贡献。

(3)古筝工具书:《古筝使用手册》,王国振、宋小璐编,上海音乐出版社2013年出版;《中国古筝知识要览》,盛秧编,上海音乐出版社2018年出版。

《中国古筝知识要览》被誉为学习古筝的"知识百科书",该书对古筝各个方面细微知识进行了综合广泛的整理和汇总,全书分为几个部分:乐器介绍,解说古筝的专业术语,梳理古筝艺术发展过程,古筝乐曲以及古筝演奏家等,古筝书籍、教材、曲谱等分类整理等。这是一本具有较强系统性、知识性和实用性的古筝专业知识工具书。

(4)流派及代表人物类书籍:《高哲睿潮筝遗稿》,高哲睿著,高百坚编,辽宁民族出版社1996年出版;《陕西筝曲》,曲云、李萌著,人民音乐出版社2000年出版;《浙派古筝》,盛秧编著,西泠印社出版社2003年出版;《秦筝文谱》,周延甲主编,陕西人民教育出版社2009年出版;《真秦之声:周延甲筝曲精选》,周望编,人民音乐出版社2009年出版;《曹东扶艺术研究》,冯彬彬著,中国文联出版社2015年出版;《蒙古筝流派基础演奏技术训练教程》,张越祺、崔健编著,中央民族大学出版社2017年出版。

流派及代表人物类书籍中具有典型性的是《秦筝文谱》,主编是陕西筝派的领军人周延甲教授,著述分文论与曲谱两部分,这是秦筝陕西流派半个世纪以来理论研究与代表性作品的成果体现,是形成陕西流派的重要佐证,更是研究秦筝文化复兴之旅的重要参照。①《秦筝文谱》的出版具有重要的历史意义。

(5)普及知识类书籍:《谈谈古筝》,童宜风著,中央人民广播电台民族管弦乐团印制1956年出版;《民族器乐讲座》之《筝》篇,曹正编著,音乐出版社1957年出版;《古筝音乐》,周耘编著,湖南文艺出版社2000年出版;《古筝爱好者》,蔡毅编著,花城出版社2002年出版;《古筝学习问与答》,高雁著,长江文艺出版社2003年出版;《筝——中国国粹艺术读本》,王英睿著,中国文联出版社2008年出版。

普及知识类读物中比较有特点是王英睿著述的《筝——中国国粹艺术读本》,普及知识类读物的读者大多是古筝的爱好者,有些读者还是小学生,所以文字要通俗易懂,形象生动,有时还需搭配图片来迎合读者的需求。该书共有七个章节,以讲故事的形式把古筝乐器、历史发展、流派和乐曲等娓娓道来,受到读者喜爱。

(6)古筝典籍:《华乐大典 古筝卷 文论篇》,中国民族管弦乐学会编,上海音乐出版社2016年出版。该书文论篇共收录110篇优秀文论,31位古代筝人,102位近当代筝人,为广大读者提供了一部较完整的浓缩式的古筝文论,分别从古筝的历史、风格流派、演奏技艺、乐器改革、音乐家、创作、教学等各方面研究整理汇总,是专业古筝从业人员必备理论典籍。

笔者认为,筝的演奏与实践,不能割裂文献、创作、地域风格等方面的成果而单独论述。所以,在该书中,笔者尽可能从多角度、多维度对筝的演奏与实践作以论说,试图从以下六个章节对该课题进行阐述。

第一章为古筝基础知识,包括古筝乐器入门知识,古筝的义甲选择,古筝演奏状态,古筝的乐器保养和选择,古筝的转调和初学古筝的相关问题等。这一章主要为初级学习演奏古筝的不同年龄段学员讲解乐器基本知识和演奏要领。

第二章为古筝演奏技法,讲解古筝常用技法并配套实用练习,通过阅读演奏技法要领,并逐步实践演奏方法,

① 盛秧.复兴之路 古树新花:评析《秦筝文谱》与陕西筝派[J].中国音乐,2010(4):163.

弹奏技法练习,从而提升手指灵活性,掌握古筝演奏基本技巧。

第三章为古筝演奏艺术分析,讲解演奏者应学习掌握的各种演奏知识;了解表演者在舞台演奏过程中的心理状态并如何调整改善,以达到更好的弹奏效果;讲解演奏者应掌握的音色特性等,希望对各个阶段的习筝者都有启发。

第四章为古筝教学分析。据不完全统计,目前全国学习古筝的人数已达上千万,鉴于古筝作为民族乐器中学习者最多的一门乐器,所以现如今对于古筝教学的意义就尤为重要。本章节是对古筝教学的原则和意义、教学内容和方法、教学形式和教材进行系统分析和归纳总结,希望可以为当下古筝教学方面有些许帮助。

第五章为古筝流派概述。对于专业和业余学习者来说,充分掌握传统乐曲是习筝过程中的重要一环,学习各个流派的作品,不仅能准确演奏流派最具代表性技法及了解流派的文化内涵,还能更好地理解、继承并传递中华传统音乐。笔者梳理了古筝各个地方流派的历史发展、风格当中的特色技法、调式、音高和表现方式、流派的代表音乐家等,以期对专业和业余学习者有更多的帮助。

第六章为古筝名曲赏析,讲解古筝传统经典代表乐曲。通过对筝乐传统作品的文字解读,可以帮助演奏者从作品主题内容、结构、音乐的情感表达等方面着重理解乐曲。

笔者之所以从多维度进行阐述,旨在在筝乐发展的理念上,将创作、风格、历史文化归为文献研究,将弹奏技法、双手演奏与对位、力度的渐变、速度的推动、情绪变化等演奏维度融合而论述。希望本书能够为各阶段学习的筝友们提供一些帮助,为演奏者的艺术实践活动提供一些参考。因笔者的知识储备和写作能力有限,书中难免有些疏漏之处,欢迎广大读者能够积极对本书内容进行批评指正。笔者相信,在古筝艺术不断发展的当下,经过我们一代又一代人的不懈努力,这门艺术终将会持续走向繁荣。笔者愿与各位前辈、同仁和筝友一起努力,为古筝艺术的进步和发展继续贡献自己的力量。

第一章
古筝基础知识

筝是中华民族音乐宝库中一颗灿烂耀眼的明珠。这件乐器音色优美,音域宽广,演奏技巧多样,表现力丰富多彩。据考证,筝至今有近3 000年的历史,因历史悠久,又被称为古筝。自中华人民共和国成立以来,筝乐艺术不断完善发展,其中包括筝乐演奏家和高等音乐院校教授人数的扩大、新作品的不断问世、演奏技巧的深入挖掘、乐器的科学改革等,使得社会各界对筝乐艺术持续关注。

古筝在其历史传播过程中,不断融合我国各地的民歌、说唱、戏曲等民间音乐,逐渐形成了具有不同音调韵味特点、演奏手法各具特色的不同地域流派,其中以河南、山东、潮州、浙江和客家等流派最为著名。少数民族地区包括蒙古筝和伽倻琴等,为古筝音乐的宝库增光添彩。自20世纪50年代以后,陕西筝派的发展突飞猛进,在筝乐流派中占有重要的一席之地。

1948年春,筝坛泰斗曹正到南京国立音乐院国乐组任古筝教员,第一次把古筝这件乐器由民间带向高等音乐学府,开创了中国筝史的新纪元。[①] 而后,全国各高等音乐院校纷纷开设了古筝演奏专业课程,使这一古老的民族音乐艺术得到了空前的发展,造就了大批古筝专业演奏教学理论研究人才。

古筝在经历了2 000多年的演变与发展过程中,随着形制的改善调整、演奏技法(右手作声左手补韵)的创新拓展、各个流派的形成到发展成熟、从民间到现代高等院校的专业化教育,筝乐艺术焕发了无限生机活力。

第一节 古筝乐器知识点

一、古筝的形制与各部位名称

(一) 古筝的形制

历史上,筝的形制大小,弦数没有完全一致。现代古筝最普及的是21弦筝,传统的13弦筝和16弦筝也有使用。各种样式的筝大致可以分为小筝、钢弦筝、蝶式筝和多声筝。而现在普遍是1.63米统一形制的筝,近年来也出现1米、1.25米、0.8米等长度的筝。

小筝长1.3~1.5米,16弦,依定弦高低采用三种粗细不等的丝弦,分别称为子弦、二弦和老弦。

钢丝弦筝构造与小筝大体一致,只是用钢丝弦代替丝质弦,发音清脆明亮,适合表现客家和潮州流派作品。

① 王中山.纪念古筝大师曹正先生[J].中国音乐,1998(2):79.

蝶式筝在弦数上有18弦、21弦、25弦、26弦、44弦等，其筝体犹如两个筝并在一起，采用一个共鸣体。此种筝除了在五声音阶定弦的某些弦距之间增加了半音或变化音外，还装有弦钩，以用来改变某些定弦音的音高。

多声筝是2007年问世的，由中央音乐学院的李萌教授与上海民族乐器一厂的技术人员共同研制。多声筝是在五声和七声弦制的基础上开发的，可以根据演奏者不同需求定弦音高。该种筝最大的特点是在不增加筝体尺寸及不改变共鸣箱发声状态的基础上，增加筝弦的数量。

（二）古筝各部位名称

筝主要由面板、底板、侧板、筝首、筝尾、前后岳山、筝码、筝轴、出音孔和筝弦等部位组成（见图例1-1），其优劣取决于各部分材料质地及制作工艺的高低。

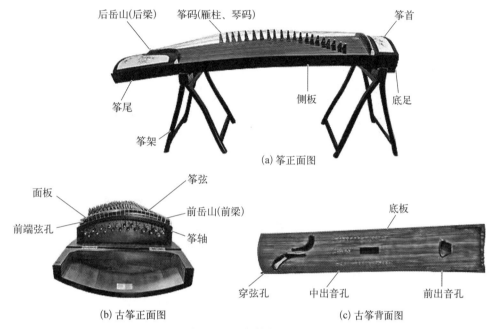

图例1-1　古筝各部位名称

筝的共鸣箱是由面板、底板和两个筝侧板组成一个箱式形制。在共鸣体内有呈拱形的音梁，它除了传导声音达到共鸣效果外，还起着支撑的作用。共鸣体的质量和结构对筝的音质影响很大。筝的面板多用放置多年、木质干而松的梧桐木来制作。底板用梧桐木制作或者用其他的硬质木料制作。

侧板也称边板，即筝的侧帮。筝有两个筝边，靠近身体的一侧称为内筝边，另一侧称为外筝边。筝边一般用硬木制成，筝边板的主要功能是对共鸣箱的起到支撑保护，所以用硬质木材较理想。

筝首一般也是用较为坚实的木料制成。筝首的作用是固定筝弦的松紧程度，由穿弦孔来固定（也有筝头是固定琴钉的）。

筝尾主要用于安装筝弦。此处在造型上也起着与筝头对称平衡的作用。

岳山也称木梁或山口，用硬木制成。在筝上有两个岳山：一个在面板与筝首连接处，称为前岳山；另一个在面板与筝尾连接处，称为后岳山。岳山随面板的前后圆弧而自然成弯弧形，与面板基本上成90°角。后岳山也有用S形，缩短了高中音区的码处弦长。岳山既起着支撑筝弦的作用，也起着传递声音的作用。岳山与码子高度的比例关系到音准、音色、定调等方面的问题，因此必须用恰当的比例才能使筝的发音产生良好的效果。在前岳山上端镶有一条骨片或竹制条，以使发音悦耳。

筝码也称雁柱或琴码。它是筝弦和面板的传导支柱，一般用木制。在筝码上还镶有一个小骨片，在骨片上刻槽，以稳固筝弦。每个筝码支撑着一根弦，共有21个。在演奏时，弦的振动由筝码传递到面板，再通过共鸣箱而

发声。筝码可左右移动,以调整音高。

筝轴也称销子。它用于上弦,调整弦的松紧,控制音的高低。筝的筝轴既有用钢琴销钉代替的,也有用硬质木料制成弦轴上弦的。

发音孔,筝有两个或三个发音孔,分别均匀地分布在筝的底板上面,其形状和大小关系到筝音色、音量,另外在筝尾有长条孔可以方便换筝弦。

不同类型的古筝,其筝弦数各不相同,比如21弦古筝,其筝弦共有21根弦,每根粗细不一,根据音由高到低,由细到粗,靠近演奏者的第1根弦(称为1弦)是筝的最高音,距离演奏者最远的第21根(称为21弦)是最低音。中国筝使用的筝弦有丝弦、钢丝弦和尼龙弦三种,由于材质不同而音色也不一样。

二、古筝的定弦

(一) 筝码的安装

筝码的安装方法:先将筝码由低到高依次排列好,1号筝码是最高音,也是筝码最低的一个,依次筝码越来越高,21号筝码是最低音。1号筝码放在距离前岳山(前梁)14~15厘米的位置,21号筝码放在距离后岳山(后梁)55厘米左右的位置。其他筝码高音稍微紧密一些,低音稍微稀疏一些。

(二) 定弦

古筝按宫、商、角、徵、羽五个音阶定弦,所用的简谱以阿拉伯数字表示。音阶为1、2、3、5、6,唱名为:do、re、mi、sol、la。

我们以21弦古筝为例。21弦古筝一般采用D调作为入门定弦,可见图例1-2及图例1-3。

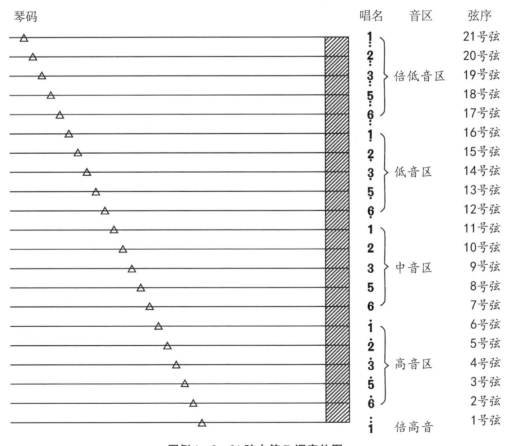

图例1-2 21弦古筝D调音位图

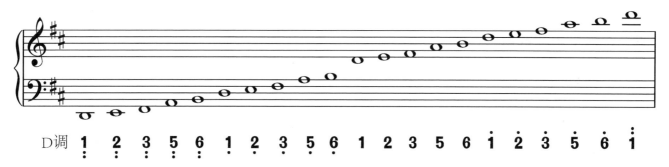

图例 1-3　21 弦古筝 D 调线谱简谱图

三、古筝义甲的选材和种类

（一）古筝义甲的选材

义甲的材质选择有玳瑁、牛角、穿山甲等硬质天然材料和赛璐珞等硬质塑料。因为保护野生动物的关系，近年来已研制出高强度尼龙材质等。

（二）古筝义甲的种类

20 世纪 80 年代以前的老艺术家，还习惯于义甲戴在指甲盖上，之后由于古筝技法的快速发展，现在义甲统一戴在指肚的位置。

（三）古筝义甲制作工艺

古筝义甲在制作工艺上还可分为平面、单面弧、单面弧带凹槽、双面弧等；义甲从形制上分为直板形、弯形、半月形等（可见图 1-4）。

图例 1-4　古筝常用义甲形制图

（1）平面义甲，这种义甲两面是平的，双手可通用。

（2）单面弧义甲，这种义甲贴在指肚的一面是平面的，另一面是带弧度的。大指（即大拇指）义甲分左手和右手。还有的义甲贴在指肚的一面是内弧，另一面是外弧。

（3）单面弧带凹槽义甲，这种义甲在单面手指接触位置上有凹槽，大指义甲分左手和右手，大指不能通用。

（4）双面弧义甲，这种义甲两面都是带弧度的，双手可通用。

（5）凹槽义甲，这种义甲是在贴指肚的一面挖出指肚形状的凹槽，另一面是带弧度的，指尖部分两面都有弧

度,而且大指义甲分左手和右手。

四、古筝义甲的选用

(一) 古筝义甲的选用

目前平面义甲和单面弧以及双面弧义甲较为流行,从制作材料的硬度、韧性、耐磨度等因素考虑,选用玳瑁义甲的人比较多。但是现在因为保护动物的原因,越来越多的人选择高强度尼龙材质的义甲。

(二) 怎样戴义甲

(1) 选择合适的胶布。戴义甲需要用胶布固定,一般来讲最好用布质胶布。胶布的宽窄及长短根据手的大小而定,最好是古筝专业用的胶布,因为这种胶布宽窄已经裁好,长度以缠绕手指两圈半为宜。

(2) 义甲的大小。义甲不宜过大、过小、过长、过短,应选择大小合适的义甲。

(3) 义甲戴的位置。义甲的佩戴位置以露出手指部分5~7毫米为宜,可把胶布一头粘在离义甲底端2~3毫米的地方,然后将义甲贴住指肚,甲尖向上,将胶布粘到指甲与指肉连接处(见图例1-5、图例1-6)。

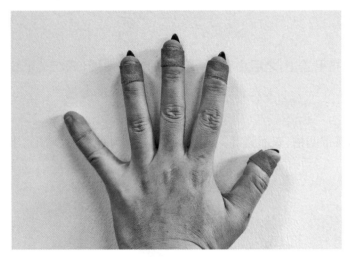

图例1-5　手背方向义甲图

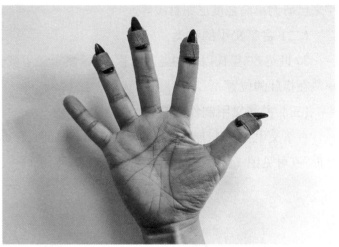

图例1-6　手心方向义甲图

五、古筝转调

古筝的基础调是D调,筝弦顺序按1、2、3、5、6的音阶排序循环。当演奏其他调的乐曲时,需要先改变特定筝弦的音高,使筝弦的排序发生变化。古筝各音调调位图见图例1-7至图例1-12。

图例1-7

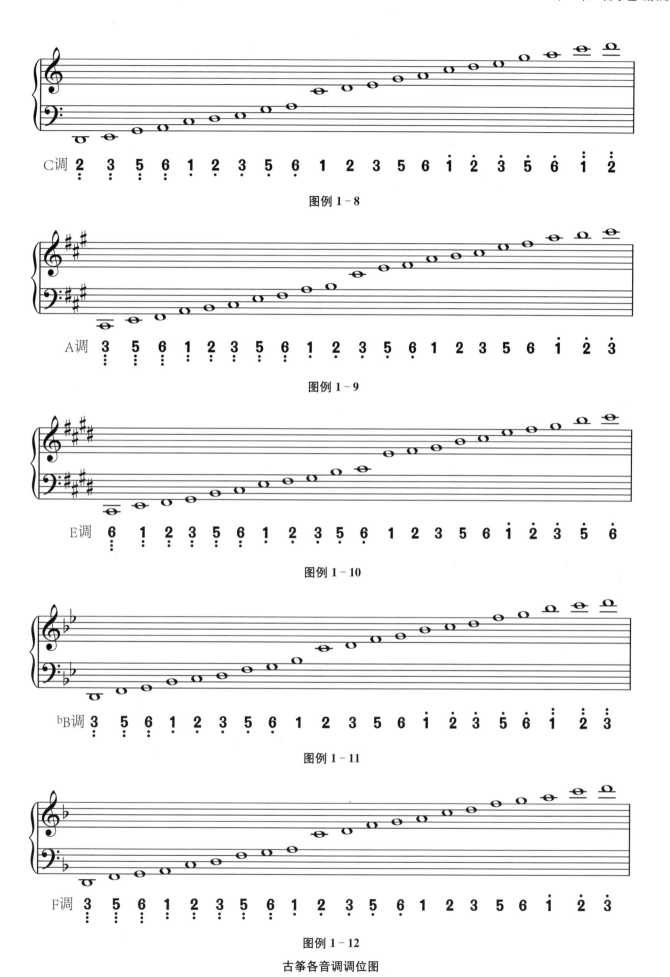

图例 1-8

图例 1-9

图例 1-10

图例 1-11

图例 1-12

古筝各音调调位图

古筝的转调可分为升高和降低两种,筝音升高和降低的操作方法如上节所讲,升高可通过向右移动筝码或旋紧筝轴;降低可通过向左移动筝码或旋松筝轴的方法来实现。初学古筝的转调,最好先从改变音高较少的G调开始,通过循序渐进的方法来学习,会发现古筝的转调是有规律的。

1. 升高

升高就是将特定筝弦的音高升高半音。常用的有以下几个调:G、C、F、♭B。学习顺序:D转G,G转C,C转F,F转♭B。规律:将前方调所有音区的3升高半音后,此弦即变成后方目的调的1,其余筝弦顺序按五声音阶类推。如表1-1所示。

表1-1 升高筝弦转调表

原调	原调音阶与音域	特定升高的筝弦序号	新调	新调音阶
D	1 2 3 5 6 (1~1)	4、9、14、19	G	5 6 1 2 3
G	5 6 1 2 3 (5~5)	2、7、12、17	C	2 3 5 6 1
C	2 3 5 6 1 (2~2)	5、10、15、20	F	6 1 2 3 5
F	6 1 2 3 5 (6~6)	3、8、13、18	♭B	3 5 6 1 2

先以D→G为例:将4、9、14、19等弦(也就是D调中所有的3)都升高半音,以上4根等弦名称变为G调的1。其余筝弦顺序按五声音阶类推。

再以G→C为例:如果要从D调转到C调可以经过G调,即2号、7号、12号、17号弦是G调的3,G转C,就是将G调中的3升高半音,转调后,G调中的3就成了C调中的1。其余筝弦顺序按五声音阶类推。

所以,需要将音升高转调的调式,是在原调基础上将原调的3升高半音,即变成目的调的1,但这仅限于两个相邻调,如D→G,G→C;不相邻的调可以根据D→G→C→F→♭B的顺序递转。

2. 降低

降低就是将特定筝弦的音高降低半音。常用的有以下几个调:A、E、B、♯F。学习顺序:D转A,A转E,E转B,B转♯F。规律:将前方调所有音区的1降低半音即得后方目的调的3,其余筝弦顺序按五声音阶类推。如表1-2所示。

表1-2 降低筝弦转调表

原调	原调音阶与音域	特定升高的筝弦序号	新调	新调音阶
D	1 2 3 5 6 (1~1)	1、6、11、16、21	A	3 5 6 1 2
A	3 5 6 1 2 (3~3)	3、8、13、18	E	6 1 2 3 5
E	6 1 2 3 5 (6~6)	5、10、15、20	B	2 3 5 6 1
B	2 3 5 6 1 (2~2)	2、7、12、17	♯F	5 6 1 2 3

先以 D→A 为例：将 1 号、6 号、11 号、16 号弦、21 号弦(D 调所有的 1)降低半音,即得 A 调中的 3。其余筝弦按五声音阶类推。

再以 A→E 为例：将 3 号、8 号、13 号、18 号弦(A 调所有的 1)降低半音,即得新调 E 调中的 3。其余筝弦顺序按五声音阶类推。

也就是说,需要将音降低转调的调式,是在原调基础上将原调的 1 降低半音,即变成目的调的 3,但这仅限于两个相邻调,如 D→A,A→E;不相邻的调我们也可以根据 D→A→E→B→#F 的顺序递转。

第二节　古筝的演奏状态

一、古筝演奏姿态

正确的演奏姿态对于筝演奏者展现技术能力、表达自己的内在音乐感受和乐曲的意境有重要的支撑作用。一个优秀的古筝演奏家在正确的演奏姿态前提下,他(她)的肢体动作必定与乐曲所传达的意境相辅相成,能让观众赏心悦目。在演奏中,音乐家的形体动作实际上作为音乐演奏行为不可分割的一部分,其有着强化情感表达、营造艺术氛围的作用。

演奏姿态包括技术方面和音乐表达共两类。前者指为保证技术动作不变形走样,全身和谐平衡、张弛有度的基本姿态。这需要经过长期反复的训练,方能熟练掌握,形成肌肉记忆;后者指音乐表现的张力和在情感表达(或宣泄)过程中伴随肢体的动作,虽然是演奏者在情感表达时不经意的自然流露,却体现了其技术修养和艺术造诣的高低,唐宋诗词中描绘的乐人演奏时的表演状态也正属于此。学习过程中,演奏者只有充分掌握技术的基本演奏姿态,才能在音乐表现和情感表达方面仔细推敲。优美的音乐只有配以相适当的音乐肢体表达,才能完美呈现出乐人合一的状态。但如果在没有充分掌握技术性的演奏姿态时就过分追求肢体动作则易陷入矫揉造作的误区,只能是适得其反,本末倒置。技术性的演奏姿态包括坐姿和立姿,坐姿是绝大部分演奏者的基本姿态,立姿是另外一种因乐曲和环境需要而产生的演奏姿态。

采用坐姿时需有筝架来支撑古筝,一般有琴桌式筝架、人字形筝架等。

第一种琴桌式筝架的优点是比较稳固、牢靠,筝桌的面板有助于筝的共鸣。需要注意的是筝桌的大小应适当,能恰好放稳筝的四个角;筝与筝桌之间要有一定的空隙,以便于出音;筝桌的高低以适合放腿为宜。此外,筝桌的造型应美观大方。

第二种人字形折叠筝架是最常用的一种筝架类型,使用中应注意筝体要能放置平稳,避免演奏中摇晃。人字形筝架分为筝头架和筝尾架。筝头架比筝尾架略宽、略高,筝头架放在筝头的卡位中,根据手臂高低,有不同的卡位,而筝尾架一般放在后岳山(见图例 1-13)。

现在的筝基本是 21 弦筝,演奏时一般身体前侧距筝体要有 6~10 厘米,应坐在靠近前岳山的位置上,可以用一拳来测距离。坐的高低位置应以方便演奏、便于充分发挥技巧为原则。如果身体离前岳山过远,将使右手演奏时更为困难,影响对触弦的控制;如果离前岳山过近,则会造成左手按弦困难,右手拨弦不方便;如果坐的位置过高时,上身容易前倾;坐的位置过低时,则又容易紧张。

演奏者的坐姿要领如下：将古筝横向平放于筝架或筝桌上,选择适合的椅子或凳子坐,高度以演奏者两腿弯曲成 90°角为宜,不可过高,大腿与筝底板能有 3 厘米宽的空间为佳。上身端正,两膝略并,左脚稍前,右脚

图例 1-13 古筝摆放图

稍后放于地面。前岳山应在演奏者的右侧，双眼平视乐谱。背谱演奏时，头应略俯视筝弦方向，肩臂自然放松，肘、腕、指各部分的关节应自然弯曲。手背向上与筝面板大体平行，手心向下呈半握拳状。右手弹弦点靠近前岳山一侧，位置大约在靠前岳山2～3厘米，左手按弦点在距弦柱左侧约15厘米的筝弦上。做低音区演奏时身体稍向前倾，弹奏高音区时身体略微后仰。整个身体松紧有度，张弛自然。还应根据作品内容、意境调整好情绪，做到"未出声时先有情"。这一点很重要，就像修习禅定者的"调心"，若非如此则绝无进入禅境的可能。需要注意的是：在演奏时既不要驼背也不要过分挺胸；既不要拘谨，也不要松垮；切忌摇头晃脑、脚打拍子等坏习惯。

历史上，筝的基本演奏姿势不尽相同。根据敦煌壁画中关于弹奏的图像分析，古代有三种基本演奏姿势。

第一种，平置坐弹式。将筝平移放置在地板上，筝手席地而坐演奏。

第二种，斜置倚弹式。将筝的一头放置在地板上，另一头斜置放在腿上，筝手半倚半跪在地板上演奏。

第三种，立置坐(倚)弹式。将筝放置在桌子或特制的小雅桌上，筝手坐在凳子上或斜倚在地板上弹奏。

后来，随着比较高的专用筝架的使用，才使演奏筝的姿势逐渐定型为今天的坐势、立势两种。

二、古筝演奏手形

弹筝的手形最自然的是半握拳状，也可理解为手心里虚握着一个鸡蛋，前臂端平与筝面平行，肘部自然下垂放松。左右两手对手形的要求是一样的。初学者须遵守以下几个要点，方可固定手形。

(1) 五指自然弯曲，所有关节微凸。

(2) 手部高低关系为掌关节高于二关节，呈下垂的拱桥状。

(3) 手指的大小关系为中指与大指构成一个较大的半圆，食指与大指构成一个较小的半圆，大指、中指、食指三指呈大圆套小圆形状。

(4) 手指的里外关系为大指微微展开在食指外侧，四个手指为并列位置，大指略靠后。弹古筝的手形正面图见图例1-14，侧面图见图例1-15。

图例1-14 弹古筝手形正面图

图例1-15 弹古筝手形侧面图

古筝的演奏姿势要自然放松,即手形、手臂、肩部以及整个身体自然松弛,这是一种自身感觉与视觉感官的自然舒服状态。在初级掌握时,要注意松弛与紧张的交替循环,即弹弦的瞬间紧张与触弦后的立刻松弛交替循环。紧是弹奏的一瞬间,松是弹奏的间歇,松紧要不断交替,形成条件反射。

古筝演奏中,手形是一个需要特别注意的方面。演奏中的手形有时候直接决定演奏的成败。一个正确的手形可以在视觉上让人产生美感,更重要的是正确的手形可以让演奏者轻松驾驭乐曲。古筝触弦方法一般分两大体系,即"夹弹法"和"提弹法"。

(一)夹弹手形

(1)双肩放松,抬起小臂,手臂与身体成 45°夹角,腕部与手臂高度一致,手掌自然打开,五指弯曲呈握球状。

(2)大指与中指分别弯曲搭在有颜色的筝弦上,即大指搭在第八根筝弦上,中指搭在第 13 根筝弦上,形成大撮指法。

(3)无名指伏在中指下面的一根筝弦上,即第 12 根筝弦,看上去就像一座小桥。

夹弹手形见图例 1-16。

(二)提弹手形

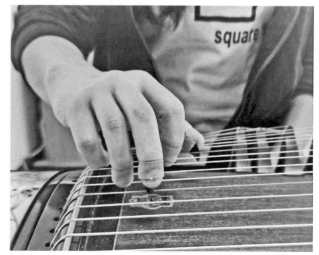

图例1-16 夹弹手形

提弹手形是弹奏古筝的基本手形,具体手形要求可见前文。

下面列举几种不良的演奏姿态。

(1)高抬肘。肘部高抬容易"架着肩膀弹筝"。手肘高抬气息容易上升流向肩部,这时肩膀就会紧张,手臂容易僵硬,长时间的僵硬会使紧张度增加,造成肌肉劳损(见图例 1-17)。

(2)鹰爪手形。鹰爪手形是指手指僵硬、手腕高耸,手掌收缩在一起的手形(见图例 1-18)。

(3)三点一线手形。三点一线手形是指大指、中指、食指三指成一线,与前梁平行,手肘抬起的手形(见图例1-19)。这种手形和演奏状态不但不能使手放松,相反会使手更加紧张。因为手指直立,手腕高耸,手肘高抬,都会使演奏处于紧张状态,无法把力量送到手指。

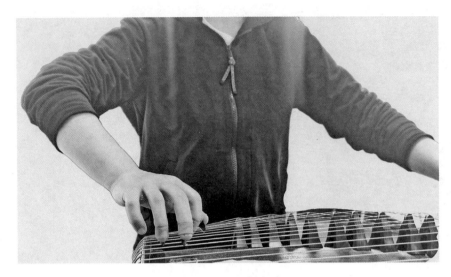

图例 1-17　高抬肘

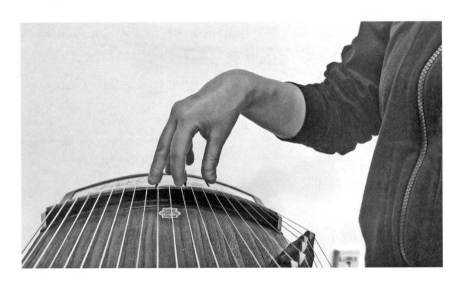

图例 1-18　鹰爪手形

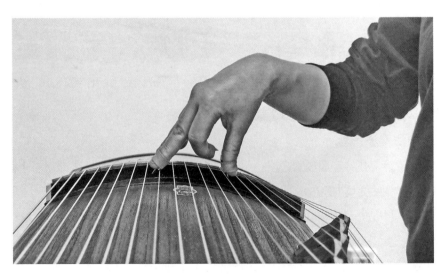

图例 1-19　三点一线手形

(4) 坍塌手形。手在演奏过程中,虽不紧张,但是特别放松,以致手掌有点"坍塌",每个手指弹奏无力(见图例1-20),这种也是错误的手形。

图例1-20 坍塌手形

第三节 古筝初学常见问题

在学习古筝的过程中时常会遇到一些问题,现笔者就这些问题提出一些个人的建议。

一、古筝适合哪些年龄阶段的人学习

古筝在初学阶段比较容易入门,只要具备节奏概念、有一定的音乐素养的人都可以学习它。通常,学习两三个月以后就可以弹奏小乐曲。古筝的学习没有年龄限制,从三四岁的幼儿到六七十岁的老人都可以学习。小孩学古筝可以起到增强智力、培养耐心、开拓思维的作用。成年人学习古筝可以起到陶冶情操、增加修养、缓解压力等作用。因此,古筝是一件老少皆宜的乐器。

二、初学古筝选择什么样的教师是靠谱的

现在学习古筝的幼儿、成人相当多。市场上有大量的古筝教师,这些教师的水平参差不齐,有些是从专业院校毕业的专业人员,有些是艺术团体的演奏员,有些是经过短期培训的人员,等等。不管是什么样的背景,要成为一名古筝教师必须具备以下的教师职业素质:① 教师职业道德,包括忠于人民的教师事业、热爱学生、团结协作、以身作则等;② 专业知识和技能,包括掌握古筝基本技法、古筝流派代表作品、各个时期的古筝作品,能独立完成古筝新作品,组织学生排演古筝新作品等;③ 良好的心理素养,包括良好的意志品质、稳定的情绪、良好的性格特征以及清晰的自我表现意识。说得通俗一点:古筝教师需要做到热爱学生、会上课、有能力组织学生排演、可以和学生家长进行有效沟通等。根据教师的专业程度、教学经验等,可以依次选择在专业院校任教的教师,专业团体的演奏员,专业院校毕业的研究生、本科生,在校的研究生、本科生,经过短期专业培训的人员等。当然,专业程度越高、教学经验丰富的古筝教师课时费就越高,家长和学生也需要根据自己的情况来选择教师。专业院校的教

师一般不会出现在市场中,在市场中大多数可以看到的是已经毕业和在校的研究生和本科生等。所以学生或家长在选择教师时,前期一定要和教师多交流、多了解。

三、初学古筝在课程安排上如何选择

古筝是一项实际操作的技能。古筝课具体分为个别课、小组课和集体课。

个别课是一对一的教学,就是一个教师教一个学生;小组课为一个教师教2名或3名学生;集体课是一个教师教4~12名学生。个别课的优点在于一个教师可以针对一名学生的具体问题来指导;缺点是学生没有学习氛围且没有比较,学生的学习兴趣需要更多关注,且课时费价格较高。小组课的优点是教师能对具体问题作有针对性的指导,学生也有学习氛围;缺点是学生必须统一上课、不能缺课,否则就会产生学习进度的差距,如果因为一人缺课而暂停上课,学习的连续性会受到影响,但课时费没有个别课课时费价格高。集体课学生数量增加,优点是课堂有学习氛围,课时费价格较实惠;缺点是教师只能说普遍存在的问题,而没有更多的时间针对个人问题进行指导。因此学生或家长可以根据自己的情况来选择不同的课程。

四、初学古筝学习进度及练习时间如何安排

初学古筝时,一般是一周上课一次。在练习时间上可以按年龄段来安排时间,幼儿5~7岁可以每天练习30分钟,7~8岁每天练习45分钟,8岁以上的每天练习60分钟。随着级别难度加大,需适当增加练习时长。如根据每个学生的个体差异来定,根据"一万小时定律",学生每天练习1小时,学成古筝大概需要9年时间。所以在制定练习计划时,需要安排周内练筝时间、周末练筝时间、假期练筝时间等。周内因为上学的关系,练筝时间较短;周末及假期空余时间较宽裕,所以相对练习时长就要增加。如果碰到演出、考级、比赛的前期,也需要相应增加练习时间。

五、初学古筝是否需要立刻戴义甲

初学古筝者大多数为幼儿。幼儿的手指较柔软,固定手形有一定难度。如在手形没有固定好时就戴义甲弹奏,则会比较困难。因为义甲非常光滑,要求手指触弦的位置靠指尖,所以控制手指有点难度。对于幼儿来说,可以先固定好手形,在练习6个月左右后再戴义甲弹奏比较合适。当然,也可以根据幼儿的学习具体情况适当调整时长。对于成人学筝来说,因控制手指的能力较强,可以在学习初期直接戴义甲。

六、如何在初学阶段选择合适的义甲

1. 材质选择

义甲常用的材料包括塑料、牛角和高强度尼龙义甲。特别需要注意的是,出售高强度尼龙义甲产品须有牌照,否则是违法的。

好的义甲要具备以下几个条件:

(1) 坚硬。塑料义甲的坚硬度比牛角和高强度尼龙义甲差,但近年亦有改善,初学者可考虑使用。义甲的工艺水平低是普遍现象,想买工艺水平高的义甲非常困难。

(2) 工艺水平高。工艺要求首先是薄,厚度要低于1毫米。市面上出售的义甲绝大部分都已超出1毫米。

(3) 义甲尖不能过宽。

(4) 拇指要有足够的弧度。

2.尺寸选择

演奏者手掌和手指的大小千差万别,因此在假指甲的尺寸选择上应配合手形的大小。这里介绍一个测量手指、计算假指甲长度的方法:以没有留长指甲的手指为准,从指甲尖开始量起,到第一个关节处为止,用所量出的长度数减去所量出的长度数的1/10即为义甲的长度。比如得出的长度为30毫米,那么要用30毫米减掉其1/10(即3毫米),得出的27毫米即假指甲的长度。拇指就不必度量了,拇指假指甲的长度应比其他手指长1/10。

七、古筝可否线上上课

随着网络的发展,越来越多的线上课程出现在大众的视野内。因线上课程有学习时间、学习地点相对自由、不受局限性等优点,继而很多培训机构开设了线上课程,且课时费也比线下课程相对优惠些,所以家长的选择就多了。线下和线上课程相比较各有各的特点,线下课程属于传统的面对面授课方式,受到上课地点的限制,有局限性。教师和学生面对面上课,对于初学的幼儿,这种授课方式更加直接、清晰,教师发现和解决问题更容易,学生的学习兴趣也可以持续保持。线上授课形式对于成人学生来说是可以选择的,因为成人具有更深层次理解力以及发现问题和解决问题的能力,所以线上课程更适合成人。

八、初学古筝的学生怎样选择古筝

挑选古筝主要是从制作材料、制作工艺和乐器音色三个主要方面来考虑。古筝的制作材料是非常讲究的,其木质的优劣直接影响筝板的弹性和传声性能。古筝的面板一般要求用一些纹理细密均匀、无节、无痕、无斜纹的梧桐木;而筝的镶板则要用一些硬度较大,木质坚实的木料。筝码与面板要吻合,弦距要统一均匀。

古筝的制作工艺是否精细通常用肉眼就可观察到,尤其是从面板、边板、前后岳山、筝码等重要部位便可了解。

古筝的音色要求是:高音区明亮、清脆;中音区圆润、柔美;低音区浑厚、结实、余音长。一架音色偏紧偏硬、金属味较浓的古筝,在使用一两年后,音色也许会变得圆润厚实,共鸣好些。但是如果一架发音空洞、轻飘、黯淡、单薄的古筝,则很难会有转好的趋势。

现在市场上有不同品牌、不同价位、不同规格的古筝可供家长来选择,品牌就不在这里一一赘述。占市场份额越多的品牌,自然就越有说服力,家长选择它就越放心。古筝价位从几百元一直到几万元、几十万元、上百万元的都有,一般品牌的普及筝价位最低在千元以上,根据不同品牌也会向上浮动,所以普及筝是一个大众选择。除此以外,还可以选择中档价位的古筝,中档价位的筝在5 000元以上,有条件的家长可以选择。过万元的演奏级系列古筝一般不推荐给学筝的幼儿,如果是成人学习,也可以选择这一价位的古筝。一般古筝的规格是1.63米长,但随着古筝的普及度以及用户的实际使用要求,现在很多厂家都推出了1米、1.2米等不同长度的筝,这些小筝作为练习筝没有问题。但如果学生上台表演,那么小筝的音色则达不到标准型号古筝的音色要求,所以最好选择标准规格的古筝。不同价位的古筝因对于木料、手工的要求不同,做出的古筝所达到的音色也就不尽相同。对于初学的学生,良好的音色是学习音乐、提升审美的必要因素,所以有必要选择适合自己的古筝来学习,这是学习乐器的一个良好开端。

九、初学古筝时手形如何把握方法

要学好古筝,应意在学好,而不是学会。坐姿、手形包括指型、指法都是非常重要的,尤其是到了中级以后的曲子,如果没有进行过系统训练,在弹奏时可能会有一定的困难。古筝基本手形分为提弹和夹弹两种方式,提弹

时,演奏所有现代乐曲手形提弹的方式为"半握拳""半紧半松"状态,如果手完全紧张,则无法做到触弦准确,手指会非常疲惫。如果手完全放松,状态就会松散,声音没有质感。幼儿学筝时,手里可以尝试握一个球形物体,比如小橘子、鸡蛋等,把物体固定在手心,再去触弦,这样便容易把握手形,等过一段时间,手形就可以掌握,随着练习时间的持续,手形就可以慢慢固定下来。

十、学习古筝是否需要参加业余水平考级

很多筝童的家长在学习过程中对于参加业余考级有不同的认知,有些人说学习不用参加考级,学筝是自娱自乐的事情;有些人说学筝必须参加考级,考级证书是升学的敲门砖,等等。作为一名古筝教师,笔者认为,学筝是一个较漫长的过程,一般社会业余考级设为10级,上海音协的古筝专业委员会还设有演奏一、二、三级,一般拿到10级需要认真练筝5年左右,此外还要考虑个体的差异。所以,在学习过程中,业余考级的乐曲设置实际上是为学生设计了学习进度,按照进度来学习,这就能比较合理地学习从简单到复杂的乐曲。自己练习乐曲,给教师回课,参加考试、演出、比赛等,所弹奏时的心理压力是不一样的,表现出的演奏水准也有差异。所以,每年一次到两次的考级对筝童来说,是很好检验学习成果的手段。当然,筝童和家长需要参加正规音乐机构组织的考级。

十一、如何清理古筝

古筝落灰只能擦到手能伸进弦的下方,至于手伸不进去的地方难以解决,像筝码下方就很难清理,唯一的方法就是将筝码全部拆下来,好好地清理筝面。平时也可以准备大小两把刷子,及时清扫岳山及弦眼间的死角,这样可以将古筝保持得比较干净。小刷子使用较灵活,可用来清洁筝码下面或前后岳山旁及装饰贴花(如果有的话)的灰尘;而大刷子可用来清洁大片面板。

每次换弦时,把筝码卸下来,除了用大刷子清理外,还要用干布将面板抹干净,有时还会运用吸尘器将肉眼看不到的部分一并清除。为了防止灰尘停在面板上,也可以找块大块布料将筝盖住。

十二、新购置的古筝在使用前如何调适至最佳状态

首先,将古筝人字形前支架放在筝头的位置,筝头的底板位置有各种不同的高度,支架放置位置需在合适演奏者的小臂和筝弦呈平行的位置,小臂与大臂形成90°夹角即可,所以筝头的位置有好几个高度供选择;尾架需放置在后岳山的位置,人字形支架的放置角度最大,要和地面紧紧贴合,确保弹奏时乐器不会晃动。

其次,古筝的筝码是按高低顺序排列的,最高的筝码支撑最低音弦,其有效弦长(筝码与前岳山之距离)大体为85~90厘米;最低的筝码支撑最高音弦,其有效弦长大体为12~15厘米。所有的筝码应错落有序,犹如一字排开的大雁在飞行。乐器在使用前,要依上述要求把筝码排好。还要注意,筝码脚必须与面板相互吻合,否则筝码会七歪八斜,致使弦槽不在一条直线上。这样,弹奏时筝码会发生晃动,甚至出现倾倒的现象。

最后,筝码安排处理好以后,将色弦(红色或绿色的弦)分别调整成不同八度的"la"音(A、A、a、a1),再按所需的调(古筝常用调为D调和G调)把其他各弦按音阶关系调准。需要说明一点,一般来说,新的乐器都要经历一个应力平衡阶段,初时音高不会一下子稳定下来,在相当长的一段时间内需要使用者不断地把筝弦调到应有的高度。

十三、初学古筝如何调音

初学古筝的学生和家长把新古筝拿回家练习一段时间后发现古筝会跑音,这种情况属于正常现象。学生和

家长可以拿着古筝专用校音器来调整音准,一般校音器上有筝弦号数,如果音偏低,左边红色的标记灯亮;如果音偏高,右边红色的标记灯亮;如果音准,中间的绿色的标记灯亮。在调音时首先调整筝码,偏低就朝右挪动,偏高就朝左挪动。如果筝码挨在一起,就需要调整筝轴的松紧度。筝轴向低音方向扳动,就升高;筝轴向高音方向扳动,就降低。如果音准调整不好,就需要专业教师来调整音准。

十四、古筝日常放置室内如何保养

1. 放置

古筝不宜放在潮湿、太阳直射或过于干燥的地方。潮湿会使音色发闷,太阳直射及过于干燥容易使面板出现裂纹。放在空气流通、阳光不直射处为宜。空间如果够大,可以支筝架平放筝,不弹时用筝布盖好,以防落灰。如果空间不够大,可以靠墙竖放,一般需筝头朝下。

2. 闲置

筝长时间不用时要把筝弦稍拧松,卸下筝码放在弦轴盒里。还要常常打开筝箱盖或者筝套使筝透气,特别是在潮湿天气过后,这样有助保护筝的面板,延长筝的使用时间。

3. 阴雨天

筝的音色在阴雨天或潮湿天气中有变化属正常现象。空气湿度高会影响筝的音色,使它变闷,发音迟缓。在潮湿的环境下使用好后,最好将筝放入筝箱,以减缓它的受潮状况。等到天气湿度有所好转时,要及时拿出来透气。对于所处环境的空气湿度,古筝和人有着相似之处,两者都比较适合处于湿度在 50%~60% 的环境。一般在这样的湿度环境中,古筝的音色可以发挥到最佳。

4. 干燥

如果古筝所处环境过于干燥,筝的面板、琴身容易开裂。中央暖气系统和空调是导致空气干燥的主要原因。长时间在干燥的环境下,对筝的损伤是很大的,要特别注意保护。利用加湿器或开窗让空气流通,可以使筝所处的环境得到改善。

5. 筝罩

如果筝平时是放在筝架上的,使用后要及时用筝罩盖上,以防灰尘。专用的古筝罩在乐器店有售,或者也可用柔软的布料盖在筝上。

6. 筝刷

专用的清洁古筝的筝刷可以很方便地扫除掉沉积在面板上的灰尘。筝刷价格便宜,一般在购置乐器时,商家会配好,当然乐器店也有出售。

7. 清洁

除了用筝刷,也可以用柔软的干布清洁面板。筝码下面的面板因为不易清洁,容易堆积污垢,我们可以利用换弦的机会及时清洁该部位。如果要彻底清洁,卸下筝码清洁就容易多了。特别需要提醒的是,卸码时要按筝码的顺序依次卸下放好,以便于再次安装。两端的弦孔处,也是不易清洁之处,换弦时用微微潮湿干净布清洁即可。

清洁面板时,不能用家具清洁剂或含有上光剂之类的用品。因为含有油性的物质容易被面板吸收,使面板变滑,演奏时会产生移码的现象。古筝的周边可以使用干的或微微湿润的毛巾轻轻地反复擦拭,或者用一点点木板清洁剂擦拭。由于古筝首尾花板的材质和工艺各不相同,除了用干布清洁外,还可以根据它的材质和工艺,选择更适合的清洁方法。比如做过油漆的纯木质花板,用木质清洁剂可以起到清洁、保护和美观的作用,而牙雕类的花板饰面就绝不能用木质清洁剂了。

8. 筝套和筝箱

使用筝套是对筝进行外部保护最经济实惠的一种方式。在室内，如需要把筝放在公共区域内，就必须将筝放在筝套内，以免磕碰。筝箱一般比筝套要沉，但是却比筝套在隔热、防潮、防震方面占有优势，所以可以按需要采用筝套或者筝箱。如果空间较小，使用后的古筝可以挂在阳光照射不到的内墙上。

十五、携带古筝外出如何护理

1. 筝套

路途较近，人又不离开筝，筝套是方便之选。使用筝套前，要检查筝套上的肩背带、拉链是否牢固、安全。随身背着筝时，手臂应特别注意保护筝码处，不能让外物或外力碰到或撞到。对筝的面板的保护非常重要，安全的办法就是卸下筝码，绝对不能大意和抱有侥幸心理。

2. 人造革或皮质筝箱

人造革筝箱或皮质筝箱的优点是外壳比较结实，能更好地保护乐器免受外物碰撞。筝箱上有锁，也可以另外加锁，特别是用于飞机托运时，它是比较安全的选择。当然这类筝盒比乙烯泡沫拉链筝盒重很多，托运时必须把筝码卸下，并在筝码上做好标号，然后用袋子装好放在筝首的弦轴盒内，同时还要用筝盒内的绳子将筝身固定好。其实更安全的办法是，在筝的四周用一些衣物做填充物固定。

3. 乘坐飞机

如果坐飞机，古筝必须办理大件行李托运手续，所以要预留充足的时间以免耽误旅程。托运时箱体外要用封箱带固定，作为行李的一部分，不超重就无需额外付费。

4. 乘坐火车

坐火车的话，古筝可以随身带上车厢。古筝长度1.6米左右，可以放在卧铺下面，或者放在看得见又不影响他人走动的地方。筝可以侧放，使占地面积小一点，千万不能放在行李架上。

5. 乘坐大巴车

坐大巴汽车将筝随行李箱一起存放时请注意，筝身上坚决不能压放其他东西。如果是放在大巴汽车的走道间，筝则靠座位侧放，另一边放行李箱或其他东西，起稍加固定的作用。

6. 乘坐小汽车

筝放置在小汽车内时，先将副驾驶座位的靠背调至最靠后，然后把筝尾从副驾驶处放入，往驾驶座的后位移，等筝身都移入后，将筝首搁在副驾驶座的脚垫部，筝身靠在座椅上。如果车体较小的话，可把座椅的头枕拆下再放入。

7. 放置配件

在弦轴盒内放置扳手等其他物品时，须用布或纸包好，不能散乱地放在筝盒里，因为硬物在搬运过程中容易碰坏筝。

8. 备用筝弦

外出表演时除了带一套备用筝弦外，建议再将中、高音区域的筝弦各多带一根。因为如果只带一套，断弦换上后，就没有后备弦了。中、高音区的断弦原因很多，突发状况也时有发生。为了让自己有个最佳的状态表演，避免一切顾虑，需要自己做好充分的准备。

9. 调音器

携筝外出时，调音器必不可少。无论独奏或和其他乐器合奏，都需要以标准音高定弦。

10. 筝架

外出旅行演出时,板式筝架便于携带且较安全,所以必须携带筝架袋,小心放稳。坐飞机时筝架可随身带,不用托运。对筝架的保护和保护古筝一样同样重要,稍有损坏都会影响使用。

十六、古筝演出时话筒位置如何摆放

因古筝的构造是声音从底部的两个不规则形状的出音孔发出,所以话筒越贴近底部的出音孔,声音就会越大。一般把话筒放在筝体底部的外侧,以贴近筝体的边缘为佳。

第二章 古筝演奏技法

第一节 常用右手技法

一、勾与托

在古筝演奏中，有托、勾两种最常用的指法。有些地方又把托称为搭，如民间艺人就把勾和托相互配合的弹法称为勾搭。

古筝演奏方式分为两种：提弹与夹弹。提弹是手指悬空于筝弦之上，手指拨弦引起震动发音。夹弹是无名指、小指支撑筝弦之上，拇指、食指、中指义甲紧贴筝弦，拨动来震动筝弦发音。

（一）勾与托的提弹演奏方法

勾的演奏指法标记为"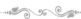"，手形半握拳，用中指向掌心方向运动弹弦。弹奏时注意中指的第一关节要弯曲，运指方向与筝面平行，并以第二关节为主要轴心进行弹奏，着力点在指尖上；触弦时手指第一关节力量要集中，弹毕手指松弛休息。

弹奏错误点：手背过高或者过低；手指没有弯曲度；触弦义甲吃弦过深；中指第二关节折指过多；手指触弦结束后没有松弛。

勾，即中指向手掌90°方向拨弦，可以通过以下三个步骤来完成。

（1）预备。中指向手指外侧略打开，呈弯曲状，手形呈半握拳状态。

（2）入弦。中指的义甲入弦时与筝弦平行，形成平面接触。此时，右手中指与筝弦处于平行位置，弹弦之前，中指弯曲。

（3）弹弦。中指自然弯曲，小关节向掌心方向拨动筝弦，着力点集中于指尖。筝弦拨动过后中指保持弯曲，半握拳，呈休息状。中指触弦一瞬间手指保持紧张，触弦之后放松。

勾指提弹练习，如谱例2-1所示。

谱例2-1 勾指提弹练习

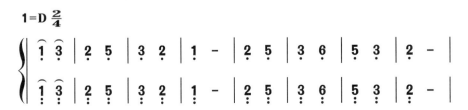

$$\begin{Bmatrix} \underline{3\,\dot{6}} & | & \underline{5\,\dot{1}} & | & \underline{6\,5} & | & 3 & - & | & \underline{5\,\dot{1}} & | & \underline{6\,\dot{2}} & | & \underline{\dot{1}\,6} & | & 5 & - & | \\ \underline{\underset{\cdot}{3}\,6} & | & \underline{\underset{\cdot}{5}\,1} & | & \underline{\underset{\cdot}{6}\,\underset{\cdot}{5}} & | & \underset{\cdot}{3} & - & | & \underline{\underset{\cdot}{5}\,1} & | & \underline{\underset{\cdot}{6}\,\underset{\cdot}{2}} & | & \underline{1\,\underset{\cdot}{6}} & | & \underset{\cdot}{5} & - & | \end{Bmatrix}$$

$$\begin{Bmatrix} \underline{\dot{6}\,\dot{2}} & | & \underline{\dot{1}\,\dot{3}} & | & \underline{\dot{2}\,\dot{1}} & | & \dot{6} & - & | & \underline{\dot{1}\,\dot{3}} & | & \underline{\dot{2}\,\dot{5}} & | & \underline{\dot{3}\,\dot{2}} & | & \dot{1} & - & | \\ \underline{\underset{\cdot}{6}\,\underset{\cdot}{2}} & | & \underline{1\,3} & | & \underline{2\,1} & | & 6 & - & | & \underline{1\,3} & | & \underline{2\,5} & | & \underline{3\,2} & | & 1 & - & | \end{Bmatrix}$$

$$\begin{Bmatrix} \underline{2\,5} & | & \underline{3\,\dot{6}} & | & \underline{5\,3} & | & 2 & - & | & \underline{3\,\dot{6}} & | & \underline{5\,\dot{1}} & | & \underline{\dot{6}\,5} & | & 3 & - & | \\ \underline{\underset{\cdot}{2}\,\underset{\cdot}{5}} & | & \underline{\underset{\cdot}{3}\,6} & | & \underline{\underset{\cdot}{5}\,\underset{\cdot}{3}} & | & \underset{\cdot}{2} & - & | & \underline{\underset{\cdot}{3}\,6} & | & \underline{\underset{\cdot}{5}\,1} & | & \underline{6\,\underset{\cdot}{5}} & | & \underset{\cdot}{3} & - & | \end{Bmatrix}$$

$$\begin{Bmatrix} \underline{5\,\dot{1}} & | & \underline{6\,\dot{2}} & | & \underline{\dot{1}\,6} & | & 5 & - & | & \dot{1} & - & \| \\ \underline{\underset{\cdot}{5}\,1} & | & \underline{\underset{\cdot}{6}\,\underset{\cdot}{2}} & | & \underline{1\,\underset{\cdot}{6}} & | & \underset{\cdot}{5} & - & | & 1 & - & \| \end{Bmatrix}$$

托的演奏指法标记为"⌐",手形半握拳,大指虎口撑开,保持圆弧状。大指向掌心方向运动弹弦。大指主要以第一关节为主要轴心进行弹奏,运动区主要在第一关节上,着力点也在指尖上。触弦时手指第一关节力量要集中,之后手指松弛休息,注意音色要有弹性。另外,大指与食指之间的虎口要圆,弹奏方向与筝弦基本垂直,避免用指甲把弦往上挑。力点集中指尖是决定音色、音质和音量的关键之一。

弹奏错误点:手背过高或者过低;大指虎口瘪;手指没有弯曲度;触弦义甲吃弦过深;义甲角度没有完全贴紧筝弦;大指根关节折指过多;手指触弦结束没有松弛;大指触弦方向幅度过大。

托,即大指向手掌 45°方向拨弦,可以通过以下三个步骤来完成。

(1) 预备。大指向身体方向略打开,虎口弯曲,手形呈半握拳状态。

(2) 入弦。大指的义甲入弦时与筝弦平行,形成平面接触,而不是侧面接触。此时,右手大指的肉指与右侧筝弦呈约 45°夹角,左手大指的肉指与左侧筝弦呈约 45°夹角,加上义甲佩戴时倾斜的 45°角,左右手大指义甲的顶端与筝弦呈约 90°夹角。弹弦之前,大指伸直,不可提前弯曲、扣弦。

(3) 弹弦。大指自然弯曲,小关节弹响筝弦,虎口还是保持弯曲状态,筝弦拨动过后大指在食指外侧,呈休息位。大指触弦一瞬间手指保持紧张,触弦之后放松。

托指提弹练习,如谱例 2-2 所示。

谱例 2-2 托指提弹练习

$1=D\ \dfrac{2}{4}$

$$\begin{Bmatrix} \overset{\llcorner}{\underline{5\,3}} & | & \overset{\llcorner}{1} & - & | & \overset{\llcorner}{\underline{2\,\dot{6}}} & | & \overset{\llcorner}{5} & - & | & \underline{1\,3} & | & \underline{2\,1} & | & 2 & - & | & \underline{\dot{6}\,5} & | \\ \overset{\llcorner}{\underline{\underset{\cdot}{5}\,\underset{\cdot}{3}}} & | & \overset{\llcorner}{\underset{\cdot}{1}} & - & | & \overset{\llcorner}{\underline{\underset{\cdot}{2}\,6}} & | & \overset{\llcorner}{\underset{\cdot}{5}} & - & | & \underline{\underset{\cdot}{1}\,\underset{\cdot}{3}} & | & \underline{\underset{\cdot}{2}\,\underset{\cdot}{1}} & | & \underset{\cdot}{2} & - & | & \underline{6\,\underset{\cdot}{5}} & | \end{Bmatrix}$$

$$\begin{Bmatrix} 2 & - & | & \underline{3\,\dot{1}} & | & \dot{6} & - & | & \underline{2\,5} & | & \underline{3\,2} & | & 3 & - & | & \underline{\dot{1}\,6} & | & 3 & - & | \\ \underset{\cdot}{2} & - & | & \underline{\underset{\cdot}{3}\,1} & | & \underset{\cdot}{6} & - & | & \underline{\underset{\cdot}{2}\,\underset{\cdot}{5}} & | & \underline{\underset{\cdot}{3}\,\underset{\cdot}{2}} & | & \underset{\cdot}{3} & - & | & \underline{1\,\underset{\cdot}{6}} & | & \underset{\cdot}{3} & - & | \end{Bmatrix}$$

$$\begin{Bmatrix} 5\ 2\ |\ 1\ -\ |\ 3\ 6\ |\ 5\ 3\ |\ 5\ -\ |\ \dot{2}\ \dot{1}\ |\ 5\ -\ |\ 6\ 3\ | \\ \underset{.}{5}\ \underset{.}{2}\ |\ 1\ -\ |\ 3\ 6\ |\ \underset{.}{5}\ 3\ |\ 5\ -\ |\ 2\ 1\ |\ 5\ -\ |\ 6\ 3\ | \end{Bmatrix}$$

$$\begin{Bmatrix} 2\ -\ |\ 5\ \dot{1}\ |\ 6\ 5\ |\ 6\ -\ |\ \dot{3}\ \dot{2}\ |\ 6\ -\ |\ \dot{1}\ 5\ |\ 3\ -\ | \\ 2\ -\ |\ \underset{.}{5}\ 1\ |\ \underset{.}{6}\ 5\ |\ \underset{.}{6}\ -\ |\ 3\ 2\ |\ \underset{.}{6}\ -\ |\ 1\ \underset{.}{5}\ |\ 3\ -\ | \end{Bmatrix}$$

$$\begin{Bmatrix} 6\ \dot{2}\ |\ \dot{1}\ 6\ |\ \dot{1}\ -\ \| \\ \underset{.}{6}\ 2\ |\ 1\ \underset{.}{6}\ |\ 1\ -\ \| \end{Bmatrix}$$

勾托提弹组合：勾托是古筝演奏中最基本的技法，现代作品中运用很多。通常我们把中指的弹奏称为勾，拇指的弹奏称为托。中指勾与拇指托这一组合主要用于演奏八度旋律，中指在低音，拇指在中指音的高八度，也称大勾搭。

勾托弹奏方法：首先要保持良好的演奏姿态，手臂自然放松下沉，手腕保持平稳——不凸不凹，手自然弯曲呈半握拳状。中指和拇指垂直在8°角筝弦上方，虎口保持弯曲，中指稍微张开在筝弦的前上方，拨弦，保持手指弯曲放松，反射拇指在筝弦的45°角，拇指第一关节拨弦，保持虎口弯曲放松。义甲入弦的深浅会影响到拨弦的角度和弹奏的音色，义甲入弦大概在筝弦与肉指指尖持平的位置。在中指演奏时，手指保持着屈曲的状态，中指掌指关节带动指间关节，并由近侧指间关节发力，向身体方向拨弦。义甲在拨动前是垂直于筝弦的，力量要集中在指尖，向身体方向拨弦，声音要很有弹性。拇指的掌指关节是起支撑用的，演奏的时候指尖同样要集中力量，依靠指间关节把指尖力量拨动出去，中指与拇指演奏时力度要统一。建议一开始用贴弦的方式演奏，这样可以帮助手部还不太稳定的学筝者加强对手的控制，并且还能更好地感受指关节的拨弦力量。每个手指应摆在它的自然延伸线上。离弦弹奏时要注意，中指与拇指拨弦时，指关节的摆动是有控制的反射摆动，手指摆动到义甲经过弦的过程，是一个连贯的过程，义甲经过弦的速度要快，在过弦那一刹那指尖力量要集中。切记手指拨弦结束后要放松，为下次拨弦准备。放松是指手半握拳状态下的松弛，而不是手整体松懈。

错误弹奏点：手背过高或者过低；手指没有弯曲度；触弦义甲吃弦过深；中指第二关节折指过多；手指拨弦结束后没有松弛；中指、拇指在一条线上，虎口瘪。

勾托提弹练习，如谱例2-3所示。

谱例2-3　勾托提弹练习

1=D $\frac{2}{4}$

$$\begin{Bmatrix} \underline{\dot{1}\dot{1}}\ \underline{55}\ |\ \underline{33}\ \underline{55}\ |\ \underline{1\dot{1}}\ \underline{2\dot{2}}\ |\ 5\ \ 5\ |\ \underline{2\dot{2}}\ \underline{66}\ |\ \underline{55}\ \underline{66}\ | \\ \underline{\dot{1}\dot{1}}\ \underline{55}\ |\ \underline{33}\ \underline{55}\ |\ \underline{11}\ \underline{22}\ |\ \underset{.}{5}\ \ \underset{.}{5}\ |\ \underline{22}\ \underline{66}\ |\ \underline{55}\ \underline{66}\ | \end{Bmatrix}$$

$$\begin{Bmatrix} \underline{2\dot{2}}\ \underline{3\dot{3}}\ |\ \dot{6}\ \ \dot{6}\ |\ \underline{3\dot{3}}\ \underline{1\dot{1}}\ |\ \underline{\dot{6}\dot{6}}\ \underline{1\dot{1}}\ |\ \underline{3\dot{3}}\ \underline{5\dot{5}}\ |\ 1\ \ \dot{1}\ | \\ \underline{22}\ \underline{33}\ |\ \underset{.}{6}\ \ \underset{.}{6}\ |\ \underline{33}\ \underline{11}\ |\ \underline{\underset{.}{6}\underset{.}{6}}\ \underline{11}\ |\ \underline{33}\ \underline{55}\ |\ 1\ \ 1\ | \end{Bmatrix}$$

[乐谱：双行数字简谱练习]

(二) 勾与托的夹弹演奏方法

夹弹是无名指与小指支撑于筝弦，大指与中指的义甲紧贴筝弦的8°角位置，手形呈半握拳状，虎口略瘪，手臂自然下垂，手腕与手背保持平行，中指义甲紧贴筝弦，拨弦时保持中指第一关节的弯曲，拨弦结束义甲紧贴手掌方向的下一根筝弦。力点在指尖，触弦一瞬间保持紧张，拨弦之后保持松弛。

弹奏错误点：手背过高或者过低；大指虎口过于弯曲；手指第一关节折指；触弦义甲吃弦过深；义甲角度没有完全贴紧筝弦；手指触弦结束没有松弛；拨弦结束后没有紧贴下一根筝弦；大指触弦方向幅度过大。

勾，即中指向手掌90°方向拨弦，可以通过以下两个步骤来完成。

(1) 预备。中指紧贴筝弦，呈弯曲状，手形呈半握拳状态。

(2) 拨弦。中指指尖划过筝弦产生震动，手指拨弦一瞬间保持紧张，拨弦结束后紧贴下一根筝弦，保持松弛；中指的第一关节保持弯曲。

勾指夹弹练习，如谱例2-4所示。

谱例2-4　勾指夹弹练习

[乐谱：1=D 2/4 双行数字简谱练习]

[乐谱：$6\ 1\ |\ 5\ -\ |\ 6\ 1\ |\ 2\ -\ |\ 1\ 2\ |\ 3\ -\ |\ 5\ 3\ |\ 2\ -\ |$
$1\ 2\ |\ 6\ -\ |\ 1\ 5\ |\ 35\ |\ 1\ -\ \|$]

托，即大指向手掌45°方向拨弦，可以通过以下两个步骤来完成。

（1）预备。大指紧贴筝弦，呈弯曲状，手形呈半握拳状态。

（2）拨弦。大指指尖划过筝弦产生震动，手指拨弦一瞬间保持紧张，拨弦结束后紧贴下一根筝弦，保持松弛；大指的第一关节保持弯曲。

托指夹弹练习，如谱例2-5所示。

谱例2-5　托指夹弹练习

[乐谱：1=D 2/4
$5\ 3\ |\ 1\ -\ |\ 2\ 6\ |\ 5\ -\ |\ 1\ 3\ |\ 2\ 1\ |\ 2\ -\ |\ 6\ 5\ |$
$2\ -\ |\ 3\ 1\ |\ 6\ -\ |\ 2\ 5\ |\ 3\ 2\ |\ 3\ -\ |\ \dot{1}\ 6\ |\ 3\ -\ |$
$5\ 2\ |\ 1\ -\ |\ 3\ 6\ |\ 5\ 3\ |\ 5\ -\ |\ \dot{2}\ \dot{1}\ |\ 5\ -\ |\ 6\ 3\ |$
$2\ -\ |\ 5\ \dot{1}\ |\ 6\ 5\ |\ 6\ -\ |\ \dot{3}\ \dot{2}\ |\ 6\ -\ |\ 1\ 5\ |\ 3\ -\ |$
$6\ \dot{2}\ |\ \dot{1}\ 6\ |\ \dot{1}\ -\ \|$]

勾托夹弹组合：夹弹组合主要出现在传统乐曲中，北方河南与陕西流派、南方客家和潮州流派经常运用。

夹弹是指无名指、小指支撑于筝弦，大指、中指的义甲紧贴筝弦的8°角位置，手形呈半握拳状，虎口略瘪，手形比提弹手形要偏向椭圆形，手臂自然下垂，手腕略高，手腕与手背向岳山方向倾斜，手掌重心同样倾斜，大指与中指的义甲紧贴筝弦；拨弦时要保持中指的第一关节弯曲，大指的第一关节略直；弹奏时大关节要发力，不是第一关节发力；拨弦结束，义甲紧贴手掌方向的下一根筝弦。大指的发力方向向右下，力点在义甲中部胶布上方，触弦一瞬间保持紧张，拨弦之后保持松弛。

错误弹奏：手形过于半圆；手背手腕太垂直；大指的第一关节弯曲；弹奏时义甲的触弦点太浅；拨弦的重心完全向低音方向；中指拨弦第一关节瘪指；弹奏完义甲离开筝弦；手腕位置过低；手臂过于紧张，等等。

练习同勾托提弹练习，谱例可见谱例 2-3。

二、抹

抹又称小勾，指法标记为"㇏"，是用食指向掌心方向运动弹弦，手指触弦后立即离开，同中指"勾"的弹法基本相似，避免用手指抅弹筝弦，更不能用手臂、腕、掌同时运动。食指抹常与大指托交替使用，在弹抹、托时手掌的虎口一定要圆，各大小关节要松，自然灵活，声音要有弹性。抹指两种弹法：① 食指贴弦弹，弹完离弦。② 食指离弦弹奏，弹完离弦。在演奏食指抹、拇指托时，要避免在同一直线上，以免义甲互相碰撞，出现杂音。

错误弹奏点：食指伸直触弦；拨弦上下方向；拨弦结束不放松；第一关节折指触弦。

抹，即食指向手掌 90°方向拨弦，可以通过以下三个步骤来完成。

(1) 预备。食指向手指外侧略打开，呈弯曲状，手形呈半握拳状态。

(2) 入弦。食指的义甲入弦时要与筝弦平行，形成平面接触，而不是侧面接触。此时，右手食指与筝弦处于平行位置，弹弦之前，食指弯曲。

(3) 弹弦。食指自然弯曲小关节向掌心方向拨筝弦，力点在指尖，筝弦拨动过后食指保持弯曲，手形呈半握拳状。食指触弦一瞬间手指保持紧张，触弦之后放松。

抹指练习，如谱例 2-6 所示。

谱例 2-6　抹指练习

抹托组合：抹托也称小勾搭。

抹托弹奏方法：首先要保持正确的演奏姿态，手臂自然放松下沉，手腕保持平稳——不凸不凹，手自然弯曲呈半握拳状。食指和大指垂直在筝弦上方，虎口保持弯曲，食指稍微张开在筝弦的前上方。拨弦时，保持手指弯曲放松，反射大指在筝弦的45°角，大指第一关节拨弦，保持虎口弯曲放松。反射食指。右手大指弹奏前后始终在食指左侧，以防止两指交替弹奏时互相妨碍。

错误弹奏点：手背过高或者过低；手指没有弯曲度；触弦义甲吃弦过深；中指第二关节折指过多；手指拨弦结束后没有松弛；食指、大指在一条线上，虎口瘪。

注意：当食指、大指连续弹奏同一根筝弦时，大指、食指不能贴弦弹奏，如果义甲过早地放在正在振动的筝弦上做预备会产生杂音，所以食指、大指只能悬弹同一根筝弦。

抹托练习，如谱例2-7所示。

谱例2-7　抹托练习

勾抹抹勾练习，如谱例2-8所示。

谱例2-8　勾抹抹勾练习

$$\{\underline{2\ \underline{3\ 5}} | \underline{3\ 5}\ \underline{5\ 6} | \underline{5\ 6}\ \underline{6\ \dot{1}} | \underline{6\ \dot{1}}\ \underline{\dot{1}\ \dot{2}} | \underline{\dot{1}\ \dot{2}}\ \underline{\dot{2}\ \dot{3}} | \underline{\dot{2}\ \dot{3}}\ \underline{\dot{3}\ \dot{5}} |$$
$$\underline{2\ \underline{3\ 5}} | \underline{3\ 5}\ \underline{5\ 6} | \underline{5\ 6}\ \underline{6\ \dot{1}} | \underline{6\ \dot{1}}\ \underline{\dot{1}\ \dot{2}} | \underline{\dot{1}\ \dot{2}}\ \underline{\dot{2}\ \dot{3}} | \underline{\dot{2}\ \dot{3}}\ \underline{\dot{3}\ \dot{5}} |$$

$$\{\underline{\dot{3}\ \dot{5}}\ \underline{\dot{5}\ \dot{6}} | \underline{\dot{5}\ \dot{6}}\ \underline{\dot{6}\ \ddot{1}} | \underline{\ddot{1}\ \dot{6}}\ \underline{\dot{6}\ \dot{5}} | \underline{\dot{6}\ \dot{5}}\ \underline{\dot{5}\ \dot{3}} | \underline{\dot{5}\ \dot{3}}\ \underline{\dot{3}\ \dot{2}} | \underline{\dot{3}\ \dot{2}}\ \underline{\dot{2}\ \dot{1}} |$$

(谱例略)

注意：先从相邻的两根筝弦开始交替练习，逐步增加到勾抹中间隔两根筝弦的交替弹奏。练习时，不可因为弦距的增加而出现折指或手背上下跳动的错误弹法。手臂跳动的原因是拨弦时手臂和手指共同发力，练习时需要放慢速度，单独运动手指，手臂保持放松。可以循序渐进地完成练习动作，以达到增大中指、食指指距，加强两指独立性的练习目的。由于运指方向相同，在勾抹任意手指入弦的同时，另一手指需向与入弦方向相反的方向打开做预备动作。

勾托抹托练习，又称四点练习，既是一种定型的传统技法，也是手指对称练习的一种方法，其在潮州流派、浙江流派技法中经常出现。四点技法是勾托和抹托技法的组合。四点是指每拍里有时值相等的四个音。勾托和抹托具体弹奏方法见勾托、抹托，不在此赘述。需要注意是每个手指拨弦结束，需要反射下一个手指预备拨弦动作，中指拨完反射大指，大指拨完反射食指，食指拨完反射大指……依次重复。

四点练习，如谱例 2-9 所示。

谱例 2-9　四点练习

$1=D\ \frac{2}{4}$

(谱例略)

$$\begin{Bmatrix} \underline{1\ 1}\ \underline{5\ \dot{1}} & | & \underline{3\ 3}\ \underline{1\ 3} & | & \underline{2\ 2}\ \underline{6\ \dot{2}} & | & \underline{5\ 5}\ \underline{2\ 5} & | & \underline{3\ 3}\ \underline{1\ 3} & | & \underline{6\ 6}\ \underline{3\ 6} & | \\ \underline{\dot{1}\ \dot{1}}\ \underline{5\ \dot{1}} & | & \underline{3\ 3}\ \underline{1\ 3} & | & \underline{\dot{2}\ \dot{2}}\ \underline{6\ \dot{2}} & | & \underline{5\ 5}\ \underline{2\ 5} & | & \underline{3\ 3}\ \underline{1\ 3} & | & \underline{6\ 6}\ \underline{3\ 6} & | \end{Bmatrix}$$

$$\begin{Bmatrix} \underline{5\ 5}\ \underline{2\ 5} & | & \underline{\dot{1}\ \dot{1}}\ \underline{5\ \dot{1}} & | & \underline{6\ 6}\ \underline{3\ 6} & | & \underline{\dot{2}\ \dot{2}}\ \underline{6\ \dot{2}} & | & \underline{\dot{1}\ \dot{1}}\ \underline{5\ \dot{1}} & | & \underline{\dot{3}\ \dot{3}}\ \underline{1\ \dot{3}} & | \\ \underline{5\ 5}\ \underline{2\ 5} & | & \underline{1\ 1}\ \underline{5\ \dot{1}} & | & \underline{6\ 6}\ \underline{3\ 6} & | & \underline{2\ 2}\ \underline{6\ \dot{2}} & | & \underline{1\ 1}\ \underline{5\ \dot{1}} & | & \underline{3\ 3}\ \underline{1\ 3} & | \end{Bmatrix}$$

$$\begin{Bmatrix} \underline{\dot{2}\ \dot{2}}\ \underline{6\ \dot{2}} & | & \underline{5\ 5}\ \underline{2\ 5} & | & \underline{3\ 3}\ \underline{1\ 3} & | & \underline{6\ 6}\ \underline{3\ 6} & | & \underline{5\ 5}\ \underline{2\ 5} & | & \underline{\dot{1}\ \dot{1}}\ \underline{5\ \dot{1}} & | \\ \underline{2\ 2}\ \underline{6\ \dot{2}} & | & \underline{5\ 5}\ \underline{2\ 5} & | & \underline{3\ 3}\ \underline{1\ 3} & | & \underline{6\ 6}\ \underline{3\ 6} & | & \underline{5\ 5}\ \underline{2\ 5} & | & \underline{1\ 1}\ \underline{5\ \dot{1}} & | \end{Bmatrix}$$

$$\begin{Bmatrix} \dot{\dot{1}}\ \ \ - & \| \\ \dot{1}\ \ \ - & \| \end{Bmatrix}$$

三、撮

撮分为大撮和小撮两种。

大撮,指大指、中指向手心方向同时弹奏,属于和音奏法的一种,形似抓东西,一般用于取八度和音,指法符号标记为"匕"。

小撮,大指、食指向手心方向同时弹弦,也属于和音奏法的一种,指法符号标记为"凵"。

大撮有两种弹奏方法:悬弹与夹弹。小撮只有提弹法。

另外,还有劈撮、剔撮和大反撮几种奏法。劈撮就是大指劈与中指勾同时弹奏;剔撮就是大指托与中指剔(与勾相反的指法)同时弹奏;大反撮就是大指劈与中指剔同时弹奏。大撮是筝的重要基础指法,下面我们重点介绍这种指法。

大撮提弹法:手臂自然放松下沉,手腕保持平稳——不凸不凹,手自然弯曲呈半握拳状。中指和大指垂直在八度筝弦上方,虎口保持弯曲,中指稍微张开在筝弦的前上方,保持手指弯曲放松,大指第一关节弯曲保持在筝弦45°角,放松。中指与大指一起拨动八度筝弦。义甲入弦的深浅会影响到拨弦的角度和弹奏的音色,义甲入弦大概在筝弦与肉指指尖持平的位置。在中指演奏时,手指保持屈曲的状态,中指掌指关节带动指间关节,并由近侧指间关节发力,向身体方向拨弦。义甲在拨动前是垂直于筝弦的,力量要集中在指尖,向身体方向拨弦,声音要很有弹性。拇指的掌指关节是起支撑用的,演奏的时候指尖同样要集中力量,依靠指间关节把指尖力量拨动出去,中指与拇指演奏时力度要统一。

错误弹奏点:手背过高或者过低;手指没有弯曲度;触弦义甲吃弦过深;中指第二关节折指;手指拨弦过于松弛;手指拨弦结束后没有松弛;中指、拇指在一条线上,虎口瘪。

大撮夹弹法:手臂自然放松下沉,手腕保持平稳——不凸不凹,手自然弯曲呈半握拳状。中指和大指紧贴八度筝弦,虎口稍稍弯曲,中指、无名指、小指保持手指弯曲放松,无名指支撑于筝弦上,小指弯曲悬空。大指第一关节稍弯曲保持在筝弦45°角,放松。中指与大指一起拨动八度筝弦。义甲入弦的深浅会影响到拨弦的角度和弹奏

的音色,义甲入弦大概在筝弦与肉指指尖持平的位置。在中指演奏时,手指保持着屈曲的状态,中指掌指关节带动指间关节,并由近侧指间关节发力,向身体方向拨弦。义甲在拨动前是垂直于筝弦的,力量要集中在指尖,向身体方向拨弦,声音要厚重。拇指的掌指关节是起支撑用的,演奏的时候指尖同样要集中力量,依靠指间关节把指尖力量拨动出去,中指与拇指演奏时力度要统一。

错误弹奏点:手背过高或者过低;手指没有弯曲度;触弦义甲吃弦过深;中指第二关节折指;手指拨弦过于松弛;手指拨弦结束后没有松弛;中指、拇指在一条线上,虎口过于弯曲。

双手大撮练习,如谱例2-10所示。

谱例2-10　大撮练习

小撮提弹法:手臂自然放松下沉,手腕保持平稳——不凸不凹,手自然弯曲呈半握拳状。食指和大指垂直在八度筝弦上方,虎口保持弯曲,食指稍微张开在筝弦的前上方,保持手指弯曲放松,大指第一关节弯曲保持在筝弦

45°角,放松。食指与大指一起拨动两根筝弦。一般情况是食指和大指中间差一根筝弦,在一个八度内的用小撮,一个八度外用大撮。义甲入弦的深浅会影响到拨弦的角度和弹奏的音色,义甲入弦大概在筝弦与肉指指尖持平的位置。在食指演奏时,手指要保持屈曲的状态,以食指掌指关节带动指间关节,并由近侧指间关节发力,向身体方向拨弦。义甲在拨动前是垂直于筝弦的,力量要集中在指尖,向身体方向拨弦,声音要很有弹性。拇指的掌指关节是起支撑用的,演奏的时候指尖同样要集中力量,依靠指间关节把指尖力量拨动出来,中指与拇指演奏时力度要统一。

错误弹奏点:手背过高或者过低;手指没有弯曲度;触弦义甲吃弦过深;食指第二关节折指;手指拨弦过于松弛;手指拨弦结束后没有松弛;食指、拇指在一条线上,虎口瘪。

双手小撮练习,如谱例 2-11 所示。

谱例 2-11 小撮练习

四、连托、连抹、连勾

连托是连续使用大指托奏的一种指法,指法符号为"⌐----",用作弹奏下行音阶级进的指法。

连抹是连续使用食指抹奏的一种指法,指法符号为"、----",用作弹奏上行音阶级进的指法。

例：$\underline{6123}\ \underline{1\ 1}\ |\ \underline{5612}\ \underline{6\ 6}\ \|$

连勾是连续使用中指勾奏的一种指法,指法符号为"⌒----"。

例：$\underline{6123}\ \underline{5\ 5}\ \|$

连托弹奏方法：手臂自然放松下沉,手腕保持平稳,手自然弯曲呈半握拳状,虎口弯曲,大指第一关节略弯曲,紧贴筝弦,连托需要无名指扎桩来支撑。大指用力均匀,音符时值要均匀,不能忽长忽短,要注意旋律音的流畅、自如、连贯,并且声音清晰。

错误弹奏点：手背过高或者过低；手指没有弯曲度；触弦义甲吃弦过深；大指第一关节过于瘪指或者过于弯曲。

连勾弹奏方法：手自然弯曲呈半握拳状,放松,虎口弯曲,中指紧贴筝弦,连续拨弦,最后一个音提起,悬弹即可。用力要均匀,音符时值要均匀,不能忽长忽短,要注意音的流畅、自如、连贯,并且声音清晰。

错误弹奏点：手背过高或者过低；手指没有弯曲度；触弦义甲吃弦过深；中指第一关节过于瘪指或者过于弯曲。

连托练习,如谱例 2-12 所示。

谱例 2-12　连托练习

$1=D\ \dfrac{4}{4}$

连抹弹奏方法：手自然弯曲呈半握拳状,放松,虎口弯曲,食指紧贴筝弦,连续拨弦,最后一个音提起,悬弹即可。用力要均匀,音符时值要均匀,不能忽长忽短,要注意音的流畅、自如、连贯,并且声音清晰。

错误弹奏点：手背过高或者过低；手指没有弯曲度；触弦义甲吃弦过深；食指第一关节过于瘪指或者过于弯曲。

连抹练习,如谱例 2-13 所示。

谱例 2-13　连抹练习

$1=D\ \dfrac{4}{4}$

[乐谱：两行简谱练习]

连勾弹奏法：手自然弯曲呈半握拳状，放松，虎口弯曲，中指紧贴筝弦，连续拨弦，最后一个音提起，悬弹即可。用力要均匀，音符时值也要均匀，不能忽长忽短，要注意音的流畅、自如、连贯，并且声音清晰。

错误弹奏点：手背过高或者过低；手指没有弯曲度；触弦义甲吃弦过深；中指第一关节过于瘪指或者过于弯曲。

连勾练习，如谱例2-14所示。

谱例2-14　连勾练习

[乐谱：连勾练习简谱]

五、花指与刮奏

花指又称拂，指法符号为"*"，是大指连托若干个装饰性的乐音，用于右手。花指是一种节奏和乐音比较自由的指法，也是筝带有个性化的一种演奏技巧。花指的效果比较华丽，也善于表现欢乐、明朗和向上的情绪。在花指演奏时，大指托弦要略轻，以突出主要音，否则就会喧宾夺主。另外，花指只需托奏三四条弦即可。花指有两种形式，一种是不占时值的纯装饰性的，例如：$\overset{*}{5}\,5\,|\,\overset{\backprime}{3}\,2\,|\,1\,-\,|\,5$，这里"5"前面的花指就带有装饰性。

另外还有一种，是占有一定时值的花指。例如：$\underline{3\,\,3*\,\,33\,35}\,|\,3$，这里"3"后面的花指就是占有时值的，

演奏时需要半拍来完成。需要特别指出的是,花指在后面接中指勾时,只需大指弹奏至中指八度相对大指的位置,并同时随即弹奏中指即可。例如:有的初学者不容易准确掌握好节奏,那么其出现的错误就常常是抢节奏或弹得过快。抢节奏是过早进行花指,弹得过快则是把十六分音弹成三十二分音,甚至更快,故而需要正确认识节奏。

花指弹奏方法:手臂自然放松下沉,手腕保持平稳,手自然弯曲呈张开状,每个手指注意弧度,拨弦时注意手的松弛度,身体及时跟进,回撤。

错误弹奏点:手掌过于塌陷或者过高;手指的第一指关节折指;弹奏力度过重;每个音不均匀;身体没有跟进或者后撤;义甲过于吃弦;有杂音。

花指练习,如谱例 2-15 所示。

谱例 2-15　花指练习

刮奏,又称划奏、历音,是古筝的特殊技法之一。它是左右手快速、多音符地用连托、连抹或连勾的技巧演奏的一种技法。

旋律上行的刮奏称上行刮奏,指法符号为"↗"。

旋律下行的刮奏称下行刮奏,指法符号为"↘"。

刮奏主要是用以渲染情绪和装饰旋律,在表现风、水、云等自然景色时具有突出的艺术表现力。

刮奏可根据乐曲的需要时强时弱、时快时慢,其音数和弹奏次数一般比较自由,除乐曲标定外,一般都可随弹奏者的表现情绪而较自由地发挥,带有一定的即兴性。刮奏的行进路线,一般为左手上行从左边弧度线路,右手下行为右边弧度线路,不宜走直线。身体随手指的位置跟进或者后撤。

刮奏弹奏方法:手臂自然放松下沉,手腕保持平稳,手自然弯曲呈张开状,每个手指注意弧度,拨弦时注意手的松弛度,身体及时跟进,回撤。

错误弹奏点:手掌过于塌陷或者过高;手指的第一指关节折指;弹奏力度过重;每个音不均匀;身体没有跟进或者后撤;义甲过于吃弦;有杂音。

刮奏练习,如谱例 2-16 所示。

谱例 2-16　刮奏练习

[乐谱：6165 3 - | 5653 2 - | 3532 1 - |
2321 6 - | 1216 5 - | 6156 i1 - ‖]

六、双托、双劈与双抹

双托，指法符号为"⌐"，即右手大指极快地同时用托指技法弹奏两个音，左手按其中的根音弦，使两弦成为同度音。

双劈，指法符号为"⌐"，即右手大指极快地同时用劈指技法弹奏两个音，左手按其中的根音弦，使两弦成为同度音。

双抹，指法符号为"╲"，同双托奏法几乎相同，只是右手食指同时抹两条弦，然后左手再按使两弦成为同度音。

双托弹奏方法：手臂自然放松下沉，手腕保持平稳，手自然弯曲呈半握拳状，虎口弯曲，大指第一关节略弯曲，同时弹奏两个音，左手上滑根音，需弹奏两个或两个以上的双托时，手腕需前后快速摆动，保持松弛状态。在乐曲中，经常可以碰到双托和双劈组合弹奏。

错误弹奏点：手掌过于塌陷或者过高；手腕过于紧张；摆动幅度过大；手指的第一指关节折指；弹奏力度过重；每个音不均匀；义甲过于吃弦；有杂音。

双托练习，如谱例 2-17 所示。

谱例 2-17 双托练习

[乐谱 1=D 2/4]

在流派风格乐曲中，特别是北派河南和陕西流派作品中，右手双托经常和大撮一起组合使用，增加音乐的戏剧性。

大撮双托演奏方法：手臂自然放松下沉，手腕保持平稳，手自然弯曲呈半握拳状，虎口弯曲，大指第一关节略弯曲，同时弹奏三个音，大撮加双托，左手上滑根音，手整体保持半握拳状态。

错误弹奏点：手掌过于塌陷或者过高；手腕过于紧张；摆动幅度过大；手指第一指关节折指；力度过重；三个

音不均匀;义甲过于吃弦;有杂音。

大撮双托练习,如谱例2-18所示。

谱例2-18　大撮双托上滑音练习

双劈弹奏方法:手臂自然放松下沉,手腕保持平稳,手自然弯曲呈半握拳状,虎口弯曲,大指第一关节略弯曲,同时弹奏两个音,左手上滑根音;弹奏两个或两个以上的双托时,手腕需前后快速摆动,保持松弛状态。在乐曲中,经常可以碰到大撮双托和双劈组合弹奏。

错误弹奏点:手掌过于塌陷或者过高;手腕过于紧张,摆动幅度过大;手指第一指关节折指;弹奏力度过重;每个音不均匀;义甲过于吃弦;有杂音。

大撮双托双劈组合练习,如谱例2-19所示。

谱例2-19　大撮双托双劈组合练习

双抹弹奏方法:手臂自然放松下沉,手腕保持平稳,手自然弯曲呈半握拳状,虎口弯曲,食指一关节略弯曲,同时弹奏两个音,左手上滑根音;需弹奏两个或两个以上的双抹时,手腕需前后快速摆动,保持松弛状态。

错误弹奏点:手掌过于塌陷或者过高;手腕过于紧张,摆动幅度过大;手指第一指关节折指,弹奏力度过重;每个音不均匀;义甲过于吃弦;有杂音。

双抹练习,如谱例 2-20 所示。

谱例 2-20　双抹练习

七、摇指

摇指是筝的基本技巧之一。自 20 世纪 50 年代起,随着筝的演奏技巧迅速的发展,摇指也逐渐成为表现力强和应用广泛的重要技巧之一。

摇指,也称为轮指,可分为大指摇、食指摇、双摇、游摇、扫摇、短摇、滑摇、弹摇等,指法符号是"～"。这里我们重点介绍大指摇和扫摇。

1. 大指摇

大指摇是右手大指或食指在同一条弦上迅速有力地、均匀连续地托劈或抹挑的一种指法,其演奏方法是利用手臂和腕部摆动的惯性,带动指尖运动。

大指摇也可分为扎桩摇和悬腕摇,两者主要用于有力度的旋律摇指和短摇,演奏方法是食指掐住大指义甲中部。两者的触弦要求是指甲面与弦成近垂直的角度,把力集中在指尖上,肘部和腕部必须充分放松,依靠惯性来回摇动,在力度上要求均匀,不可忽强忽弱,摇动幅度要小,音色密集,以取得线条感。扎桩摇和悬腕摇之间的区别在于手腕摆动的角度不同,扎桩摇摆动是左右方向,劈指时向左下方摆动,托指时向右上方摆动;悬腕摇摆动是前后方向,劈指时向高音筝弦方向摆动,托指时向低音筝弦方向摆动。这里我们谈一谈扎桩摇。

扎桩摇指弹奏方法:肩膀手臂放松,肘关节抬高,手腕须稍低,小指立于前岳山外侧并垂直,食指指尖左侧捏住大指指甲的中部,中指、无名指保持弯曲放松,劈指时向左下方摆动,托指时向右上方摆动。

扎桩摇指错误弹奏点:肩膀手臂紧张僵硬;肘关节过低,手腕平,不会摆动;小指没有立于前岳山外侧并垂直;食指捏拇指指肚的位置;中指、无名指伸直;拇指的指甲触弦没有贴紧筝弦。

无论是哪一种摇指,都必须讲究方法,多多进行上、下行音阶的过弦、耐力等练习,只有这样才能很好地掌握摇指技法。

摇指练习 1,如谱例 2-21 所示。

谱例 2-21　摇指练习 1

第二章 古筝演奏技法

$\|: \dot{3}\ \dot{3}\ \ \dot{3}\ \dot{3}\ |\ \underline{\dot{3}\dot{3}\dot{3}\dot{3}\ \dot{3}\dot{3}\dot{3}\dot{3}} :\|: 5\ 5\ \ 5\ 5\ |\ \underline{5555\ 5555} :\|$

$\|: \dot{6}\ \dot{6}\ \ \dot{6}\ \dot{6}\ |\ \underline{\dot{6}\dot{6}\dot{6}\dot{6}\ \dot{6}\dot{6}\dot{6}\dot{6}} :\|: 5\ 5\ \ 5\ 5\ |\ \underline{5555\ 5555} :\|$

$\|: \dot{3}\ \dot{3}\ \ \dot{3}\ \dot{3}\ |\ \underline{\dot{3}\dot{3}\dot{3}\dot{3}\ \dot{3}\dot{3}\dot{3}\dot{3}} :\|: 2\ 2\ \ 2\ 2\ |\ \underline{2222\ 2222} :\|$

$\|: \dot{\dot{1}}\ \dot{\dot{1}}\ \ \dot{\dot{1}}\ \dot{\dot{1}}\ |\ \underline{\dot{\dot{1}}\dot{\dot{1}}\dot{\dot{1}}\dot{\dot{1}}\ \dot{\dot{1}}\dot{\dot{1}}\dot{\dot{1}}\dot{\dot{1}}} :\|: \dot{6}\ \dot{6}\ \ \dot{6}\ \dot{6}\ |\ \underline{\dot{6}\dot{6}\dot{6}\dot{6}\ \dot{6}\dot{6}\dot{6}\dot{6}} :\|$

$\|: 5\ 5\ \ 5\ 5\ |\ \underline{5555\ 5555} :\|: 3\ 3\ \ 3\ 3\ |\ \underline{3333\ 3333} :\|$

$\|: 2\ 2\ \ 2\ 2\ |\ \underline{2222\ 2222} :\|: 1\ 1\ \ 1\ 1\ |\ \underline{1111\ 1111} :\|$

$\|: 3\ 3\ \ 3\ 3\ |\ \underline{3333\ 3333} :\|: 2\ 2\ \ 2\ 2\ |\ \underline{2222\ 2222} :\|$

$\|: 5\ 5\ \ 5\ 5\ |\ \underline{5555\ 5555} :\|: 3\ 3\ \ 3\ 3\ |\ \underline{3333\ 3333} :\|$

$\|: 6\ 6\ \ 6\ 6\ |\ \underline{6666\ 6666} :\|: 5\ 5\ \ 5\ 5\ |\ \underline{5555\ 5555} :\|$

$\|: \dot{1}\ \dot{1}\ \ \dot{1}\ \dot{1}\ |\ \underline{\dot{1}\dot{1}\dot{1}\dot{1}\ \dot{1}\dot{1}\dot{1}\dot{1}} :\|\ \dot{\dot{1}}\ -\ \|$

摇指练习2,如谱例2-22所示。

谱例2-22　摇指练习2

$1=D\ \frac{2}{4}$

$\underline{1111}\ |\ 1\text{۰}\ 0\ |\ \underline{2222}\ |\ 2\text{۰}\ 0\ |\ \underline{3333}\ |\ 3\text{۰}\ 0\ |$

$\underline{5555}\ |\ 5\text{۰}\ 0\ |\ \underline{6666}\ |\ 6\text{۰}\ 0\ |\ \underline{\dot{1}\dot{1}\dot{1}\dot{1}}\ |\ \dot{1}\text{۰}\ 0\ |$

$\underline{\dot{2}\dot{2}\dot{2}\dot{2}}\ |\ \dot{2}\text{۰}\ 0\ |\ \underline{\dot{3}\dot{3}\dot{3}\dot{3}}\ |\ \dot{3}\text{۰}\ 0\ |\ \underline{\dot{5}\dot{5}\dot{5}\dot{5}}\ |\ \dot{5}\text{۰}\ 0\ |$

$\underline{\dot{6}\dot{6}\dot{6}\dot{6}}\ |\ \dot{6}\text{۰}\ 0\ |\ \underline{\dot{5}\dot{5}\dot{5}\dot{5}}\ |\ \dot{5}\text{۰}\ 0\ |\ \underline{\dot{3}\dot{3}\dot{3}\dot{3}}\ |\ \dot{3}\text{۰}\ 0\ |$

$\underline{\dot{2}\dot{2}\dot{2}\dot{2}}\ |\ \dot{2}\text{۰}\ 0\ |\ \underline{\dot{1}\dot{1}\dot{1}\dot{1}}\ |\ \dot{1}\text{۰}\ 0\ |\ \underline{6666}\ |\ 6\text{۰}\ 0\ |$

$\underline{5555}\ |\ 5\text{۰}\ 0\ |\ \underline{3333}\ |\ 3\text{۰}\ 0\ |\ \underline{2222}\ |\ 2\text{۰}\ 0\ |$

$\underline{1111}\ |\ 1\text{۰}\ 0\ \|$

2. 扫摇

扫摇，是指由大指扎桩摇衍生出的加入中指扫弦的一种技巧。在一些需要特殊效果的作品中，扫摇可以让音乐表现力增强。

扫摇弹奏方法：弹奏时，大指摇指的数量要固定，比如一拍摇四个音，在第一个音同时加入中指扫，每拍加一次扫弦。扫弦的筝弦数量大致为 4 到 5 根弦，大指扫摇时小指须悬空，不可以扎桩，手摆动时作招手动作。

扫摇错误弹奏点：肩膀手臂紧张僵硬；肘关节过低；手腕平，不会摆动；小指立于前岳山外侧；大指的指甲触弦没有贴紧筝弦；扫摇时摇指数量不固定等。

扫摇练习，如谱例 2-23 所示。

谱例 2-23　扫摇练习

摇指具有较强的音乐表现力，可以通过手指力度变化来表现音乐的强弱变化，增加音乐感染力。为加强摇指强弱力度训练，特加入这条练习。

摇指强弱力度练习，如谱例 2-24 所示。

谱例 2-24　摇指强弱力度练习

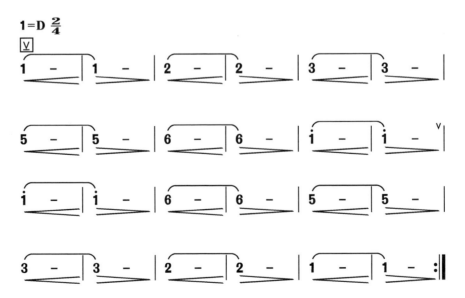

八、点指

点指,指法符号为"ˋˋˋˋ",一般标记于旋律开头音符上方。点指的主要作用是通过双手交替依次弹奏同根或不同根筝弦,并在达到一定速度时,形成连续性的旋律线条,从而使音响效果连贯流畅。点指一般分为:双手食指点;右手多指弹奏旋律,左手点指;右手大撮,左手单指点;右手和弦,左手单指;双手小撮;双手和弦;双手用不同指点奏旋律;双手中指点奏等。

1. 双手食指点

弹奏方法:用左右手的食指依次交替、连续弹奏相同或不同筝弦,在达到一定速度时,形成连续性的点状旋律线条。弹奏时,手指第一关节发力,其他部位如手背、手腕、小臂均要放松,声音要集中于指尖;左手力度稍大于右手,力度、速度均匀,双手音色一致;重点是双手手指要离弦弹奏,切忌手指提前贴弦准备,从而产生杂音。

错误弹奏法:弹奏时,手指第一关节不运动,手背至小臂僵硬,小臂上下运动,使得音色不干净、明亮;弹奏时提前贴弦准备,产生了杂音;左右手配合不连贯,导致速度不均匀。

双手食指点练习,如谱例2-25所示。

谱例2-25 双手食指点练习

2. 右手多指弹奏旋律,左手点指

弹奏方法:左手食指始终不间断地弹奏同一根筝弦,右手在此基础上,配合左手进行主旋律的演奏,主要突出右手旋律;弹奏时,要注意手腕、小臂放松,所有的音都要力度均匀、速度均匀、音色一致。切忌手指提前贴弦准备,从而产生杂音。

错误弹奏法:弹奏时,手腕至小臂僵硬,没有完全放松,使得音色不干净;没有突出右手主旋律,使得双手的旋律线条模糊;弹奏前提前贴弦准备,产生了杂音;左右手配合不连贯,导致速度不均匀。

右手多指弹奏旋律,左手点指练习,如谱例2-26所示。

谱例 2-26　右手多指弹奏旋律，左手点指练习

$1=D\ \dfrac{2}{4}$

```
| 1030 5010 | 2050 6020 | 3050 1030 | 5060 2050 |
| 0101 0101 | 0202 0202 | 0303 0303 | 0505 0505 |

| 6010 3060 | 1030 5010 | 2050 6020 | 3050 1030 |
| 0606 0606 | 0101 0101 | 0202 0202 | 0303 0303 |

| 5060 2050 | 6010 3060 | 1030 5010 | 1050 3010 |
| 0505 0505 | 0606 0606 | 0101 0101 | 0101 0101 |

| 6030 1060 | 5020 6050 | 3010 5030 | 2060 5020 |
| 0606 0606 | 0505 0505 | 0303 0303 | 0202 0202 |

| 1050 3010 | 6030 1060 | 5020 6050 | 3010 5030 |
| 0101 0101 | 0606 0606 | 0505 0505 | 0303 0303 |

| 2060 5020 | 1050 3010 | 1 5 3 — ‖
| 0202 0202 | 0101 0101 | 1 — ‖
```

3. 右手大撮，左手单指

弹奏方法：右手进行连续大撮演奏，即大指和中指同时八度演奏，左手在此基础上配合右手进行连续的食指点奏，以加强右手大撮的主旋律；弹奏时，要注意手腕、小臂放松，所有的音都要力度均匀、速度均匀、音色一致。切忌手指提前贴弦准备，从而产生杂音。

错误弹奏法：弹奏时，手腕至小臂僵硬，没有完全放松，使得音色不干净；没有突出右手主旋律，使得双手的旋律线条模糊；弹奏前提前贴弦准备，产生了杂音；左右手配合不连贯，导致速度不均匀。

右手大撮，左手单指点练习，如谱例 2-27 所示。

谱例 2-27　右手大撮、左手单指练习

$1=D\ \dfrac{2}{4}$

```
| 55 33 | 22 11 | 66 55 | 33 22 |
| 5050 3030 | 2020 1010 | 6060 5050 | 3030 2020 |
| 0505 0303 | 0202 0101 | 0606 0505 | 0303 0202 |
```

$$\left\{\begin{array}{l}\underline{\overset{1}{\underset{1}{1010}}\overset{6}{\underset{6}{6060}}}\ \underline{\overset{5}{\underset{5}{5050}}\overset{6}{\underset{6}{6060}}}\ \bigg|\ \underline{\overset{1}{\underset{1}{1010}}\overset{2}{\underset{2}{2020}}}\ \underline{\overset{3}{\underset{3}{3030}}\overset{5}{\underset{5}{5050}}}\ \bigg|\\ \underline{0101\ 0606}\ \bigg|\ \underline{0505\ 0606}\ \bigg|\ \underline{0101\ 0202}\ \bigg|\ \underline{0303\ 0505}\ \bigg|\end{array}\right.$$

$$\left\{\begin{array}{l}\underline{\overset{6}{\underset{6}{6060}}\overset{\dot1}{\underset{\dot1}{1010}}}\ \bigg|\ \underline{\overset{\dot2}{\underset{\dot2}{2020}}\overset{\dot3}{\underset{\dot3}{3030}}}\ \bigg|\ \underline{\overset{\dot5}{\underset{\dot5}{5050}}\ \overset{\dot5}{5}}\ \bigg\|\\ \underline{0606\ 0101}\ \bigg|\ \underline{0202\ 0303}\ \bigg|\ \underline{0505\ 5}\ \bigg\|\end{array}\right.$$

4. 右手和弦,左手单指

弹奏方法:右手连续进行中指、食指及大指的同时和弦演奏,左手在此基础上配合右手进行连续的食指点奏,以加强右手的和弦音旋律;弹奏时,要注意手腕、小臂放松,右手和弦的音色要一致,与左手单音的配合要连贯、紧密,以做到速度均匀。切忌手指提前贴弦准备,从而产生杂音。

错误弹奏法:弹奏时,手腕至小臂僵硬,没有完全放松,使得音色不干净;没有突出右手的和弦音,使得双手的旋律线条模糊;弹奏前提前贴弦准备,产生了杂音;左右手配合不连贯,导致速度不均匀。

右手和弦,左手单指练习,如谱例 2-28 所示。

谱例 2-28 右手和弦、左手单指练习

$1=D\ \dfrac{2}{4}$

（练习谱略）

5. 双手小撮

演奏方法:大指和食指同时演奏和弦,并依次交替连续弹奏相同或不同筝弦,在达到一定速度时,形成连续性的点状旋律线条;弹奏时,要注意手腕、小臂放松,双手小撮的音色要一致,且双手配合要连贯、紧密,以做到速度均匀。切忌手指提前贴弦准备,从而产生杂音。

错误弹奏法:弹奏时,手腕至小臂僵硬,没有完全放松,使得音色不干净;双手小撮配合不连贯,使得双手的

旋律线条模糊;弹奏前提前贴弦准备,产生了杂音;左右手配合不连贯,导致速度不均匀。

双手小撮练习,如谱例2-29所示。

谱例2-29 双手小撮练习

6. 双手和弦

弹奏方法:双手的中指、食指及大指同时演奏和弦,并依次交替连续弹奏相同或不同筝弦,在达到一定速度时,形成连续性的点状旋律线条;弹奏时,要注意手腕、小臂放松,双手和弦的音色要一致,且双手配合要连贯、紧密,以做到速度均匀。切忌手指提前贴弦准备,从而产生杂音。

错误弹奏法:弹奏时,手腕至小臂僵硬,没有完全放松,使得音色不干净;双手和弦配合不连贯,使得双手的旋律线条模糊;弹奏前提前贴弦准备,产生了杂音;左右手配合不连贯,导致速度不均匀。

双手和弦练习,如谱例2-30所示。

谱例2-30 双手和弦练习

7. 双手用不同手指点奏旋律

弹奏方法：双手分别用不同的手指点奏旋律，并依次交替连续弹奏相同或不同筝弦，在达到一定速度时，形成连续性的点状旋律线条。这一技法尤其要注意双手旋律音的先后顺序，切忌出现吃音、混音等情况。弹奏时，要注意手腕、小臂放松，双手和弦的音色要一致，且双手配合要连贯、紧密，以做到速度均匀。切忌手指提前贴弦准备，从而产生杂音。

错误弹奏法：弹奏时，手腕至小臂僵硬，没有完全放松，使得音色不干净；双手旋律音点奏的配合不连贯，使得双手的旋律线条模糊；弹奏前提前贴弦准备，产生了杂音；左右手配合不连贯，导致速度不均匀。

双手用不同手指点奏旋律练习，如谱例 2-31 所示。

谱例 2-31　双手用不同手指点奏旋律练习

$\underline{3\dot{3}2\dot{2}}\ \underline{1\dot{1}6\dot{6}}\ |\ \underline{2\dot{2}1\dot{1}}\ \underline{6\dot{6}5\dot{5}}\ |\ \overset{\frown}{\dot{\dot{1}}}\ -\ \|$

九、琶音

琶音，指法符号为"𝄃"，一般记在音符左侧，即指单手或双手按音高排列顺序由低往高快速依次弹奏（正琶音）或由高往低快速依次弹奏（倒琶音）。一般琶音有7个音，指法设置为左手4个音，右手3个音。

弹奏方法：需提前将手指依次放在琶音的所有筝弦上，弹奏时手指向手心方向拨弦，弹完音时手指放松，所有琶音需均匀发声，正琶音从左手无名指开始依次出音，倒琶音从右手大指开始出音，左右手需衔接连贯。

错误弹奏法：没有将手指依次放在琶音的所有筝弦上，弹奏时手指向上下方向拨弦，弹完音时手指没有放松，所有琶音发声不均匀，左右手衔接不连贯。

琶音练习，如谱例 2-32 所示。

谱例 2-32　琶音练习

$1=D\ \dfrac{4}{4}$

（琶音练习乐谱）

$$\underline{5\,1\,2\,5}\ \underline{1\,2\,\dot{5}}\ |\begin{smallmatrix}\dot{\dot{5}}\\ \dot{2}\\ \dot{1}\\ 5\\ 2\\ 1\\ \cdot\\ 5\end{smallmatrix}| \ -\ |\ \underline{3\,6\,1\,3}\ \underline{6\,1\,\dot{3}}\ \begin{smallmatrix}\dot{\dot{3}}\\ \dot{1}\\ 6\\ 3\\ 1\\ \cdot\\ 3\end{smallmatrix}\ -\ |\ \underline{2\,5\,6\,2}\ \underline{5\,6\,\dot{2}}\ \begin{smallmatrix}\dot{\dot{2}}\\ 6\\ 5\\ 2\\ 6\\ \cdot\\ 5\\ \cdot\cdot\\ 2\end{smallmatrix}\ -\ |$$

$$\underline{1\,3\,5\,1}\ \underline{3\,5\,\dot{1}}\ \begin{smallmatrix}\dot{\dot{1}}\\ 5\\ 3\\ 1\\ 5\\ \cdot\\ 3\\ \cdot\cdot\\ 1\end{smallmatrix}\ -\ |\ \underline{6\,2\,3\,6}\ \underline{2\,3\,\dot{6}}\ \begin{smallmatrix}\dot{6}\\ 3\\ 2\\ 6\\ 3\\ \cdot\\ 2\\ \cdot\cdot\\ 6\end{smallmatrix}\ -\ |\ \underline{5\,1\,2\,5}\ \underline{1\,2\,\dot{5}}\ \begin{smallmatrix}\dot{\dot{5}}\\ \dot{2}\\ \dot{1}\\ 5\\ 2\\ 1\\ \cdot\\ 5\end{smallmatrix}\ -\ |$$

$$\underline{3\,6\,1\,3}\ \underline{6\,1\,\dot{3}}\ \begin{smallmatrix}\dot{\dot{3}}\\ \dot{1}\\ 6\\ 3\\ 1\\ \cdot\\ 3\end{smallmatrix}\ -\ |\ \underline{2\,5\,6\,2}\ \underline{5\,6\,\dot{2}}\ \begin{smallmatrix}\dot{\dot{2}}\\ 6\\ 5\\ 2\\ 6\\ \cdot\\ 5\\ \cdot\cdot\\ 2\end{smallmatrix}\ -\ |\ \underline{1\,3\,5\,1}\ \underline{3\,5\,\dot{1}}\ \begin{smallmatrix}\dot{\dot{1}}\\ 5\\ 3\\ 1\\ 5\\ \cdot\\ 3\\ \cdot\cdot\\ 1\end{smallmatrix}\ -\ \|$$

十、泛音

学习泛音,首先要了解"泛音点",指法符号为"○"。古筝的泛音点有两处,分别是前梁到筝码1/2处和1/3处。其中1/2处是八度泛音,即泛音后得上行八度音,例如 $\underset{\cdot}{5}$ 八度泛音后得5音高。1/3处是五度泛音,即泛音后得上行五度音,例如 $\underset{\cdot}{5}$ 五度泛音后得2音高。在乐曲中常用的是八度泛音。

古筝的泛音可分为双手泛音和单手泛音。

(1) 双手泛音。

弹奏方法:右手弹弦的同时,左手手背朝上自然伸展,用中指、无名指或小指关节突出的部分迅速轻按该弦的泛音点后离开。左手在点泛音时,必须找准1/2的位置,右手弹奏完这个音,左手及时离开,不然泛音不能发出。

错误弹奏点:左手位置按在筝弦的任意点,右手弹完筝弦,左手没有离开筝弦,左手触弦的手指没有放在指肚的位置。

双手泛音练习,如谱例2-33所示。

谱例2-33 泛音练习

$1=D\ \dfrac{2}{4}$

$\overset{\circ}{\underset{\cdot}{1}}\ \overset{\circ}{\underset{\cdot}{2}}\ |\ \overset{\circ}{\underset{\cdot}{3}}\ \overset{\circ}{\underset{\cdot}{5}}\ |\ \overset{\circ}{\underset{\cdot}{6}}\ \overset{\circ}{1}\ |\ \overset{\circ}{2}\ \overset{\circ}{3}\ |\ \overset{\circ}{5}\ \overset{\circ}{6}\ |\ \overset{\circ}{\dot{1}}\ -\ |\ \dot{1}\ 6\ |\ 5\ 3\ |$

$\overset{\circ}{2}\ \overset{\circ}{1}\ |\ \overset{\circ}{6}\ \overset{\circ}{5}\ |\ \overset{\circ}{3}\ \overset{\circ}{2}\ |\ \overset{\circ}{\dot{1}}\ -\ |\ 1\ \dot{3}\ |\ \dot{2}\ \dot{5}\ |\ \dot{3}\ \dot{6}\ |\ \dot{5}\ \dot{1}\ |$

(2) 单手泛音。

当旋律中出现 4、7 或其他半音时，可以选用单手泛音的方法。右手呈虚握拳状，用无名指弹弦，同时大指一关节侧面迅速轻按该弦泛音点后离开。单手泛音在实际作品中运用较少。

十一、分解和弦

分解和弦，即按乐曲旋律的规定，将和弦音有节奏、有顺序地依次弹响。

弹奏方法：一般常用的方法是贴弦弹法，即无名指、中指、食指、大指同时贴紧筝弦，然后按旋律顺序有节奏地依次弹响。但是，当旋律中重复出现相同的分解和弦时，就需要用离弦弹法演奏了。因为贴弦弹法会使义甲接触到正在振动的筝弦，而发出很大的杂音。所以，在实际演奏中可根据不同情况灵活使用。分解和弦和琶音的演奏方法大致相同，区别在于分解和弦是有节奏的，而琶音则是要在一个时值中依次弹奏完几个音。

错误弹奏方法：手指没有按照节奏弹奏，一个分解和弦结束，第二个和弦继续贴弦弹奏。

分解和弦练习 1，如谱例 2-34 所示。

谱例 2-34　分解和弦练习 1

分解和弦练习 2，如谱例 2-35 所示。

谱例 2-35　分解和弦练习 2

第二节　常用左手技法

一、颤音

颤音，指法符号为"〜〜"，即当右手弹弦之后，左手随后在筝码左侧约 10~15 厘米处，做迅速上下起伏（颤动）的动作，称为颤音。颤音在传统作品中分为小颤、大颤、密颤等。颤音上下的幅度有不同要求。小颤的颤动幅度不大，不会改变音高，频率一般可以看成速度 60，一拍四次；大颤的颤动幅度较大，会改变音高，频率比小颤快；密颤的颤动幅度较小，不会改变音高，但是频率较快。

弹奏方法：颤弦时，左手食指、中指和无名指并拢，自然弯曲，手腕略起，手臂松弛，颤动的幅度均匀，同时要注意保持右手的手形。颤音的长短，应根据被颤音符的时值的长短而定。此外，颤音多运用在右手大拇指所弹的弦上。

错误弹奏点：左手食指、中指和无名指分开，手指伸直，手腕压低，手臂紧张，颤动的幅度忽快忽慢，上下幅度忽高忽低。

颤音练习，如谱例 2-36 所示（刚开始学习颤音的学生可以先练习 11 小节）。

谱例 2-36　颤音练习

二、上滑音

上滑音分两种：一种是在音符后面跟着一个向上的箭头，另一种是在音的上方标注一个圆圈带数字。

第一种指法符号标记为"↗"，一般记在音符的右上方。这种滑音右手先弹，左手再按，使该弦音高向上滑至该弦上方弦的音高，本音和上滑出的音的时值各占一半。

弹奏方法：左手肘部向左自然打开大于90°，放松，下垂，前臂、手腕放平且略低于手背的高度，食指、中指、无名指（也可只用食指、中指）呈拱桥状自然下垂并轻靠在一起；将指尖微塌贴住筝弦，三个手指的中关节和第一关节自然弯曲，大指、小指微微张开。左手上滑音的位置在筝码左侧一个到一个半手掌的位置，先右手弹弦，左手作上滑音，上滑音必须充满时值的一半，上滑速均匀，按下筝弦之后，必须坚持到右手弹奏下一个音，再放左手上滑音，放松筝弦，就会有音高回落的声音，上滑音一般是上滑到该筝弦上面的筝弦音高，但是"mi"音和"la"音有时会上滑到"fa"音和"si"音。

错误弹奏方法：左手肘部紧张、僵硬，位置比小臂高，手腕垂直于筝弦，食指、中指、无名指（也可只用食指、中指）散开站于筝弦上；三个手指的中关节和第一关节塌陷，大指、小指紧张；左手佩戴义甲揉弦时用义甲去按弦；上滑速度慢，时值结束还没有到上方音高，左手放弦太早，导致有筝弦回落的声音。

上滑音练习1，如谱例2-37所示。

谱例2-37 上滑音练习1

$\underline{5\overset{\nearrow}{1}}\,\underline{1\overset{\nearrow}{6}5}\,|\,3\,-\,|\,\underline{1\overset{\nearrow}{3}}\,\underline{2\overset{\nearrow}{5}}\,|\,\underline{3\,2}\,\overset{\nearrow}{1}\,|\,\underline{6\overset{\nearrow}{2}}\,\underline{2\overset{\nearrow}{16}}\,|\,5\,-\,|$

$\underline{1\overset{\nearrow}{6}}\,\underline{5\,3}^{\nearrow}\,|\,\underline{6\,5}\,\overset{\nearrow}{3}\,|\,\underline{2\overset{\nearrow}{5}}\,\underline{3\overset{\nearrow}{6}}\,|\,\overset{\nearrow}{1}\,-\,|\,\underline{6\,5}\,\underline{3\overset{\nearrow}{2}}\,|\,\underline{5\,3}\,\overset{\nearrow}{2}\,|$

$\underline{1\overset{\nearrow}{3}}\,\underline{2\overset{\nearrow}{5}}\,|\,6\,-\,|\,\underline{5\overset{\nearrow}{3}}\,\underline{2\,1}\,|\,\underline{3\,2}\,\overset{\nearrow}{1}\,|\,\underline{6\overset{\nearrow}{2}}\,\underline{1\overset{\nearrow}{3}}\,|\,5\,-\,|$

$\underline{3\overset{\nearrow}{2}}\,\underline{1\overset{\nearrow}{6}}\,|\,\underline{2\,1}\,\overset{\nearrow}{6}\,|\,\underline{5\overset{\nearrow}{1}}\,\underline{6\overset{\nearrow}{2}}\,|\,3\,\overset{\nearrow}{2}\,|\,1\,-\,\|$

第二种指法符号标记为"ⓝ",其中 n 表示弦序号,一般记在音符的正上方。这种滑音右手先弹,左手再按,一般是弹奏圆圈里的筝弦,上滑至该弦上方弦的音高,右手弹奏结束,左手立刻上滑该弦。

弹奏方法:左手肘部向左自然打开大于90°,放松,下垂,前臂、手腕放平且略低于手背的高度,食指、中指、无名指(也可只用食指、中指)呈拱桥状自然下垂并轻靠在一起;将指尖微塌贴住筝弦,三个手指的中关节和第一关节自然弯曲,大指、小指微微张开。左手上滑音的位置在筝码左侧一个到一个半手掌的位置,先右手弹弦,左手立刻作上滑音,上滑速快。按下筝弦之后,必须坚持到右手弹奏下一个音,再放左手上滑音,放松筝弦,就会有音高回落的声音。上滑音一般是上滑到该筝弦上面的筝弦音高,但是"mi"音和"la"音有时会上滑到"fa"音和"si"音。

错误弹奏方法:左手肘部紧张、僵硬,位置比小臂高,手腕垂直于筝弦,食指、中指、无名指(也可只用食指、中指)散开站于筝弦上;三个手指的中关节和第一关节塌陷,大指、小指紧张;左手佩戴义甲揉弦时用义甲去按弦;上滑速度变成时值的一半,时值结束还没有到上方音高,左手放弦太早,导致有筝弦回落的声音。

上滑音练习2,如谱例2-38所示。

谱例2-38　上滑音练习2

三、下滑音

下滑音,指法符号标记为"↘",一般记在音符的左上方。

弹奏方法:左手先将该弦的音高下按至该弦上方弦的音高后,右手再弹,弹完左手放松该弦,使该弦音高由上方弦的音高下滑至本音音高,下滑音必须充满音的整个时值,滑速不能过快或者过慢。

错误弹奏方法:左手在右手弹奏的同时按到上方音高,或者没按到上方音高,左手下滑速度过快,在时值没有结束之前下滑结束;滑动作左手肘部紧张、僵硬,位置比小臂高,手腕垂直于筝弦,食指、中指、无名指(也可只用食指、中指)散开站于筝弦上;三个手指的中关节和第一关节塌陷,大指、小指紧张;左手佩戴义甲揉弦时用义甲去按弦。

下滑音练习,如谱例 2-39 所示。

谱例 2-39 下滑音练习

四、按音

按音,也称按弦。由于古筝是以五音音阶(1、2、3、5、6)定弦的乐器,当乐曲演奏中出现"4、7"两音时,就需要靠左手按弦产生。"4"是在"3"音上由左手按弦产生,"7"音是在"6"音上由左手按弦产生。由于"3"音按到"4"音是小二度,按弦可稍轻,"6"音到"7"音是大二度,按弦可稍重。

弹奏方法:以"3"和"4"来举例,左手先按到"4"音的音高,右手再弹"4",然后再弹接下来的其他音,左手再放弦,按弦放弦要干净、准确,不能产生滑音的效果。如果先弹"3",左手再按"4"音,则需注意左手和右手配合,要右手在弹"4"之前的瞬间,左手按到"4"音高。如果按早,将会听见左手按弦的声音;如果按晚,那"4"音的音准会出现偏差。

错误弹奏点:左手的音准不到上方的音高;左手按弦速度慢,变成滑音的效果;放弦时间过早,听见筝弦回落的声音。

按音练习,如谱例 2-40 所示。

谱例 2-40 按音练习

$1=\mathrm{D}$ $\dfrac{2}{4}$

```
1̀ 2 | 3 4 | 5 6 | 7 1̇ | 2̇ 3̇ | 4̇ 5̇ | 6̇ 7̇ |

1̇ - | 1̇ 7 | 6̇ 5 | 4̇ 3 | 2̇ 1 | 7 6 | 5 4 |

3 2 | 1̣ - | 1 2 3 4 | 5 6 7 1̇ | 2̇ 3̇ 4̇ 5̇ | 6̇ 7̇ 1̈ | 1̈ 7̇ 6̇ 5̇ |

4̇ 3̇ 2̇ 1̇ | 7 6 5 4 | 3 2 1 | 1 3 | 2 4 | 3 5 | 4 6 |

5 7 | 6 1̇ | 7 2̇ | 1̇ 3̇ | 2̇ 5̇ | 3̇ 5̇ | 4̇ 6̇ |

5̇ 7̇ | 1̈ - | 1̈ 6̇ | 7̇ 5̇ | 6̇ 4̇ | 5̇ 3̇ | 4̇ 2̇ |

3̇ 1̇ | 2̇ 7 | 1̇ 6 | 7 5 | 6 4 | 5 3 | 4 2 |

3 1 | 2 7̣ | 1̣ - | 1 3 2 4 | 3 5 4 6 | 5 7 6 1̇ | 7 2̇ 1̇ 3̇ |

2̇ 4̇ 3̇ 5̇ | 4̇ 6̇ 5̇ 7̇ | 1̈ - | 1̈ 6̇ 7̇ 5̇ | 6̇ 4̇ 5̇ 3̇ | 4̇ 2̇ 3̇ 1̇ | 2̇ 7 1̇ 6 |

7 5 6 4 | 5 3 4 2 | 3 1 2 7̣ | 1 - ‖
```

五、点音

点音是左手常用的一种技法,即右手弹弦同时或之后,左手轻轻点按筝码左侧 10～15 厘米位置,音高是一个上滑紧接一个下滑,好似点头。

弹奏方法:左手肘部向左自然打开大于 90°,放松,下垂,前臂、手腕放平且略低于手背的高度,食指、中指、无名指(也可只用食指、中指)呈拱桥状自然下垂并轻靠在一起;将指尖微塌贴住筝弦,三个手指的中关节和第一关节自然弯曲,大指、小指微微张开。左手上滑音的位置在于筝码左侧一个到一个半手掌的位置作点音,先右手弹弦,左手立刻作上滑音快速回落,上滑速快,回落速度也快,手腕灵活抖动一次。

错误弹奏方法:左手肘部紧张、僵硬,位置比小臂高,手腕垂直于筝弦,食指、中指、无名指(也可只用食指、中指)散开站于筝弦上;三个手指的中关节和第一关节塌陷,大指、小指紧张;左手佩戴义甲揉弦时用义甲去按弦;上

滑音较慢,回落也慢,音准不到上方筝弦,手腕抖动僵硬。

点音练习,如谱例 2-41 所示。

谱例 2-41　点音练习

```
1=D 2/4
```

第三节　现代演奏技法

一、单指

单指练习是针对各手指独立性和指力的一种练习,是通过大指、食指、中指、无名指相互独立来完成的。

单指有两种弹弦方式:贴弹和提弹。

1. 贴弹

弹奏方法:手臂与筝面平行,双手呈半握拳状,指尖与古筝的面板垂直,手指义甲贴紧筝弦,向手心方向拨弦,第一指关节弯曲,第二指关节保持不动,掌关节向前后方向运动,拨弦时手指发力,拨弦结束手指放松。

错误弹奏点:手臂紧张高抬,手掌完全张开,第一指关节折指;拨弦时,第二指关节折叠,手指向上下方向拨弦,拨弦结束没有放松。

1. 提弹

弹奏方法:手臂与筝面平行,双手呈半握拳状,指尖与古筝的面板垂直,预备弹奏时手掌略打开,第一指关节弯曲,第二指关节保持不动,掌关节向前后方向运动,并向手心方向拨弦,拨弦时手指发力,拨弦结束手指放松。

错误弹奏点:手臂紧张高抬,手掌完全张开,第一指关节折指;拨弦时,第二指关节折叠,手指向上下方向拨弦;拨弦结束没有放松,掌关节没有运动。

指序练习 1,如谱例 2-42 所示。

谱例 2-42　指序练习 1

二、双指组合

掌握单指弹奏方式后，可以进行双指组合，例如四三指、三二指、二一指。

弹奏方式：手臂与筝面平行，双手呈半握拳状，指尖与古筝的面板垂直，预备弹奏时手掌略打开，第一指关节弯曲，第二指关节保持不动，掌关节向前后方向运动，并向手心方向拨弦，拨弦时手指发力，拨弦结束手指放松，交替到另一个手指继续弹弦。在双指交替弹奏时，需注意到手指的独立性，不论贴弹还是提弹，都需在一指弹奏时，另一指完全放松，且弹弦的同时，双指要交替进行。

错误弹奏点：手臂紧张高抬，手掌完全张开，第一指关节折指；拨弦时，第二指关节折叠，手指向上下方向拨弦；拨弦结束没有放松，掌关节没有运动；一指在弹弦，另一指呈紧张状态。

指序练习 2，如谱例 2-43 所示。

谱例 2-43　指序练习 2

掌握双指弹奏方式后，可以进行四指组合，如四三二一、一二三四等。

弹奏方式：手臂与筝面平行，双手呈半握拳状，指尖与古筝的面板垂直，预备弹奏时手掌略打开，第一指关节弯曲，第二指关节保持不动，掌关节向前后方向运动，并向手心方向拨弦，拨弦时手指发力，拨弦结束手指放松，交替到另一个手指继续弹弦。在四个手指交替弹奏时，需注意到手指的独立性，不论贴弹还是提弹，一指弹奏时，另外三指需完全放松。

错误弹奏点：手臂紧张高抬，手掌完全张开，第一指关节折指；拨弦时，第二指关节折叠，手指向上下方向拨

弦;拨弦结束没有放松,掌关节没有运动;一指在弹弦,另三指呈紧张状态。

指序练习3,如谱例2-44所示。

谱例2-44　指序练习3

$1=D\ \dfrac{2}{4}$

| 1235 1235 | 1253 1253 | 1325 1325 | 1352 1352 |
| 1235 1235 | 1253 1253 | 1325 1325 | 1352 1352 |

| 1523 1523 | 1532 1532 | 2135 2135 | 2153 2153 |
| 1523 1523 | 1532 1532 | 2135 2135 | 2153 2153 |

| 2315 2315 | 2351 2351 | 2513 2513 | 2531 2531 |
| 2315 2315 | 2351 2351 | 2513 2513 | 2531 2531 |

| 3125 3125 | 3152 3152 | 3215 3215 | 3251 3251 |
| 3125 3125 | 3152 3152 | 3215 3215 | 3251 3251 |

| 3512 3512 | 3521 3521 | 5123 5123 | 5132 5132 |
| 3512 3512 | 3521 3521 | 5123 5123 | 5132 5132 |

| 5213 5213 | 5231 5231 | 5312 5312 | 5321 5321 |
| 5213 5213 | 5231 5231 | 5312 5312 | 5321 5321 |

三、轮指

轮指,指法符号为"∴",轮指分为两种:一是四指轮,二是三指轮。轮指是快速指序技法中的一个较为独立的技巧,是以四个或者三个手指依次以顺指来弹奏一根筝弦,并利用手指间力量转移的惯性、手指的重力及贴离弦的循环来完成,是通过手指之间点的快速衔接达到旋律线的过程。轮指技法是既需要耐力又需要速度的密集性指法。

轮指技法弹奏点:手臂与筝面平行,双手呈半握拳状,四个手指保持于一个平面,在一根筝弦的上方,指尖与古筝的面板垂直,手指义甲贴紧筝弦,向手心方向拨弦,第一指关节弯曲,第二指关节保持不动,掌关节向前后方向运动,拨弦时手指发力,拨弦结束手指放松。轮指的手指顺序分为两种:一是四指、三指、二指、一指;二是一指、四指、三指、二指。学习者可根据旋律的走向来安排指序,一般情况下是下行旋律用四三二一,上行旋律用一四三二。

错误弹奏点:手臂紧张高抬,手掌完全张开,第一指关节折指;拨弦时,第二指关节折叠,手指向上下方向拨

弦,拨弦结束没有放松;义甲中段触弦,义甲衔接速度过慢,大指和食指位置过近。

初学轮指时,可以先通过分解动作有节奏的练习,然后再逐步增加密度,提高速度。

轮指练习1,如谱例2-45所示;轮指练习2,如谱例2-46所示。

谱例2-45 轮指练习1

$1=D \quad \frac{2}{4}$

（曲谱）

谱例2-46 轮指练习2

$1=D \quad \frac{2}{4}$

（曲谱）

第二章　古筝演奏技法

$$\begin{cases} \underline{\dot{1}\dot{1}\dot{1}\dot{1}}\ \underline{\dot{1}\dot{1}\dot{1}\dot{1}} \mid \underline{\dot{2}\dot{2}\dot{2}\dot{2}}\ \underline{\dot{2}\dot{2}\dot{2}\dot{2}} \mid \underline{\dot{3}\dot{3}\dot{3}\dot{3}}\ \underline{\dot{3}\dot{3}\dot{3}\dot{3}} \mid \underline{\dot{5}\dot{5}\dot{5}\dot{5}}\ \underline{\dot{5}\dot{5}\dot{5}\dot{5}} \mid \underline{\dot{6}\dot{6}\dot{6}\dot{6}}\ \underline{\dot{6}\dot{6}\dot{6}\dot{6}} \mid \\ \underline{1111}\ \underline{1111} \mid \underline{2222}\ \underline{2222} \mid \underline{3333}\ \underline{3333} \mid \underline{5555}\ \underline{5555} \mid \underline{6666}\ \underline{6666} \mid \end{cases}$$

$$\begin{cases} \underline{\dot{1}\dot{1}\dot{1}\dot{1}}\ \underline{\dot{1}\dot{1}\dot{1}\dot{1}} \mid \underline{\dot{6}\dot{6}\dot{6}\dot{6}}\ \underline{\dot{6}\dot{6}\dot{6}\dot{6}} \mid \underline{\dot{5}\dot{5}\dot{5}\dot{5}}\ \underline{\dot{5}\dot{5}\dot{5}\dot{5}} \mid \underline{\dot{3}\dot{3}\dot{3}\dot{3}}\ \underline{\dot{3}\dot{3}\dot{3}\dot{3}} \mid \underline{\dot{2}\dot{2}\dot{2}\dot{2}}\ \underline{\dot{2}\dot{2}\dot{2}\dot{2}} \mid \\ \underline{\dot{1}\dot{1}\dot{1}\dot{1}}\ \underline{\dot{1}\dot{1}\dot{1}\dot{1}} \mid \underline{6666}\ \underline{6666} \mid \underline{5555}\ \underline{5555} \mid \underline{3333}\ \underline{3333} \mid \underline{2222}\ \underline{2222} \mid \end{cases}$$

$$\begin{cases} \underline{\dot{1}\dot{1}\dot{1}\dot{1}}\ \underline{\dot{1}\dot{1}\dot{1}\dot{1}} \mid \underline{6666}\ \underline{6666} \mid \underline{5555}\ \underline{5555} \mid \underline{3333}\ \underline{3333} \mid \underline{2222}\ \underline{2222} \mid \\ \underline{1111}\ \underline{1111} \mid \underline{\underset{\cdot}{6666}}\ \underline{\underset{\cdot}{6666}} \mid \underline{\underset{\cdot}{5555}}\ \underline{\underset{\cdot}{5555}} \mid \underline{\underset{\cdot}{3333}}\ \underline{\underset{\cdot}{3333}} \mid \underline{\underset{\cdot}{2222}}\ \underline{\underset{\cdot}{2222}} \mid \end{cases}$$

$$\begin{cases} \underline{1111}\ \underline{1111} \mid \underline{2222}\ \underline{2222} \mid \underline{3333}\ \underline{3333} \mid \underline{5555}\ \underline{5555} \mid \underline{6666}\ \underline{6666} \mid \\ \underline{\underset{\cdot}{1111}}\ \underline{\underset{\cdot}{1111}} \mid \underline{\underset{\cdot}{2222}}\ \underline{\underset{\cdot}{2222}} \mid \underline{\underset{\cdot}{3333}}\ \underline{\underset{\cdot}{3333}} \mid \underline{\underset{\cdot}{5555}}\ \underline{\underset{\cdot}{5555}} \mid \underline{\underset{\cdot}{6666}}\ \underline{\underset{\cdot}{6666}} \mid \end{cases}$$

$$\begin{cases} \underline{\dot{1}\dot{1}\dot{1}\dot{1}}\ \underline{\dot{1}\dot{1}\dot{1}\dot{1}} \mid \underline{\dot{2}\dot{2}\dot{2}\dot{2}}\ \underline{\dot{2}\dot{2}\dot{2}\dot{2}} \mid \underline{\dot{3}\dot{3}\dot{3}\dot{3}}\ \underline{\dot{3}\dot{3}\dot{3}\dot{3}} \mid \underline{\dot{5}\dot{5}\dot{5}\dot{5}}\ \underline{\dot{5}\dot{5}\dot{5}\dot{5}} \mid \underline{\dot{6}\dot{6}\dot{6}\dot{6}}\ \underline{\dot{6}\dot{6}\dot{6}\dot{6}} \mid \\ \underline{1111}\ \underline{1111} \mid \underline{2222}\ \underline{2222} \mid \underline{3333}\ \underline{3333} \mid \underline{5555}\ \underline{5555} \mid \underline{6666}\ \underline{6666} \mid \end{cases}$$

$$\begin{cases} \underline{\dot{1}\dot{1}\dot{1}\dot{1}}\ \underline{\dot{1}\dot{1}\dot{1}\dot{1}} \mid \underline{\dot{6}\dot{6}\dot{6}\dot{6}}\ \underline{\dot{6}\dot{6}\dot{6}\dot{6}} \mid \underline{\dot{5}\dot{5}\dot{5}\dot{5}}\ \underline{\dot{5}\dot{5}\dot{5}\dot{5}} \mid \underline{\dot{3}\dot{3}\dot{3}\dot{3}}\ \underline{\dot{3}\dot{3}\dot{3}\dot{3}} \mid \underline{\dot{2}\dot{2}\dot{2}\dot{2}}\ \underline{\dot{2}\dot{2}\dot{2}\dot{2}} \mid \\ \underline{\dot{1}\dot{1}\dot{1}\dot{1}}\ \underline{\dot{1}\dot{1}\dot{1}\dot{1}} \mid \underline{6666}\ \underline{6666} \mid \underline{5555}\ \underline{5555} \mid \underline{3333}\ \underline{3333} \mid \underline{2222}\ \underline{2222} \mid \end{cases}$$

$$\begin{cases} \underline{\dot{1}\dot{1}\dot{1}\dot{1}}\ \underline{\dot{1}\dot{1}\dot{1}\dot{1}} \mid \underline{6666}\ \underline{6666} \mid \underline{5555}\ \underline{5555} \mid \underline{3333}\ \underline{3333} \mid \underline{2222}\ \underline{2222} \mid \\ \underline{1111}\ \underline{1111} \mid \underline{\underset{\cdot}{6666}}\ \underline{\underset{\cdot}{6666}} \mid \underline{\underset{\cdot}{5555}}\ \underline{\underset{\cdot}{5555}} \mid \underline{\underset{\cdot}{3333}}\ \underline{\underset{\cdot}{3333}} \mid \underline{\underset{\cdot}{2222}}\ \underline{\underset{\cdot}{2222}} \mid \end{cases}$$

$$\begin{cases} \underline{1111}\ \underline{1111} \parallel \\ \underline{\underset{\cdot}{1111}}\ \underline{\underset{\cdot}{1111}} \parallel \end{cases}$$

第三章

古筝演奏艺术实践

第一节　古筝演奏者应具备的演奏能力

演奏一门乐器,如何达到理想的状态？我们知道一台精密的仪器,只有每个零部件性能良好,各部分运转没有差错,才能发挥能效。同样,古筝演奏演奏者也需要具有一定的专业知识及实践能力。比如古筝演奏者需要具备一定的演奏能力、演奏时保持良好心理状态、追求乐器的最佳性能等。

一、演奏者须掌握演奏技法

技法是演奏者学习乐器的一个主要内容。掌握技法,演奏者不但可以对所学的乐器有基本认知,还能通过技法完美地来表现乐曲的音乐旋律,从而提升乐曲的演奏质量。

对于古筝演奏来说,需要掌握的技法以时间轴的顺序可划分为传统技法和现代技法;以掌握的难易程度可划分为初级技法、中级技法和高级技法;以左右手可划分为右手技法、左手技法、双手技法;以使用频率可划分为常用技法和非常用技法等。

(一) 以时间轴划分技法

以快速指序技法出现时间为界,之前为传统技法,之后为现代技法。

1. 传统技法

夹弹：托、劈(掌关节)、抹、挑、勾、剔、打、摘、大撮、反撮、剔撮、双劈、劈撮、连劈、游摇等。

提弹：托、劈(指关节)、抹、勾、打、大撮、小撮、双托、双抹、双勾、八度双托、连托、连抹、连勾、拨弹、花指、刮奏、摇指、长摇、短摇、密摇、撮摇、扣摇、双摇、三指摇、扫摇、轮抹、轮撮、大撮抹点、勾点、扫点、揉弦、颤音、重颤、上滑音、下滑音、上回滑音、下回滑音、点音、按音、和弦、琶音、泛音等。

2. 现代技法

快速指序技法、轮指、摇扫、弹摇等。

(二) 以难易程度划分技法

1. 初级技法

夹弹：托、劈(掌关节)、抹、挑、勾、剔、打、摘、大撮、反撮、剔撮、双劈、劈撮、连劈、游摇等。

提弹：托、劈(指关节)、抹、勾、打、大撮、小撮、双托、双抹、双勾、八度双托、连托、连抹、连勾、拨弹、花指、刮奏、揉弦、颤音、重颤、上滑音、下滑音、上回滑音、下回滑音、点音、按音、和弦等。

2. 中级技法

摇指、长摇、短摇、密摇、撮摇、扣摇、双摇、扫摇、轮抹、轮撮、大撮抹点、勾点、扫点、琶音、泛音等。

3. 高级技法

快速指序技法、轮指、摇扫、弹摇、三指摇等。

（三）以身体运动部位划分技法

1. 右手技法

夹弹：托、劈（掌关节）、抹、挑、勾、剔、打、摘、大撮、反撮、别撮、双劈、劈撮、连劈、游摇等。

提弹：托、劈（指关节）、抹、勾、打、大撮、小撮、双托、双抹、双勾、八度双托、连托、连抹、连勾、拨弹、花指、刮奏、摇指、长摇、短摇、密摇、撮摇、扣摇、双摇、三指摇、扫摇、快速指序技法、轮指、摇扫、弹摇等。

2. 左手技法

揉弦、颤音、重颤、上滑音、下滑音、上回滑音、下回滑音、点音、按音等。

3. 双手技法

轮抹、轮撮、大撮抹点、勾点、扫点、和弦、琶音、泛音等。

（四）以使用频率来划分技法

1. 常用技法

夹弹：托、劈（掌关节）、抹、勾、大撮、双托、双劈、游摇等。

提弹：托、劈（指关节）、抹、勾、打、大撮、小撮、双托、双抹、八度双托、连托、连抹、花指、刮奏、揉弦、颤音、重颤、上滑音、下滑音、上回滑音、下回滑音、点音、按音、和弦、摇指、长摇、短摇、密摇、撮摇、扫摇、双摇、轮抹、轮撮、大撮抹点、勾点、扫点、和弦、琶音、泛音、快速指序技法、轮指、摇扫、弹摇等。

2. 非常用技法

挑、剔、摘、连劈、连勾、反撮、别撮、劈撮、双勾、扣摇、三指摇等。

以上是古筝技法梳理，不同程度的演奏者可以根据自身的情况来学习技法，只有熟练掌握技法，演奏乐曲才算打好了地基。

二、演奏者须正确解读乐谱信息

当演奏者拿到一份乐谱时，须正确阅读、理解乐谱的内容。

一份乐谱包括乐曲名称、作者、拍号、调号、速度、音乐表情术语、乐曲注解、正谱等。在正谱里需要认识谱面的音符、节奏、指法、表情术语、表情记号等。

（1）乐曲名称是说明作品的基本内容，比如古筝曲《高山流水》，那就明确这首乐曲是写景抒情的。通过作者信息演奏者可以了解到作品是现代乐曲还是传统乐曲，因为这两种不同类型作品在技法、风格、表达音乐情绪上是有区别的，所以需要看清楚乐曲的作者信息。

（2）拍号可分为常用拍子和非常用拍子，常用拍子有 2/4、3/4、4/4 拍等。在了解拍号信息的同时，即可得知乐曲的基本强弱关系。在弹奏过程中需把握基本的乐曲律动，比如 2/4 节拍律动为强弱，通常为进行曲风格，刚劲有力；3/4 拍的律动为强弱弱，表现轻松、惬意、明快的风格；4/4 的律动为强弱次强弱，表现为抒情曲风，温婉流畅。明确节拍，乐曲基本风格便可以确定。除此之外，还有一些不常用的节拍，比如 3/8、6/8、5/4 拍等，或者一首乐曲中出现两种以上的节拍，弹奏时需把握准确的节拍律动，做到心中有数。

（3）调号为乐曲的调式音高，古筝的基本调式为 D 调，常用调式为 G 调、C 调、A 调等，但是很多现代作品是

人工调式,比如古筝独奏曲《木卡姆散序与舞曲》的调式就为新疆维吾尔族木卡姆音乐元素的调式(加调式谱例),再比如古筝协奏曲《定风波》的调式,是在C宫中加入两个变宫音,达到乐曲风格的丰富性。

(4) 速度是乐曲在1分钟演奏的节拍数。速度除了会用具体的数字来标记之外,还有与之相应的名称术语,比如慢板、行板、小快板等,见表3-1。

表 3-1 乐曲速度标记

速度(拍/分钟)	音 乐 术 语	音乐术语中文版
10～19	Larghissimo	极端缓慢
20～40	Grave	沉重的、严肃的
41～45	Lento	缓板
46～50	Largo	最缓板或广板
56～65	Adagio	柔板或慢板
66～69	Adagietto	颇慢
73～77	Andante	行板
78～83	Andantino	稍快的行板
84～85	Marcia moderato	行进中
86～97	Moderato	中板
98～109	Allegretto	稍快板
110～132	Allegro	快板
133～140	Vivace	活泼的快板
141～150	Vivacissimo	非常快的快板
151～167	Allegrissimo	极快的快板
168～177	Presto	急板
178～500	Prestissimo	最急板

常见的音乐速度术语有广板、慢板、行板、中板、快板、非常快的快板等。

(5) 音乐表情术语。音乐术语起源于巴洛克时期的音乐文化,在音乐漫长的历史发展中,音乐术语的出现并非是一蹴而就的。由于五线谱的表达具有局限性,所以音乐术语一定程度弥补了五线谱旋律之外的单一性,其写于五线谱谱面上的表情术语为音乐带来了更多的可能性,它的主要内容由节奏术语、强弱术语、奏法术语和音乐表情术语等构成。音乐术语的出现,在很大程度上能够帮助表演者更加准确地认识作曲家的创作意图。在古筝乐谱中,一般用到的表情术语主要是强弱术语和音乐表情术语,可见表3-2。

表 3-2 古筝乐谱中的表情术语

强 弱 术 语	强弱术语中文版
Pianissimo（pp）	很弱
Piano（p）	弱
Mezzo Piano（mp）	中弱
Mezzo Forte（mf）	中强
Forte（f）	强
Fortissimo（ff）	很强
Sforzando（sf）	突强
Fortepiano（fp）	强后突弱
Pianoforte（pf）	先弱后强
Diminuendo（dim）	渐弱
Crescendo（cresc）	渐强
Ritardando（rit）	渐慢；突慢

以上是在乐谱中经常出现的表情术语,音乐表情术语在简谱中,一般以中文的形式出现,这里不再赘述。

（6）乐曲注解一般是在乐谱的最后,作曲家会对乐曲主题或者乐谱中间的符号等进行补充说明。

三、演奏者须掌握古筝作品的各种音乐风格

风格,指的是一个时代、一个民族、一个流派或一个人的文艺作品所要表现的主要的思想特点和艺术特点。音乐作品的风格是通过该作品所独具的音乐语言、形式和体裁以及富于独创性的表现方式体现出来的,同时又与该作品的题材、内涵、意境和神韵密切相关,它是音乐作品形式和内容的有机统一所呈现的总的艺术特色。[①] 音乐艺术风格从不同视角又可分为时代风格、民族风格、地域风格、派系风格、个人风格等不同类型。古筝属于中国民族乐器,音乐风格可以划分为地域风格、时代风格、个人风格等。

（1）地域风格。自古以来,人们通过自愿或者被迫拓展或者更换的方式来改变自己的活动空间,进行或大或小的迁徙活动。古筝乐曲就是通过这样的人口流动方式而流传至另一个地方,并长期和当地的语言、音乐、戏曲融合起来,从而形成今天丰富多样的音乐风格。古筝的流派就是以地理区域名称来命名的,如山东筝派、河南筝派、潮州筝派、浙江筝派等。此外,还有 20 世纪 50 年代以"秦筝归秦"复苏的委婉抒情的陕西筝派,也是以地理区域名称来命名的。每个筝派的乐曲各具特色,如山东筝刚劲有力,河南筝豪放明亮,潮州筝优美华丽,客家筝古朴典雅,浙江筝清新秀丽。各地的风土人情形成了筝乐艺术的丰富多彩,使筝成为了中国最具多样性风格特征的民族乐器。

（2）时代风格。不同时代背景下的音乐作品,必然存在着不同的音乐风格,例如 20 世纪 50 年代的乐曲《庆丰

① 张前.音乐表演艺术论稿[M].北京:中央民族大学出版社,2004:54.

年》，其内容就是表达人们喜庆丰收的欢乐情绪。因为当时的时代背景正是中国人民掀起了农业大生产的热潮，迎来了丰收年。所以，这首乐曲有深深的时代印记。又比如古筝曲《木卡姆散序与舞曲》，这首乐曲创作于1981年，是李玫、周吉和邵光琛以新疆维吾尔族的"十二木卡姆"为素材创作的第一首具有西域风格的作品，很有纪念意义。进入21世纪以来，筝曲从演奏技法、调式、题材、创作手法等方面都有多样性的变化。再比如《枫桥夜泊》，这首乐曲创作于2001年，是由著名作曲家王建民教授根据唐诗《枫桥夜泊》古诗来完成的，欣赏这首筝曲，就立刻感受到筝乐艺术发展到2000年之后的丰富性。

（3）个人风格。作品的风格能表达出演奏者的个人色彩。当然，个人风格是演奏者在个人社会阅历、对事物认知的多角度、音乐审美的多层次、知识面的广博及深度等方面所逐渐形成的能区别于他人的特点。比如著名古筝演奏家、教育家、作曲家王中山教授的演奏就非常具有辨识性，演奏技巧炉火纯青，音乐表现力直抵人心，被誉为"筝坛圣手"。

四、演奏者在清晰表达乐谱的同时，适度二度创作

在音乐活动中，把音乐作品的文本和表演过程分为一度创作和二度创作。音乐的一度创作成果表现为作曲家"以乐谱为存在形式的音乐作品"[1]，二度创作是演奏者"对一度创作的成果——即乐谱为存在形式的音乐作品，进行认真研读和准确解释，并以此作为表演创作的依据……它的本质意义不仅限于对一度创作的传达和再现，它还能够体现出表演者独特的创造性"[2]。一度创作只是限于记谱法出现以后。

在一度创作的过程中，作曲家的创作想法是引发其创作灵感、艺术构思的主要原因，常会受到客观历史背景、自身的生活经验及作曲家本人对音乐艺术追求等客观状况的影响和限制。在这个过程中作曲家会把自身对生活的感性体验以演奏或者演唱等具体可感知的音乐形式，通过合适的调式调性用音乐符号、节奏等记录下来形成乐谱。就创作古筝作品而言，作曲家还需要对古筝乐器的自身特点进行细致的研究，从而在乐曲中充分展现其特质；同时，还要不断深化自己的创作理念，清晰、明了地认识到赋予乐曲"生命"的价值所在，最终把自身的创作意图以乐谱的形式呈现出来。

二度创作是"根据剧本在舞台或银幕上运用各种艺术手段塑造形象的艺术活动"[3]。在音乐活动中，表演者在演奏或者演唱乐曲时，除了要清晰地把乐谱上的音符、节奏、音乐术语准确表达之外，还要根据自身的音乐素养、对乐谱的认识和理解，把没有灵魂的音符、节奏通过演绎，使之变成有血有肉的音乐，并且还原作曲家对创作的音响设计。如果表演者只是把乐谱的音符和记号演奏或者演唱清楚，那和电脑做出的小样是没有区别的。没有情感的支撑，音乐表演者的功能等同于小样，甚至可能还不如小样，因为把握节奏不如机器那么精确。音乐表演者不是机器人，是带有感情的生命体。所以，二度创作是需要表演者通过自身的音乐素养、感悟力和创新性来对音符背后的内容进行充分理解，从而创造性地展示给观众和听者。对于二度创作的把握，不仅会产出$1+1>2$的效果，对乐谱进行补充和丰富，还会超出作曲家对于作品的期望，使乐曲散发出更多的光芒与色彩。正如歌唱家廖昌永教授曾说过："好的歌者可以把三流的作品演绎成一流的水平，不好的演唱者能把一流的作品演绎成二三流的水平。"这里强调了二度创作的重要性。

对于二度创作的训练，笔者认为首先是对于演奏或演唱基本功的掌握，只有达到一定的表演技能，才能考虑作品的内容、风格、艺术特色等。有一句话说得好："工夫在诗外。"这是考察表演者专业以外的素养。足够的文化

[1] 张前.音乐表演艺术论稿[M].北京：中央民族大学出版社，2004：2.
[2] 张前.音乐表演艺术论稿[M].北京：中央民族大学出版社，2004：32.
[3] 彭万荣.表演辞典[M].武汉：武汉大学出版社，2005：478.

底蕴在二度创作中是不可或缺的,因为它能让演奏者在理解音乐以及音乐表达的基础上对音乐作品有更深度的思考与呈现。比如,在面对具体的音乐作品时,一方面,演奏者可以对作曲家生活的时代背景以及创作道路进行研究,从而理解眼前的这部音乐作品具备怎样的创作背景。另一方面,对作曲家的艺术道路与创作特征进行研究,可以了解作曲家的艺术思想以及创作方法,从而加深对此作品思想内涵上的认识。在平时的生活学习中,演奏者对知识的广泛涉猎是非常重要的,尤其是艺术学类、史学类和哲学类等人文社科方面的书籍,这对提升演奏者的文化艺术修养是大有裨益的。比如古筝协奏曲《临安遗恨》,主要讲述了主人公岳飞悲壮的一生,作品技法难度适中,有很多学生都学习过。可是,演奏者在弹奏前,如果读过岳飞的传记,熟悉南宋的历史,对何占豪大师的创作风格以及手法有所了解,那么在演奏时,演奏者内心的感受会伴随乐曲的流动而流动,而不只是准确地弹奏音符和节奏,以及速度记号等。

同时,表演者对于二度创作,也需要适度。对于乐谱中的音符与节奏,不能随意更改。对于乐谱中标记的速度术语,做到不要偏差太多,即一般1分钟不超过10~15拍,如果超出了这个范围,就有可能改变音乐风格。对于乐句、乐段的表达,一定要根据乐曲的曲式结构正确划分,而不要根据个人的理解在音乐处理方面与作曲家有太大的偏差。近些年来,古筝的演奏,还会在肢体语言方面着重表现。在这里,也需要根据乐曲的音乐表现力来把握肢体表现力,而不能过度依赖肢体的表达,毕竟演奏乐器还是以听觉为主,所有的肢体表现力都是以听觉为前提展开的,是为听觉服务的。所以,不能喧宾夺主,要适度进行二度创作。

五、演奏者须掌握一定的舞台表演能力

舞台表演艺术,指的是在舞台上的演出,包括在剧场里、广场上或者在众人前的演出,我们统称为舞台表演艺术。舞台之间是演员与观众的距离,表演是艺术与生活的距离。演奏者和欣赏者虽因空间而发生隔离,但却能通过舞台表演的形式从感情上得到共鸣。

我国早在两汉时期,就出现了竞技、杂耍、幻术以及乐舞、俳优戏和动物戏等各类舞台表演。在隋唐两代,筝在宫廷娱乐音乐中的使用渐为广泛,其中不乏有清乐、西凉乐和高丽乐中使用古筝的现象。起初隋唐的宫廷音乐都是合奏,直到北宋时期,才出现了筝独奏的舞台表演形式。《宋史·乐十七》:"每春秋圣节三大宴……第十三,皇帝举酒,殿上独弹筝。"[1]这说明宫廷帝王对音乐的审美情趣发生了变化。即便如此,古筝的舞台表演形式仍是以合奏形式出现的,直到中华人民共和国成立后,古筝的独奏形式才又出现在舞台上。

独奏形式对于舞台表演者来说,需要有高超的演奏技艺和强大的心理素质,只有这样才能做到不会在舞台上失误,并把自己的演奏水平发挥出来。从这个角度来说,舞台实践对于演奏者具有重要的意义。演奏者在日常的乐器练习中,一般都会将注意力和重点放在专业技能的提升上,而忽视舞台表演艺术的重要性,其结果是导致表演者在上台表演的过程中,因对自身情绪、演奏技能控制不到位,而出现过度紧张、手指僵硬、表情不自然的情况。所以,在学习的过程中,演奏者要将舞台表演作为训练的一个重要内容。

在日常的学习中,可以从以下几个方面训练自己的舞台表演能力。

首先,选择恰当的演奏作品是训练表演者舞台表现能力的重要做法。在确定演奏曲目时,需要表演者立足自身的演奏水平,从技巧熟练度、受众群体等方面选择恰当的表演曲目。比如,对于刚开始学习古筝技法的学生来说,可以从社会考级的作品中选择。因为考级作品技法难度适中,并且乐曲内容受众群体较广泛,接受度较高。此外,还需要了解受众群体的年龄段选择相应的作品,这样便可以和观众做到舞台互动,唤起情感共鸣。

[1] 宋史[M].北京:中华书局,1977:3348.

其次，训练表演者弹奏中的歌唱性和专注力。很多乐器学习者在最初的学习过程中，会存在不认真、不仔细听唱旋律的坏习惯。所以指导教师需要在最开始就规定高要求，让学习者明白，要准确地表现出曲目的内容、感情，首先要自己心里有旋律，才能手下有体现。歌唱是音乐体验的原型，即使是乐器演奏，也需要培养表演者歌唱、哼唱的习惯，这样在舞台表演过程中，心中有旋律地哼唱，能保持专注力，提升舞台的表演状态。

再次，表演者的演奏技能是舞台表演力得以展现的核心基础，也是展示舞台表演魅力的前提。在古筝的演奏中，不同的曲目对于手指的力度、灵活度、弹奏速度都有不同的要求，这是对演奏者基本功的高度考验。只有表演者自身拥有过硬的乐器演奏功底和方法，才能最大限度地将舞台表现效果展示出来。所以，在日常的训练学习中，要不断强化表演者的基本功底训练，提升其乐器演奏能力。

最后，在舞台上表演者给予观众的第一印象是十分重要的，这往往会影响到观众观看表演的情绪和心情。表演者如能利用独特的方式来引起观众的注意，这会让节目在观众的心中留下深刻印象。对于古筝演奏来说，可以通过精巧的编排来吸引观众的注意力，从而获得观众的掌声鼓励。同样，良好的开端会让表演者的自信心大增，更容易让他们从心理和身体上能获得更好的协调性和控制力，可以从容自如地开始演奏表演，并随着演出的深入呈现出更好的状态。

第二节 古筝演奏者应具备的心理状态

一、乐器演奏者需要良好的心理素质

音乐表演是一种具有创造性的艺术活动，是由认知、记忆、想象、情感再现等多种心理要素构成的综合心理运动。[①] 乐器演奏艺术是演奏者面向观众的表演活动，在当众表演时，过程必须是一次性的完整再现，所以演奏者的良好心理素质是支撑表演效果的有力后盾。

（一）演奏者保持良好心理素质的重要性

心理素质是人对于自身思想情感的控制、调节和对于内外干扰因素的排除以及对时空变化的适应等心理机能。心理素质正常状态下，演奏者就可以发挥身体机能，良好地完成演奏；如果心理素质失衡，那么身体状态就会失调，演奏状态自然就会失去控制，演奏效果就会打折扣。古筝作为一种弹拨乐器对表演者手部机能的要求较高，如果表演者的心理素质正常，则会心跳平稳，呼吸均匀，手指机能松弛，弹奏状态轻松自然，触弦音色明亮清澈，能达到理想演奏水平；如果演奏者心理素质非正常状态，则会心跳加速，呼吸急促，肌肉紧张，出现手指卡顿、音色生涩等非正常水平的演奏，甚至有时会出现大脑一片空白、忘记乐谱的情况，在舞台上发生演出事故。"音乐是情感的艺术"，它是通过人的肢体语言来得以表现的，表演者只有将真情实感融入音乐表演中，才能真实、生动地表现和再现音乐作品中思想和情感内涵。对表演者来说，如果用平静的心态去演奏，缺乏激情和感染力，其效果自然是平淡的，观众也不会对表演有什么特别的印象。如果用过于激动的心情去演奏，就会出现极度兴奋或紧张，在心理上表现出记忆不清晰、反应慢、注意力分散、思考能力与控制力降低，肢体肌肉出现僵硬的状况，结果只会是表演技巧发挥受阻、音乐表演苍白无力或出现表演不完整的现象。所以，舞台表演时的心理素质对于演奏者是至关重要的，是良好演奏效果的前提和保证。

心理学已经证明，人的一切行为都是受心理活动的支配和调控，心理活动直接关系到人的实践能力。因此，

① 刘志强.浅论如何调整好器乐演奏中的心理影响[J].群文天地，2011：65.

良好的心理素质能极大地改善和提高人的行为效能;反之,则将对人的行为效能造成不利影响。首先,在古筝舞台表演中,良好的心理素质能保证演出质量。演奏者以放松的身体机能可以保证手指肌肉发挥正常,弹奏出理想的音色,诠释音乐的情感,做到流畅,连贯,引人入胜,能和现场观众一起畅游音乐的海洋,享受音乐带来的美妙体验。其次,良好的心理素质对于演奏者的准备工作是莫大鼓励。对演奏者而言,每一次登台表演都是一次考验,是检验过去的练习是否达到乐曲演奏标准的机会,比如困难技巧片段、音乐表现力的表演张力、和观众的互动等。如果前期刻苦地准备乐曲,但是在登台演奏时却因为心理素质的原因表现不佳,那么会使演奏者有很大的挫败感,对后续的表演有很大影响。最后,良好的心理素质可以让观众获得一种美的享受。观众来到音乐厅欣赏音乐,实际上是带着期待与渴望的,演奏者流畅的表演,能让观众充分感受艺术带来的精神享受。

(二)古筝舞台演奏前的心理素质表现

演奏前的心理素质表现分为两个时间段:一种是在登台表演的前一段时间,第二种是在登台表演的前一个小时,这两个时间段心理准备的内容是有区别的。

(1)在登台表演的前一段时间,演奏者需调整心态,保持心理松弛。在公开演奏前,演奏者必须对自己的实际情况有一个客观了解,对于乐曲的速度把控、音乐表现力等做到心中有数。为了在舞台演奏时达到自己的最佳兴奋点,在演奏前的最后几天不宜有过多的大运动量练习,只需每天保持一定的练习量即可,对于乐曲的难点要有重点的重复。此外,最忌讳的是整天把自己关在琴房内,不停地从头到尾弹奏乐曲,这样做会使自己在登台前就高度兴奋,以致于正式演奏时反而容易陷入疲劳和精神低潮,这种方法不可取。只有保持精神情绪放松,才能得到充分的休息,提高睡眠质量,才有充沛的精力登上舞台,才可能逐渐接近演奏音乐的真谛——乐中求乐。

(2)在登台表演的前几个小时,要让自己保持适度的兴奋和放松,让自己的身体热起来,让手指活动开。演奏者可以对基本练习进行短时间的演练,以增加演奏的自信心;对于乐曲的难点,不要过度练习,速度可以稍慢,因为这时如果过度练习,会增加自身的心理负担。在古筝表演之前,可以对筝弦的音准做最后的调试,重新调整义甲的位置,将自己情绪保持在一个适度的兴奋点上,以最佳的状态迎接演出才是当务之急。

(三)古筝演奏过程中的心理素质表现

1. 演奏者保持精力集中

演奏者精力集中是保证演出获得成功的最重要的心理状态。许多优秀的音乐演奏家之所以能够完美表现出音乐,是因为在演奏过程中他们的注意力不受外部环境的影响而是完全专注于表演之中,男高音歌唱家多明戈曾说他在临场表演时会将注意力高度集中:"在我头脑中一瞬间出现了真空的感觉,只想到歌词和即将要表达的内容上。"由于在临场表演时,要在有限的时间内全身心地将练习成果和艺术表现力完美地诠释出来,所以临场演奏须把全部精力都集中在音乐表演的本身。至于乐曲的内涵、曲式等一切乐谱上的细小的问题都应该在平时的研究和学习中去解决,如果临场演奏时还在想这些问题,那就势必会影响表演的状态。

2. 演奏者的兴奋感可以自然地流露

在演奏的那一刻,因为舞台的灯光、观众的目光全部聚焦于演奏者,所以表演者都会不同程度地兴奋和紧张,表现为心跳过快、轻微脸红和手心出汗等情况。虽然这些都是正常现象,但作为演奏者应当及时将兴奋感转化为演奏动力和正能量。在表演过程中演奏者既不能将表演生硬地套入某种模式,也不能过分夸张地显示出自己的技巧,而是要在演奏中将音乐自然地流露出来,以达到音乐表现与演奏状态的平衡。比如表演古筝协奏曲《临安遗恨》,当钢琴前奏响起,演奏者要调动自己的情绪,化身为音乐的主人公,带着观众一起感受岳飞的跌宕人生,所以在演奏过程中,演奏者内心需要真情流露,不能哗众取宠,只有适度运用肢体语言,才能和观众一起共鸣。

（四）古筝表演之后的心理状况分析

虽然演奏已经完成，但是演奏者的心理变化并没有终止。如果演出成功演奏者容易产生骄傲和自满的心理，而忽略自己的真实水平；如果演出没有达到良好效果，演奏者也会产生气馁的情绪，失去面对舞台的勇气和信心，此时心理负担也会加重并对今后的演出产生逃避心理。所以演奏者对自己的演奏做出正确的评价是至关重要的。不管是成功还是失败都应该在演奏中吸取教训、总结经验，努力回忆自己演奏时的心理状态的变化，从中找出薄弱的环节，争取在今后的练习中克服。演奏者也可以借助演奏的视频录音等资料，对演出做出正确的分析。总而言之，演奏时心理状态的平衡是在长期的演奏实践中，根据自我的心理特点，不断积累演奏经验，随时调节、完善心理的过程中获得的。

对于表演过程中发挥不错的地方应继续保持良好的积极状态，并牢牢记住这种状态，以此激励自己。遇到表现不那么尽如人意的地方，也无须气馁，有时候犯错并不可怕，更重要的是要学会在失误中发现问题、分析问题、解决问题，并在平日的练习中尽量克服。实际上舞台表演也是培养演奏者坚定意志的一种方式。表演者在舞台上也许会面临着各种各样的，甚至可能是平日里从未遇见的情况，如舞台设备或灯光突然出现了问题，又或是观众席出现了无法预料的躁动等，这都需要演奏者坚定不移地把演出完成，而不是轻易中断或放弃演出，这才是一个真正成熟的表演者应具有的坚定信念与意志。

二、克服舞台焦虑情绪的具体措施

（一）演奏者自我心理调节

演奏者可以根据心理学的科学原理，通过进行一些具体的心理辅导方法来调整降低演奏者的焦虑情绪。

方法1：克服紧张心理可以从自我暗示的个体心理疗法来介入。学习者可以在平时练筝与学习的过程中，通过自我暗示的方法对自己的负面情绪进行调节。自我暗示能够诱导潜意识的反应，激发个体在学习时的积极因素，从而激发个体自主学习能力，使学习效率得以提升。首先，可以通过自言自语的方式对自己进行积极的自我暗示。表演者可以在登台的前一段时间，每天对着镜子用肯定的语言来描述自己弹筝的成绩，通过自我鼓励的方式来充分肯定自己，可以帮助自己树立自信心。在古筝表演准备登台，自己感觉快要心跳加速、呼吸急促的时候，用肯定性的语言如"我一定可以的，加油啊"等，帮助自己进行积极调节，使自己尽量克服一些紧张焦虑情绪。其次，通过观察与想象的方法来进行积极的自我暗示。教师在平时可以带着学生多多观看古筝大师及演奏家的表演视频，在观看的过程中让学生去仔细观察表演者的肢体动作、面部神态以及对于古筝作品的音乐处理，并一起模仿和练习，细心揣摩视频中表演者在演出时的细节，之后加以练习。然后，通过想象的方法，想象自己正如同视频中的演奏者一样，在台上从容且自信地进行表演，以调动模仿者自豪、兴奋等积极情绪，使其对自身的舞台表现保持积极的肯定。可以通过多次的模仿练习来加深这种积极的态度并将之带入到舞台表演之中。那么真正在舞台表演时，演奏者会发现舞台的环境自己在心理上已经练习了多遍，有一种熟悉的直觉，这时舞台焦虑心理便得到了缓解。

方法2：放松疗法。有研究表明，如果可以调整身体的松弛状态，那么心理情绪也会随之发生变化。演奏者可以通过深呼吸的方式来调整舞台表演焦虑所带来的肌肉紧绷的状态。演奏者可以在演出前多做深呼吸练习，深吸一口气慢慢吐出，重复几次来达到肌肉放松的效果。肌肉的改善可以带动情绪的放松。如果演奏者会做瑜伽，可以通过瑜伽等肢体活动的方式来加强个体对肌肉状态的控制。通过这种练习方式，对演奏者的身体与认知等方面有所调节，从而达到降低舞台焦虑的心理状态。除了在上场之前可以做深呼吸之外，在走向舞台中间古筝的位置时，也可以随着步伐一起深呼吸，放松自己。

方法3：以情景重现的方式来调整舞台焦虑心理。情景重现主要是通过心理排练或实际彩排的方式来达到演出经验积累的目的。演奏者可以通过心理排练的方式对即将进行的演出进行准备，这是一种潜意识行为，这种潜意识对于演奏者的心理与生理具有一定的疏导作用。通过情景重现的方法可以帮助演奏者应对舞台焦虑的紧张情绪。在演出前应尽可能多地争取排练与彩排的机会，邀请学生或家长来充当观众，将每一次的台下排练与台上彩排当成正式演出，在排练与彩排的过程中及时发现自己在心理、生理或技巧上所存在的问题，并随时调整，使自己在演出时始终保持一种积极向上的状态。如果没有条件进行现场舞台彩排，也可以采取心理排练的方式，主要是通过想象的方式进行排练，想象自己正在进行演出，而自己的身体和情绪应该是一种怎样的状态，将所需要在舞台上展示的技巧迅速在脑中进行排练，使演出前的准备更加充分。

另外，许多演奏家在临上台前会有在一些旁人看来比较奇怪的习惯，其中最明显的就是"吃东西"。医学研究表明，糖分的摄取可以降低人体的心理、生理紧张程度，使人身心放松。所以在临上台前可适当吃一些带有糖分的食物，比如巧克力、糖果等，以帮助缓解紧张的心理。

除以上方法外，演奏者还可以通过系统脱敏法逐步消除自身对舞台表演的焦虑紧张等负面情绪，主要是通过心理咨询师对个体心理的疏导，从而放松状态来对抗舞台焦虑情绪。首先，心理咨询师应当评定演奏者的主观焦虑等级，将可能会引起舞台表演焦虑的环境或事件等按照对其干扰的严重程度从轻到重排列并记录下来。例如，舞台表演焦虑严重的学生，可能会把舞台环境、观众数量、演出情境等因素列入主观干扰，心理辅导人员根据其具体情况，制定出从低到高的脱敏治疗计划。其次，心理咨询师需要指导演奏者进行放松练习。这是一种放松全身肌肉的练习，全身肌肉放松可以对负面的状态产生抑制并促进血液循环，增强其自身应对舞台表演焦虑的能力。最后，心理咨询师应当根据演奏者诱发舞台表演焦虑情绪的事件按照由小至大的程度顺序排列，从最小的刺激开始进行脱敏。按照诱发因素等级循序渐进，通过刺激—松弛，再刺激—再松弛，逐级治疗，直到最高一级不会引起舞台表演焦虑情绪为止。

（二）科学训练音乐记忆

科学训练音乐记忆有几种方式：动作记忆、画面记忆、旋律记忆和分析记忆。有的方法适用于成年演奏者，有的方法适用于小朋友。这几种方式只有综合运用，才能将乐谱准确地"复刻"进大脑，在舞台演奏时减轻焦虑的心理负担。

（1）动作记忆，也叫手指记忆，主要依靠手指或其他肌体作为记忆的依据。这也是最常见的背谱方式，即通过无数次的反复练习，使手指从生疏到熟练，形成下意识的条件反射，并依靠肌肉的运动，通过熟能生巧而形成的记忆进行演奏。舞台演奏者不能完全依靠这种方式进行背谱，因为当下意识的动作不被打断或破坏时，演奏可以顺利进行；一旦这种记忆信号被破坏了，那么神经系统也会即刻中断，演奏就被迫停止。因此，我们应该有目的地加强乐谱音符的记忆，不能只依靠机械性的手指重复，只有这样才能更有效防止记忆中断的出现。

（2）画面记忆，是指依靠乐谱和手指在筝弦上的位置来进行记忆，这种乐谱记忆和位置记忆我们都可称之为画面记忆。前者是通过视觉系统看到谱面上的一切，并存贮于大脑，有点像照相机的功能。这种根据画面记忆的能力要求较高，它要求演奏者对乐谱和筝弦位置都要极其熟悉并具有随时转换的能力。对于一般的演奏者来说，需要利用谱面上的一切信息，要仔细研读乐谱，除了要注意节奏、音符以外，对指法、力度、表情等记号也都要有清晰的认识。我们要在背谱的最初阶段就养成良好的习惯，因为任何演奏者只要加强读谱练习，都可以慢慢提高这种通过读谱而记忆的能力。位置记忆即将手指在筝弦上的位置作为记忆的主要依据。因为位置的转换是通过无数次重复练习后实现的下意识动作，万一出现意外，演奏者必须快速地把手调整到正确的筝弦位置上。这种记忆方式也是辅助其他记忆一起用的。

（3）旋律记忆，是指将耳朵听到的旋律存贮进大脑，这是听觉内容在大脑中的重现。很多音乐家具有极强的旋律记忆能力，能够在听到别人演奏后就自然而然地把乐曲印在脑海里，进而凭记忆将乐曲完整地演奏下来。除了成人，儿童的记忆力强于理解力，在初学阶段听上几遍乐曲的旋律就能迅速在脑海中转化成记忆。旋律记忆被认为是效率最高的背谱方法，首先，它要求演奏者的音乐听觉极其敏锐和准确，能够把听到的音乐如实地记忆在脑子里，并随时准确地提取出来。其次，还要有正确的旋律模板，学习者在听的过程中很可能会完全模仿范例者的演奏风格，所以必须有一个理想的演奏范本。

（4）分析记忆，又称逻辑记忆，是对作品的理性分析进行的记忆。对演奏的作品分析越细致、越透彻，记忆就越牢固，分析的内容包括乐曲的结构、和声、织体变化、调性布局、乐句乐段变化及作曲家的风格特点等。在理性清晰记忆基础上进行背谱，这是在理解音乐基础上建立的科学有效的记忆方式。古筝作品分为现代作品和传统作品，其中传统作品相对不容易背谱，需要对作品本身的流派风格、旋律特点进行分析之后再记忆。只有这样，演奏者才能在任何乐句上随时找到自己要弹奏的音符，就不会出现中断后无法继续的情况。

以上几种记忆方法不是孤立的，每一种记忆方法也都各有优缺点，对于采取哪种方法要因人而异。总之，不能只是"死记硬背"乐谱，盲目机械练习，不动脑筋思考，那样既浪费时间又达不到预期的效果。对于成年演奏者来说要结合不同的方法，依靠手指、眼睛、耳朵、大脑所有的器官共同运动，从多方面夯实记忆，建立牢固的记忆网。要知道，牢固的记忆是要经过清晰与模糊间多次的反复波动才能建立的。所以，演奏者即便背熟了乐曲也要经常看乐谱来练习。看谱与背谱是交替进行的，只有采取了正确的适合自己的背谱方法，才能在舞台焦虑状态下保证身体的正常运动过程。

（三）加强演奏者手指技能训练

技艺因素，指演奏者对作品掌握的熟练程度。练习的准确熟练程度是消除精神紧张、减少心理压力的前提。练习是识记，记忆是保持，而演奏则是回忆、再现和条件反射的过程。练习中没有解决的技能问题在舞台演奏乐曲时，在巨大焦虑的情况下必然会显露出来，而一旦演奏中出现技术失误后，旧的技巧动作定型被打破，新的技巧动作定型又不可能马上建立，继而便造成心理失衡，出现更多的混乱，形成越错越紧张、越紧张越错的恶性循环。所以，平时练习时必须对乐曲中比较复杂和困难的地方进行无数次的练习，只有这样才能使记忆从短时记忆变成长时记忆，让肌肉记忆、画面记忆、旋律记忆等在大脑中留下深深烙印。练习促成熟练，熟练促成自动化条件反射的实现。熟练程度的不断提高，能使演奏者的把握感和调控能力逐步增强，从而得以流畅完整、得心应手地进行表演，进而进入艺术的自由王国。因此，提高乐曲的熟练程度是缓解和避免心理紧张的重要环节。古语说"艺高人胆大"，说的是熟练掌握技术能够树立演奏者信心，使其从容自如地进行演奏。反之，如果演奏者对音乐理解不到位，技巧掌握不娴熟，那么上台就会提心吊胆，随之而来的便是更紧张。可见，提高演奏者的演奏能力对于克服紧张心理特别重要。

造成乐器演奏过程中焦虑的根源，除了心理因素以外，有时是由于表演者过分看重技巧，对音乐的理解没有百分百的投入且没有强烈的表达欲望。音乐是抽象的，它需要感知、体验和想象。演奏者的想象越丰富，对音乐作品的内涵就越明了，听众从他的表演中所感受的情感与意境也越鲜明。换句话说，如果演奏者不能全情投入在音乐的情绪中，那么观众也不会投入地听音乐，这也说明这场演出不是高质量的表演。俄罗斯著名小提琴演奏家维克多·特列季亚科夫说："需要提前准备的我已经都准备好了，也就是我自己觉得百分之百，或许是百分之一百五十地做好了的时候，我在舞台上一定会充满信心的。"大师在演出之前都是投入全部的精力来准备演出，所以普通的演奏者想要降低舞台焦虑状况，首先要从自身找问题缘由。音乐表现的自然流露不仅要求表演者要有纯熟的表演技巧，做到得心应手，更主要的是要求表演者能把音乐融会于心，并能从表演者的心中自然地流淌出来。

只有这样,才能达到音乐表演出神入化的境界。如果表演者的表演臻于化境,自然无暇去怯场了。著名的钢琴家涅高兹说过:"那些前途并不灿烂的年轻人也会犯各种各样的毛病,但他们往往会停留在这个阶段上,而伟大的天才却很快地跨过它。"所以,能成为音乐大师的演奏家们都有勤学苦练的阶段。学习乐器是没有捷径可寻的,只有下了苦功夫,才是真正避免舞台焦虑的最好方式。

(四)加强演奏者对客观环境的适应性

环境对于乐器演奏者行为与心理的影响是显而易见的,所以在平常的学习中要加强演奏者对环境的适应性训练,比如,经常在琴房上课,演奏者对琴房的空间、环境和声音都是熟悉的,但是在舞台上,一切则完全不一样。所以,演奏者可以过一段时间,选择去教室空间较大的地方上课,一方面是适应空间带来的新鲜感,另一方面是要在空间大的环境中,找到乐器声音的状态。所以,只有让自己在空间较大的地方聆听自己弹奏出的乐器音响,做到心中有数,这样才能在舞台上紧张焦虑的状态下,还是可以仔细聆听自己的演奏来完成演出任务。

第三节 古筝弹奏音色的影响因素分析

音色是指音的色彩,它是由发音体振动的方式、形状、成分及发音体的品质等因素来决定的。① 通常形容音色的词有明亮、清晰、柔和、纯净、浓厚等,理想的音色可以带给听者愉悦的心情,让听者充分体会音乐作品的内涵。总的说来,影响古筝的音色有两个因素:一是乐器本身的材质、筝弦的质地、筝码的材质与工艺、义甲的材质等;二是弹奏的筝弦位置、弹奏的发力方式、弹奏的不同技巧等。这些因素都会导致音色的不同。

一、乐器选材对音色的影响

任何一件乐器的选材、制作对于其音色效果都会产生直接影响。古筝作为一种木制弹拨类乐器,筝的选材、制作的好坏是能否产生理想音色的基础。

(一)古筝的选材对音色的影响

先秦时期的古筝是竹制的,在《说文解字》中有记载:"筝,鼓弦竹身乐也。从竹,争声。"②后来,随着筝的面板的加宽,原材料就由竹子更换成木制的,即"易竹以木"③,木制的古筝一直沿用至今。筝乐器的选材直接关系到其音色的好坏。古筝的制作材料大致采用以下几种:梧桐木、红木、花梨木、乌木、紫檀木或者是其他硬质木等。制作古筝面板和底板一般是选择北纬30°附近的桐木,因为北纬30°附近的雨水与日照都是最佳的,最适合桐木的生长,桐木生长到9~12年时,就可以制作古筝面板。而制作古筝侧边、筝首及筝尾时则要选择红木类的硬质木,这样制作出来的筝身音量大、共鸣效果好。

(二)古筝共鸣箱制作工艺对音色的影响

现在制作古筝共鸣箱的工艺有两种,一种叫"剜桐为体"④,也叫"挖筝",方法是用一整块梓木或者榛木通体剜制而成,国内北方地区的古筝品牌筝如"朱雀"牌、"弦昇"牌等都是采用了"剜桐为体"的制作方式;另一种叫"匣式拼合框架"⑤工艺,也叫"框架筝",是由若干块顺纹理方向的木条粘拼接而成,国内南方地区的古筝品牌如"敦

① 童忠良.基本乐理教程[M].上海:上海音乐出版社,2001:2.
② 许慎撰.段玉裁注.说文解字注[M].上海:上海古籍出版社,1988:198.
③ 许慎撰.段玉裁注.说文解字注[M].上海:上海古籍出版社,1988:198.
④ 韩建勇.谈谈古筝制作与装饰工艺[J].乐器,2009(9):13.
⑤ 韩建勇.谈谈古筝制作与装饰工艺[J].乐器,2009(9):14.

煌"牌、"碧泉"牌等都是用这种制作工艺。两种工艺各有优点,"挖筝"是整木抠制的方法,制成的古筝不易变形开裂,大大延长了古筝的寿命,但是需要选取整个的木材,不够经济实惠,而且选料的局限性较大。"框架筝"采用的是好几块木板,每一块木板都可以选取相近的纹路来拼接,这样避免了整块木板上面因纹路不均匀造成的声音共振不均匀的问题。共振不均匀容易导致音色不统一,所以"框架筝"经过选料,可以做到共振尽可能均匀,音色和谐统一。但是,"框架筝"的使用寿命不如"挖筝"时间长,这也是木料拼接而导致的后果。在实际演奏过程中,"挖筝"因为共振通透,所以音量较大,对于演奏风格性作品来说,是理想的选择。"框架筝"因为木材纹理均匀,所以每个音区的音色都较平均,对于表演张力有要求的现代作品来说是不错的选择。

(三)筝弦选材对音色的影响

从古至今,弹拨乐器的弦质地多种多样,如在湖北江陵枣林岗137号墓出土的瑟,其乐器上保留的三根残存的筝弦,据考察是牛筋质地[1];在日本正仓院保存下来的筝弦,据分析研究为黄杨木丝制成。同时,中国是养蚕大国,自古就善于运用蚕丝在生活中的方方面面,古时弹拨乐器也会运用丝质筝弦。除了丝弦之外,流传在广东沿海地区的潮州筝使用的是金属弦。潮州筝以汕头"蔡福记"乐器作坊为例,创建于1846年,至今也有近180年的历史了。"生产的古筝……清代15弦,民国以后16弦。开始是铜弦,后改为钢弦。"[2]丝弦和钢丝弦在使用过程中都有各自特点,丝弦的音色质朴,但不会很明亮,余音不够绵长;钢丝弦的音色非常清脆,与丝弦相比它的音量更大,余音更长,会使声音传出更为悠远。但都不适合演奏在20世纪50年代出现的双手古筝作品。1958年,在王巽之先生的指导下,其学生魏宏宁与上海音乐学院乐器厂戴闯共同合作,设计了尼龙丝钢弦(在筝钢丝外裹缠生丝及尼龙丝)系列筝弦。[3] 目前通用的S型21弦古筝为尼龙筝弦,这种筝弦发出的低音音色浑厚、深沉,中音温润、柔和,高音明亮、纯净,为古筝首选筝弦。近年来,21弦钢丝筝又重新回到筝友的视野,钢丝弦的音色清澈、明亮,余音相对较长,潮州流派、客家流派的作品用钢丝筝来演奏,比尼龙弦筝更能表达出细腻的韵味。根据选择的作品来选择不同质地的筝弦,更能凸显不同古筝类型的音色特点。

(四)筝码的材质对音色的影响

筝码是乐器的重要零件之一,也是和筝弦直接接触的位置。筝码通常是用花梨木、紫檀、红木等名贵木料制成的导音木。筝码自古有很多称谓:雁柱、雁行、哀雁、筝雁、宝雁、宝柱、玉柱、琼柱、金粟柱、玫瑰柱、凤凰柱、碧柱、直柱、筝柱子、柱、弦柱等。对筝码最早的记载是梁孝元帝《和谈筝人》中的"琼柱动金丝,秦声发赵曲"[4]一句,其中的"琼柱"就是指的筝码。筝弦在振动的过程中,由筝码传递振幅到面板,所以筝码是否能完整传递筝弦的振幅是关键点。筝码的顶端镶嵌了一部分的牛骨,是和筝弦接触的部分,牛骨的质地既有明亮度,还有传导时效的灵敏度(牛骨有骨胶孔)。但牛骨质太硬,一般用于低音区筝码,相对较"酥"的骨点用于高音区筝码。这种牛骨搁点密度的不一致性,成为筝码音质调试的手段。[5] 筝码上牛骨的触弦点需选牛骨密度不一致的牛骨,低音筝弦选择密度高、硬度强的牛骨,高音筝弦选择密度低、硬度稍弱的牛骨。筝码的造型也比较丰富,有刀币式、山口式、斜坡式等多种。不管造型如何变化,筝码的底部和面板接触的位置是传递筝弦振幅的重要部分,因为古筝面板呈弧面状,筝码的两侧脚要与之吻合,这样筝码才能最大限度传递筝弦的振幅,以达到理想的音色。筝码的高度是随着筝弦的细粗而变化的,1弦到3弦筝码的高度为52 mm,每三个筝弦的筝码高度就增加2 mm,直到21弦的筝码高度是64 mm。早在1963年国家轻工业部颁布行业标准以来,筝码的高度1弦筝码高度从44 mm增至

[1] 王子初.中国音乐文物大系湖北卷[M].郑州:大象出版社,1999:139.
[2] 陈蔚旻.岭南筝派纵横谈[J].星海音乐学院学报,2005(3):97-99.
[3] 周纪来.中国筝形制通考[D].上海:上海音乐学院,2005:46.
[4] 全先秦两汉魏晋六朝诗[M].上海:上海古籍出版社,2009:213.
[5] 沈正国.筝人筝曲中的筝器:古筝制造业现状和问题[J].演艺科技,2013(2):26.

52 mm,筝码的高度平均增加了 8 mm。① 筝码高度的增加,反映了演奏者手指力度的增强,也间接说明了古筝演奏技巧的标准在逐步提升,乐曲的演奏表现张力也在缓慢加大。同时,乐器也要相对跟进演奏技巧的标准而提升。

(五) 义甲的选材对音色的影响

演奏古筝时,义甲是形成音色的决定性因素。义甲触动筝弦形成筝弦震动,通过筝码以力的方式传导至面板,再通过发音孔以音频的方式发散至空气中,让人耳接收音频。义甲的材质和厚薄度,是筝弦震动是否均匀的重要点。

自古以来,古筝弹奏方式共有两种:一种是戴义甲,一种是不戴义甲。最早记录戴义甲演奏的是在南朝时期的《梁书羊侃传》:"有弹筝人陆太喜,著鹿角爪,长七寸。"②说明当时使用的古筝义甲属于兽骨材质,是鹿角,长度类似今天弹奏三弦义甲的长度。除此之外,典籍还有记录用竹制的义甲,《古今图书集成》之"筝部杂录"中:"《资暇集》:今弹琴或削竹为甲,以助食指之声者,亦因泙公也。"记载竹制义甲的文献并不多,这说明竹制的义甲不是最佳的材料,竹子虽然容易获得,但是弹奏筝弦的效果不理想。另外,典籍中还记录在隋唐时期,弹筝者多用银质义甲来演奏,此在文献和唐诗中多有记载,例如李商隐的《无题二首》:"十二学弹筝,银甲不曾卸"③;唐刘禹锡《伤秦姝行》:"侍儿掩泣收银甲,鹦鹉不言愁玉笼。"④说的就是银质义甲。此外,还有象牙质的义甲,象牙制的义甲主要是在日本筝中使用的较多。《日本乐器法》写道:"乐筝用竹子、兽骨、鹿角等材料,俗筝用象牙质,可是由于象牙入手困难,现在就使用塑料等材质。"⑤还有一种是用老鹰的翅翎做的义甲材料,"在榆林筝中,弹筝所用的指甲叫'义爪',材质是用黑老鹰的翅膀做成,大约像我们所踢毽子底部铜钱那样大小,很有韧性,将铜钱大小的翅膀一分两半便成为榆林筝的原始义甲形状,再经过修理便可使用。"⑥最后一种是玳瑁材质的义甲,玳瑁是一种海龟类动物,背甲上面有 13 块角质板,因此也有"十三鳞"的说法。玳瑁的背甲硬度适中,柔韧性好,制作的义甲纹路清晰,指面光滑锃亮,因其性质与真甲接近,音色圆润,音量适中,韧性及抗压性都很好,所以受到古筝教师及学生的喜爱。但是因玳瑁在 2012 年被列入《世界自然保护联盟》(IUCN)濒危物种红色名录 ver 3.1——极危(CR),同时又为国家二级保护动物,属于濒临灭绝的动物,原则上是不能买卖的。所以现在又出现了新型的人工材质来代替玳瑁质地的义甲。

古筝筝弦对于义甲的要求是:材质表面光滑,有一定的韧性和强度,并且需要达到一定的厚度,拨动筝弦才可以达到音色通透、明亮,振幅均匀。古代因为科技发展能力有限,可以采用的材料是有局限性的,只能就地取材,用其弹奏获得的效果不够理想。随着科学技术的发展,人们对于世界的探索范围逐渐扩大,加之人口流动、交通信息的快速交汇,可以获取的材料也将更丰富。

二、演奏拨弦不同状况对音色的影响

古筝作为弹拨类乐器,演奏时演奏者的不同状态对音色有很大影响,如手指触动筝弦的位置、义甲接触筝弦的深浅、手指触弦的力度、手和手臂各个不同部位发力等。

① 沈正国.筝人筝曲中的筝器:古筝制造业现状和问题[J].演艺科技,2013(2):27.
② (唐) 姚思廉.《梁书》卷三十九[M].北京:中华书局,1973:557.
③ 全唐诗[M].上海:上海古籍出版社,1986:1364.
④ 全唐诗[M].上海:上海古籍出版社,1986:887.
⑤ 三木稔.日本乐器法[M].北京:人民音乐出版社,2000:113.
⑥ 陈璐.古筝义甲对古筝演奏与未来发展影响之初探[D].北京:中央音乐学院,2014:12.

(一)弹奏筝弦位置对音色的影响

每个筝弦被触动之后,产生的振动称为复合振动,复合振动是指由一种以上振动频率成分构成的振动。也是说,筝弦除了整体振动之外还有分段振动,在筝弦的 1/2、1/3、1/4 等都会同时产生振动,只要振动就会产生音高。所以,筝弦整体振动产生的第一个音叫基音,而分段产生的音叫泛音,这些泛音和基音构成整数倍的关系。因为这些基音和泛音是构成整倍数或接近整倍数关系,这个音列叫谐音列。[1]

古筝为一长方形共鸣体,目前通用的 21 弦 S 形古筝全长约 165 厘米,有效弦长(前岳山到筝码之间的部分)最高音约 14 厘米,最低音约 90 厘米。由于筝码从高音至低音为斜向排列,各有效弦长又长短不一,因此触弦点的位置选择一是会因产生筝弦振动的幅度不同而影响音色,二是会因触弦点的位置选择而影响泛音产生的数量。一般说来,泛音数量越多,音质音色越好。然而,在泛音列中并不是所有泛音与基音都是相融合的,比如第六个泛音就和基音产生出大二度的关系,所以触弦点选择在有效弦长的 1/7 处,能削弱不协和第六泛音的振幅与干扰,这个位置产生的筝弦振幅较理想,可以使筝弦发出更为纯净的声音,此为最佳弹弦点。这个触弦点弹奏出的单音为最佳,音色干净,不浑浊,加之触弦速度快,旋律表达清晰、流畅。比如筝曲《浏阳河》(见谱例 3-1)中间有一段小快板,右手为快四点技法,左手为八分音符的音程伴奏,右手旋律轻松、活泼表现了住在浏阳河附近的人民热火朝天的劳动场面,这时可以选择放在有效弦长的 1/7 处弹奏,振动而产生的谐音列会把不和谐第六泛音遮盖,从而让谐音列更和谐。但是在古筝技法中,除了单音外,还有同一筝弦连续快速的振动(摇指技法),这时同音连续振动在有效弦长的 1/8 处,谐音列中带有很强的第 6 和第 7 号谐音同时发出的复合音,音色极为突出[2],这个摇指的音色显得丰富明亮。例如筝曲《将军令》中,第一段为长摇段落,这一段主要描写军队士兵结集的过程,表现了大战前夕紧张的气氛,所有战士做好战前准备,打算随时出发。这时摇指的音色需要表现出深沉的略尖锐的音色,在有效弦长 1/8 的位置连续触动筝弦,可以获得其中不和谐的泛音,能更准确表现出乐曲的含义。如果演奏舒缓旋律,选择筝弦的位置就可以在 1/2 处,让筝弦整体震动,而不分节震动,音色更单纯。例如古筝名曲《渔舟唱晚》中,第一段表达了夕阳晚照中宁静的湖水、岸边的杨柳、远方的炊烟,用大撮技法开始全曲,这时可以选择有效弦长的 1/2 位置来演奏,筝弦可以整段振动而不会分段振动,整段振动时,谐音列较少,所以声音更加干净、清澈、通透,表现乐曲的意境更贴切。除此之外,在实际演奏中,有的演奏者在弹奏对比乐句时,习惯乐句表现强时在有效弦长 1/7 的位置演奏,乐句表现弱时在有效弦长 1/2 的位置演奏,这样可以表达音色与音量的不同。比如古筝协奏曲《行者》中快板的前几句,表现了熙熙攘攘的龟兹古国人民安居乐业的热闹场景,演奏时可以根据相同乐句不同音色力度来准确表现乐曲内容。

谱例 3-1 《浏阳河》片段

[1] 韩宝强.音的历程——现代音乐声学导论[M].北京:人民音乐出版社,2016 年:88.
[2] 韩宝强.音的历程——现代音乐声学导论[M].北京:人民音乐出版社,2016 年:49.

选择筝弦的最佳振动位置而发出的明亮通透音色,一般被演奏者认为是理想的音色。优秀的演奏者会根据乐曲内容、音乐形象塑造来选择触弦点,使古筝发出最恰当的音色,使演奏作品做到音色明暗互补、动静相宜。

(二) 义甲触弦深浅变化对音色的影响

甲尖到贴好胶布1/4处位置为基本触弦点,该触弦点发出的音色较为明亮、结实。若弹奏时触弦较深,音弦与义甲之间的接触面积较大,发出的音色则深沉、浓厚。赵曼琴先生在《古筝快速指序技法概论》中提出了四种基本弹法:弹前贴弦、弹后贴弦(简称贴贴);弹前离弦、弹后离弦(简称离离);弹前离弦、弹后贴弦(简称离贴);弹前贴弦、弹后离弦(简称贴离)。① 其中第二种"离离"和第四种"贴离"弹法,实践中触弦的位置应该较浅,不超过义甲露出的1/4的位置,通常是在快速旋律中应用,其能使音色轻盈、明亮。其在浙江流派和山东流派的代表技法中应用较多,比如浙江筝派的快四点技法,山东筝派的小关节托劈技法,都是弹奏筝弦可以用"离离"或者"贴离"技法来完成。而第一种"贴贴"和第三种"离贴"弹法,实践中触弦的位置应该较深,在义甲露出超过1/4的触弦点,通常在抒情的旋律中应用较多,其能使音色纯净、绵长。河南筝派和陕西筝派的大关节托劈夹弹技法则可以用"贴贴"来完成。义甲触弦较浅时会导致触弦的速度较快,所以音色是清亮的,因而能将山东筝派中热情、爽朗的音乐特质淋漓尽致地表达出来。义甲触弦较深时导致触弦的速度较慢,会产生义甲缓慢划过筝弦的效果。触弦深导致的音色是深沉、绵长,在河南、陕西筝派中其多出现于抒情、忧伤、凄婉的旋律中,因为绵连的音色效果更能准确表达作品的含义。

(三) 发力位置变化对音色的影响

弹奏古筝的发力部位分手指、手腕、小臂、大臂、肩背等,不同部位发力的音色效果是有区别的。

(1) 手指运动。古筝在弹奏快速指序技法时做屈曲近、远侧指关节拨弦②,用指关节拨弦的音色明亮、清澈,在弹奏快速旋律中还是比较适合的,比如古筝乐曲《井冈山上太阳红》(见谱例3-2)。这首乐曲是由赵曼琴先生于1975年根据同名歌曲改编的古筝独奏作品,乐曲以轻快流畅的旋律描绘了祖国秀丽的大好河山,以及采茶姑娘采茶时载歌载舞的欢乐情景。乐曲的第一段旋律就是运用快速指序技法来演奏,旋律以渐进式表现欢快的江西采茶的歌舞场景。如果音色需要轻快、松弛,那么远侧指关节发力点则要集中于手指的指尖部位,演奏者可以做到这一点。

谱例3-2 《井冈山上太阳红》片段

(2) 挠腕关节运动。古筝技法中的大撮,在弹奏时需要用到屈曲挠腕关节拨弦③,特别是在连续快速的弹奏大撮时,挠腕关节需保持前后的屈曲、伸展,一起随着肌肉的收紧、放松来运动。例如古筝曲《秦桑曲》(见谱

① 赵曼琴.古筝快速指序技法概论[M].北京:国际文化出版公司,2001:425.
② 赵曼琴.古筝快速指序技法概论[M].北京:国际文化出版公司,2001:487.
③ 赵曼琴.古筝快速指序技法概论[M].北京:国际文化出版公司,2001:487.

例3-3)中,在尾声的前面一句连续的快速大撮就是利用挠腕关节的运动来达到速度与力度的统一。《秦桑曲》描写了女子深情地思念家乡、思念亲人,盼望早日与家人团聚的迫切心情。因为快速连续的大撮可以表达女子的迫切心情,所以在声音的质感上要铿锵有力,而运用挠腕关节可以做到事半功倍的效果。

谱例3-3 《秦桑曲》片段

(3) 前臂运动。在演奏快速旋律时,除了用到远侧手指和挠腕关节以外,还需要运用前臂的肌肉群做前臂旋后拨弦[①],前臂肱桡肌的机能较强,在快速旋律中,需要乐句开头弹奏重音时,可以用到肱桡肌的屈曲旋后的运动,比如筝曲在《丰收锣鼓》的开头前奏中,双手弹奏和弦。《丰收锣鼓》是著名作曲家李祖基先生创作的一首具有浓郁山东风格的古筝乐曲,筝曲描述了山东人民秋季丰收的欢乐场景。乐曲前奏选用了山东民间吹打乐的音乐元素,将人们带入丰收的画面中。在表现吹打乐中的锣鼓点,这时就用到前臂的旋后拨弦来完成这样的重音音色。

(4) 上臂运动。在弹奏抒情乐句时需要用到上臂旋前拨弦[②],这时的音色需要绵长、连贯,手指用夹弹演奏技法,特别是弹奏长音时,要用上臂旋前拨弦来完成,一方面是音色的需求,另一方面也可以达到乐句连贯的演奏效果。比如筝曲《彝族舞曲》(见谱例3-4)引子中第一个音符是花指接双托,便可以用上臂旋前拨弦。《彝族舞曲》是1960年由王惠然先生创作的一首琵琶曲,乐曲借用彝族的《海菜腔》《烟盒舞》曲调,描绘了彝家山寨秀美山水和月下欢歌。作品引子部分主要是表现了山寨的优美景色,用柔和的音色、连贯的乐句可以使之符合作品的意境。

谱例3-4 《彝族舞曲》片段

(5) 屈曲肩关节拨弦[③],肩背的肌肉群由斜方肌、背阔肌、胸大肌等组成。在弹奏中低音的单音时,演奏者要重心前倾,运用斜方肌来指挥上臂做伸展运动。通常在弹奏单音时,需气息和肩背、上臂一起运动,手指用"贴贴"的方式弹奏,弹奏结束后上臂要用旋后运动的方式准备下一个音符。比如筝曲《秋夜思》(见谱例3-5)的引子部分,这首乐曲主要表达了秋夜作者内心的思想起伏,以及对家乡、亲人的思恋。乐曲的第一个音是在倍低音6上完成的带装饰音的长音,音色的要求是深沉、醇厚。由于倍低音6的筝弦位置离演奏者较远,所以就要演奏者运用肩背肌肉群来完成这个音,方能表现出作者在深秋的夜晚,内心对故土、亲人朋友的思念之情。

① 赵曼琴.古筝快速指序技法概论[M].北京:国际文化出版公司,2001:487.
② 赵曼琴.古筝快速指序技法概论[M].北京:国际文化出版公司,2001:487.
③ 赵曼琴.古筝快速指序技法概论[M].北京:国际文化出版公司,2001:488.

谱例 3-5　《秋夜思》片段

1=G

古朴　幽远地

每一首作品里会有引子、慢板、快板、尾声,在不同的段落只有用不同发力部位去表现作品,才能让音色更有特点。

（四）用肉指与义甲弹奏对音色的影响

弹奏古筝需要用到义甲,这是自古以来就被人们所熟知的,其实用肉指来拨弦,在唐代就已是一种流行的方式,即"搊筝"。关于"搊筝"的最早记录见于《隋书·音乐志》:"西凉者……其乐器有钟、磬、弹筝、搊筝……。"①而"弹筝"一词,最早见于《史记·李斯列传》"夫击瓮叩缶,弹筝搏髀"中说到的"弹筝";2001 年 8 月,秦始皇陵考古队在发掘秦始皇陵 7 号坑时,发现了一枚银质义甲,陈四海先生在结合文献资料分析后认为"这是弹奏乐器筝、瑟使用的银质义甲",并且"反映出弹奏筝或瑟使用的义甲,早在秦朝前就已有之"②。文献记载中既有用义甲弹奏,也有用肉指弹奏,说明这两种形式因为音色不同,表现力也各具特色,所以共存。我们做个比喻,义甲演奏的声音像光面玻璃清澈见底,而肉指演奏的声音低沉、深厚,像毛边玻璃朦胧模糊,总之各有特色,在乐曲不同的内容中表现情感时可以用不同方式弹奏。在古筝流派中浙江筝派的代表性技法"提弦",是用左手大指和食指(或大指和无名指)将弦提奏,一般用在低音区,该技法能使整体音响效果浑厚,达到和声的效果。但是提弦这种演奏技法要求在弹奏时不能出现杂音。比如筝曲《林冲夜奔》中第一段右手长摇、左手单独的旋律就可以用小指提弦来演奏,慢板节奏比较自由,速度舒缓,表现了林冲为奸人所害,被迫出走回忆起往事的心情。寒冷的冬夜,林冲心情郁闷,一个人喝酒消愁,深一脚浅一脚走在孤寂的小路上,左手的提弦旋律便可以表达出主人公内心的愁绪、冤屈、不被人所理解的苦闷。所以,右手义甲略尖锐的摇指音色和左手提弦的醇厚音色形成互补,相得益彰。

三、演奏技法对音色的影响

古筝的演奏技法丰富多样,但是归纳总结来看,分为北派夹弹技法和南派提弹技法。北派夹弹技法主要是大指以"离贴"方式拨弦,但基本手形还是有所区别的。夹弹主要以腕关节、拇指的大关节为主,四指垂直站立于筝弦之上,右手重音向右倾斜,大拇指以掌指关节的内收(向掌心方向运动)、外展运动(向身体方向运动),拇指的拇长展肌适当收缩(俗称虎口不要打开,略瘪)共同完成。当掌指关节做外展的运动时,大指义甲就会朝向身体方向运动,这个技法就是劈指。北派托劈的音色比较铿锵有力,略显耿直,这也是北派音乐风格的典型特色。乐曲中的托和劈经常是一起使用的,比如河南筝派中的技法游摇和密摇,游摇则是大指弹奏托劈过程中由有效弦长 1/2 的位置由弱至强地的向岳山移动的过程。托劈通常是十六分音符的节拍,速度不快,从筝弦中间弱奏到靠岳山的强奏,辅以左手的颤音,音高的小幅度变化,可以表现出人在悲伤情绪中潸然泪下的状态,音色变化是比较明显的。例如《陈杏元和番》(见谱例 3-6)中曾多次运用游摇的方式,来表现女主人公陈杏元受奸臣陷害,被迫前往北

① (唐)魏征.隋书[M].上海:中华书局,1973:324.
② 陈四海.秦始皇陵出土银质义甲考[J].中国音乐学,2005(2):61.

国,和番途中想到要远离亲人、爱人的心痛。密摇是在同音上快速托劈运动的技法。密摇手部运动核心点是掌腕关节、掌指关节快速的内收、外展运动,拇指的掌腕关节在外展运动的同时,会导致挠腕关节的小幅度水平上下运动(手腕轻微上下运动),这时掌腕关节的外展运动(劈指)阻力更大,也可以称为"戗茬弹奏"①,拇指的拇长展肌保持紧张状态,会导致手部、前臂的肌肉群呈现收缩状态。正是因为肌肉群持续紧张,所以形成的音色比较尖锐,颗粒感较强。在乐曲中,密摇只在河南、陕西流派的传统作品中出现,比如河南传统筝曲《打雁》中的第一个音就是四分音符的"密摇"。乐曲描述了在严寒的冬季,猎人身背猎枪出门打猎,行至沙滩发现了雁群,便持枪射击打中一只,伤雁一声声哀鸣,最后惨叫一声结束生命,群雁也无奈地飞走的情景。密摇表现了猎人在冬日里精神抖擞地去打猎的情景,表现了乐曲清新明朗的风格,音色明亮、干净,刻画了一个经验丰富老猎手的形象。除了拇指托劈之外,还有大撮的夹弹技巧,即大指和中指一起以"贴贴"方式拨弦,屈曲掌指关节拨弦。夹弹的这个名词其实也是从大撮技法延伸来的,形象地描述大指和中指同时向手心方向拨弦,好似一个夹子把筝弦"咬住"。在陕西筝曲《姜女泪》中慢板第一乐句就运用到大撮夹弹,《姜女泪》讲述孟姜女新婚不久的丈夫被抓去修建长城饥寒劳累而亡、悲痛欲绝的她哭倒了长城露出了丈夫的尸骸,最终主人公绝望投海而亡的悲惨故事。慢板叙述了孟姜女的悲惨遭遇,而大撮夹弹则以耿直的音色把主人公的不幸遭遇刻画得清晰明了。

谱例 3-6 《陈杏元和番》片段

南派提弹技法,主要以"贴离""离离"的方式来拨弦,提弹技法是演奏快速旋律的基础,是远侧指关节以做屈曲的方式拨弦(向掌心方向拨弦)。因为用的是肌肉力度,所以音色表达清亮、干净。南派的浙江筝曲中有一部分来源于江南丝竹音乐,而江南丝竹是由丝竹两种乐器合奏的民间音乐,其曲调精细,音符绵密,音乐气氛爽朗欢乐、粗犷热情,音色明丽清爽。所以,浙江筝延续了江南丝竹的音乐风格,用清新淡雅的音色诠释民间传统音乐。比如浙江筝曲《云庆》(见谱例 3-7),音乐素材来源于江南丝竹,通过提弹的技法,表现了丝竹音乐的明快、爽朗、热情、粗犷的音乐特质。

谱例 3-7 《云庆》片段

古筝技法中除了用义甲直接拨弦外,还有一种形式是左手手指尖放在有效筝弦的某一个点,右手拨弦的同时左手放开筝弦,这种技法叫泛音。泛音点可以是在有效筝弦 1/2 的位置,也可以是在 1/3 的位置,得到的音高是

① 赵曼琴.古筝快速指序技法概论[M].北京:国际文化出版公司,2001:476.

不一样的。比如放在筝弦中间得到的音高是这根筝弦音高八度音符,这种技法在古筝乐曲中是常见的,泛音的音色透亮、清澈、朦胧、空灵。自19世纪20年代开始,古筝泛音技法运用广泛,这是古筝变化音色和提高音乐表现力的重要手段。比如古筝名曲《高山流水》的尾声段落就用到泛音技法,从听觉上好似在烟雾缭绕的群山峻岭中感受着祖国的大好河山。又如古筝协奏曲《陆游与唐琬》(见谱例3-8),第205小节中"si"的泛音,就是利用五度泛音做出"si"的音高。所以,泛音不仅可以达到音色的变化,也可以解决音高的难题。

谱例 3-8 《陆游与唐琬》片段

演奏技法的不同对于音色的影响还是显而易见的,正是各个古筝流派的代表性技法,造就了古筝流派各自特殊的音色质感,而正是由特殊的音色、质感而形成了音乐风格的一部分,从而组成了南派、北派丰富多彩的古筝流派。

第四章
古筝教学分析

第一节 古筝教学的意义和原则

一、古筝教学的意义

古筝教学是民族乐器教学内容的有机组成部分之一,属于音乐教学中"表现音乐"的重要成员。教学的定义是:以课程内容为中介的师生双方教和学的共同活动。① 古筝教学活动具有雄厚的群众基础,据不完全统计,全国学习古筝的学员达上千万,而古筝教师人数也相当可观。教师必须明确教学意义,才能在教学活动中紧紧围绕教学核心进行教学活动,完成教学任务;对于学习古筝的各个年龄段人群来说,明确教学意义同样也需重点关注。教学意义可以通过以下几个方面来理解。

1. 古筝教学可以提升学习者的审美情趣

审美亦称审美活动或审美实践,是感知、欣赏、评判美和创造美的活动,是构成人对现实的审美关系、满足人的精神需要的实践心理活动。它直接诉诸感性的形象,具有直觉性,无直接实用功利目的,同时又是理性的,思维的,伴随着联想、想象判断、情感、意志活动。② 音乐是通过一定形式的音响组合,能表现人们的思想感情和生活情态,直通心灵深处。③ 古希腊哲学家柏拉图认为,节奏与乐调有最强烈的力量侵入人心灵的最深处,如果教育的方式适合,它们就会拿美来浸润心灵,使他也就因而美化,受过这种良好教育的人可以更敏捷地看出一切艺术作品和自然界的丑恶,很准确地加以批评;但是一看到美的东西,他就会赞赏它们,很快乐地把它们吸收到心灵里,作为滋养,因此自己性格也变得高尚优美。④ 我国古代著名的思想家孔子提出"乐以治性""成性亦修身"的观点,认为音乐对人的德性的培育不是靠外在的强制,而是以音乐之美感化人的性灵,使"仁"成为内在情感的自觉要求。所以,音乐审美教育的意义是使学习音乐的人通过自己切身的实践活动来逐渐感受音乐的核心力量,从而逐渐形成正确健康的审美观点、审美情趣,提高个人欣赏和创造音乐美的能力,最终促进人的素质全面发展。

在古筝教学中,应不断引导并提高学生的音乐领悟能力,以及他们对音乐审美的领悟能力。音乐想象力是音乐审美领悟能力提升的关键,如《渔舟唱晚》描写了美景如画的湖面、夕阳西下、辛苦了一天的渔民满载而归的情景。由于学生感性思维发展处于初级阶段,在教授该曲时就应当把这种境界细致讲授,让学生去体会想象,继而

① 教育大辞典[M].上海:上海教育出版社,1998:711.
② 辞海[M].上海:上海辞书出版社,2011:3946.
③ 辞海[M].上海:上海辞书出版社,2011:5356.
④ 柏拉图.理想国[M].上海:上海译文出版社,1979:38.

在弹奏过程中,使学生的演奏技巧和音乐表现力与想象力自然融合,慢慢提升感悟音乐的能力。学习乐器是一项周期性长、实践性强的音乐活动。教师除了要拥有个人所具备的艺术审美修养、较高层次的音乐艺术修养、丰富的综合艺术知识和善于在教学中重视培养学习者的审美能力外,还要不断保持学生对古筝的兴趣,增加学生练筝的耐心和持久力,更重要的是训练学生演奏古筝的艺术表现力,培养他们的创造力。古筝艺术可以培养学生养成健康、高尚的审美情趣和积极乐观的生活态度,为其终身热爱音乐、热爱艺术、热爱生活打下良好的基础。

2. 学习古筝可以促进青少年全面素质发展

少年儿童对新鲜事物具有强烈的好奇心,所以教授者可以激发他们学习民族乐器的兴趣点,让他们在演奏乐器的过程中体会欢乐,同时提升民族乐器对青少年的吸引力。学习乐器需要身体的多个器官协调运用,因而要注意激发青少年的思维多元性,从而使其大脑和手指以及各种感觉和运动器官更加敏锐、灵活,使其观察力、理解力、记忆力、想象力、操作能力等得到综合的发展,要充分发挥音乐教育的审美功能,促进青少年德育和智育的综合提升。此外,特别是在民族乐器合奏、重奏的过程中,要重点训练青少年团结协作、相互配合、顾全整体、遵守纪律等优良品质,培养和发展青少年集体主义精神、群体意识。民族乐器教育不仅能丰富学生的课余生活,吸引他们投入有益的文娱活动,更能有效地遏制社会中低级文化的入侵,有利于他们的身心健康成长。民族乐器对于民族文化传播、民族音乐教育的开展有极其重要的意义。通过学习具有代表性的民族乐器如古筝、笛子、二胡、琵琶、扬琴、中阮等,以及聆听音频和观看视频、现场观摩音乐会、参与舞台实践等音乐活动,能提升中小学生对于民族文化的认同感和归属性。可以说,古筝乐器的教学提高了青少年音乐基础知识和基本技能的教育效果,扩大了青少年的艺术视野,为他们接触音乐、了解音乐,开辟了一个新的创造音乐和欣赏音乐的天地,提高了青少年感受和创造音乐的能力,促进了他们的全面素质的发展。

3. 通过古筝教学给学习者感受中国传统音乐的方式

当下由于国际大环境的影响以及多元音乐文化的渗透,青少年耳熟能详的大多都是世界各地的流行音乐、通俗音乐。传统音乐需要传承,而传承传统音乐最重要的实施途径就是在学校教育中普及传统音乐。项阳教授在《〈中国传统音乐文化认知〉课论纲》一文指出:"学生们假如不能对传统音乐产生认同,我们的教育难说成功。"[①]学习传统音乐,了解传统文化,最根本目的是让学生了解"中国传统文化是什么""我们的民族精神在哪里",提升学生对传统音乐和民族传统文化的认同感。在教学中,教师除了强调演奏技巧外,也要注意对作品产生的历史背景、时代精神以及审美情趣进行分析,让学生在潜移默化之中感受传统文化精髓,传承民族传统文化,传递民族精神。比如古筝曲《出水莲》是客家流派的代表作品,学习时要在弹奏中注意细细品味客家筝的吟、揉、滑、颤技法,领会文人大家的傲骨风姿和百折不挠的精神品格。

4. 古筝教学是传承民族音乐最直接的手段

从民族音乐教学的角度看,民族音乐的文化传承核心主要体现在"传"与"承"两个重点。其中"传"是从民族传统文化持续连接的视角看,就古筝教师而言,是要结合自己对民族传统音乐文化的探究,将文化融合到古筝教学课堂中。例如古筝曲《将军令》,这首乐曲是王巽之根据清荣斋汇编《弦索备考》中的"弦索十三套"中同名乐曲改编而成的,乐曲的旋律昂扬,刚毅奋进,锣鼓铿锵有力,乐曲中的情感和所宣扬的精神,是这个民族的灵魂与思想,也是民族精神的载体和象征。所以,古筝教师在传授技法的同时,要把中华民族精神也向学生传递出去。另外,随着西方古典音乐、流行音乐的大量传入,我国的民族音乐传统文化面临着冲击和挑战。在这样的形势下,民族音乐教学特别是古筝教学已不能只满足于对传统民族文化的传播,而是应当在新形势下力求传播创新,在立足

[①] 项阳.《中国传统音乐文化认知》课论纲[J].音乐探索,2012(1):41-48.

传统文化的基础上学会变通融合,在充分挖掘民族音乐传统的精神内涵的同时,运用青年一代善于理解的表达形式,以促进中国的民族传统音乐文化保持源远流长的生机活力。在现代古筝作品中,作曲家擅长用西方古典音乐的作曲技法来创作民族乐器曲。例如古筝曲《云裳诉》就是作曲家运用再现式三部曲式结构来完成的,其将典型的西方音乐结构运用至现代古筝作品中,是中国民族乐器和西方音乐写作技法的完美结合,在体现出民族音乐"传"的同时具有创新发展。

5. 古筝教学活动是培养学习者手眼协调、锻炼大脑思维的方法之一

学习古筝有利于少儿大脑的开发。从生理学角度分析,"手是第二个脑",是外部的脑。这是因为在大脑管理的运动神经细胞中,有1/3是管理手的。左右大脑指示的10个手指运动的细胞特别发达,也就是说手的运动越频繁,大脑的发育也越好。在古筝乐曲中,至少包含两个平行发展的部分,分别由左右手来弹奏,这两部分既有联系又互不干扰。少儿弹奏筝曲,双手不仅需具备非常好的协调能力和思维分散能力,而且在头脑中也要建立起立体的结构图,只有这样才能很好地弹奏乐曲。此外,随着曲目难易程度的不断提高,少儿的大脑分散能力也不断得到提高。

二、古筝教学原则

指导教学工作的基本准则,是在总结教学实践经验基础上根据一定的教育目的和对教学过程规律的认识而制定的。① 教学原则对教学活动的有效及顺利进行起着调节性和指导性的作用。它作为教学活动的标准,指导和调节教学活动的各个层面,同时为教师展开教学活动的提供依据。教学原则在一定程度上积极推动了教学内容、教学具体手段与方法、教学形式的组织与选择。科学的教学原则运用在日常的教学活动实践中,对教学活动的积极有效展开、对提高教学活动的质量和效率都会起到很大的作用。古筝教学是教授学习者演奏表演能力、训练学习者音乐感悟力、启发演奏者音乐创造力的一种艺术教育活动。由于古筝的教与学有其自身的特殊性,便形成了其特有的教学原则。

1. 教学的科学性原则

音乐艺术的构建既是物质的一种有序运动形态,又是人类社会的心灵折光,这两方面都反映了客观世界的某些规律和真理。② 从音乐教学的内容看,以声音中的乐音为音响基础,能准确地反映人们的思想情感。古筝教学内容的科学性原则主要是依照古筝的演奏特点,经过长期的实践提炼出来的。例如演奏技法,通过对手指机能的科学认知、身体肌肉的科学训练来完成技法教学。从音乐教学的方法和组织形式来看,需符合学习知识的逻辑思维性,既要有合理的教学安排,也要有现代化的教学手段。

(1) 古筝教学内容的科学性。古筝教学内容中包括演奏技法、基本节奏、音乐表现力、肢体语言等。其中,演奏技巧中会涉及如何运用肩部、上臂、肘、前臂、手腕、手指等来弹奏,教师需要懂得身体关节的运动方式和规律,有依据地训练学习者运用科学的方法来弹奏,而不是随意的违背身体的运动规律来教学。例如古筝技巧中的摇指,需运用手腕做招手动作来完成摇指中的快速托劈。如果学习者运用的是小臂弹奏摇指,那么摇指的频率不够迅速,另外长时间弹奏手臂会僵硬、酸痛。所以,必须是手腕运动才能达到技巧要求,而这就需要演奏者了解身体的科学运动方式继而和演奏要求结合,以达到良好的演奏效果。

(2) 古筝教学方法的科学性。教学方法是否科学会直接影响到古筝学习者的学习兴趣和演奏技巧以及乐曲的表现力,而科学的教学方法会使学生的学习效果事半功倍,所以教师在教学中,要研究教学方法,做到因材施

① 教育大辞典[M].上海:上海教育出版社,1998:722.
② 曹理.普通学校音乐教育学[M].上海:上海教育出版社,1993:148.

教。首先,以激发学生学习兴趣为指导的教学原则。兴趣的定义为:个体积极探究某种事物或进行某种活动的倾向。兴趣分为直接兴趣和间接兴趣。直接兴趣是对事物或活动本身感到需要而产生,事物或活动具有满足需要的强化作用,是产生直接兴趣的外部条件。间接兴趣是对活动的结果感到需要而产生,认识到活动的结果具有达到某种公认的目标的工具性价值,是产生间接兴趣的内部条件。[①] 兴趣是最好的老师。实践证明,学习者对自身感兴趣的事物往往学习的积极性会更高,同时会引发积极、自主的专注倾向,而这种专注倾向所表现出的热情将会伴随学习者愉快地学习。因此,在古筝教学中应把学生的学习兴趣作为教学目标之一。激发学生学习兴趣要有科学性,教师要根据学生的学习需求和个人能力,正确地选择教学内容,始终保持学习者的演奏兴趣。在初学阶段,要根据学习者的年龄和接受程度来设计教学内容。例如对于儿童,可以选择适合儿童这个阶段能理解的作品作为教学内容;对于成年学习者,可以选择内容多样的乐曲教学,这样能保持学习者的浓厚兴趣,把教学活动持续进行下去。

(3)教学手段的科学性。近些年,除了教师和学生面对面的进行教学活动之外,互联网教学已经在日常的生活中展现出了强大的作用。因而教师要懂得丰富教学资料,运用更加科学多样性的教学手段。在古筝教学活动中,引入教学资源能够使古筝课堂教学内容变得更加多元化。通过互联网技术来开展线上教学模式,教师可以搜寻到更多古筝名家的演奏视频资料,使得学生在学习乐曲的过程中能够有更多的借鉴和参考。当线下教学活动受客观状况限制时,线上教学就变成唯一可以持续教学活动的手段,虽然线上教学活动还存在很多缺陷,比如:没有一款APP为乐器线上授课专门设计,弹奏古筝声音失真,和学生沟通不够顺畅等,但是,随着日益强大的电子技术的发展,这些问题终将是可以解决的,教师可以采取线上针对问题辅导沟通、搜集资料和线下实地教学相结合的方式开展教学活动。

2. 教学的情感性原则

情感是一种心理,是对客观事物的态度体验,包括人的喜怒哀乐爱恶欲等各种体验。情感具有两极性,如肯定与否定、积极与消极等。积极的情感是人的活动的一种动力,而消极的情感或情绪对活动起消极的阻碍作用。[②] 音乐是情感表达最投入的艺术,它能直接深入人的情感世界。音乐中的情感表现是作曲家通过其作品中一定的逻辑关系的有序音符和音乐要素的组合,演奏者一般通过自己对乐曲谱面的信息的了解以及自己的二度创作最终将其呈现出来。教学活动中,对学习者的情感表达进行训练是教学内容的重要部分。教师的情感品质影响着教学的效果;同时,音乐教材也需要体现出音乐情感表达的训练内容。

古筝艺术是一种听觉的艺术。在日常演奏中,我们常常会发现有的演奏者虽然对乐谱中的音符、节奏等内容都把握得十分准确,但其弹奏的效果却给人以缺乏情感的平淡之感,其中的主要原因是对古筝作品的背景、作曲家、风格以及情感内涵不清楚,无法通过演奏将音乐情感进行表达。所以,在教学中教师一是要向学生讲述音乐作品的创作背景、主题、情感内涵、风格特点等,让学生有初步的认识;二是要对学生进行正确的情感启发与培养,让其真切体会作品情感并多次实践,逐步感悟。教师是教学活动中的主体,也是传递音乐作品情感的中介,需要以满腔的热情投入教学工作,尽可能挖掘作品中的情感力量。比如,在学习古筝传统乐曲《寒鸦戏水》时,教师可以先讲解潮州筝曲的风格、基本演奏技法的要点,给学生描述乐曲主题意境:一群寒鸦嬉戏于波水细浪间的情景,表现了清新淡雅的情调。又比如,教师在教授古筝协奏曲《云裳诉》时,乐曲的主题是作曲家对故乡的思念之情,教师可以通过声情并茂的弹奏、范唱等方式引导学生理解乐曲内涵,增强情感表达。三是教师在选择教学作品时,应该选择那些情感高尚、健康的古筝乐曲作为教材。根据学习者的生理、心理成长的需要,对于儿童青少年

① 教育大辞典[M].上海:上海教育出版社,1998:1776.
② 教育大辞典[M].上海:上海教育出版社,1998:1227.

学生,应以热情、活泼、欢快、雄壮、豪迈等情感基调的作品为主。对于成年学习者,则可以选择以爱情为主题的乐曲。总之,要避免选择那些内容消极、情绪萎靡的音乐作品。

3. 教育性原则

音乐和教育是文化的两个重要组成部分,它们都属于社会意识形态的范畴,具有强烈的时代精神和鲜明的思想倾向。作为国家的公民,我们对自己的文化有了解和认知的义务。音乐教育具有传承文化的功能,古筝作为中华民族历史悠久的民族乐器,它承载并积淀着中国传统文化的底蕴。所以,古筝教学必须在教育性原则下授课。学习弹奏古筝不仅只学技法,更重要的是通过这些技法学习去了解和学习中华民族灿烂的历史文化。而这些学习又会反过来会让古筝学习者加强自身对本民族音乐文化及中国传统文化的认同感和归属感。因此,古筝教学中的教育性原则是教师必须遵守的重要原则。在教学中,教师应主动选择那些能代表中国优秀传统音乐文化的传统筝乐作品,例如:山东筝派的《高山流水》、浙江筝派的《四合如意》、中国近现代第一首创作筝曲《渔舟唱晚》、客家筝派的《出水莲》、陕西筝派的《香山射古》、河南筝派的《闹元宵》等。

4. 激励性原则

所谓激励性原则是指在教学实践过程中,教师采取一定的方式与手段对学生进行各方面的鼓励、推动,最终激发学生学习兴趣,发挥学生的主观能动性,从而达成教学目标。激励性原则不仅符合素质教育的要求,同时也具有重要作用,能够挖掘学生的潜能,确保能够在发挥学生学习热情的基础上,实现学生的自主学习与探究。在音乐教学中,学生往往在面对抽象的富有哲学思维超越自己理解力的内容时,会有畏难情绪。如果教师对学习者进行有针对性的激励,就能够充分调动学生学习的热情,让学生在自主学习和探究过程中感受到古筝乐器的奥妙,从而实现真正的自主学习。比如对于古筝作品中那些具有写意性的乐曲,如《林泉》,学生在弹奏过程中,对乐曲内容不容易准确把握。这时,教师除了仔细讲解主题之外,也需要对学习者进行言语鼓励,让学生感受到自己的努力都是有效果的。另外,激励性原则的应用也能够加强学生的良性竞争意识,让学生的学习更具积极性。古筝学习分为个别课和集体课模式,个别课是教师一节课只教授一个学生,集体课是多个学生一起上课。所以,在集体课模式中,教师可以在学生中间建立激励模式,鼓励大家良性竞争,以调动所有学习者的积极性,从而达到良好的学习效果。

第二节 古筝教学方法和过程

一、古筝教学方法

(一) 教学方法的概念

教学方法是教学理论、原则和方法及其实践的统称,是可运用于一切学科和年级,师生为完成一定教学任务在共同获得中所采用的教学方式、途径和手段。① 它既包括教师的教法,也包括学生的学法。教学方法并不是教法和学法的简单相加,而是需要师生之间的交往互动和双方主观能动性的发挥,它强调在教学中教师和学生的有机结合与辩证统一的关系,重视教学中教师和学生的互相联系和互相作用。换句话说,教学方法的本质就在于它是教师和学生教学相承的活动,它不仅取决于单方面的教师积极的教或学生主动的学,还取决于师生间协调配合的程度决定。教学方法应根据教学目的、对象、内容变化而变化。

① 教育大辞典[M].上海:上海教育出版社,1998:713.

（二）教学方法的分类

音乐教学方法内容比较庞杂，存在着不同的分类方式和标准，其既可以从音乐教学具体所呈现的外部形态来分类，也可以按照音乐教学内容来分类；既可以根据音乐教学过程中学生获得信息来源划分，也可以以某种教育观念为指导对音乐方法分类。具体到古筝教学的方法，我们可以从音乐教学所呈现的外部形态和实践体验分类。

（1）依据音乐教学活动所呈现的外部形态，可将音乐教学方法分为讲授法、谈话法、讨论法、练习法、示范法、欣赏法、发现法、情景法等。这是一种最常见的分类方法。

（2）根据音乐教学过程中学生获得信息的来源划分，主要有以体验为主的方法，如欣赏法、演示法等；以实践为主的方法，如练习法、律动法、游戏法、创作法；以语言为主的方法，如讲授法、谈话法、讨论法、读书指导法；以探究为主的方法，如发现法。

（三）教学方法具体内容

1. 讲授法

讲授法也叫口述教学法，是教师以语言为工具进行教学的一种方法。讲授法主要包括讲述、讲解、讲演三种方式。讲授法具有很多的优势，是最常见的使用最早、应用最广、较为经济有效的教学方法。讲授法是运用语言来完成的，可适用于任何一门学科的教学，因为其他的教学方法基本要与讲授法结合运用。从教师视角看，它是一种传授性的教法，教师是讲授法的主体，这种教法能够使学生在课堂有限的时间内获得系统的知识；从学生视角看，讲授法是学生被动接受知识信息的一种方式，学生主动性弱，兴趣不高，容易疲倦，不能很好发挥学习积极性。如果教师讲授的内容较抽象，使用语言教法不得当，很容易造成连续灌输的"填鸭式"教学，这也是教学中极力要调整的短板。讲述、讲解和讲演这几种方式会在古筝教学的不同过程中运用。讲述是指教师向学生叙述事实材料或描绘所讲的对象，比如古筝的音乐人文知识、作曲家的信息、乐曲的创作背景和传统乐曲的流派历史发展、代表音乐家的小故事等，均可以用讲述的方式。讲解是指教师对概念、定律、原理等进行系统而严密的解释论证。比如古筝课上在讲解乐理知识、乐器构造原理或者演奏技法的发力方式等较为抽象的理论知识时，可以用讲解的方式。讲演的方式适合于听众群人数较多时，或者对于乐曲总结归纳时。比如在排练重奏作品时，学生演奏情绪不准确，这时教师可以声情并茂用讲演的方式对乐曲的内容、创作背景、情感表达作解释，让演奏者快速进入到乐曲音乐情绪中来完成作品。这种方法对于重奏、合奏教学课程来说，可以简捷有效地达到教学效果。另外，也可以尝试让学生担当讲演的角色，给学生一个题目，让他们自己准备，在课堂上以讲演方式来完成作业，这样可以发挥学生的主观能动性，调动学习的积极性，达到更好的教学效果。

2. 谈话法

谈话法也叫问答法、提问法，是教师和学生以口头语言问答的形式进行教学的一种常用方法。根据谈话法在教学过程中的运用不同阶段，可分为启发式谈话和复习式谈话。谈话法是一种历史悠久的教学方法。中国儒家学派的创始人孔子和希腊哲学巨匠苏格拉底在教育弟子时都经常采用启发谈话的形式。课堂中使用谈话法能唤起和保持学生的专注力，督促其主动思考，并把思考的内容以语言或者实践的方式表达出来，这样学生的思维能力、逻辑归纳总结能力、语言表达能力和实践能力会得到较好的锻炼。当然，谈话法也有助于课堂过程中的师生交流，教师可及时收到学生反馈的教学信息，进而微调教学内容的切入点和改进教学的谈话方式。启发式谈话主要用于新知识的学习。在古筝教学课堂中，教师在教授新技法和新作品音乐情感表达时，可以先抛出和新内容相关联的问题，引发学生的主动思考，然后再进行实践，实践之后再自然导入新内容。这样，学生会在积极主动的状态下，完成新内容的学习。对于在接触到新内容的过程中出现的一些问题，教师要及时予以补充和完善。复习式谈话也称再现式谈话，是教师对学生已学过的知识提出问题，检查学生学习的效果，帮助学生复习、巩固、深化知

识,使知识系统化的一种教学方法。例如,在古筝教学中,可通过学生现场实践演奏,教师观察,从而发现学生技法和音乐情感表达的状况,以及判断其掌握的情况,进而提出改进建议。对于乐曲的内涵,可以以谈话方法让学生以语言形式表达,使学生做到真正领悟,并运用到自己的演奏中。

3. 讨论法

讨论法是教师指导学生围绕某一问题各抒己见或以辩论的形式来展开教学的一种方法。讨论法的优势是能较好地发挥学生思考的主动性,活跃学生的思维,对学生的分析能力、语言表达能力以及创新精神都有重要作用。另外,在讨论过程中,大家集思广益,取长补短,活跃了课堂氛围,增强了师生之间的互动关系,增强教学效果。其实,在音乐学习中有许多问题,如乐曲的曲式分析、音乐的感情处理、音乐欣赏作品的理解、旋律律动的动作分析、创作技法的研究等,都可采用讨论法。具体到古筝集体课教学中,比如教师训练学生自己处理一段旋律时,可以把课堂时间交给学生,让学生实践讨论,最后把实践展示给教师验收;教师也可根据学生的表现,提出问题而调整改进。俗话说得好:"授人以鱼不如授人以渔",在这种讨论的环境下,学生终会掌握学习方法。

4. 示范法

示范法是教师通过各种教具进行示范性表演或通过现代化教学手段使学生获得感性知识的教学方法,是音乐教学中常用教学方法之一。音乐是声音的艺术,通过示范教学,学生可以更直观地接触到教学内容。在古筝教学中,如教授古筝独奏曲《浏阳河》中的快板,是右手快四点弹奏旋律,左手辅以分解和弦,速度较快。在示范演奏时,对于年龄较小的学员来说,教师必须双手以慢速示范,然后双手分开示范,才能让学生能看得清晰,并理解教师的要求,完成作业。

5. 练习法

练习法是在教师的指导下,使学生运用知识,有意识地反复进行某一活动以形成一定技能或技巧的教学方法。音乐教学具有很强的技艺性特点,如歌唱、演奏、识谱、听音、创作等都需要学生通过亲身的练习实践才能获得体验和理解。因此,练习法在音乐教学中有着突出的地位。在教学过程中,教师要明确阶段性的练习目标,以及每次课堂提出的练习目标和具体要求,提高学生练习的自觉性、积极性和自律能力。由于练习要遵循连贯、循序渐进的原则,所以教师要正确指导学生合理安排和科学分配练习的时间和频率,教会学生各种不同的练习方法。此外,还要检查学生的练习质量,并讲评他们的作业内容、练习方法等,以此帮助学生巩固练习成果,改善练习方法,达到更优化的教学成效。例如在古筝教学中,教师可以给学生布置预习作业,提前预习乐曲的音符、节奏和指法,在课堂上进行现场演奏,教师对学生完成情况予以指导。

6. 欣赏法

音乐是听觉的艺术,在课堂中运用欣赏法不仅可以引起学生欣赏音乐的兴趣,而且还能挖掘学生对音乐的感受,加强学生的理解能力,提高学生对音乐欣赏、鉴别的能力。欣赏也可以通过音乐会、演出、比赛等不同场合进行教学活动。教师组织学生现场观摩音乐会或以其他艺术表现形式使学生通过欣赏、观察、分析和研究而获得新知识或巩固、验证已掌握的知识。由于具有教学目的的观摩聆听和出于一般审美目的的欣赏出发点不同,所以教师在观摩前要先对学生提出问题和介绍相关乐曲、作曲家和演奏家的背景知识,提醒学生在观摩中要关注的重点,在现场观摩后还要和学生进行讨论与分析总结,通过比较与鉴别,让学生巩固从观摩鉴赏中得到的收获。同时,还可以让学生提交音乐会心得体会,进而加强教学效果。在古筝教学中,教师可以组织学生现场观摩聆听演奏大师的音乐会,让学生感受到业界前辈大咖那炉火纯青的演奏技法、乐曲独特的音乐理解和超凡的舞台魅力。

7. 发现法

发现法又称探索法、研究法、现代启发式或问题教学法,是指学生在教师的启发引导下,主动获取知识、寻求

问题解决途径的一种方法。发现法是美国心理学家布鲁纳积极倡导的。他认为,要培养具有创造能力的人才,不仅要使学生掌握学科的基本概念、原理,而且要发展学生对学习的探索性态度,并且发现不限于寻求人类尚未知晓的事物,确切地说,它包括用自己的头脑亲自获得知识的一切方法。① 他的倡导引起了人们对发现法的重新关注和研究。在他之前,法国启蒙思想家卢梭、英国的斯宾塞、美国实用主义教育家杜威等人也都认为,教师不能不顾学生的接受度、简单粗暴地传授知识,而应让学生自己去发现和探索要解决的问题,然后再从实践到理论上去检验、证明、得出结论。这些都是发现法的思想基础。运用发现法的一般步骤是:设计问题;提出面临的问题;对所提出的问题找到解决论点;提出问题的论据和论证;寻求问题的解答途径;得出一定的结论。教师提出问题之后,可以让学生自己独立思考分析,最后找到结论,也可以让学生提出他们自己的问题与教师探讨,通过发现问题、寻找问题的答案或是寻找解决问题的方法使学生对问题的独立处理能力和理解力得到提高和发展。教师运用发现法时,要多鼓励学生,使他们相信自己能够寻找到解决问题的方法,并获得正确的结论。在必要的时候,要帮助学生找出问题所遇到的关键点和已经掌握的知识之间的联系,指导学生进行分析、比较和研究,提高学生的独立思考能力和分析研究能力,为他们在走上工作岗位后独自解决问题而打基础。在古筝教学中,可以让学生自己尝试独立学习一首作品,如从识谱、演奏技法到音乐情感表达、肢体表现力等方面,在每个阶段教师都可提出问题,让学生尝试解决,并通过他们的思考设计出包含他们自己理解的表达形式,在学生尝试解决问题的过程中教师要及时提出建议和意见。如此,学生会慢慢提升独立学习乐曲的能力。

8. 情景法

情景法是指在教学活动中创设一种情感和认知相互促进的教学环境,让学生在轻松愉快的气氛中有效地获得知识、陶冶情感的方法。此法多用于人文学科的教学。现代心理学认为:"人们的认识是理智活动与情感活动的统一,情感系统对认知系统发挥着动力作用的功能。"②通过创设一种与教学内容相应的教学情景,以情启思,以思促情,能激发学生的学习情绪,使学生在情景交融的愉悦氛围中潜移默化地获得知识、培养能力。情景法是一种非常适合音乐教学的方法,具有生动、直观、形象、整体性等特点。在古筝教学中,例如练习古筝重奏曲《蝴蝶与蓝》,教师就可以通过情景法的教学方式,把学生带入大自然的环境,让其感受在温柔的风中蝴蝶自由地翩翩起舞的情景。在这样的氛围中,再练习起来,效果是显而易见的。

二、古筝课堂教学过程

教学过程是教学的实施过程,是教师有目的、有计划地引导学生掌握一定的知识和技能、发展认识能力、培养创新精神和实践能力、逐步形成一定的人格品德、实现全面发展的过程。③

乐器教学过程中最重要的就是课堂教学。教师教学工作的开展主要是通过每周一到两节课的课堂教学来体现,在课堂上,教师的主要任务是指导学生的主要内容是教授给学生专业的音乐知识和演奏技巧。而课堂教学的目的首先是解决学生在学习演奏的过程中遇到的各种问题,以及检查学生练习的效果和学习进度,其次是总结上一次课后学生自己练习的成果以及不足和改进的部分。

乐器的课堂教学有比较普遍的教学程序,第一节课的教学过程可以概括为:教学内容—教学反馈—修改意见—布置作业。第二节课的教学过程可以总结为:作业反馈—修改意见—教学反馈—总结和布置作业。在学习时间安排上初学古筝的学生可按年龄划分,儿童由于接受能力和专注力有限,所以每次课的时间为 30 分钟到 45

① 刘舒生.教学法大全[M].北京:经济日报出版社,1990:399.
② 张媛,蔡明.教学方法研究[M].郑州:河南大学出版社,2001:129.
③ 袁善琪.音乐教育的基础理论与教学实践[M].武汉:华中师范大学出版社,2001:119.

分钟,而成人每次课的时间为50分钟到一个小时。另外,对于专业学习古筝或演奏水平已经达到业余9级以上的学生,每次课的时间可相应增加,或者一次上两节共计一个半小时的课程。每次上课组成部分所占的时间可以灵活调整,教师可以根据每次课的侧重点来灵活掌握。古筝的课堂教学流程通常是如下:首先是检查上周作业;其次是根据完成作业的熟练程度提出调整意见和新的教学要求;再次是让学生在课堂现场调整弹奏中的错误和需要调整的部分,教师就课堂教学内容和学生做进一步的交流和研究;最后是课堂总结这一次课的主要调整的部分,同时布置下周的学习任务和需要练习预习的乐曲。

当然,教师也可以根据每节课学生的作业反馈,来调整本节课的教学程序。在上一次课的学习内容完成得特别好或是已经达到可以通过的情况下,教师就可以把这节课的教学重点放在新曲目的讲解和演示上。如果课堂上学生对完成作业感到困难,教师要对学生的问题进行思考和解决,再进行教学反馈,往往这就需要花费较多的时间。教师应当对每次课堂教学内容提前做好安排,比如充分考虑乐曲的难度和学生的执行力和接受能力,然后再根据学生的课堂表现随机做一些调整。这样既利于教师在教学的过程中慢慢积累教学经验,又可以合理完成教学内容。

(一) 学生的上周作业反馈

在古筝课堂教学中,当教师检查学生上周乐曲的练习程度时,要先让学生将作业完整地演奏一遍。教师不论有什么意见也不要在演奏中途任意打断学生的演奏,要尽量营造出一个良好的演奏环境,这样学生才有可能从课堂学习中得到类似公开现场演出的完整的演奏状态。如果学生的学习能力较强,最好要求学生在学习新作品第一次上课就背谱演奏,这样一方面有助于在日常教学中训练学生的背谱能力,另一方面能让学生在演奏过程中专注于作品的音乐内涵而不被乐谱中的音符节奏干扰。如果弹奏时学生还不能脱谱,或者弹奏不熟练,或读谱有诸多的错误,也要等学生完整地弹完整首曲子再提出自己的意见。因为只有让学生完整地弹完乐曲,教师才可以看出学生作业在哪里出了问题。比如,因为练琴时间没能保证而不能熟练完成作业,或者对音乐内涵不清楚,不能准确完成情感表达,或者对演奏技巧的某个技术要领没有掌握等。总之,教师要了解学生对作品整体的掌握和感受,对哪些是学生弹奏中必须马上解决的重要问题,哪些是次要问题,需有一个宏观概念。只有这样才能在教学中抓住主要矛盾并首先解决它,并按照事物的逻辑发展顺序安排修改意见。比如在古筝乐曲《渔舟唱晚》的教学中,因为这首乐曲安排在社会考级教材4级,这时在教学中就有必要教授音乐旋律走向的处理方法,如上行旋律做渐强、下行旋律做渐弱、平行旋律做变化等。通过这一首乐曲中的旋律变化,起到举一反三的作用,让学生学习了音乐旋律的基本处理方法。

(二) 教师提出修改意见

1. 纠正学生的乐谱节奏和演奏技术

教师首先要指出学生在音符节奏和指法上的问题。如果学生能够背谱演奏,教师就在学生的乐谱上用铅笔作出记号;如果学生还不能背谱弹奏,教师也要在学生弹奏时随时在笔记上作一些记录。尽量在乐谱上标出所有调整的部分,一方面防止教师在教学过程中有所遗漏,另一方面也为学生课后的练习提供参考依据。教师告诉学生音符、节奏和指法的问题时,可以让学生自己找出错误的地方。比如可以告诉学生某小节有错音,让学生再弹一次,这样才能加深学生的印象以便纠正,有助于培养学生的独立学习能力。如果学生明确地知道错误所在,可以让学生反复弹奏这个出错的小节或乐句,或者在乐谱上以红色笔标记,充分提示。关于演奏技术上需要调整的部分,教师也应当在课堂上让学生马上纠正,可以通过反复的示范、分解动作要领、讲解和课堂练习,至少要让学生在课堂上当场做一次正确的弹奏方法。只有这样才能让学生充分体会正确的弹奏方法,同时教师也可以了解学生掌握的程度和是否已具备课下独自练习改进的可能性。当然,如果经过多次尝试,学生还是不能理解,且做

起来有困难,那么就需要教师拆解技术的成分,让学生先学会其中的一部分,然后在下次课学习另一部分,经过一段时间的学习练习,达到技术的全面掌握。在古筝技巧的学习中,比如扫摇,这是一种较难掌握的常用技巧,需要学生首先掌握摇指,继而才能学习扫摇,所以并不是通过一两节课就可以驾驭这个技巧的,而是需经过较长一段时间的学习与练习才能逐步掌握。

2. 指导学生对乐曲的音乐情感表达

古筝教师在教学过程中所起的最重要的作用之一就是开拓和启发学生的艺术想象力,指导学生如何去深入理解作品的丰富内涵并在演奏中充分表现出来。课堂上的音乐处理绝不是单纯要求学生在弹奏时"渐强""渐弱"等表面上的处理,而是要让学生通过对作品的流派风格、乐曲的创作背景、乐曲的创作思路和主题的学习,及学生自身的音乐感悟力和情感体验,去体现作品的艺术表现力和音乐内涵。

乐曲的艺术表现力不是即兴的随心所欲,而是在对作品进行深入分析理解和设计后,在演奏中的一种发挥和演绎。在这个过程中,教师所起的作用至关重要,他要引导学生在艺术上走向成熟,帮助学生从一名单纯的演奏者成为一名合格的音乐表演者。对于音乐作品情感的理解和表达,在学生已经对音乐有所理解和表现能力基本已掌握的情况下,教师应当以共同探讨的态度和学生一起研究。因为音乐作品具有个人风格,在对作曲家的创作意图尊重的前提下,每个人都有自己的情感表达特点,教师应当尽量尊重学生的个人气质和风格特点,而不应当把自己的音乐感悟直接转教给学生,以免造成一个老师的所有学生演奏音乐表达都是一种模式。如果学生对作品的基本风格把握有偏差,教师应当毫不犹豫地指出并给予纠正。至于乐曲风格以外的其他具体处理音乐的方式尽量由学生自己选择。当然,教师也可以提前了解学生诠释作品的思路想法和音乐设计,还可以在学生有想法但没有找到一种恰当的表现手段时给予一定的启发。比如教师在讲授古筝乐曲《行者》第一段在由缓慢推向高潮的过程时,可以每次一个小节做一个渐强渐弱,可以反复几次,最后进入这一段的高潮点,也可以有其他的处理方式。总之,对于学生来说,可以通过自己对乐曲理解在遵循乐曲发展的基本规律下自由发挥。

3. 布置作业

学习古筝演奏很大程度上有赖于学生在课下的自我学习和训练,所以教师一定要确认学生已充分了解其所要学习的内容和需要回去加以训练的部分。对于年幼的学生,教师可以和家长及时沟通。总之,一定要保证学生能在课下正确地完成教师的教学意图和练习步骤,以免学生课下自己练习时没有方向或盲目练习,这会大大降低教学效果,浪费许多宝贵的练筝时间。

在布置古筝新乐曲作业时,教师可以选择做以下三点:① 先向学生大致讲述一下作品的基本要求,介绍乐曲相关背景知识,如作品是传统乐曲还是现代作品、传统乐曲的流派风格特点、现代作品的作曲家以及乐曲曲式结构等。教师可以做些示范演奏或演示一些视频资料,但注意不要让学生产生框架感而局限了学生的艺术想象力的发挥,所以对同一作品最好能向学生展示多个不同版本的资料,让他们自己感受,这样可以有助于提高学生的音乐审美鉴赏力。② 为了培养学生的读谱能力和独立设计作品情感表达能力,可以直接给学生乐谱,但不向其提供音像资料,让学生独立练习乐曲,这样能够锻炼学生在演奏方面和作品分析方面的能力。③ 对于程度较浅的学生,教师还应当事先指出乐谱训练时常见的、学生容易疏忽的或易出错的地方,并且把可能有困难需要重点训练的部分告诉学生,以免学生在预习过程中浪费时间。以上三点教师可以针对不同的学生和不同的教学任务来选择。

每一次课堂教学虽然有其比较固定的大致程序,但也不是绝对一成不变的。通常,教师会把重点放在第一、第二次课的新作品以及已经完成背谱并达到相当演奏熟练程度的作品上。如何把演奏技巧、音乐知识、情感表现力有机地组织串联在课堂教学中,是一个需要长期探索和总结的艰巨工作。

第三节　古筝教学形式分析

形式的含义为：事物的结构、组织和外部形态等。① 音乐教学形式是指在一定的音乐教育思想和理论的指导下，为了达到教学目标，采用的相对稳定的教学行为方式。世界著名发展心理学家霍华德·加德纳指出："每一门类的艺术，都有其最适当的教育形式。'师徒传授和集体授课'这两种方式的差别，在任何领域都不会像在艺术领域里那样明显。没有几千年也有几百年，学生总是通过师徒传授的方式学习艺术。直到今日，家庭艺术传授和音乐课教学仍然沿袭此种方式。"②所以说，乐器教学普遍的形式以个别授课为主，在西方钢琴发展的三百多年里，一直都是以个别授课方式为主。这种授课形式有很多优势，比如授课效果直接，授课地点时间灵活等。除了个别课的授课形式之外，就是集体授课，这种形式源于日本的铃木教学法。在铃木小提琴"集体教学"授课模式出现之前，乐器教师普遍采用"一对一"的传统教学模式。随着社会音乐教育的发展，渐渐地人们发现了这种授课制的不足。铃木镇一说："孩子们在个别课上初步掌握了基本演奏方法和一些简单的乐曲时，需要集体上课，练习合奏。可以让不同程度的孩子们一起上课，这样能互相激发，提高兴趣，加快进度。集体课中，孩子们可以感受到个别课所得不到的音乐体验和感受。集体课应当和个别课交叉进行。教学到一定阶段，应组织音乐会，让他们进行独奏和齐（合）奏的演出，提高他们的信心和集体感。"③集体课授课形式的优势也非常明显，可以解决师资缺乏的问题。还有一种是小组课形式，是介于个别课和集体课之间的一种形式。古筝教学形式也同样采取这三种方式，对于专业学习的学生来说，一般多采用个别课的形式；对于业余学习的学生来说，三种形式会在学习不同阶段综合运用。

一、个别课教学形式

（一）个别课概念

个别教学指的是教师个别指导学生学习的一种教学方式，是一对一的教学，即一个教师在同一时间里只指导一个学生的学习，主要是在专门的或特殊的教学领域中进行，除了乐器教学之外，还有戏剧表演、体育和特殊教育。个别课是古筝教学过程中运用最为普遍、投入时间最长的一种教学形式。对于技艺性特强、演奏能力差异较大的教学对象，个别课有利于教师因材施教，即对于不同的学生可以运用不同的教材、教学方法、教学标准和要求。对于同一教材、同一技法的教学对象，教师可以根据学生的接受情况提出不同的目标，采取不同的情感表达，以充分体现学生的演奏特性。

（二）个别课教学的特点

个别课教学具有以下几个鲜明特点：

1. 唯一性

在个别课教学中，由于教师只面对一位学生开展教学活动，因此它在教学目标、内容、重点、难点和进度上具有很强的针对性。对于学生来说，个别课是高级定制的教学活动；对于教师来说，教学质量只能通过一位学生的学习效果而予以体现。所以，教师和学生从某种角度说是一个整体，两者是互相成就的。比如：古筝领军人王中

① 辞海[M].上海：上海辞书出版社，2011：5036.
② [美]霍华德·加德纳.多元智能[M].北京：新华出版社，1999：87.
③ [日]铃木镇一.早期儿童音乐教育[M].北京：人民音乐出版社，2004：243.

山教授的高足青年演奏家宋心鑫老师,从学生的角度完全体现了教师的教学成果,从教师的角度充分体现了青年演奏家的学习能力。

2. 灵活性

个别课教学的灵活性主要表现在教学方法上,即可以随时随地根据教学对象的接受情况调整教学方案和方法。比如:在教授学生传统乐曲时,对于左手揉、按、滑、颤的技法要求,可以根据学生的接受度来安排。有些学生手腕容易紧张,对揉和颤的技术需要多花时间领悟;有些学生耳朵音准不好,所以需要在上滑音和下滑音的准确音高上多下功夫。所以,教师在教学过程中,灵活性是个别课最重要的一种教学形式。

3. 互动性

个别课教学由于教学对象只有一人,因此课堂上教师与学生之间的互动相较集体课和小组课要多,而这对于学生而言无疑是很有帮助的。比如古筝潮州传统乐曲《柳青娘》,这是一首活五调的乐曲,需在2音上面做变化,因为这个音是游移的音准状态,且应在50至100音分中间变化。所以,在学生实践中,教师就需要手把手教学生调整音的流动性,而正是通过增加两者之间的这种互动性,才能使学生慢慢掌握"活五调"的内涵,继而领悟到潮州筝乐的精髓所在。

(三)个别课教学的优势

教学最注重的是教学质量,而个别课能体现的最凸显的优势便是能达到教学质量的最大化。教学质量的定义为:教育工作固有的特性,满足学生发展、市场经济社会各方面规定或潜在要求的程度,具体体现为学生通过教师的引导和培养所获得的知识、能力、思想和人格的总和。① 对韵味的传承是古筝教学的重中之重。在个别课课堂上,教师通过口传能将音乐准确、原样地传达。同时,教师把左手按、揉、滑、颤的快慢深浅的不同手法,手把手教授给学生,这是集体课和小组课教学中很难实现的,只有这样的口传身授的细致教学,才能使学生细细品味其中的微妙之处。

中国传统音乐追求乐曲表达的"神韵"。每一首作品,都有不同的神韵,而要学习感悟这种能表达神韵的演奏状态,教师就需要启发学生想象,同时辅以示范,并且有针对性地发展学生独特的个性气质和自我设计,达到教学质量最大化。比如由浙江古筝大师王巽之所谱的浙江筝曲《高山流水》,这首乐曲分别有"高山"和"流水"共5个乐段。第一部分"高山"模仿古琴悠扬、大气、古香古色的韵味,着意突显山峰高耸入云、绵延万里的雄伟波澜壮阔的气势,抒发"会当凌绝顶,一览众山小"的气质。第二部分"流水",音乐情绪变化较多,刚开始好似源头一股清泉,潺潺冒出,如生命源源不断,渐渐小溪流汇成大江大河,具有鲜明的个性和灵气。演奏者在弹奏中,如果仅靠谱面的音符与表情记号表现,很难传达乐曲的意境和神韵。在演奏"高山"段落时,教师需启发学生想象山峰雄伟、高耸的气势来演奏乐曲;对于"流水"段落,通过左手的揉、滑、压、按所产生的音韵,感受出水流的不同变化,表现生生不息音乐情感。这些音乐中的细微情感表达,只有通过个别课教学才能完成,这也是其他形式课程所不能达到的。

(四)个别课的不足

作为乐器演奏课程,个别课以不可比拟的教学优势成为教学形式主体。对于音乐院校专业学生来说,个别课是唯一的一种教学方式,具有绝对优势。但是在综合性大学音乐学科实践教学中,还是有些不足,比如:随着综合性高校音乐专业的不断扩招,个别课的教学模式必然会使学生和教师的比例失调,即一个教师可能面对多个学生的个别课,所以势必会导致教学质量的下降。同时,长久进行个别课会导致教师在实践教学中理论知识的欠

① 鲍步云,王勇,刘朝臣.高校教学质量模糊评价研究[J].安徽科技学院学报,2008(1):73.

缺。实际上所有进行的教学活动都是在理论知识的指导下进行的，教师作为教学活动的主导，在个别课授课过程中，应多加强理论知识和实践教学的融合，从而减少这方面的不足。另外，由于个别课教学活动是由学生和教师共同组成，所以从学生的角度，在个别课的学习过程中，需要加强自身对专业理论知识的学习，以及对理论知识的逻辑思维训练。演奏课属于实践课的范畴，理论逻辑思维是演奏者所欠缺的部分，作为学生来说，加强理论知识的学习可以在思维方式方面得到锻炼，同时，通过理论知识指导实践学习，也是提升自身演奏实践的好办法。

二、集体课教学形式

（一）集体课的概念

集体授课教学模式，是教师通过讲授、谈话、板书、演示或其他媒体向一定规模的学生群传递教学信息的教学形式。这种教学模式既可在教室中进行，也可在其他场合进行；可以是教师对学生的面授，也可以是教师通过广播、电视、电影等媒体的间接传授，还可以是以面授与媒体相结合的方式进行传授。这种教学形式由于能同时面对大量学生，并在规定时间内呈现较多信息，成本低、效率高，又为师生熟悉和容易接受，至今仍为许多国家普遍运用。[①] 对于乐器教学来说"集体课"是现在越来越被广泛采用的一种教学模式，是对个别课和小组课的有益补充。其实，这种方式在小提琴教学中早有运用且有记录：1916年起师从俄国小提琴教父奥尔的演奏家米尔斯坦回忆自己的导师在教学中所使用的一些独特的集体课教学方法；之后20世纪三四十年代，苏联著名小提琴教育家史托里亚斯基创办的音乐小学里也采用集体教学形式；20世纪中叶，日本人铃木镇一的小提琴教学将这种教学形式推到了一个令人瞩目的高度。[②] 对于个别课来说，集体课的特点也非常鲜明。从解决师资等问题来说，集体课是最好的选择。除此之外，集体课教学一般会放在乐器的初级教学中，教学对象大多数是儿童。

（二）集体课的特点

集体课授课因为人数数量最多，所以最大特点是教学效率高，降低教学成本，利于培养学生之间的竞争与合作意识。

（1）教学效率高，缓解师资压力。集体课可同时给十几个甚至几十个学生上课，因此能够显著地提高教学效率。教学中，教师经常会遇到一些共性与非共性问题，如果采用传统"一对一"的个别课教学模式，势必会针对同样的曲目和问题进行重复讲解，消耗教师大量的不必要的精力和时间。而集体课就是用来让学生共同学习相同的教学内容、解决共性问题的教学形式。随着国家对美育的重视，社会对音乐教育的呼声日益高涨，以及对乐器教师的需求日益增大，专业且有经验的优质教师资源已远不能满足学生的需求，集体课的出现既节约了教师的时间，又增加每位教师接纳的学生数量；既改善了学生需求远大于教师资源的情况，又缓解了教学资源的压力。

（2）教学内容、方法丰富，学习环境轻松愉快。在集体课开展过程中，由于学生众多，学生个性及接受能力各不相同，因而教师对于教学中可能出现的状况，必须提前设计出应对方法和对策。在教学课堂上，教师可利用多种音乐游戏和专业知识来规划教学过程，可以根据具体教学内容需要增设欣赏、乐理、视唱练耳等一般常规性内容，更可适当糅合进一些集体性的游戏、律动、倾听和即兴演奏、即兴伴奏、即兴创作等一些音乐专业内容。同时，在课程内容安排上应该更多考虑学生的心理特点和情感因素，以课程设置为背景，将符合初学儿童音乐心理发展的教学内容及环节融合进去。乐器演奏学习只是音乐学习的一方面，其教学目的在于培养学生的审美情趣。在对演奏技术上严格要求的同时，教师可将各种音乐活动融入其中，以此来吸引初学者，激发他们的学习热情。比如在古筝初级教学阶段，为了让初学的学生快速认识筝弦，教师可以展开游戏的方式来让学生快速认识筝弦的位

① 教育大辞典[M].上海：上海教育出版社，1998：640.
② 张岩.儿童小提琴集体课的现状调查与教学方法研究[D].长春：东北师范大学，2015：6.

置及音列,以增强教学效果。

在集体课堂上,教学方法可以灵活多样,主要是以调动学生学习的主观能动性和积极性为原则。教师在集体课的教学中,积极性相较个别课更高,面对更多的学生,教师更能找到教学的成就感和满足感,愿意采用更多的教学方法来教授技法和乐曲。同时,学生面对这样一个有趣、开心的学习环境,学习压力相对比个别课小很多,主动参与性会更强。学生在课堂上获得知识的过程比较愉快轻松,这就使得学生可以坚持学习乐器,并且在其中找到音乐的乐趣,有机会进入专业音乐学习平台。

(3) 利于培养学生之间的竞争与合作意识,同时增强学生的集体性。乐器集体课环境中的群体效应,体现了集体课对学生的心理发展有着潜在的意义和作用。群体效应也称"社会助长",指许多人在一起工作比一个人单独工作增量或增质的现象。[1] 教师可以充分利用"群体效应"的影响,在集体教学中发挥学生在学习过程中相互竞争、相互合作的良性关系,积极发现艺术教育中的个人素质因素,如兴趣、情感、意志、性格等,使学生在较为积极、充满朝气的集体课教学中以相对积极的行为参与教学。

徐多沁教授曾言:"集体课本身有竞争机制,它能激发孩子的好胜心、培养孩子鉴别、思考问题能力、有助于孩子克服困难、培养孩子表演技术的自信心。"[2]首先,乐器集体课的开展是由较为明确的学习目的而形成的教学,学生会产生较为强烈和稳定的集体荣誉和归属感。学生间的竞争、合作能够激发增强孩子的好胜心和鉴别思考能力,集体课最大的优势也在于此。其次,乐器集体课所形成的班级虽然学生流动性较一般学校班级更大,学生相处也没有那么密切,但这些学生是为了共同的音乐兴趣爱好才聚合在一起的,他们在长时间稳定的固定时间共同学习、一起成长。集体课多以"齐奏"作为演奏形式,在经过初级学习之后,学生可以简单演绎合奏重奏作品,在排练学习上课交往中相互合作,进行更多的音乐实践。演奏中要求学生相互配合,每个人的状态都会关系到演奏的整体效果,故在平时点点滴滴的集体课训练中培养了学生的学习兴趣及团结协作的精神,使学生获得了喜悦的情感体验。所以,教师要明确学生和集体的相互关系,借助集体课本身的持续性、集体性特点调动学生学习的积极性,鼓励良性的竞争与合作分享。

(三) 集体课的优势

集体课教学形式能快速推动音乐普及性教育,是快速提升青少年素质教育的最佳途径,是教学形式中最具有性价比的一种教学形式。乐器集体课最大的优势是在同等的时间、空间范围内,比个别课教学能教授更多的学生,降低了教育成本,节约资源,更好地做到对青少年基础音乐素养和综合艺术素质的培养与普及。

(1) 普及并提升学生的基础音乐素养。乐器学习的一个重要目标是培养学习者的音乐素质,其中包括乐理知识、视唱和练耳三个基础项目。在乐器演奏中,识谱能力是演奏的基础。识谱分为线谱和简谱两种,学习古筝等民族乐器的演奏可以从简谱入手。同时,在具体演奏教学中,教师可以从训练学生认识音符与节奏开始,之后尝试唱谱,把唱谱和演奏结合起来。让学生在视听中感受音乐,体会音乐意境与意图,然后再去实践乐器。乐谱是记录音乐信息的重要工具和手段,它凝聚着人类的音乐智慧,是音乐工作者进行音乐创作、表演、教学的重要教材工具。在应用上它记录了音乐的多种要素,如音高、节奏、节拍、速度、力度等准确信息,成为音乐再现的标准依据和模板。学生在乐器演奏的学习中通过视觉系统将乐谱传入大脑,通过大脑与手的配合演奏出来。这样学生能够很好地领悟乐谱中的音准、节奏、节拍等,将抽象的乐谱具体化,并转化成有声音乐,以加深学生对音乐的印象和理解。同时,借由乐器教学识谱能力的提升,学生能够更好地对音乐从抽象认识转化为具体的认识,进而准确地把握音准和节奏,提升音乐基础能力。

[1] 教育大辞典[M].上海:上海教育出版社,1998:1365.
[2] 黄辅棠,徐多沁.小提琴集体课教学法[M].武汉:长江文艺出版社,2002:43.

(2) 普及并提升学生的综合音乐能力。音乐是一门非常擅长表达情感的艺术，它能使人感受美，享受美。学生通过识谱和试唱乐谱，同时学习乐器的演奏技巧，加强了自身的音乐基础知识训练。在学习演奏中可以通过音乐旋律、音色、节拍等信息让学生从聆听中展开想象，获得情感依托、精神超越、灵魂净化，使学生对乐器演奏产生浓厚的学习兴趣与热情，从而潜移默化地提高学生的音乐综合人文素质。学习乐器是在感受美的过程中，陶冶学生情操，培养学生的良好风貌，使学生养成正义、高尚的品行以及对音乐、生活、社会及世界有更深刻的了解，从而树立正确的世界观、人生观、价值观。

（四）集体课的不足

古筝集体课教学形式的不足对学生的学习发展的不利影响也是非常明显的。

(1) 集体课的特征在古筝教学中体现不充分。在古筝教学方面，尤其是专业教学中个别课教学形式仍是主流。因此在目前的教学过程中，如教师的集体教学理念、教材设置、教学方法等还没有真正体现"集体课"的特点。

首先，个别课和集体课教学理念是有区别的，教师是否具有集体教学理念，是否能在没有可借鉴经验的情况下，通过思考来探究集体课的特点和优势、明确不足与问题，并努力通过实践发挥优势和改进不足等。这些来自教师自身的理念和相应的行为决定了集体课所体现的真正内涵与性质。所以，在教师集体课理念还未完全建立或适应集体课教学的情况下，很多集体课教学的开展难以完全体现集体课的特点。

其次，从集体课教学内容的"教材"设置来看，目前古筝教程中没有完全明确提出"个别课"与"集体课"的概念，大多是需要教师从大量教材中自己选择和提炼具体的教学内容。

再次，正是由于以上两种现象的存在，决定了集体课教学在方法运用上无法很好体现集体课的特点和优势，而常沿袭个别课的教学方法，即在集体课环境中多个个别课相加，丧失了集体教学的意义。

(2) 学生的"个性发展"在集体课教学中受到限制。"共性教学"和"个性发展"在集体课教学中是一个不可忽视的矛盾。集体课教学中更多讲求的是集体统一、体现共性，这在一定程度上会对学生的个性发展产生影响，这也是集体课较明显的不足之处。集体课通常是按学生的年龄和学习程度分班，这解决了学生起点统一的问题，但仍需教师关注到学生本身所具有的特点：各自所掌握的音乐知识不同；学生各自的特点，如音乐感觉、领悟专注力、肢体协调操作能力等不同。面对每个学生的不同个性，教师如不能解决其学习过程中的问题，结果往往造成学生中途停止学习，损害了集体课的口碑。所以，在集体课开展过程中，教师始终要有意识实现"个性"与"共性"的平衡关系，要在兼顾共性的同时，注重保护学生的个性，做到因材施教，要通过教学过程中多种教学方法的综合运用尽力挖掘不同学生的优势和特点，给每个学生展现个性的机会。另外，在集体课中教师要擅于利用学生的个性化问题为共性化的教学带来新意，利用个别学生的问题为其他学生提供借鉴，通过学生的互查和自查来惠及集体课中的每个学生，要擅于将这些不利的因素加以合理利用，通过一些方法和过程来淡化这一不足之处所带来的影响，使之成为一种改进教学、推动教师思考探求的动力。

第五章
古筝流派概述

自秦、汉以来,古筝从我国西北地区逐渐流传到全国各地,并与当地戏曲、说唱等民间音乐相融合,逐渐形成风格迥异的各种流派。1961年,文化部在西安召开了第一届全国古筝教材会议,这是中华人民共和国成立以来的第一次各艺术院校古筝专业会议。会上,曹正先生发出了"茫茫九派流中国"的倡议,得到与会代表古筝家及学者们的支持,之后逐渐确立了"九派"之说,即河南筝派、山东筝派、客家筝派、潮州筝派、福建筝派、浙江筝派、陕西筝派、蒙古筝派、朝鲜筝派。[①] 九大流派中有七大流派是汉族流派,两个流派为少数民族流派,本章节主要概述汉族筝乐流派。

一、山东筝

(一)山东筝历史简介

山东古筝在全国享有盛名,拥有刚劲质朴的音乐风格、朴实优美的抒情旋律和丰富的曲目。早在20世纪50年代,全国音乐院校包括中央音乐学院、沈阳音乐专科学校、西安音乐专科学校、南京艺专及山东艺专等先后聘请了山东筝派的民间艺人任教,并培养出大批优秀演奏人才。可以说,山东筝派是全国流传最广和影响最大的流派之一。近代的山东筝,有人称它为"齐鲁琴曲的山东筝",也有人称它为"齐鲁大板的山东筝",这些名称都说明了山东筝与山东琴书、吕剧等民间音乐和地方戏曲的深厚关系。

传统的山东古筝兴起于清末,主要流传在菏泽地区,包括郓城和鄄城两个县市,还有鲁西的聊城地区。菏泽地区因为古筝和古琴的弹奏人数较多,所以被人们誉为"筝琴之乡",在那里曾出过不少民间说唱曲和民间乐器的演奏人才。两个地区流传的筝曲大都是长度为68板的"八板体"结构的标题性乐曲,演奏技法无很大差异。聊城地区的古筝传人和流传的古曲数量较少,流传的乐曲主要是由聊城地区临清市金赫庄的金焯南先生和金以埙先生演奏的。由于聊城地区的传统筝曲流传范围较小,所以目前学界对于"山东筝"的概念,习惯上只指菏泽的古筝。

山东筝曲主要是来源于山东琴书和山东民间音乐,乐曲多为宫调式和大板编组而成。其中一些是在山东琴书的前奏部分出现的小曲,跟河南板头相似,有68板"大板曲",例如《汉宫秋月》《鸿雁捎书》这些乐曲的结构都是"八板体"。在民间,常常用套曲联奏的形式来表现多角度音乐形象,像《琴韵》《风摆竹》《夜静銮铃》《书韵》这四首小曲就是作为连缀演奏的套曲,20世纪50年代创作的山东筝曲《高山流水》在全国广为流传,使山东筝派得到进一步的发展。此外,也有由山东琴书的唱腔和曲牌演变而来的筝曲,如《凤歌》《叠断桥》。

[①] 王英睿.中国当代筝乐流派之总述:(一)[J].乐器,2021(10):65.

(二) 山东筝派演奏技巧特点

1. 右手技法大指、摇指、花指

(1) 大指。在山东筝流派中,每个手指都有两个方向拨弦的技法,一种是朝掌心方向拨弦,一种是朝掌外方向拨弦,例如大指有托"⌐"、劈"¬",食指有抹"\"、挑"/",中指有勾"⌒"、剔"⌣"。在山东筝曲里大指托、劈技法运用较多,例如《清风弄竹》中体现了大指托、劈的技法(见谱例5-1)。相较大指,中指和食指则运用较少。此外,还有手指组合形成勾托、抹托等技巧。山东筝乐刚劲有力的风格特点主要是通过手指指关节拨弦及过弦速度快两者同时作用而产生的较强爆发力所致,音质通透、明亮。山东筝乐节奏通常所用的八分音符和十六分音符,增加了筝曲爽朗的音乐风格。食指的抹、挑技法弹奏的音乐旋律更灵巧活泼,弹奏时运用食指的第一指关节发力,在演奏时中指和无名指可以支撑在筝弦或者岳山上,辅助食指完成弹奏过程,如山东筝曲《汉宫秋月》中,运用了这种技法(见谱例5-2)。中指的勾、剔要注意义甲发力点,手指关节要放松,触弦点要稍浅。指尖不要垂直触弦弹奏,右手重心要向右微侧;弹奏时,手指第一指关节和第二指关节要同时发力。另外,剔指要和大指劈同时弹奏。见谱例5-1《清风弄竹》片段和谱例5-2《汉宫秋月》片段。

谱例 5-1 《清风弄竹》片段

谱例 5-2 《汉宫秋月》片段

(2) 摇指。摇指"⋈"是筝乐常用的现代演奏技法,但在山东流派中可以用快速托劈来表达,即在快速的连续十六分音符的同音上重复用托劈技法。摇指演奏出的音符清晰明快,颗粒性强,音色音质干净,清脆。因为要快速连贯运用大指指关节演奏,所以掌握这种技法还是很有难度的。这种技法可以使音乐紧凑、简练,节奏均匀,让人感受到旋律的跌宕起伏,犹如山峦重叠般,意蕴悠长。见谱例5-3《四段锦》——《山鸣谷应》片段。

谱例 5-3 《四段锦》——《山鸣谷应》片段

(3) 花指。花指"*"是山东筝派特有的演奏技法,大指快速连"托"数弦构成颗粒性的连音。在山东筝曲中花指往往占有一定的时值,与其他的乐句构成旋律,弹奏时速度也常常会跟着旋律速度或快或慢。花指演奏出的音色大都清脆干净、带有颗粒感,韵味独特,是山东筝派的主要技巧之一。在山东流派中,花指分为两种:一种为装饰性花指,这种花指一般不占音乐时值,而是起到丰富并渲染旋律的作用;另外一种就是带时值的花指,这种花指又分为两类:一类是整拍花指,一类是半拍花指。整拍花指是山东筝派中旋律特有的表现方式。半拍花指可以放前半拍或后半拍,前半拍花指后面经常接旋律音,例如《四段锦》——《清风弄竹》;后半拍花指也经常使用,如在《四段锦》——《清风弄竹》中就运用过。连续花指在快速旋律中运用较多,这种技法的运用可以烘托音乐气氛,增强音乐的层次性。在乐曲中也经常通过具体音序来表示花指技法,见谱例5-4《四段锦》——《清风弄竹》片段。

谱例 5-4 《四段锦》——《清风弄竹》

3. 左手技法——颤音、滑音、点音及按音

山东筝派弹奏时特别注重左手的弹奏技巧，在演奏过程中，颤音、滑音、按滑音等都是较为常用且具有特色的弹奏技巧。山东筝曲的表现风格给人以粗犷、活泼的特色，音乐效果起伏大，所以按弦力和度幅度要以"快、深"见长，以营造一种气氛热烈、欢快的效果。正是这类特有的揉弦方式，才构成了山东筝特有的音乐韵味。

（1）颤音。颤音"〜"，右手弹弦的同时，左手在筝码左边手指触弦做频率均匀的上下运动，手形保持食指、中指、无名指并拢，弯曲成半握拳状，大指随其他手指自然弯曲，颤音可以延长右手弹奏出的音的音值，延长余波，以丰富音乐色彩。左手手形在调整上下震动幅度的过程中，要轻松均匀，让颤音更松弛，使得右手演奏的音色更加浓郁。轻颤音，是在弹弦的同时，按弦指以不超过小二度音程的频率平均颤动。它可以美化旋律，润饰音色，见谱例 5-5《凤翔歌》片段。

谱例 5-5 《凤翔歌》片段

另外，除了颤音还有重颤音，也叫大颤音，即右手拨弦同时，左手做上下运动幅度超出小二度的音高变化。同时重颤音和按音会同步在乐曲中出现，这种颤音能使音乐的旋律更加具有律动性，可增强音乐的表现力，见谱例 5-6《大八板》片段。

谱例 5-6 《大八板》片段

（2）滑音。滑音分成上滑音"↗"和下滑音"↘"。上滑音是将本音的筝弦张力升高至大二度或小三度音高位置；下滑音是提前将本音高的筝弦压力升高至大二度或小三度位置，右手同时拨弦时左手松筝弦压力。在山东流派中，通常上滑音滑速较快，表现出山东筝曲风格中爽朗、刚劲的特点，下滑音单独运用较少，一般是上滑音和下滑音组合完成。

（3）点音。点音"▽"，在山东筝曲中也是常用技法。点音是在右手弹奏时，左手快速升高筝弦压力大二度或小三度位置，然后再快速回复至原位，好像蜻蜓点水的效果。点音分成正点音和后点音，山东流派中的点音大多数是正点音，右手和左手同时运动，见谱例 5-7《大八板》片段。

谱例 5-7 《大八板》片段

(4) 按音。山东筝曲中的按音"𝑛"多用于偏音的处理。中国传统流派的乐曲旋律基本上是由五声音阶组成的,为了加强音乐旋律效果,乐曲也经常用到偏音,但是山东筝曲的按音又有自己的特色,在偏音变宫(si)、变徵(升fa)、清角(fa)、闰(降si)这四个偏音基础上,右手弹奏偏音后,左手会立刻上滑音至宫和徵两个稳定音,例如谱例5-8《高山流水》片段。

谱例5-8 《高山流水》片段

(三) 山东筝派乐曲结构和调式

山东流派筝曲中分两种结构乐曲:一种是大板曲,另一种是小板曲。大板曲是山东传统筝曲中的重要组成部分,大板筝曲是以《八板》为基础发展变化而来的。"八板曲体"的结构特点和变奏形式是大板筝曲的主要特色,这类乐曲如《汉宫秋月》《风摆翠竹》等。小板曲是山东琴书曲牌,其中有一部分是唱腔曲牌,又叫"唱牌"(民歌小调),其有曲调和唱词两部分构成,如《凤翔歌》等。还有一部分是琴书的前奏曲或间奏曲,也就是戏曲音乐中通常所说的"过门""过板",如《小八板》等。

1. 大板曲

大板曲一首为68板(拍),即一共是8个乐句,每个乐句8板(拍),第5乐句多加4板(拍),一共是68板(拍)。乐曲按传统的"起、承、转、合"的格式有规律地进行发展,每一个格式包括两个乐句,所以音乐具有层次分明的特点。大板曲可以单独演奏一首,也可以将几首(一般情况是4首)联成一曲来演奏,构成"套曲"形式。以大板第一、第二、第三、第四来表示。同时,大板曲也是山东民间乐器的合奏曲,经常用筝、扬琴、如意钩、琵琶等四种乐器演奏。在演奏时,不同的乐器同时演奏四个不同的八板变体,曲调不同,结构一致,形成复调的关系并和谐地"碰"在一起,所以民间艺人把这种演奏形式叫"碰八板"或者"对流水"。因为每一首大板曲都是"八板曲体",且旋律的骨干音一致,所以用相同速度演奏相同又不同的旋律,才是"碰八板"的魅力。此外,大板曲也经常被作为山东琴书的乐器前奏曲来使用。

2. 小板曲

小板曲来源于山东琴书的唱腔曲牌和前奏过门音乐。在这些曲调的基础上,运用筝的演奏方式变化加花变奏,或者保持旋律的骨干音,进行变奏而成为独立的筝曲。小板曲虽然不如大板曲的变奏手法多,在结构上也不同于大板曲严格执行"八板体",但它短小有趣、结构自由、调式丰富,旋律大多来自山东民间音乐,表现出了浓郁的乡土气息和朴实的韵味特点,所以小板曲也是山东筝派乐曲中重要的一部分。

(四) 山东筝派曲调音阶特点

调式中的音按照一定规则排列就形成了音阶,不同的音阶可以展现多样的音乐风格。北方音乐的七声音阶,曲风多表现出豪放激越、粗犷大气的特点,其与北方的风土人情相贴合。相反,南方音乐则以五声音阶为主,曲风温婉轻柔、甜美秀丽。

山东筝派作为北方颇具影响力的一个流派自然也遵循了这样的音阶规律。山东筝曲主要以升fa和微降si这两种音阶排列形式为主。带升fa的音阶排列为:宫、商、角、变徵、徵、羽、变宫。以变徵为四级音、变宫为七级音来构成七声音阶,后来学者把这种音阶称为古音阶或雅乐音阶。带有微降si的音阶排列为:宫、商、角、清角、徵、羽、闰。以清角为四级音、以闰为七级音构成七声音阶,这种音阶被称为清商音阶或燕乐音阶。山东大部分乐曲都是使用升高四级音的音阶,如谱例5-9《四段锦》中第二段《山鸣谷应》中的升fa和谱例5-10《汉宫秋月》中变宫降si。

谱例 5-9 《四段锦》——《山鸣谷应》片段

谱例 5-10 《汉宫秋月》片段

(五) 山东筝派旋律节奏特点

山东筝曲是从琴书音乐发展而来，其汲取了山东方言宛转悠扬的语调特点和琴书明快的旋律特点，旋律刚健有力的风格及活泼的节奏决定了乐曲爽朗明快的风格。在旋律节奏上，大致有以下一些特点。

1. 旋律的风格特点

山东筝曲每一乐段第一句基本上都是固定旋律主题（通常为 2 小节），段落中后面的乐句是对首句音乐素材的展开表达，每一个乐段都有不同的核心旋律，不同段落间的音乐形成对比，塑造出多种多样的音乐形象，如谱例 5-11《四段锦》片段。

谱例 5-11 《四段锦》片段

除此之外，旋律中出现的大跳较多，特别是上、下四度的大跳交替使用，多次出现，表现出了活泼欢快的音乐氛围，丰富了旋律的色彩性。这在活泼的快板筝曲中更为明显，如谱例 5-12《四段锦》片段。

谱例 5-12 《四段锦》片段

2. 节奏的风格特点

山东筝曲主要来源于山东琴书音乐，在节奏上清晰稳定，重音的出现很具有规律。山东琴书表演时常会加入打击乐器来稳定节奏，前八分音符后十六分音符、附点的节奏型是山东乐曲中经常出现的节奏，乐曲爽快明朗的风格就是这两种节奏型混合运用的效果，如谱例 5-13《庆丰年》片段。

谱例 5-13 《庆丰年》片段

(六) 山东筝派代表人物

1. 赵玉斋 (1923—1999 年)

山东省郓城县素有"书山戏海、筝琴之乡"的美称。1923 年 2 月 2 日，赵玉斋先生出生于此，在当地浓厚的习

筝氛围影响下,他从幼年时期就受其父辈影响开始学艺。他先师从于民间艺人石登岩、王尔敬等人学习琴书、梆子戏,后又拜师于古筝名师黎连俊、樊西雨两位先生。1943年,赵玉斋先生随王殿玉先生学习古筝和擂琴。1951年,赵先生开始在重庆技艺团工作,其间他已逐渐形成铿锵有力、紧劲连绵的演奏风格。

赵玉斋先生与山东筝派艺术的"缘"源来自于其对山东筝的"承"和"扬"。

"承",是对山东筝派技艺及筝文化的"通"。在演奏技法方面,赵玉斋先生不仅继承了山东筝派艺术的精髓,还形成了自身的风格和特点。山东筝派的演奏风格在技法上主要有如下特质:左手主要以颤音和滑音最具代表性,它重视左手按滑力度和速度,上滑音多于下滑音。在颤音的处理上,主要是靠左手腕关节密度很大的上下抖动使音波加速,从而带来松弛愉快的效果。古筝大多数的揉音和颤音技法是右手先弹左手后颤。但在山东筝派艺术的曲子中,一般会采用右手弹与左手颤同时运动的方式,这样会使颤音立体呈现出来且更加明显突出。如赵玉斋在演奏《汉宫秋月》时,在按滑音的处理上,他会把右手弹过的音用左手按到高大二度、小三度后加颤音,这样的音效更加深了乐曲主人公的悲戚感;在演奏《高山流水》中的《风摆翠竹》段时,他又用此技巧来表现风吹树动以及自然界的相互呼应;在《汉宫秋月》开始部分,为表现宫女的悲伤心情,他也采用了此技巧,声音如泣如诉。在点颤的处理上,他通常会在右手弹奏的同时,左手轻按一次弦,使这个音在瞬间变高之后,又马上回到原有的音高,以带来跳跃感的音乐效果。赵玉斋经常在演奏自己整理改编的传统独奏曲中使用点颤手法,这种手法是对山东流派风格的继承与创新运用。

"扬",是对山东筝由传统通往多彩未来的"达"。在乐器改制创新上,由于当时的古筝只有16根弦,音域较少而且不能转调,这使得现代古筝乐曲创作受到了很大束缚。1957年,赵玉斋先生向沈阳音乐学院乐器厂提出一种改良乐器的思路——加大筝体,增加筝弦,尝试研制出21弦筝,从而增加了古筝的音量和音乐表现力。但在现代作品的演奏中,其调性的单一仍是乐器发展的最大阻碍。于是,在赵先生的建议下,乐器厂又开始研制转调筝。1959年,经过演奏家和乐器厂优秀技师的通力合作,终于研制出第一台张力转调筝。这是一种靠机械制动调节筝弦拉力来改变音高从而实现转调的古筝,其在全国民族乐器改革大会上一经展出,就受到了音乐界和"乐改"爱好者的关注和欢迎。除此之外,赵玉斋还在技巧上对山东筝派艺术不断创新、大胆尝试,并获得极大成功。1955年,他创作了筝曲《大八板》《庆丰年》《新春》《工人赞》等,这些具有代表性的乐曲,运用了双手弹筝法——以左手进行坚定有力的和声演奏,并左右手交替演奏优美动听的旋律。其中,极具代表性的《庆丰年》曾获国家音乐作品一等奖。该曲强调左手与右手协调配合,相得益彰,发挥出更多的功能,使以往传统筝的力度、音响厚度变化空间较小等缺憾得到改变,旋律变化多样性的增加,丰富了传统筝的演奏技巧和表现力。这个作品也因此成为古筝演奏艺术发展过程中的一个跨时代作品,开创了山东筝派艺术发展的新纪元。后来,赵玉斋先生开始学习音乐理论和西洋乐器,并吸收了西洋音乐的精华。在学习钢琴的过程中,他发现钢琴的演奏原理与古筝很相像,便试着将钢琴的一些演奏技巧运用于古筝之上。1954年,他利用山东筝曲《八板》改编了一首乐曲《四段锦》。这首乐曲不仅在节奏变化上突破了原有民间筝曲的程式,而且在高潮乐段中大胆采用了钢琴的和音、和弦技法,充分发挥了古筝的表现力,在首场演奏中即获得了意想不到的成功,从此结束了演奏古筝左手只能采用揉、按、滑等传统技巧的历史,为山东筝派艺术的发展和弘扬起到了很大的推动作用。①

赵玉斋先生对山东筝的"承"和"扬",是在传统中注入新能,在创新中又坚守初心。这不仅是古筝发展的必由之路,更是民族音乐文化复兴的必由之路。

① 高亮.赵玉斋与山东筝派艺术[J].艺术教育,2009(5):99.

2. 高自成（1918—2010年）

1918年，高自成出生于鲁西南地区，他自幼丧母，家境贫寒。在回忆起弹筝的起由时，他说："我记事时，即由祖父高广思、叔父高继贤教我弹筝、打扬琴、唱琴书，为的是多学一种本领，多一条生路。"

中华人民共和国成立后，高自成先生曾跟随中央音乐学院教授张为昭老师学筝。高自成先生虚心求教，对学到的知识总是及时复习。因为白天要务农，所以高自成先生便挤出时间来记忆筝谱。沉醉于乐谱世界的他，曾经在生活中闹出了不少笑话：他喂牲口却把料倒在水缸里；他去井上打水，走到井台上才发现手里提的不是水桶，而是筐子。即便如此，高自成先生也会拖着疲惫的身子，赶几十里路去师傅家学筝。夙兴夜寐，他不怕苦不怕累，终于完成了山东筝曲的学习，掌握了张为昭老师的全部技艺。此外，高自成先生还断断续续地跟张念胜、黎连俊等老师学习筝和扬琴。1931年，高自成先生拜王殿玉先生为师，学习古筝艺术。这一时期，高自成先生曾多次跟随王老师赴上海、北京、天津等地演出。

初探筝路时高自成先生是希望获得一项生存技能，而开始学习后，他数年如一日的勤勉不仅收获了弹筝技能，也使他走向了更大的舞台。

1955年，高自成先生在偶然机会参军入伍到总政文工团，这使他有了更多从事演出创作活动的机会。在繁忙的演出实践中，高自成先生在演奏《汉宫秋月》《鹦转啭黄鹂》等乐曲中发现运用大指、食指时，食指在挑抹后，可紧接着用大指劈，这一过程不但不别扭，还有力度和连贯性。高自成先生能有如此技法革新，正是因为他了解民族乐器，这足见高自成先生对民族音乐技艺各门类之间的融会贯通。

山东筝派依附于山东琴书的八板体筝曲，其音乐形象活灵活现，很有地方特色。《汉宫秋月》就是一首具有代表性的山东慢板筝曲。该曲目以缓慢的节奏、悲郁哀怨的情调，描绘了封建时期后宫宫女们对月伤感的万千愁绪。深沉的揉音、颤音，犹如发自肺腑的哭泣；大幅度的旋律跳跃，又似蓄积在心中的愤懑。这反映了高先生坚实的技术功底和较高的艺术修养。除此之外，由高先生依据山东筝派风格改编并演奏的山东筝派代表作《高山流水》，旋律清丽，风格浓郁，技法极有新意。该乐曲共有三段流水板，每一次速度都有区别，音乐委婉细腻。在引子部分同样用四个传统和弦，演奏此部分时高先生选择用双手交替演奏：一三和弦时左手在低音声部，右手在中高音声部，二四和弦左右手位置正好相反。这种独特的演奏方式以独具匠心的方式推陈出新，充分展现了乐曲的风格特色。高自成先生演奏的《高山流水》细腻清新，使高超的琴艺和高远的意境交融为一。正是由于这恰如其分的精妙处理，这首乐曲在全国第一届音乐周获得了创作演奏一等奖，同时，还受到各界专家一致称赞："文武双全，快曲、慢曲都行，右手大中食指配合密切，有力度，左手的揉、按、颤、滑都很有特色。"

高自成先生终生致力于弘扬和发展毕生所学的传统技艺。1957年起，他扎根西北，担任西安音乐学院古筝教师，在长达半个多世纪的日子里，他将自己的光阴铸成青春。"鹤发银丝映日月，丹心热血沃新花。"据高自成先生的学生回忆，在年迈之际，高自成先生依旧坚持亲自为学生授课，不仅如此，每首曲目他都耐心示范。他们常常忘了时间，一弹就是整个上午。每当学生出错的时候，高先生不会过分责备，总是眉目里带着和煦，以温和的口吻提出自己的见解，同学生一起讨论。他常和学生说："孩子，学艺艺在身外。"高自成先生用自己的一言一行影响着身边的学生，诠释着心中理想。从教多年，他培养了许多遍布在全国各地艺术院校和文艺团体中的古筝人才，其弟子中出类拔萃者如秦筝第二代演奏家尹群、樊艺风、张晓红等。

不墨守成规，勇于寻求变化。高自成先生开阔的视野，带给了音乐和演奏者们更多的可能性，《高山流水》《凤翔歌》《天下同变奏》等代表性筝曲就在这样的背景下应运而生。这些代表作并非横空出世，如果没有故土筝文化的滋养，没有青少年时期不舍昼夜获取知识的积淀，就不会有技艺的炉火纯青、创作的思如泉涌。

在继承和发展民族文化方面，高自成先生的成就也是卓著的。早在20世纪60年代初，高自成先生就与他的

学生一起整理编印了《山东古筝曲选》,较系统地记录了"小板""琴书曲牌""大板"等古筝乐曲四十多首。在他多年磨炼的娴熟技艺的基础上,高自成先生还编创了筝独奏曲《凤翔歌变突曲》,充分展示了旋律优美的民间乐曲。

高自成先生为学勤,为业精,以山东筝为源,为新为变,为中华民族文化的源远流长做出了贡献。

(七)山东筝派代表作品

代表曲目有《汉宫秋月》《夜静銮铃》《美女思乡》《天下同》《四段锦》《琴韵》《风摆翠竹》《书韵》《鸿雁捎书》《莺啭黄鹂》《庆丰年》等。

二、河南筝

(一)河南筝历史简介

河南省位于中国中部,是夏商周三代文明的核心区,有"九州腹地、十省通衢"之称,四通八达的地理区位也为民间传统音乐的共同繁荣创造了良好的外部环境。

河南筝乐,又称"中州古调",北宋建都汴梁(现今开封)后,当地所时兴的一种民间音乐形式"瓦子勾栏",对河南筝发展起到至关重要的作用。早先,河南筝的形成与发展主要依附于河南大调曲子的说唱音乐,两者有着密不可分的联系。河南大调曲子也称"大调曲子""鼓子曲",是一种以曲牌连缀为特点的曲艺形式。早在明代中期,在河南、安徽和山东一带就流行着一种民间音乐,称为"弦索",其由一种以筝、琵琶、三弦等弹拨乐器为主,以箫、管等吹奏乐器为辅的合奏形式,常用于伴唱。明代后期至清乾隆年间,中国封建主义社会逐渐衰落,小农经济开始解体,很多人开始从事手工行业,一些民歌小调也流入城市,形成小曲。与此同时,小曲与在中原地区流行的"弦索"音乐相融合,形成河南大调曲子。在这样的历史进程中,小曲和民歌也就逐渐演变为"大调曲子"。

河南大调曲子的伴奏乐器有两种伴奏形式:第一种是为歌者演唱伴奏,弹奏唱腔的旋律。第二种是合奏形式,叫"板头曲",它是在"大调曲子"演唱之前,合奏或独奏一两首乐器曲。这种演奏方式一方面是为了使演奏者调弦活指;另一方面也是为了演出作开场、闹台(有前奏曲的含义)等作用,或是在唱段之间弹奏一曲,调节现场气氛。这些乐器合奏时配合默契,独奏时又各有特点。应该说,现存的河南古筝流派的代表曲目,都是与河南曲子中的唱腔牌子曲和板头曲有血缘关系。

板头曲长期以来就是一种乐器形式,源于大调曲子演唱开场时的前奏曲,主要用来调节和渲染气氛,风格表现与唱腔牌子曲是一致的。随着时间的推移,板头曲在大量吸收民间音乐的基础上,又由演奏者不断对其进行加工,音乐表现逐渐丰富,慢慢摆脱对"大调曲子"的依附,形成了独立的乐器合奏和独奏形式,类似于江南丝竹和广东音乐,独立的河南古筝乐曲也就是在这个基础上产生的。

古筝板头曲的曲体结构严谨,主题旋律具有规律性,基本采用老八板的结构,即8个板构成1个乐句,8个乐句共64个小节构成一首完整的八板体乐曲。八板体乐曲通常在第5句和第6句之间增加4个小节为过渡句,起到承上启下的作用。这些被称为唱腔牌子曲的传统筝曲大多沿用原来的曲名,如《陈杏元和番》《打雁》《花流水》等,这些曲目地方风格浓郁,曲目数量众多。2006年,板头曲入选第一批国家级非物质文化遗产名录传统音乐类别,是我国民族乐器中具有重要地位的一个乐种。

牌子曲又称小曲,带有唱词,因其中一部分曲子是在大调曲子中的曲牌基础上发展而来,故沿用了大调曲子的曲牌,如《山坡羊》《银扭丝》等。除此之外,还有一些河南传统筝曲是由小调曲子吸收了河南曲剧中的戏曲元素演变而来。

河南传统筝曲一般都是单声部音乐,通常建立在中国传统五声音阶上,以宫、商、角、徵、羽五个音为主。传统筝曲的节拍大都随性,重音几乎都出现在长音音符上,在整个乐曲中,引子和尾声通常使用散板,中间部分则节奏

严谨，旋律稳定。演奏上以运指有力、滑音鲜明、迎音迅速、按音准确为特点，重视发挥大指的相关技法，如曹东扶先生对摇指进行了带有音头的处理。河南筝派的传承发展以南阳、泌阳、遂平等地为重点，其中以魏子猷、曹东扶、王省吾、任清芝四位名家为近代河南筝派的代表人物。

（二）河南筝派演奏技巧特点

1. 右手技巧大指、摇指

（1）大指。在河南筝派中，右手技法是以"夹弹"为基础，四指和五指支撑于岳山附近的筝弦之上，大指、食指和中指拨弦，其中以大指为主，弹奏时手腕带动拇指大关节为活动依据，弹奏时强调音头的重音，这多由于依附的"大调曲子"的演唱中强调了字头的咬字，而形成了重音音头的特点，也加重了乐曲的节奏感。①

（2）摇指。河南筝派中的摇指"⋈"也是由手腕带动拇指大关节拨弦并做快速的托劈，音色扎实，明亮，有音头。摇指分为"密摇"和"游摇"。"密摇"是在单位时值中，大指快速托劈，尽量频率快，比如《打雁》中第一个音。"游摇"通常是十六分音符或者三十二分音符，有具体的音符完成要求；而"密摇"演奏时，左手不需要加颤音做效果。"游摇"演奏时，右手大指第一个托指做音头，力度慢慢减弱，或第一个音头后力度突弱，然后做渐强，同时左手需要做颤音，来加强音乐表现力；密摇弹奏时，右手从筝弦中段由弱渐强逐渐向岳山方向移动，左手同时边按边滑边颤地放回原位音（一般情况下滑音音程为小三度），弹奏时只有两手协调配合，音色和力度才会有逐渐变强或变弱的明显变化。总之，摇指能表现乐曲的感情真挚，具有强烈的戏剧效果。在曹东扶先生创作的《陈杏元落院》中，就特意设计了"游摇"，通过起伏多变的音调戏剧性地描绘出陈杏元悲惨的遭遇（见谱例5-14）。

谱例5-14 《陈杏元落院》片段

2. 左手技法各种颤音

河南筝派中的左手技法是对右手技法的修饰，包括揉、按、滑、颤，按音的滑速快慢是因乐曲的内容不同而速度不等。北方流派的滑音大多数滑速都较快，且按音滑音之后，一般会连接揉音和颤音，所以，按音和颤音是河南筝派最大特点，其"一音三折"的旋律大大增强音乐的表现力。曹东扶先生创作乐曲的时候，对左手的颤音创新各种频率不同的音效，对河南筝派的发展起到了巨大的推动作用。颤音主要有大颤、小颤、滑颤等。

（1）大颤。大颤"〰〰"的幅度比普通颤音幅度大，类似揉弦的加强版，在表达欢快的情感时常用到，通常会达到小三度的效果。如《汉江韵》中就运用了很多大颤音，乐曲以轻快的旋律音调，表现春回大地的景色以及人们舒畅的情绪（见谱例5-15）。

谱例5-15 《汉江韵》片段

① 李庆丰.筝统天下　风格各异：山东、河南、潮州、客家筝派演奏方法之比较[J].黄钟（武汉音乐学院学报），2008(2)：152.

(2) 小颤。小颤"〰"的幅度较小,频率较快又紧张,在表现极为悲伤的情绪经常用到,通过手臂肌肉短时间的紧张而形成的垂直运动。如乐曲《陈杏元和番》(见谱例 5-16)与《陈杏元落院》(见谱例 5-14)中,作者多用了小颤,细密而紧促的小颤十分形象地描绘出了女主角的深沉、忧郁的感情表达以及悲愤和伤心哭诉时的状态。

谱例 5-16 《陈杏元和番》片段

(3) 滑颤。滑颤主要是右手在大指托劈过程中,左手做滑音的同时加颤音。所以,滑颤是和大指托劈一起组合完成的。滑颤重点突出了河南人大喜大悲、大起大落的情感特征,如《陈杏元和番》(见谱例 5-17)。

谱例 5-17 《陈杏元和番》片段

(三) 河南筝派乐曲曲式结构和调式

河南传统乐曲大多数是源自河南板头曲。板头曲以民间乐曲八板为母体,完整地保留了八板的结构特点,全部采用 68 板。① 乐曲一共 8 个乐句,除了第 5 乐句多 4 板之外,其他乐句都是 8 板,乐曲按照"起承转合"的结构来安排,比如《打雁》等。另外少部分的传统乐曲来源于河南大调唱腔牌子曲,也称为小调筝曲。这类乐曲的结构并不完全恪守"八板体",旋律结构主要是在原曲牌的旋律基础上发展而来,比如《银纽丝》等。

(四) 河南筝曲调音阶旋律特点

河南筝曲基本为宫调式,其旋律特征依据不同的情绪而有所变化,但乐句旋律落音基本在宫—徵之间或徵—宫之间的上下四度跳进,然后在商音上以级进的方式落在宫音上,结束乐曲。

(五) 河南筝派旋律节奏特点

河南传统乐曲曲式特征主要以宫、商、徵三个音为主干音进行级进与跳进的组合。此外,就起曲式旋律特点来进行分类,可将河南筝的传统乐曲分为主题和旋律两类。一类是以商音开始,以三音列的形式级进到徵音,多同音反复后回到商音,结束句终止音终止在宫音。此类旋律通常表现出凄凉、哀怨、愁苦的情绪,如《陈杏元和番》(见谱例 5-18)。

谱例 5-18 《陈杏元和番》片段

另一类是以宫、徵、羽为基音起始发展旋律的模式,这类乐曲通常节奏明快,呈现出明快轻松、积极向上的情绪特点,如《汉江韵》(见谱例 5-19)。

① 朱敬修.河南板头曲的音乐特点[J].中国音乐,1993(3):13.

谱例 5-19　《汉江韵》片段

(1) 上滑音较多,但上滑音、下滑音很少同时出现,滑音的过程较快且干脆,如《打雁》(见谱例 5-20)。

谱例 5-20　《打雁》片段

(2) 多用大指大关节发力进行弹奏,下行音用大指连托,需用扎桩方法演奏。在 $\overset{>}{\underline{5321}}$ 运用,如《陈杏元落院》(见谱例 5-21)。

谱例 5-21　《陈杏元落院》片段

(六) 代表人物

1. 魏子猷（1875—1936 年）

魏子猷,河南遂平人,曾做过县长,文化修养较高。自幼喜爱音乐,琴、筝、琵琶、笙管,件件精通,尤擅 13 弦筝。1925 年前后,魏子猷先生在北京西单牌楼道德学社教筝,河南筝乐由此传播,曾编有曲集《中州古调》(工尺谱手稿)。所传筝曲有《天下大同》《关雎》《平沙落雁》等;所传弟子有娄树华、史荫美、梁在平等,均为中国近代筝乐之重要人物。

2. 曹东扶（1898—1970 年）

曹东扶,河南邓州市人,河南大调曲子演唱家和古筝演奏家。擅长古筝、琵琶、三弦、扬琴、坠胡、软弓京胡等乐器的演奏。

曹东扶先生从小跟随父亲曹清怀学唱大调曲子,后拜师于黄文炳、赵锡三等老艺人门下学习唱腔及伴奏乐器扬琴、三弦、古筝的演奏技艺。13 岁以后,曹东扶先生出入茶馆酒肆,靠卖糖果等小食维持生计,这样艰苦的生活条件使他心中的艺术之火越燃越亮。

1948 年大调曲子研究社成立。中华人民共和国成立后,曹东扶先生终于迎来了艺术的黄金时代。1950 年,曹东扶先生出任故乡邓州市"曲艺改进社"社长,他同唐炳勋、赵金铎、滕汉三、吴宗岑等曲友不断切磋研讨,使大调曲子唱腔趋于规范化,并对传统曲目、唱腔、音乐伴奏进行了加工整理及创新。另外,曹东扶先生还挖掘整理了很多流传不广的板头曲,还整理了一些老艺人口中简单的旋律及残缺不全的乐曲工尺谱,包括传统板头曲知名度较高、流传较广的《上楼》《下楼》《叹颜回》《百鸟朝凤》《高山流水》《陈杏元和番》等,他对几十首乐曲的工尺谱进行仔细辨别、译谱订正,使得大量的板头曲从大调曲子中的脱颖而出。通过他的广泛传授,河南板头曲已列入音乐

院校教材、音乐会演奏曲目,成为结构完整、旋律动听的乐器独奏曲。

曹东扶先生是"曹派大调曲子"的创始人,他传承发展了河南大调曲子,在继承前人的艺术成果之上又赋予各种板头曲新的生命。他独特的艺术品位为传统大调曲子注入生机与活力。2006年,经国务院批准,板头曲被列入第一批国家级非物质文化遗产名录。

1951年,当得知国家派遣部队进入朝鲜时,他率领学生们积极投入抗美援朝宣传活动,亲自创编出《渔夫恨》《侵朝阴谋》《抗美援朝》等乐曲。为捐献"鲁迅号"飞机,他与学生们连续数日、不分昼夜下乡演出。同时,他为国家筹集了价值150多万元的棉花与烟叶等物资送到朝鲜战场,充分展现了一位艺术工作者心系祖国的高尚品格。

"适我无非新",一花一世界。音乐家们用精妙绝伦的技艺在承载过去的同时,也在构建着作曲家的世界,更是表达着自己对这世界的感受。因而,杰出艺术家们的演奏也是一次由自身阅历出发的再创作。当然,曹东扶先生的演奏自然也带着这些烙印,他深度把握了民间音乐对基本调及速度、节奏的称谓,在音乐规则内进行再创作,加花,扩充,紧缩,用不同的艺术手法加强了曲目的艺术张力。1953年在开封古城隆重举行"全国首届民间艺术汇演",曹东扶先生凭借高超的琴艺,一举荣获"器乐独奏一等奖"。他精湛的演奏技巧与庄重舒展的台风,给与会专家及广大听众留下了深刻印象。

教育是艺术传承的重要途径。师者常为人所赞颂,不仅在于他们技艺之精湛,更在于教师"捧着一颗心来,不带半根草去"的品德。曹东扶先生先后在河南师范专科学校、郑州艺术学校、四川音乐学院、中央音乐学院担任古筝教师,他将河南民间音乐带入音乐学院的最高学府。曹东扶先生对待前来求教的学生都是和蔼可亲,耐心教授。无论来求教的筝友年龄差距有多大,艺术水平相差多远,曹先生总是把自己所获所知毫无保留地传授给学艺的筝友。1961年,在四川音乐学院领导的一再盛情邀请下,曹东扶先生到该校任教。四年间,曹东扶先生呕心沥血,废寝忘食,在祖国的大西南播撒下民族音乐的种子。

1964年,曹东扶先生担任河南省歌舞团艺术顾问。业精于勤,由于少年时期他接受了丰富的民间音乐熏陶,且一生致力于河南大调曲子的演唱、改革及板头曲的整理和加工,此时他的演奏特点也发展得越发鲜明:左手各种颤音及滑音的变化,加强了乐曲的韵味及歌唱性。乐曲处理时而高亢激昂,时而如泣如诉,在大喜大悲中他投入了自己对音乐的无限深情。在创作方面,也有《闹元宵》《孟姜女变奏曲》《刘海与胡秀英》等成果。其中《闹元宵》流传甚广,该曲用大幅度的急速划弦及连续性的托劈双弦与长摇指法,活灵活现地表现了人们欢度元宵佳节的热烈场面。他在传统与现代的幽径里,力求寻觅新的角度,从而深入描绘中华传统佳节与人民千丝万缕的联系。

创新是撬动发展的第一杠杆,古筝的未来也孕育在其中。曹东扶先生深知有优秀乐曲和演奏技巧而不能充分展现乐思的乐器,对于演奏家来说仍是困境。于是,曹东扶先生基于数十年的演奏实践,对筝的音域、筝弦材料、变调等进行了改制。音域宽则可使乐曲表现力更加多彩,情感张力也会更大。曹东扶先生将筝筝弦数量由16弦增至18弦,拓宽了音域。同时,为了改善音质、音色,曹东扶先生将筝弦重新做了精心的设计,中高音用扬琴金属筝弦,低音用扬琴的金属缠弦,在音区直接无缝衔接。曹东扶先生将筝的共鸣箱加长,增设"音胆""魂柱"(即共振带、音柱),对音板的材质、挠性、弧度、受力强度等方面重新做了设计。同时,他主张"因需求音,优选弹点",运用阴阳五行、相克相生的朴素辩证原理,设定弹弦点,每字、每句、每段都要仔细推敲。经过曹东扶先生对乐器精心改良后,筝的音色效果明显改善了。在筝的变调上,曹东扶先生明确提出了几种行之有效的方法,如移柱变调法、手按变调法、因音设柱法等。改革后的古筝极大地拓宽了乐曲诉说方式,用筝声勾勒画面,音画俱佳,促进了听众的共情,达到了一个全新的艺术境界。

（七）河南筝派代表作品

代表曲目有《打雁》《陈杏元和番》《陈杏元落院》《花流水》《苏武思乡》《闹元宵》《哭周瑜》《叹颜回》《山坡羊》《汉江韵》等。

三、潮州筝

（一）潮州筝历史简介

潮州之名，始于隋开皇十一年（591年），其名是取"在潮之洲，潮水往复"之意。潮州历史源远流长，是国务院公布的第二批中国历史文化名城之一。潮州音乐，是形成和流传于粤东潮州方言区的民间乐器演奏形式的总称。

中国广东省东部的潮汕地区以及海外潮人聚集地，潮州方言被广泛使用。潮语古词数目多，土话用语精妙。在中原文化和潮州地方文化的共同作用下，潮州方言也沿用了许多中原古语，这些古语多出自秦以来的诗书。"十里不同音，百里不同语"，语言承载着人的思想和感情，而音乐亦如此。不同地域文化下的音乐，自诞生之初也就抹上了浓厚的地域色彩，潮州人在乡音语调里感受到的归属感也同样可以在潮州筝的音韵里寻得。

潮州音乐有很多类型，大致可分为潮州弦诗乐、潮州锣鼓乐、潮州佛道乐、潮州细乐等。因历史上人们口口相传，习惯用潮州弦诗乐代指民间乐器的合奏，故潮州弦诗乐逐渐就变成了所有潮州民间乐器合奏形式的总称。潮州弦诗乐实际上是一种民间丝竹合奏乐，因为它是所有潮州音乐的本体形式，又被称呼为"潮州音乐之母"，是其他潮州音乐类型萌芽的来源。潮州弦诗乐最古老的原始记谱法，运用潮州方言的语音语调来唱念，称为"二四谱"，也被称为"友谱、绝谱"。它以"二、三、四、五、六、七、八"等数字为谱字来表示音阶各音级的音高，即"so、la、do、re、mi"，其高八度的"so、la"以"七、八"来标记。潮州细乐，是清朝末年民国初年才形成三弦、琵琶、古筝这三件乐器的合奏形式。有时也加一些民间管乐或弦乐器，曲风优美柔滑。传统细乐分劲、软套。劲套如《胡笳十八拍》，软套如《昭君怨》《小桃红》等。

伴随着时间的推移，潮州筝逐渐从潮州音乐的细乐合奏中独立出来，并以弦诗乐为母体，在弦诗乐的环境中成长。由潮州音乐的发展概况可知，潮州筝也源于秦代。潮州筝素以高雅古朴、优美缠绵载誉于国内外近一个世纪，它与我国古代中原音乐文化的历史联系可归为下述五点。

（1）岭南地区古称百越，而从属百越的潮州，在历史上很早就成为中原汉人迁徙之地。

（2）为了防止匈奴入侵、兵灾之患，中原人大举南迁，增加了潮州的人口数量和势力。

（3）朝官被贬，如唐宪宗元和年间，韩愈因谏迎佛骨事件被贬来潮。韩愈之后，又有一些宰相被贬到潮州，如常衮、李宗闵、杨嗣算和宋朝的陈尧佐、张世杰等，为潮州的文学底蕴奠定了根基。

（4）宋代时，宋室南渡，宫廷衣冠、文物、礼乐、仪制等自然随行，他们带来了中原文化和宫中音乐，慢慢在潮州流传、繁衍、融变，成为潮州的传统文化。

（5）潮州虽有古筝，但它不是潮州本地的乐器。早年，潮州节祭的祭祀之器中没有古筝，故此，中原人的南迁带来了大量的音乐文化，于是中原音乐文化和潮州本土的民间文化、民俗音乐相结合，形成了独特的潮州音乐。

清末民初，洪沛臣、郑祝三两人让潮州筝以独奏乐器的形式登上历史舞台，由此潮州筝开始了进一步的发展。如今，人们根据可考究的历史，潮州筝可划分为三大流派。在潮汕地区，以洪沛臣、李嘉听为鼻祖的"洪派"和"李派"为两大主要流派，另一派则是远赴上海的郭鹰先生的"海派"。"洪派"主要的代表人物有林毛根、苏文贤、杨广泉等，李派主要的代表人物有洪如炎、徐涤生、杨秀明、高哲睿、高百坚等。"海派"的郭鹰先生以潮州筝乐为源，在

上海谋生期间,逐步将上海本土的沪上音乐与潮州筝乐融合,形成了有别于潮州传统筝乐风格,有着全新上海音乐气息的"海派潮筝"。现在在潮州,潮州筝乐当下已传承至第四辈,潮州筝乐的传习人数也日益壮大,潮州筝在不同流派几代传人的共同努力发展下,还传播至闽南、台湾、香港、澳门等地。

(二)潮州筝演奏技巧特点

潮州筝在演奏上左右手在分工上各司其职,右手主要弹奏筝弦,左手则通过各种不同滑音、按音、颤音等做韵辅助,左右配合,音韵并茂。右手弹奏一般只用拇指、中指、食指三个手指完成,三手指当中拇指是最主要的,几乎每首作品大部分音都是通过拇指完成的。潮州流派中右手、无名指一般扎庄放在岳山位置,手指悬弹演奏,由于一般会使用钢丝筝,所以声音清亮、秀丽。在右手演奏的同时,左手做韵,基本每个音左手都会有揉弦或者滑音来完成,音乐效果尤显细腻,右手弹奏到哪里,左手就会跟到哪里,"弹按尾随"是潮州筝派风格的明显特点。

1. 右手技巧

(1)"顺指",右手指法顺序符合"⌒、⌐、、⌐"顺序的称为"顺指",不符合这规律的称为"逆指",这也是潮州流派中右手经常使用的技法顺序。这种指法顺序可以用来演奏速度较快的旋律,充分表达出潮州筝曲华丽、多变的旋律特点。通常,如果在乐曲中出现"逆指"的情况,也会用一些方法来化解,右手顺指弹奏强调中指要突出,并用大臂带动手腕去弹,有些许旋转的手感。弹奏中的第一个音,中指多是旋律音,食指和大指作为伴奏音型出现,例如《柳青娘》(见谱例5-22)。

谱例 5-22 《柳青娘》片段

(2)"勒弦"也是"花指",是在基音前面的一连串装饰音,"勒弦"除了在古筝的演奏上起着润色乐曲的作用外,主要还在于化解旋律里"逆指"的不舒适感,如《西江月》(见谱例5-23)。

谱例 5-23 《西江月》片段

(3)"八度轮",即用中指"勾"和大指"托"的演奏技法快速地在高低八度音之间来回交替演奏,让这个音的时值得到延长。

(4)"煞音"(符号为"卜"),也叫"止音"。它有两种控制方法:一种是右手在弹奏间手指控制,老艺人都不戴义甲演奏,所以可以轻松控制筝弦震动;另一种则是右手弹奏后紧接着捂左音,其作用是使乐曲的色彩发生变化,多出现在"拷拍"上,这也是潮州古筝的特色之一。一般在乐曲中通过休止符来表现"煞音",如《开扇窗》(见谱例5-24)。

谱例 5-24 《开扇窗》片段

(5) 反打。乐曲里两个相同的音用先勾(低音)、后托(高音)的演奏技法弹出,这也是潮州筝乐中最具独特个性的演奏技法。高低八度间的呼应,使乐曲显得较为轻盈、明快、对称,如《柳青娘》(重六调)(见谱例 5-25)。

谱例 5-25 《柳青娘》片段

2. 左手技法

潮州筝左手的演奏技法是演奏者个人基于对音乐的理解和审美构建的,同时又结合潮州筝丰富的调性特点组合在一起,从而表现出细腻委婉的音乐美感。同一首作品运用不同调式,效果截然不同。左手丰富的做韵方式,最具代表性的为"双按"与"弹按尾随",这也是区别于其他筝派的演奏技法。

(1) "双按"演奏技法。大指和中指食指按照顺序按音。它通过左手大指和中指两指,分别在高低八度的 mi、re 弦或 la 弦筝码左侧的弦段上重按,同时得到 fa 音或 si 音或者 re 的变化音,潮语称为"双凡""双乙"。这种特殊的技法在潮州"重六"调、"活五"调的筝曲和"催奏"中比较常见①,如《柳青娘》(见谱例 5-26)。

谱例 5-26 《柳青娘》片段

(2) 潮州筝的演奏十分注重左右手的精湛配合,左手按、颤、揉、滑音的各种细腻变化,可以做到"以韵补音",具体的方法是"弹按尾随"。右手大指弹弦后,左手须紧跟加以润饰,单按尾随,即用左手的按、滑、吟、揉、颤等来配合修饰右手大指弹奏出的音,来对它进行加工润色。这在每一首潮州流派的作品中,都可以找到,如《十杯酒》(见谱例 5-27)。

谱例 5-27 《十杯酒》片段

(三) 潮州流派乐曲曲式结构和变奏特点

(1) 潮州筝的音乐结构是通过不同的板式变化而形成的,其继承了潮州弦诗乐的板式结构。音乐结构为头板、二板、拷拍、三板,板式的意思就是在乐曲的节奏上面进行变化,头板速度较慢,每板包含四个拍子,称为"一板三眼"。二板一般为中板或中慢板,每板两拍,称为"一板一眼"。拷拍:主要是提取旋律骨干音,多采用后半拍弹奏,随着大跳音程出现的较多,给人以局促、跳动的音乐效果。三板:是头板或二板的高度浓缩,每板一拍"有板无眼",乐句较规整,速度相当于快板或中快板,而且严格遵循"八板体"68 小节的规整结构。同时,其也继承了中国民族曲式结构总体上的特征——多段体连缀。

(2) 变奏特点。在固定的板式结构中,想要音乐有更丰富多彩的音乐变化,那么通过节奏型的变化——"催奏"就是一种方便有效的方法。这是潮州筝乐中最常用的变奏手法,利用演奏指法习惯增加音符的"催奏"。潮州筝曲中,"头板"是主旋律,通常在演奏完"头板",接"二板""三板"时,会在"头板"旋律音的基础上换用节奏型。旋

① 王夏婕.潮州筝派、客家筝派、福建筝派演奏技法比较研究[J].福建艺术,2017(7):25.

律每再现一次,就会换一次节奏型,这样就使旋律的变化变成节奏音型的变化。

潮州居民将这种变奏手法称为"催",一般常用到单催、双催、企六催的形式,具体如下:

一点一催:**6 6** |

比较平稳,可以体现稳重的内容。

二点一催:**6 6 6** |

二点一催有一种短促、跳跃、轻松的动感。

三点一催(双催):**6 6 6 6** |

三点一催也叫双催,是把一点一催均匀得加快、流畅、轻快且富有激情。

四点一催:**6 6666** |

七点一催:**6666666** |

切分催:**6 6 6** |

企六催(驻六催):**6666 1616 2626 6666** |

吊字:**6 0 6 0** |

拷拍:**0 6 0 6** |

(四)潮州流派记谱法和调式

(1)潮州筝派所用的记谱法是"二四谱"。此记谱法,属于古弦索谱的一种,是流行于广东潮州和福建漳州地区的弦乐器记谱法。① 潮州弦诗乐、细乐使用的就是这样的记谱法,而由于潮州筝是从弦诗乐中分离出来的,所以也使用的是"二四谱"。"二四谱"是通过用二、三、四、五、六、七、八共7个数字来标记音高,按照顺序各自代表的音为:低音 so、低音 la、do、re、mi、so、la,也就是说,"二四谱"实际上只有二(低音 so)、三(低音 la)、四(do)、五(re)、六(mi)这五个,"二四谱"是具有音阶概念的五声体系的乐谱。因是用数字来标记弦音的音高,并用方言读唱出来的,形成十分有特色的方言数字谱,取其谱中二、四两字为代称,命名为"二四谱"(见表 5-1)。②

表 5-1 二四谱

二四谱	二	三		四	五	六		七	八
		轻	重			轻	重		
音名	低 sol	低 la	(si)	dol	re	mi	(fa)	sol	la
简谱	sol	la	si	dol	re	mi	fa	—	—

① 雷华.潮州筝乐及演奏风格[J].交响-西安音乐学院学报,2008(3):66.
② 王中山.中山"谈"筝:古筝教学笔记[J].乐器,2007(1):29.

(2) 潮州筝的定弦、音域和音阶排列。在调式上,潮州筝五声音阶调弦定音,以五声音阶为主,运用重六调、轻六调、活五调、轻三重六调等好几个调式,通过左手按音产生"轻""重""活""反"的不同调式音阶,使调式色彩产生种种变换,令人回味无穷。另外,潮州筝曲用潮州音乐的二四谱记谱方式,多用 F 调定弦,可见潮州筝诸调定弦图(见图例 5-2)。

图例 5-1 潮州筝诸调定弦图

(五)代表人物

1. 林毛根(1929—2007 年)

林毛根,出生于 1929 年,广东揭阳人,古筝演奏家,潮州筝艺大师。

潮州筝派主要以李嘉听、洪沛臣为首,分为两大流派继承。林毛根先生作为洪派张汉斋先生的弟子,发扬了洪派精神,继承了潮州筝乐。林毛根先生出生于揭阳一个经营木材生意的小商人家庭,他的父亲热爱音乐,经常会请一些名艺人在家中做客。在浓厚音乐氛围的滋养下,林毛根的音乐兴趣也开始萌芽。

雕塑家罗丹有言,"生活中从不缺少美,而是缺少发现美的眼睛"。林毛根先生被家里一些弹扬琴的高手吸引,因为那时并没有乐谱,只能多看多听,他就这样耳濡目染,十多岁就学会了扬琴。中华人民共和国成立后,他被分配到文化馆,与潮改会一些著名的艺人打交道,业余就在那里学习音乐。后来,工乐社与潮改会合并,恰逢张汉斋先生在工乐社当乐师,林毛根先生看了张老师的演奏很是敬佩,遂正式拜师学起古筝。在文化馆学筝的那些日子,林毛根先生总是 6 点起床,练筝到 7 点,赶在 7 点多开始上班,连续几年都是工作和练筝齐头并进。练筝时,林毛根先生看到对面有一位老太太,每天早上都要起来拜天地父母,林先生和老太太都很准时,她拜天地父母,他摆筝,二人都十分虔诚。

秉持着笃行不息的求学态度,林毛根先生顺利接过传承潮州筝的大旗。

1958 年中秋,汕头市民间音乐曲艺团成立。当时著名乐师张汉斋、何天佑、林玉波、徐涤生、陈桐、李良沐等,相继到该团任职。林毛根先生于次年受邀担任乐队潮筝演奏,同时兼任艺术团长。1958 年到 1962 年,林毛根先

生先后与张汉斋、何天佑等大师合作,为中国唱片社录制《月儿高》《深闺怨》《睢阳恨》等名曲;20世纪70至80年代,林先生多次与潮乐大师杨广于通力合作,在太平洋影音公司、香港东南亚唱片公司录制《雁南飞》《柳青娘》《思凡》等曲;1984年,林毛根先生为中央人民广播电台海外部录制创作筝曲《思乡曲》。1990年10月,他应邀参加在香港文化中心举行的南北四大筝派汇演,现场演奏了活五调《柳青娘》,乐曲通过左手滑音、颤音、点音、变音等技法,将潮州筝韵味浓郁的特点发挥到极致,表达出对柳青娘命运的深切同情与怜惜。《柳青娘》在中国筝坛上奠定了潮州筝的地位。

实践出真知。在理论著述方面,林先生将自己的所知所获发表在《中国音乐》《民族民间音乐研究》等中国各大期刊上,如《谈潮州筝》《潮乐的风格与"活五调"》《二三四谱》《谈潮州筝》《潮乐的风格与"活五调"》等专论。在弘扬民族音乐方面,林先生也不遗余力。由林毛根先生演奏的潮州筝曲收录于《潮州民间筝曲四十首》(李萌编),他也为国内外诸多唱片公司录有《寒鸦戏水》《思凡》等CD专辑。经典曲目的影像化,保留了最真实的音乐风貌。在教学方面,林毛根先生曾应上海音乐学院、中国音乐学院之邀进行讲学,不遗余力地在全国推广潮州筝艺,指导音乐院校的古筝专业学生掌握潮州筝乐的韵味。

1991年,为表彰林毛根先生弘扬潮州筝艺所做出的杰出贡献,在辽宁朝阳举行的第二届全国古筝艺术学术交流会上,林毛根先生被授予荣誉证书。1993年,由国家教委、中国电视剧制作中心联合摄制的《国风》(10集)大型音乐艺术片,其中以林毛根先生作为南派古筝代表,收录了林毛根先生的筝独奏和个人艺术生活片段。此外,他的个人经历也入选了《中国音乐家辞典》。

2. 高哲睿(1920—1980年)

高哲睿,字衍恩,著名古筝演奏家,出生于广东省澄海县在城镇高氏望族。

高哲睿儿童时期身体素质较弱,经常忍受着疾病的折磨,所以在他还是少年的时候,就立志学医,治病救人,让普通的老百姓远离疾病痛苦。因高哲睿先生出生于澄海县的大家庭,小时候他家里常常宴请名医,每次名医为人诊治时高哲睿先生总是在旁听得津津有味。小小少年求学若渴的精神感动了当时澄邑名医陈丰仁、陈学三,所以高毛根先生被二人收为弟子。在学医之余,高哲睿先生兼习古筝,借弹筝来陶冶性情。可是其学筝之路,充满了艰辛。当时的高哲睿父亲早逝,这让他学习筝艺失去了一定的经济支持,但高哲睿先生学习筝艺的志向虔诚坚定。所以,筝艺名家余永鸿就收高哲睿为徒,系统学习潮州筝艺。

生之花火不是目标,而在热情。高哲睿虽业医为生,但却始终不改对音乐的热情,他视筝为生命,工作之余即调弦弹练。高哲睿先生治学严谨,虚怀若谷,经常约请乐界同仁听筝评议。在节假日期间,经常寻师访友,和大家求教交流古筝技艺。1957年间,他听闻北方的古筝名家曹正先生广交天下筝人,便立刻给曹先生写了一封信。信函辗转了两个月,终于到曹老手中。从此,高哲睿先生和曹正先生,两个南北筝人便以通信的方式,共同探讨筝乐。1962年,曹正先生南下与高先生在澄海、揭阳终于见面,他们一见如故,曹正先生为高哲睿先生钻研精神所感动,在与高哲睿先生探讨古筝、潮乐的同时,帮助高哲睿先生提高理论水平,使他无论在演奏技巧或理论研究方面都跃上新的台阶。

心在一艺,其艺必工。20世纪70年代是高哲睿事业取得累累硕果的时期。为表彰高哲睿先生在医学方面的突出贡献,区、县二级政府授予他"名老中医"的光荣称号。高哲睿先生诸多医学论文见诸报刊,并结集成册。在音乐方面,高哲睿先生对古筝的发展、潮筝的改革等方面进行了多方研究。高哲睿先生目睹古筝界出现的右手技巧日渐繁复、左手按音渐趋淡化的现象,大声疾呼:"筝乃半固定音阶乐器,以按音见长。"他还撰文《略谈秦筝的以韵补声》,力陈左手按音的重要性。操缦数十载,高哲睿先生对筝乐演奏的方方面面总是一丝不苟。

艺痴者技必良,高哲睿先生对民族音乐理论的研究也有独到见解。他独创的"分指按音法",左手按音技法吸取潮乐变奏技巧,赋予了潮州筝乐更多的韵味内涵。他并非保守之士,对传统的继承遵循"存精华,弃陈腐"的思路。因而他对传统的潮州乐曲中"曲速三变"演奏模式提出新观点,高先生认为:潮乐的乐曲发展是由慢到快至催而后结束,全曲的演奏方式较为单一。听到一首潮州筝曲,其他的作品都有雷同的地方,这是潮州古筝作品的缺陷。所以他本着技术为乐曲服务的原则,对潮筝乐谱重新整理,乐曲中如三板。拷拍与曲调气氛不符者一概除去。

书籍传承思想和理论。高哲睿先生有感于潮州筝缺乏完整的理论专著,在曹正先生的大力支持下,根据几十年的业余实践,整理编写出《潮筝演奏法》。此书全面介绍了潮州古筝的特点和沿革过程,着重阐述潮派的技法,收入自编演技方法练习曲21首、潮州筝曲和汉调筝曲36首,并逐一作了乐曲说明,以此为自学潮筝者参考。此后高先生又将分散的理论文章结集成《潮筝杂谈》。1972年间,高先生创作了潮州现代筝曲《南海秋汛》,在传统表演手法与现代和声、双手配弹的结合方面做了有益的尝试。

高哲睿先生为古筝事业尽了自己力所能及的事。由于他行医,所以古筝研究局限于业余时间。为了编写《潮筝演奏法》等著述,高哲睿先生每每写稿至深夜,疲倦时就随便休息下,醒来立刻开始继续书写,直到第二天天亮。1980年4月,高哲睿先生因癌症晚期住进医院。他预感到自己时日不多,就强忍疼痛,在病榻中录下了留给世间最后的声音《活五柳青娘,二四潜读法》。

(六)潮州筝代表作品

代表曲目:轻六调有《一点金》《锦上添花》《思凡》《西江月》;重六调有《寒鸦戏水》《画眉跳架》《秋思》;活五调有《柳青娘》《深闺怨》《福德祠》,反线调有《倒骑驴》。其中《寒鸦戏水》是由潮州筝派著名演奏家郭鹰于1930年从"弦诗乐"中移植出来的。

四、客家筝

(一)客家筝历史简介

客家筝又称汉调筝,主要流传于广东梅县、汕头等地区。客家筝主要源于大埔的广东汉乐传统丝弦音乐,过去,这些音乐在大埔又有"中州古调""汉皋旧谱"等多种称谓。客家筝带着河南、汉水的印记,其中的原因和历史的变迁密不可分。相传大约在晋安帝九年(405年)至宋亡前后,客家筝随着中原一带人民多次南迁,中原音乐也随之到了广东,在之后的时间里,与当地民间音乐结合,最终演变成今天的客家筝。历史上客家的迁移不可胜数,但对客家民系形成影响最大的有三次,分别是晋朝五胡乱华、唐末黄巢起义和宋朝的元人入侵。

客家筝和潮州筝在一个地区长期共生,自然会相互影响、相互吸收。广东大埔县自隋朝以来由潮州管辖,清朝的海禁政策取消后,潮州更成为众多客家人往东南亚谋生的出海必经之地。这样,行政管辖的传统、交通的便利,以及潮州这个早期政治经济文化中心的有力吸引使得大埔人与潮州人之间有了更多文化交流的机会。客家筝和潮州筝有不少曲目是相同的,所用筝的形制也一样。虽然大埔与潮州、闽西联系较为密切,但实际上这种交往是有限的,因而也使两者同中有异。客家筝用的是工尺谱,潮州筝用的是二四谱;演奏时,客家筝多用中指,潮州筝则相对多用食指;客家筝滑音的音程和起伏多大于潮州筝,使之更显古朴典雅。

自20世纪20年代起,乐社组织就已经在大埔各乡镇出现,如茶阳同益国乐社、湖寮同艺国乐社等,大埔呈现出"家诵户弦""弦诵相闻"的盛况。在中西音乐发生强烈碰撞的20世纪20至40年代,全国出现了一股国乐改进思潮,各地涌现了许多专事国乐研究和活动的社团,如广州的"潮梅音乐社""素社""广东省国乐研

究会"等①,这些社团旨在抵制当时学习西乐的热潮,大力倡导、宣传国乐。20世纪30至40年代,广州相对平静,被称为老广州的黄金时代,许多大埔乐手都到了广州,客家筝乐风格渐趋成熟。其间,何育斋创办了潮梅音乐社,对筝进行了提升性改革,使筝的独奏成为可能,他还培养了罗九香、饶竞雄等后继者。随着中华人民共和国的成立以及1956年"第一届全国音乐周"的举办,各地筝家汇聚一堂,交流筝艺,客家筝乐也和其他艺术一同开始走向成熟。

客家筝是从客家汉乐中的丝弦音乐合奏中脱颖而出的,通过何育斋、罗九香等老一辈名筝家的努力,其精髓在全国各大音乐院校生根发芽,代代相传。如今,客家筝也正逐步向全国各城市以及海外迅速传播,发展壮大。

(二) 客家筝演奏技巧特点

古筝传统筝曲注重"右手奏音,左手行韵",客家筝曲亦是如此。客家筝派的弹奏技法特点可据此大致分为如下几个方面。

1. 右手演奏技法

(1) 花指"*"。这是指右手的常用技法,客家筝乐曲中的花指技法区别于其他流派的弹法,通常花指是通过大指连续托数音,达到装饰或者类似山东筝派中整拍花指的音乐效果。客家所奏花指一般不超过两三个音符,用手臂带动大指,大指关节需适度立起,力度不需太强,用指甲尖在筝弦上拂过,达到丰富乐曲旋律的效果。短而精细的花指也映射出汉乐古朴清幽的音乐风格,花指可以根据演奏者的心境、情感对乐曲进行即兴花指的处理,如《蕉窗夜雨》(见谱例5-28)。

谱例5-28 《蕉窗夜雨》片段

(2) 中指以勾指指法起板,突出根音,大指力度尾随,同时多用大撮,中指强调重音,表现出客家流派古朴、典雅的音乐追求。

2. 左手演奏技法

传统客家筝采用金属弦,为延长余音和作韵创造了条件。在作韵之时,以下几点颇具特色:

(1) 颤音。颤音是对揉"〜"、吟"〰"技法的统称,是音乐灵魂所在,通过均匀而疏密有间的音高波动,赋予音乐更多人的心绪波动色彩。客家筝曲的颤音演奏风格与北方筝曲豪爽、粗犷的"重颤音"相区别,演奏效果以柔美淡雅为特色,多用平稳而缓慢的力度,颤音幅度不大但十分细致,如《出水莲》(见谱例5-29)。

谱例5-29 《出水莲》片段

(2) 滑音。滑音是古筝"以韵补声"的重要方式,可以分为上滑音"↗"、下滑音"↘"等多种不同的技法。客家筝曲则主要以定时滑音为常见形式,滑音强调时值,比如附点定时滑音等,可加强婉转的音乐效果。同时,弹奏上滑音为主、下滑音为辅,上滑速度较慢,也更委婉一些,如《出水莲》(见谱例5-30)。

① 汪毓和.中国近现代音乐史[M]北京:人民音乐出版社,1984:47.

谱例 5-30　《出水莲》片段

（3）点音。点音"▼"也是左手常见技巧之一，弹奏时要求动作迅速，左手一点即离，音乐效果灵动清新。点音分为同时点音和后半拍点音，客家筝曲中的点音是放在音符的后半拍上，往往是旋律的一部分，例如《蕉窗夜雨》中的最后一段。点音的连续使用能使曲调飘逸，旋律更富遐想，如雨声在耳畔飘零，演奏者仿若在听众眼前一笔一画描出一幅中国画，从而将乐曲推至高潮，如《蕉窗夜雨》（见谱例 5-31）。

谱例 5-31　《蕉窗夜雨》片段

（4）按音 4(fa)、7(si)。客家筝曲中的 4(fa) 普遍要比还原 4(fa) 稍高，7(si) 普遍比还原 7(si) 低些许。

在不同的乐曲中 4(fa)、7(si) 会有不一样的表现，与演奏者自身对曲目的体会、情感表达有一定联系。同时，在旋律调式上的不同也会影响 4(fa)、7(si) 的演奏，如硬线音阶由 so、la、do、re、mi 构成五声音阶，fa、si 是装饰性经过音，软线音阶由 so、si、do、re、fa 构成五声音阶，la、mi 作为装饰性的经过音，在旋律中偶尔出现的区分，如《蕉窗夜雨》（见谱例 5-32）。

谱例 5-32　《蕉窗夜雨》片段

（三）客家筝乐曲式结构

从音乐结构上说，客家筝曲分为大调筝曲和串调筝曲。

大调筝曲每首乐曲为 68 板（即每小节第 1 拍为板，共 68 小节），属八板体结构。八板体通常由 8 个乐句组成，每个乐句为 8 拍，第 5 句上多出 4 拍，共计 68 拍。客家大调筝曲板式上讲求齐整对称，例如《出水莲》。

串调筝曲乐曲板数不规则，长的多达 90 余板，短的大约 10 余板。串调筝曲原是用于剧中伴奏和过场的音乐，所以又称剧乐。串调筝曲反复次数不等，曲调轻松，例如《蕉窗夜雨》。

（四）乐曲调式和节奏特点

1. 调式

从调式音阶来说，客家筝曲大致分为硬弦和软弦调式，具体调式音阶如 5(so)、6(la)、1(do)、2(re)、3(mi)。硬弦所包含的"4(fa)"及"7(si)"多以装饰音出现，曲调情绪比较轻快。代表曲目《玉连环》，曲调风格体现出了典

型的五声调式呈现的明亮轻快、柔和典雅的特点。

软弦和潮州筝曲中的重三六调音阶基本相同,音阶结构为5(so)、7(si)、1(do)、2(rai)、4(fa),在软弦调式中的"7(si)"、"4(fa)"两音不同于十二平均律中的"7(si)"、"4(fa)"而是具有游移变化的微降"7(si)"和微升"4(fa)",此两音的游移状态使得乐曲调性呈中性,曲调古朴沉稳,音阶调式极富广东地方特色,代表曲目《崖山哀》。

"反弦":在"硬弦"的基础上,将音高移高4~5度,骨干音与"硬弦"相同,排列方式变幻,产生明亮的音色。

2. 节奏特点

客家筝曲属于中指先奏的切分节奏型,是汉乐筝曲中常用的节奏型,中指弹切分第一个音,大指弹奏第二个音,演奏时不可将指法颠倒,如《蕉窗夜雨》(见谱例5-33)。

谱例5-33 《蕉窗夜雨》

(五) 代表人物

罗九香(1902—1978年),广东省大埔县人,客家筝一代宗师,客家筝派的著名演奏家,被誉为"南派筝王"。

文化可以开启对美的感知。罗九香的父亲经营生意,常往返大埔、广州、汕头之间,见多识广,是大埔县日新学校的董事。罗父十分重视文化教育,故而罗九香先生从小就接受了良好的教育。1921年,罗九香先生毕业于潮州最高学府——潮州金山中学,随后在家乡的日新学校、广德学校担任教师。1923年,机缘巧合下,罗九香先生见到一位携古筝"云游"而演奏乐曲的盲人。旋律优美、音色动听的筝乐深深吸引了罗九香先生,于是他拜这位盲人先生为老师,自此其音乐人生也翻开了新篇章。

"宝剑锋从磨砺出。"1925年,罗九香先生开始跟随何育斋先生学习古筝和民间音乐。被誉为"乐圣"的何育斋先生是广东汉乐的一代宗师。1930年,何育斋先生在广州创设"潮梅音乐社",罗九香先生常常参加音乐社的演奏活动。活跃在音乐社的这段时间,罗九香先生在古筝学习上经受了相当大的磨炼,最终他习得中州古调,领略了汉皋旧谱的风韵,从而成为何育斋先生客家筝派的传人。

从20世纪30年代开始,虽然生活环境物质水平日益下降,但是罗九香先生无论身在何处,都与乐为伴。爱与执着之火,终于点亮了机遇。罗九香先生认识了许多文化艺术界的名流和军政要人,也经常参加各种艺术交流活动,加强筝乐的对外交流和传播。1954年,经著名戏剧家欧阳予倩推荐,罗九香先生进入大埔县"民声汉剧团",任古筝、三弦演奏员。1956年,罗九香先生随广东代表团进京参加全国第一届音乐周演出。这次演出对广东汉乐的传播有重要影响,让人们了解到了在广东仍保存着中州汉皋古乐这一优秀乐种。同时,罗九香先生被选为中国音协广东分会常务理事,后来又被选为中国音乐家协会理事。之后中国唱片公司为他录制了《出水莲》《昭君怨》《玉连环》等客家筝名曲。

教育不仅是掌握一门技艺的方式,更是对"根"的一种探寻。1959年,罗九香先生进入天津音乐学院执教客家古筝,走上专业教学的道路。1960年,他来到广州音乐专科学校任古筝教师。自古具有"大古元音"遗韵之称的中州古调、汉皋旧谱,随着中原历朝历代汉族先民的南迁来到广东,而这些珍贵的音乐资料在民间自流自放,濒临湮没。客家的音乐先辈们以毕生精力搜集考订,终于整理出中州古调、汉皋旧谱乐曲60首。罗九香先生深知优秀传统文化育人的意义,他将这些"大古元音"带入音乐院校,通过各种宣传媒介广为弘扬,使"大古元音"得以传承。他一生培养的学生有数十人,其中有些已成为高等音乐艺术院校的教授,如中国音乐学院的史兆元教授、

李婉芬教授,上海音乐学院的何宝泉教授,广州星海音乐学院的陈安华教授、饶宁新教授,广西艺术学院的林坚教授等。除此之外,还有一些成为从事古筝演奏的音乐人。

1961年,他与潮州筝名师苏文贤先生一起代表广州音专参加了第一届全国古筝教材会议,和筝界的专业人士一起探讨古筝的教学工作。由罗九香先生演奏的部分客家筝曲、广东汉乐乐曲被辑入高等音乐艺术院校古筝教材,其中有39首客家筝曲被划定为全国音乐艺术院校古筝专业学生必修和选修曲目,罗九香先生也因此被誉为促进广东汉乐客家古筝从民间走上高等学府的第一人。

广东汉乐旧称"儒乐""国乐",客家筝又称"儒乐筝""汉调筝",与儒学有着千丝万缕的渊源关系。客家人的祖先多为中原的衣冠旧族、公卿文士、忠义之后,他们受儒家学说的熏陶和教诲,保留着深厚的文化底蕴。罗九香先生也不例外,在为人修养方面,他把音乐看成是智慧、伦理和人格修炼的课程,常感恩师对他的情谊重如泰山。他认为,客家筝乐不是一家之乐,而是人民的艺术。在生命即将结束之际,罗九香先生仍惦记着传统筝艺的传承。忘我献身于属于人民的客家艺术,是他毕生最大的追求。

在音乐表演方面,罗九香先生强调古筝的艺术体现主要在于左手,他把年轻时学来的气功中有关气息规律运用在演奏上。音乐是一门关于声音的艺术,要表现具备质感的声音,从而带给听众美的体验,这也是罗九香先生探索的一个方向。为使音色浑圆饱满,罗九香先生强调,一方面演奏者要从性质、厚度、长短等方面去选择恰当的义甲;另一方面,演奏时的手形要保证大指和中指有支撑性,发力指关节主要为小关节,指甲与筝弦近乎呈90°垂直,行指朝掌心。如此,便可产生穿透力强且圆润的音色。后续诸多不同音色都要在此基础上调整,触弦的速度、力度、角度、深浅都要随乐曲内容及情感的运动而发展,以丰富具有层次的上下滑音技巧,随情而发的演奏气度,强而不燥的音响效果,使乐曲听感富有层次和张力,情感表现细腻而动人。罗九香先生常常使用即兴演奏的形式,以娴熟的技巧、灵活多变的演奏手法,把听众唤入他营造出的音乐境界之内。兴之所至,信手拈来,令人心旷神怡。在长期的演奏实践中,罗九香先生守着广东汉乐文化的传统,奏出了客家筝乐"缓而不怠,紧则有序,古朴淡雅,重在写意"的审美追求。

对传统文化的传承不是全盘守旧,而是带着辩证与发展的目光。乐曲《出水莲》的民间演奏只作了软线调谱,有筝人释其忧国忧民或孤芳自赏的含义。罗九香先生对传统的继承并不是毫无选择性的,他赋予了这首乐曲新的意义。他认为莲是君子之花,孤芳自赏应视为"可远观而不可亵玩"的自我价值认同,"出淤泥而不染,濯清涟而不妖",这是以莲象征高洁的志向。这样的理解就影响到了罗九香先生对乐曲起句的处理,他一反过去那种委婉连绵、轻柔动听的弹法,而改以节奏律动强烈的连续切分节奏,突出"软线"调式音"fa"并加之左手一按即颤的弹奏,以愤慨的情绪表现出不与世俗同流合污的主题。这些都是罗九香先生用对这首乐曲更深层次的理解来诠释乐曲的表现。

(六)客家筝代表作品

客家筝曲代表曲目:《出水莲》《蕉窗夜雨》《崖山哀》《翡翠登坛》《平湖》《昭君怨》《一锭金》(又称《一点金》)、《杜宇魂》《雪雁南飞》《散楚辞》《单点头　乱插花》等。

五、浙江筝

(一)浙江筝历史简介

浙江筝派流行于杭州一带,所以也称杭筝、浙江筝或武林筝。

武林筝的历史较为久远,据文献记载,唐代诗人白居易任杭州太守时,常常通过欣赏歌姬演唱舞蹈来排解自己的心情。在凤凰山西麓的虚白堂,有一位古筝技艺高超、善于演唱的歌伎谢好常伴随其左右,为他弹筝歌唱。

白居易本人也在高兴之余即兴演奏一曲,陶醉于古筝的按揉音韵中。由此看来,在唐代时,杭州古筝比较常见。唐末五代,浙江有吴越钱氏国,杭州成为新兴的政治文化中心。到北宋,筝乐和人们的生活关联更密切。北宋诗人苏东坡与张先结伴游览西湖,见一彩舟中有"风韵娴雅"的弹筝者,便提笔写下"忽闻江上弄哀筝,苦含情,遣谁听……"的词句。南宋时迁都临安,大量职业弹筝者游走在各个阶层,促进了武林筝的普及、流传与兴盛。民间弹筝人技艺不凡,甚至宫廷演奏音乐时,还常常邀请一些民间筝人演出。《武林旧事》中记录有《会群仙》等多首宋时的武林筝曲。[①]

浙江筝曲和当地流行的一种说唱音乐"杭州滩簧"有深厚的血缘关系。"杭州滩簧"说唱艺术源于南宋,其后流传不衰,到清朝同治年间,已是非常成熟的艺术形式。"杭州滩簧"采用丝竹乐器作为伴奏,其有慢板、快板和烈板三种基本唱腔,筝是"杭州滩簧"的一件特色乐器,在伴奏乐器中的地位很高,并且逐渐形成了具有特色的"四点"演奏手法。从技巧的角度来看,在其他流派的筝乐中也有所采用,但不像浙江筝用得突出,明显形成了一种演奏上的特点,并有了专称。"四点"手法在浙江筝中的运用经常给人以活泼明快的感觉,在现代创作的一些筝曲中,也常采用这一手法。[②]

除此之外,浙江筝曲也有一部分是来源于江南丝竹,因为两者的曲目有许多是相同的。江南丝竹明朗、细腻、绮丽、幽雅,在浙江筝曲中,像《云庆》《四合如意》等都比较多地保留了江南丝竹音乐早期的形态,主要运用"四点"技法,以明亮的音色和轻盈的节奏,书写了一幅幅江南小桥流水人家的美丽画卷。大约到20世纪二三十年代,浙江筝开始从"杭州滩簧"和"江南丝竹"中分离出来,以独立的乐器形式开展演奏活动,其间名家辈出,并积累了一些优秀曲目。[③] 1958年,王巽之、上海民族乐器厂的徐振高、上海音乐学院的戴闯对传统武林筝的形制进行了改造,成功研制出S型的21弦改良筝。直至今日,这种筝仍然是我国流传范围最广的古筝独奏乐器。

另外,浙江筝曲中还有一部分曲目是从琵琶曲中移植而来的传统古曲,如《月儿高》《将军令》《海青拿天鹅》等,这些乐曲是浙江筝曲的另一重要组成部分,其所表现的题材范围比较广,演奏手法和技巧也比较丰富。

在20世纪60年代之前,与河南、山东、潮州、客家筝相比,其流传范围较小,仅局限于江苏、浙江地区,至七八十年代,浙江筝才在比较广泛的地区流传开来。[④] 1980年,杭州武林筝社成立,武林筝迎来新的发展时期。浙派的筝演奏家们在演奏中创新演奏技法,在实践中完成对乐器形制的改造,他们创作符合时代审美的乐曲,使浙江筝派的发展硕果累累,这些成果对近代古筝艺术的发展起到了承上启下的作用。

(二)演奏技法特点

从演奏技法上分析,浙江筝派偏重右手技巧。古筝现代技法是以浙江筝派技法为基础而发展的。右手技法数量丰富又表现力多样化,左手一般仅限于吟、揉、滑、颤,因其方言语调的多样性,产生了回滑音、随中指颤音以及附点滑音等多种演奏技法,其演奏音色细腻、委婉。

具体而言,右手的基本演奏技法有如下几点。

1. 四点

这是手指对称的一种快速技法,即用右手快速弹奏"⌒⌊⌐⌊"的指法(三指勾、大指托、二指抹、大指托组合

[①] 程天健.中国民族音乐概论修订版[M].上海:上海音乐学院出版社,2018:190.
[②] 王英睿.二十世纪的中国筝乐艺术[D].北京:中国艺术研究院,2007:31.
[③] 李婷婷.从四首同名筝曲《高山流水》管窥浙江、河南、山东筝派的风格[J].聊城大学学报(社会科学版),2003(1):116-118.
[④] 项斯华.吴赣伯.浙江筝刍议[J].中国音乐,1991(4):45.

而成),中指、大指、食指配合自如,指力均匀,发音颗粒饱满,过弦灵巧,强弱控制自如。在浙江筝曲的演奏中,比较强调中指的发挥,中指有时会作为弹奏主旋律的重要指法出现,而大指与食指多出现在弱拍,起到丰富旋律的作用,如《将军令》(见谱例5-34)。

谱例 5-34　《将军令》片段

该段基本以四点技法贯穿,灵活快速的指法运用更好地突出了音乐的紧张感,勾指的运指特点使音乐的重音和节拍感都得以增强。

2. 摇指

该技法分为长摇、短摇、扫摇等。

(1) 长摇。浙江筝派的摇指是以手腕为轴心,带动小臂反复运动,摇指的密度较大,从而达到模仿声乐和旋律乐器的听觉效果。浙江筝的摇指不受扎桩较强固定性的限制,可以在筝弦上自由变换位置,如此技法的发挥丰富了乐曲的音色,为乐曲注入了更细腻的情感。在其他流派传统乐曲中,很少见到像浙江筝曲中大段的摇指,如乐曲《将军令》中的大段长摇指运用(见谱例5-35)。

谱例 5-35　《将军令》片段

(2) 短摇指。此技法发音短促,音色明亮、饱满、节奏感强,可以较好地表现人物昂扬的精神,如《林冲夜奔》(见谱例5-36)。

谱例 5-36　《林冲夜奔》片段

(3) 扫摇。这是在长摇指的基础上加上中指扫弦组合而成的指法,这种技法长于表达铿锵有力且具动感的节奏和激昂有力的音调。如《林冲夜奔》中暴风雪段中扫摇(见谱例5-37)。

谱例 5-37 《暴风雪》——《林冲夜奔》片段

3. 左手在筝码右侧与右手同时弹奏

一般在低音区使用，起到强调节奏性及丰富和声的作用，如《高山流水》（见谱例 5-38）。

谱例 5-38 《高山流水》片段

4. 快夹弹

即快速抹"﹨"托"凵"的组合技法，在快速旋律中，常和"快四点"混用，以增强音乐密度，烘托紧张的音乐气氛。这里的"抹托"技法同常用的不太一致，"抹"指贴住筝弦，不离开，大指用一关节来弹奏，加强食指的力度和连贯性，如《林冲夜奔》（见谱例 5-39）。

谱例 5-39 《林冲夜奔》片段

5. 左、右手食指的快速"抹"弦

又称"点指""右左交替"。这种技法可以和其他手指组合使用，但多用于快速的乐段，如《将军令》（见谱例 5-40）。

谱例 5-40 《将军令》片段

6. 提弦

用左手的拇指和食指将弦提奏，其他手指均在音乐中起强调节奏的作用，如《高山流水》（见谱例 5-41）。

谱例 5-41 《高山流水》片段

7. 花指

大篇幅的花指"*"也可以用"→"表现流水的动态美,左手滑音技法的串接不仅使得音乐婉转,也可以突显出旋律点,如《高山流水》(见谱例5-42)。

谱例 5-42　《高山流水》片段

传统浙江筝派左手的揉、吟、滑、按技法较简单,只是对旋律做一些修饰,演奏时恰到好处,并不夸张。

(三) 乐曲旋律节奏特点

浙江位于南方海滨地区,早期的筝乐是以合奏或伴奏的形式存在于民间"丝竹乐""杭滩"之中,没有固定单一的旋律结构,如《高山流水》《云庆》《四合如意》等都具有江南丝竹乐早期的形态。在小桥流水这样特定地理环境滋养下,人们性格细腻温婉,这就使得音乐整体表现出与江南地区风土人情秀美细腻一致的旋律色彩。体现在古筝音乐上,曲目旋律就多以渐进形式呈现,平稳中夹杂着变化,因而整体格调典雅、清丽,如《四合如意》(见谱例5-43)。

谱例 5-43　《四合如意》片段

另外,浙江筝曲的旋律有些为多条旋律线,在乐曲中通过和音、和弦、装饰音的使用来体现。如浙江筝曲《高山流水》中模仿流水的旋律音,由刮奏以及滑音突显的音高旋律组成。这部分本身是由单旋律组成,听起来却好像有两个线条,上下花指为背景部分,上滑音为主旋律,让人听起来有丰富的多条旋律线条的感受(见谱例5-44)。

谱例 5-44　《高山流水》片段

现如今,浙江筝派筝曲节奏突破了原有的单一节奏,尤其是浙筝作为独立的艺术形式之后,为了表现筝曲的思想感情,筝曲节奏更加丰富多彩。浙江筝曲中较大结构的筝曲多含有引子和尾声,段落与段落之间以自由的散板巧妙地相连接,正如《海青拿天鹅》等浙派传统筝曲。在浙派筝曲新作中也较多运用这种散板节奏,如《林冲夜奔》(见谱例5-45)。

谱例 5-45 《林冲夜奔》片段

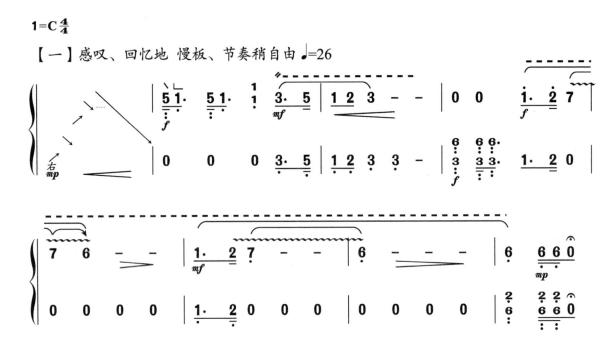

(四) 乐曲调式和结构特点

中国的文化传统自古注重和谐。王光祈先生曾说过:"中国人生性温厚,其发为音乐也,类皆柔蔼祥和,令人闻之,立生息戈之意。"无半音的五声调式可以突出表现这一点。在调式上,浙江筝派充分传承了这样的特征。五声调式、五声性调式音阶皆起源于中国,关于这一理论早在春秋时期的《管子》中就已有记载。《管子》一书之"五声"首见于《幼官》篇,可以说是《管子》"五声""五音"之中枢:若因夜虚守静,人物则皇。五和时节,君服黄色,味甘味,听宫声,治和气,用五数,饮于黄后之井……八举时节,君服青色,味酸味,听角声,治燥气,用八数,饮于青后之井……七举时节,君服赤色,味苦味,听羽声,治阳气,用七数,饮于赤后之井……九和时节,君服白色,味辛味,听商声,治湿气,用九数,饮于白后之井……六行时节,君服黑色,味咸味,听徵声,治阴气,用六数,饮于黑后之井……①浙江筝派也无例外以中国传统民族五声调式为基础。筝曲以宫、商、角、徵、羽的五声音阶为主,有时会出现变徵、变宫两音,由此来丰富旋律,增添音乐的色彩。

浙江筝派传统乐曲的曲式结构一般都选择采用中国传统音乐的多段板式结构。这种结构与西方音乐的曲式结构相比存在着一定差异,其既不是典型的三部曲式也不是一般的回旋曲式,它所运用的写作手法属于中国传统音乐中最常使用的多段体的曲式结构"起承转合"。如浙江筝曲《林冲夜奔》的各乐段节选。

乐曲第一部分(回忆)节奏比较自由,速度缓慢,以摇指主奏,表现了林冲被奸人所害、被迫出走、回忆往事的心情,是乐曲结构中"起"的部分,说明林冲为什么要奔向梁山的缘由。

第二部分(夜奔)是小快板,有着浓厚的昆曲风格,分为两段。第一段通过短摇技法,表现了林冲夜奔梁山的急迫心情,营造了一种急迫、强烈、紧张的气氛。第二段左手固定八度伴奏,右手在高音区旋律,刻画了林冲在深夜中奔跑的情景,节奏短促而强烈,右手不间断出现的休止符相配合,使音乐听起来紧张、急促。这一部分是乐曲结构中"承"的部分,也是乐曲的主体。

第三部分(暴风雪)是散板段落,通过扫摇技法、左手不同速度的滑音和在高低音区刮奏的结合,模拟风雪交

① 陈克秀.《管子》五声五音考[J].音乐研究,2018(3):65.

加的天气状况,表现出暴风雪的猛烈。这部分音乐要做到环环相扣,由弱渐快渐强,音乐情感达到高潮。这部分既是乐曲结构中"转"的部分,也是全曲的高潮段落。

第四部分(急进)快板段落。作为结束的部分主要表现的是林冲最终冲破了险阻,毅然决然地向梁山急进。这部分既是乐曲结构中"合"的部分,也是全曲的结束段。

所以,浙江筝曲紧扣中国特有的"起承转合"结构。

(五) 代表人物

王巽之(1899—1972年),浙江杭州人,原名王其昌,别号逊之。浙江筝派(武林筝)的创始人之一,是著名的演奏家、音乐教育家,演奏风格清晰、厚重、古朴。

王巽之先生成长于文墨诗书气息充盈的家庭中,因而艺术文化修养也早早发芽。王巽之先生少时随父亲学习书画,后在老一辈民间艺人的指导下学习筝艺术,他还兼习了三弦和箫等多种乐器,蒋荫椿先生是他的古筝启蒙导师。

曲目若林。乐曲是音乐的直接表现材料,其以乐谱形式呈现给演奏者。乐谱作为信使,其重要性不言而喻。1959年,在王巽之先生受聘于上海音乐学院期间,他将许多传统的浙江音乐合奏曲,如《将军令》《四合如意》《云庆》《灯乐交辉》等提炼成为曲式结构和演奏技法更加完备的古筝独奏曲。与此同时,他还带领孙文妍、项斯华、范上娥三位学生,于1961年编写出上海音乐学院第一部古筝教程(共七册),分练习曲、基础练习、乐曲三大类。乐谱由王巽之先生孜孜不倦系统化地整理和发展后,自然也为浙江筝派技艺的流传和进步做出了不可磨灭的贡献。除此之外,20世纪70年代涌现的一批影响较大的古筝创作名曲如《战台风》(王昌元曲)、《东海渔歌》(张燕曲)、《幸福渠水到俺村》(沈立良、项斯华、范上娥曲)、《草原英雄小姐妹》(刘起超、张燕曲)、《洞庭新歌》(王昌元、浦琦璋编曲)等,也都是在以王巽之先生为代表的浙江筝艺术影响下而产生。其中,如《战台风》《草原英雄小姐妹》等借鉴了西方乐器曲的创作观念,从引入主题到主题矛盾冲突,加强了乐曲的故事性和戏剧色彩,从而也让抒情性变得水到渠成。如此做法,改变了以往筝曲形象单一、难以表现复杂主题、宏大叙事的缺憾。

技法为径。如果说技艺积淀与艺术传承是王巽之先生光荣筝艺生涯的必然选择,那么发展创新则是其个人的内在要求。早期浙江筝派的"摇指"弹法是用右手拇指在一根弦上较长时间地快速托劈演奏,然而随着乐曲难度增加,这种方式难以达到音乐效果要求。后来,王巽之先生创新并发展了这一古筝技法。他参考借鉴琵琶、三弦、扬琴乃至西洋乐器的诸多演奏技法,最终首创了"长摇""扫摇"等现代古筝常用技法,并运用到筝曲《将军令》中。如乐曲第一段采用大段快速、均匀、细密而有力的长摇技巧演奏,音色饱满又结实,摇指音头将积聚的力量倾泻而出,清晰又热烈。左右手旋律与伴奏声部强弱和急缓配合,使人感受到号角响起,军队准备集结出发的情景,音乐故事在紧张气氛中展开。除此之外,王巽之先生还发展了多种左手弹奏技巧,这些指法的创新直接拓宽了乐器可诉说的演奏主题,从而增强了古筝的艺术表现力,将古筝的表演艺术推到了一个新的水平。在深厚的演奏练习及丰富的演奏经验指引下,王巽之先生开始进行乐器形制改造。没有改良过的浙江筝只有十五、十六根弦,共鸣箱较小,音量小,演奏效果自然可想而知。王巽之先生意识到这个问题,便开始了古筝形制改造。在王巽之先生的指导下,1958年"21弦S型"传统筝由上海民族乐器一厂试制成功。此种形制的古筝弦目前已广为全国筝界所采用。[①] 比起演奏技法,乐器及筝弦的革新成功,更直接焕新了这件古老乐器的生命力。活力与生机之泉在传统中迸发,浙江筝的发展也写出了历史性的一章。

师泽如光。1925年后,王巽之先生活跃于上海国乐界,组织霄兆国乐团、光华国乐会等。1956年上海音乐学

① 中国民族管弦乐学会.华乐大典 古筝卷[M].上海:上海音乐出版社,2016:406.

院民族音乐系古筝专业开办后,王巽之先生被聘为专职教师。从此,王巽之先生潜心从事古筝教学工作。20世纪60年代,王巽之先生培养了一批学生,其中,项斯华、范上娥、王昌元、张燕、王铮等都成为我国当代筝坛上卓有成就的古筝演奏家。项斯华继承王先生的筝艺,在长期的演奏中,逐渐形成个人特有的朴实无华、格调清新的演奏风格。其女王昌元自幼随父亲学习古筝,1964年,她创作了筝曲《战台风》。在《战台风》作品中,传统的快四点技法被得到了创造性的发挥,这也是其继承浙派技艺发展而成的硕果。《战台风》乐曲形象鲜明,演出效果动人心魄,深受大众喜爱,在普及古筝艺术上取得了瞩目成就,是古筝乐曲创作中里程碑式的作品。数十年来,王巽之先生的学生们通过演奏、教学、学术探讨、撰写论文,宣传发展了浙江筝派技艺,影响遍及海内外。

（六）浙江筝代表作品

代表曲目有《月儿高》《将军令》《海青拿天鹅》《霸王卸甲》《云庆》《小霓裳曲》《灯月交辉》《四合如意》《高山流水》《普庵咒》等。

六、陕西筝

（一）陕西筝历史简介

筝起源于秦地。魏晋至唐,筝又被称为秦声、秦风、秦韵。李斯的《谏逐客书》中有云:"夫击瓮叩缶,弹筝搏髀,而歌呼呜呜快耳(目)者,真秦之声也。"《战国策·齐策》中也有相关描述:"临淄甚富而实,其民无不吹竽,鼓瑟,击筑,弹筝。"诸如此类的文献记载了筝与陕西的渊源。

秦筝一方面代指这一时期的筝乐器,另一方面也指秦地的筝乐。春秋时期的秦地在今陕西和甘肃的河西及东南地区。秦汉期间,筝在民间的发展十分繁荣,因为酒会和其他节庆日的文艺活动,多用击瓮、叩缶、弹筝、搏髀来庆贺。西汉桓宽《盐铁论·散不足篇》载:"往者民间酒会,各以党俗筝鼓击而已。"在汉乐府中,筝乐承袭了秦国的音乐,在演奏中被广泛使用。《汉书·礼乐志》载:"治筝员五人,楚鼓员六人……秦倡员二十九人,秦倡象人员三人,诏随秦倡一人,雅大人员九人,朝贺置酒为乐。"汉时秦筝在形制与制作技艺上有了极大提高,筝从五弦发展到十二、十三弦,制作用料由竹制发展为木质,演奏手法发展为较为复杂的"急弦、促柱"。唐代的长安作为国都,其引领着文化领域的发展,而"秦筝"也一直发挥着它巨大的影响力。唐朝开放的姿态给予了筝更广阔的天地,"独弹筝"显示出这一时期筝在唐代宫廷中的高度地位。筝作为文化符号向日本、朝鲜、东南亚等国家传播等这些现象都无可争辩地证明了秦筝在唐时的繁盛局面。这一时期,筝乐发展达到历史的高峰。

中华人民共和国成立后,秦筝陕西流派随着古筝专业在西安音乐学院的开设正式形成。1957年,曹正先生建设性地提出了"秦筝归秦"的这一思想内容,旨在使源于秦地的筝再次回到秦地人民中来。周延甲先生作为曹先生的学生,亲自将"秦筝归秦"的理念落于实践。1957年,榆林筝名家白葆金参加了全国的民间音乐调演和陕西省第三届民间戏曲汇演,独奏了筝曲《小小船》《掐蒜苔》。1961年,全国古筝教材会议在西安召开,会议对陕西迷糊筝曲进行了肯定,对秦筝在全国的影响力的提升起到了有力的促进作用。短短50载,从理论研究到弹奏技艺,从伴奏地方戏曲到编制秦韵风格的筝曲,古筝名家曹正、高自成、王省吾等人均为秦筝发展做出了巨大贡献,秦声也以其根植地方文化的顽强生命力成功完成了历史复兴。

陕西筝乐从直观上大多给人悲苦之感,音乐旋律哀婉动人,这一音乐风格的形成与音乐调式相关。古人通过"促柱"改变调式内音的排列,从而转换音乐情绪是古时秦筝常用的手法。一些学者甚至认为秦筝的"抽弦促柱""促柱使弦哀"的发展影响了今天秦腔中欢音和苦音腔系的形成。其实,"欢音""苦音"只是陕西的戏曲艺人们对于各种板式、唱腔由于二变之音(fa、si)的变化运用而产生的不同风格色彩的直观、感性的概括,其实质就是不同的音阶和调式。陕西筝曲的风格大致可以通过清商音阶、新音阶、古音阶三种调式去把握。

步入21世纪,相较于全国其他流派的古筝,长安乐派发起人鲁日融先生就全国各地筝流派及"秦派二胡"而提出"陕西筝派"这一称谓。近年来,不论是理论研究抑或是筝曲创作,陕西筝派的发展都呈现出日新月异的面貌。演奏家周延甲、曲云、魏军、樊艺凤等人在《秦筝》、《交响》(西安音乐学院学报)以及全国各大音乐学院院报上发表了许多文章;《黄陵随想》、《骊宫怨》(筝协奏曲)、《乡韵》(筝与民乐队)、《五陵吟》(筝与钢琴)、《云裳诉》(筝与钢琴)、《秋夜思》、《竹韵》、《源》(筝协奏曲)等新作,均彰显着陕西风韵。

(二)演奏技巧特点

陕西流派筝乐在周延甲教授开创之时,借鉴了河南流派技法,比如扎庄夹弹、大指托劈等北派基础技法,但同时又根据陕西地方音乐的音调和韵味特点,创新了一些右手技法和左手按、颤、滑等技巧。

1. 右手技法

八度挂摇,又叫撮摇。在乐曲中,为了加强旋律的丰富性,延长音乐时值,使音乐流畅自如,形成了中指"勾"和大指"摇指"连贯弹奏这一特色的演奏技法。具体方法是在大、中指撮弦后,紧接快速的密摇指。这一特殊技法一方面是因为中指的低八度音能使音头加强,旋律强弱有层次感;另一方面是因为快速摇指,能使长时值的音得以延长,音乐更加连贯流畅,如《姜女泪》(见谱例5-46)。

谱例5-46 《姜女泪》片段

2. 左手技法

(1) 大指按弦。陕西筝曲在一小节内同时出现4(fa)、7(si)两音,如 2 7 4。为了让7(si)的音不中断,4(fa)音就需要用大指去按弦,在乐谱中,音符的上方标出"大",表示用大指按弦,如《姜女泪》(见谱例5-47)。

谱例5-47 《姜女泪》片段

(2) 多用颤音。几乎每一小节都有左手技术的按滑、颤音。因颤音可做高的调节,所以在4(fa)、7(si)音上多加颤,若4(fa)音偏低,便可靠颤音调节为准确音高。

(3) 在乐曲中出现76和43的旋律,演奏时,7弹完,须从7下滑至6。但在乐谱中,并没有体现出滑音的形式,这是一种约定俗成的弹奏方法,如《秦桑曲》(见谱例5-48)。

谱例5-48 《秦桑曲》片段

(三)陕西流派乐曲音阶特点、苦音和旋律行进规律

1. 陕西流派乐曲音阶

陕西流派作品的风格变化丰富多彩,既有激昂慷慨的英雄曲,又有那如泣如诉、酸心热耳的《姜女泪》,更有那脱俗出世、虚无缥缈以西安鼓乐为素材创作的《香山射古》等。这些不同风格的作品都是依据调式、音级以及音阶

的变化。陕西民间戏曲艺人将这种由于调式、音级以及音阶的变化而产生腔调色彩的变化称为苦音,又称哭音、软音,这种曲调多用fa、si两音。另一种称为欢音,又称花音、硬音,这种曲调多用mi、la两音。欢音、苦音是陕西戏曲艺人对各种板式、唱腔、曲牌音乐中由于二变之音的游移变化和调式音阶变化产生风格色彩变化的最精辟、最智慧的概括和感性认识。① 虽然在陕西传统筝乐作品中可以通过"二变之音"来辨别,但是陕西筝乐丰富风格特点并不能完全包括,而可以通过认识特殊音阶来具体分析。陕西地方音乐及流传的陕西筝曲包含新音阶、燕乐音阶和中立音阶。

(1) 新音阶。七音的音阶形式之一。它的结构特点是:半音在三、四级和七、八级之间;五级正声之外,以变宫为第七级,以清角为第四级,构成七声音阶。近年来的音乐考古研究证明:新石器晚期的陶埙中已有清角音出现;春秋年间的编钟上,已有完整的七声新音阶②(见图例5-2)。

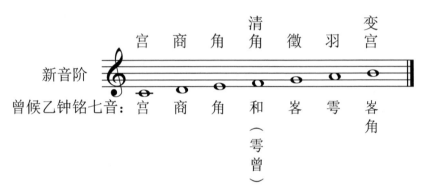

图例5-2 七声新音阶图

新音阶也是清乐音阶,也可称为欢音音阶,类似西洋乐中的大调,在陕西筝乐作品中,《三秦欢歌》就是运用新音阶完成的。新音阶作品多表现的是欢快、愉悦的情绪。

(2) 燕乐音阶又称清商音阶,是七音的音阶形式之一。它的结构特点是:半音在三、四级和六、七级之间;即五级正声之外,以闰音为第七级,以清角为第四级,构成七声音阶七音形式,即两汉、魏、晋以来相和歌与清商乐中所用的一种音阶。蔡元定《燕乐》(见《宋史·乐志》)说它是俗乐的七声;杨荫浏所著《中国音乐史纲》称为"清商音阶"或"俗乐音阶"。近年有些论著称之为"燕乐音阶"③(见图例5-3)。

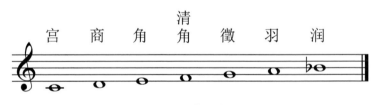

图例5-3 燕乐音阶图

燕乐音阶在陕西筝曲作品占比还是较高的,比如《香山射古》的慢板。

(3) 中立音阶,这是清乐音阶、雅乐音阶、燕乐音阶中没有的音,但它却有广泛的社会基础和实践意义……其音律高于清角而低于变徵者可称为"中立清角"记作"↑清角"(↑fa);高于闰而低于变宫者可称为"中立变宫",记作"↓变宫"(↓si);两者通称为"中立音",有中立音组的音阶可称为"中立音阶"④(见图例5-4)。

① 曲云.陕西筝曲及其调式音阶[J].交响-西安音乐学院学报,1996(4):10.
② 中国艺术研究院音乐研究所,《中国音乐词典》编辑部.中国音乐词典[M].北京:人民音乐出版社,1985:436.
③ 中国艺术研究院音乐研究所,《中国音乐词典》编辑部.中国音乐词典[M].北京:人民音乐出版社,1985:315.
④ 曲云.陕西筝曲及其调式音阶[J].交响-西安音乐学院学报,1996(4):10.

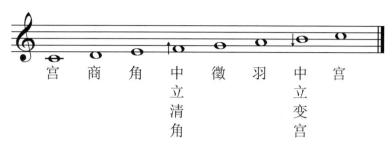

图例 5-4 中立音阶图

中立音阶在陕西筝曲中大量出现,例如《姜女泪》的慢板,这也是陕西风格作品最具魅力的地方,酸心热耳,缠绵悱恻。

中立音阶通常表现的是悲苦情绪,但是也会出现在欢快的作品中,比如古筝重奏曲《百花引》的快板,就是中立音阶,虽然运用"↑fa"和"↓si"两个中立音,但是并不影响作品表达了春天百花盛开时人们在美好大自然中漫步的场景。全曲欢快清新,愉悦流畅。

2. 苦音

苦音主要是在中立音阶中出现,是音阶中"清角 fa"和"变宫 si",这两个音主要体现出游移不确定的特点。"fa"和"si"不保持原本的基础音准,"fa"略高于基础音准,"si"是微"si",在实际演奏过程中,以旋律的上下行来决定其音高的偏向。旋律下行时,"fa"会偏向下一级的"mi",大致是高于"fa"的 100~130 音分,"si"会偏向下一级的"la",大致高于"la"音 100~130 音分。陕西筝乐那哀怨悲凉的情感色彩便凸显出来。

3. 旋律行进规律

陕西筝乐曲旋律走向通常为上行跳进,下行级进。上行跳进可产生活跃而激进的情绪,下行级进产生的是委婉、哀怨的情绪。这种交错灵活的使用,可表现出陕西筝曲百转千回的情感表达,如《秦桑曲》(见谱例 5-49)。

谱例 5-49 《秦桑曲》片段

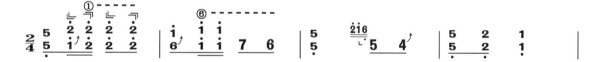

(四) 代表人物

周延甲(1934—2019 年),古筝教育家,演奏家,作曲家。秦筝陕西流派领军人,西安音乐学院教授,曾任陕西秦筝协会会长等职。

1934 年,周延甲出生于山西闻喜县。闻喜县在山西省的南部,属于晋南地区,与陕西和河南相邻,既是古代音乐比较发达的地区,也是中华民族发祥地之一。山西是中国戏曲的摇篮,山西戏曲历史悠久,早在北宋年间,就有被称为"舞亭""乐楼"的正式戏台。山西戏曲剧种繁多,据 20 世纪 80 年代全省普查,一共有剧种 52 个之多,居全国首位。周延甲先生的家庭虽从商从农,并非音乐世家,但他从小就受到戏曲艺术和其他多种民间音乐的熏陶。抗日战争时期,闻喜县成为沦陷区,周延甲先生的父母携儿带女从县城逃难到农村。彼时周延甲才六七岁,他在农村看见老农自娱自乐拉板胡,总会情不自禁驻足,听上半天。看完戏,再记些好听的曲调,意犹未尽的他回到家里还会试着用竹笛来吹、拿二胡来拉,乐此不疲。除此之外,由陕西传到山西的迷胡,也深深吸引着儿时的他。

戏曲音乐于周延甲先生是童趣,也是其成年后的人生立足点。1951 年,周延甲先生从山西闻喜师范学校毕

业后,被分配在中国最基层的文化行政管理单位——县文化馆工作。县文化馆的职工不多,他们的工作内容主要是为乡亲带去一些文化节目,比如在乡村的麦场空地上支起大片的白映布,放映手绘的幻灯片,同时在白映布后面用笛子或二胡配乐,这种声音和画面共同完成的娱乐形式是群众所喜爱的,其中音乐部分就是周延甲先生喜爱且熟知的民间戏曲音乐。

1953年,周延甲先生考入西安音乐学院(原西北艺术专科学校)习筝。1956年,正值举行全国音乐周活动,学校在古筝专业方面还是空白,校领导为创建古筝专业,决定派周延甲到沈阳音乐学院拜古筝教育家曹正先生为师,其后曹正先生又受邀到西安讲授古筝。曹正先生作为中国音乐院校古筝专业教学的奠基人、中华人民共和国成立后的第一位古筝教授、第一位把古筝带入高等音乐学府的开创者,他深厚的艺术修养和新锐的学术思想也在潜移默化中影响着周延甲。

古筝最早流行于古代秦地,西汉司马迁在《史记·李斯列传》中有一段记载:"夫击瓮叩缶,弹筝搏髀,而歌呼呜呜快耳者,真秦之声也。"从秦丞相李斯所说"弹筝"是"真秦之声",可知那时筝为"呜呜歌"伴奏已是秦人生活中主要的一种娱乐休闲方式。在筝乐发展的历史画卷中,直至20世纪前半叶,在秦地已很难听闻筝声。据周延甲先生说:"对于筝这个乐器,中华人民共和国成立前后,从山西到陕西都没有见过和听过。"曹正先生曾与周延甲谈论过秦筝发展的话题,正是在曹先生的启发下,周延甲先生才呐喊出"秦筝归秦"的时代强音,他的想法自然也得到筝乐大师曹正先生的肯定与支持。

在积极复兴秦筝想法的指引下,周延甲先生开始编写《古筝迷胡曲集》,"秦筝归秦"也正式见于文字。1963年,他通过陕西人民广播电台的"筝乐艺术讲座",又进一步强调了这一观点。周延甲先生在这本书的前言中曾慨叹:"秦筝既始于秦,但秦今不见或少见,此不能不为奇也。"周延甲先生的问题意识加速了他对秦筝的探寻和发展,这必然会产生相应的历史意义与现实价值。这本曲集自问世至今,被广为流传,不断修订。1961年8月,全国古筝教材座谈会在西安音乐学院召开,这是中华人民共和国成立后第一次、也是迄今为止唯一一次全国性的古筝教材编选会议,《古筝迷胡曲集》中有16首曲子被列为高等音乐院校筝专业的必修课(选修课)曲目教材。

正确的理念和方向让行动势如破竹。"秦筝归秦"第一个"秦"字,与筝连起来是乐器的专用名词,说明筝的发祥地、筝弹奏的秦声秦韵。"归"是针对秦皇"退弹筝"而言的。两千多年前的"退",在两千多年后的今天,又要"归"回到人民中间来。"秦筝归秦"第二个"秦"字,是指陕西这个秦人聚居的地方,西安音乐学院建在陕西,首先要为陕西人民服务。周延甲先生不仅对复兴秦筝做了全面而深刻的阐释,还带领陕西筝乐界同仁投身于陕西筝派的曲目创作。1958年,他以陕北民歌为素材编创了《绣金匾》。这首作品在香港"亚洲音乐节"上,被作为重点风格曲目之一,向国际乐坛作了介绍,并被由中国音乐家协会编写,由人民音乐出版社出版的《筝曲选》所收录。由于秦筝自陕西明清时期以来难觅踪迹,所以周延甲先生为此锲而不舍做田野调查,终于在陕北榆林地区发现了秦筝的线索。1980年,周延甲与李世斌共同发表了题为《秦筝在秦——陕西榆林古筝考察报告》[①],在这篇报告中,周延甲先生从榆林筝的流传概况、演奏者、形制、演奏技法、义甲五个角度考察了榆林筝。这些都是秦筝流传两千余年未曾失传的依据,为"秦筝归秦"找到了具体的历史实证。

积水成渊,周延甲先生对戏曲的痴迷由来已久。他对陕西有代表性的秦腔、迷胡、碗碗腔等也有深入了解,经历过多年的音乐学习和对陕西筝文化的实地考察后,周延甲先生认为筝弹迷胡非常顺手,可以充分表现"繁音激楚,热耳酸心"的秦声特点。在此判断下,他编订或整理改编了《迷胡调》《凄凉曲》《姜女泪》《西京调》《道情》等迷胡音乐。在一系列的艺术实践中,周延甲先生发现秦腔二变之音的特殊性,是陕西地方戏曲音调音阶的特点。他

① 周延甲,李世斌.秦筝在秦——陕西榆林古筝考察报告[J].交响-西安音乐学院学报,1982(1):22.

还指出,模仿唱腔是发展乐器演奏技术的一种方法。这都是区别于其他流派而独有的秦筝风韵。《秦桑曲》是陕西筝派的代表作之一,描述了深情的女子思念家乡与亲人,盼望早日与家人团聚的迫切心情。该乐曲的旋律充斥饱含了生命力的热情与思念,鲜活地表现了关中地区的风土人情。1989年,该曲在央视"山城杯"荣获创作比赛一等奖,而后又作为陕西筝派的一个符号,被许多筝家在我国筝坛上竞相演奏。[①]

历史的脉络需要见证,秦筝也要伴随着乐器理论的进步而发展。为了见证发展,使秦筝研究理论化,1983年4月,"陕西秦筝学会"成立。学会成立伊始,周延甲先生就担任了学会刊物的主编。此刊是我国古筝音乐史上第一份大型筝学理论刊物,自此以后古筝研究者们有了一个学术探讨的空间。周先生也先后撰写发表了《继承发扬陕西筝派演奏艺术传统》《筝的轮、刮、琶技法》《筝演奏中左手的运用》《港行随笔》《实践、理论、流派探索》《秦筝考级曲编》等专业论文。

铺路与建设,周延甲先生一路矢志不渝。西安音乐学院前院长赵季平教授曾谈道:"我到这个学校是60年代初,我在学校的时候,周延甲先生已经是老师了,我就看到他为民族音乐的发展、为他们这个专业所付出的辛勤的劳动、辛勤的耕耘,那是倾注了自己一生的心血啊!"几十年来,周延甲先生教授了近千位学生,为陕西筝坛培养了许多的后继力量,如曲云、魏军、周望、樊艺凤、尹群、周展等古筝演奏家、作曲家、教育家,他们早已成为陕西秦筝流派的第二代传承人物,且已是当今筝界的中流砥柱。除此之外,其学生中更有国家级奖项获得者,如中央音乐学院周望教授于1982年在全国民族器乐观摩比赛曾获优秀表演奖;尹群、樊艺凤、张晓红、沙丽晶在1989年中央电视台"山城杯"电视大奖赛古筝组中包揽前三名。周先生也由此获得"第八届华乐论坛杰出民乐教育家""陕西省劳动模范""享受国务院特殊津贴专家""民乐艺术终身贡献奖"等多项殊荣。

(五)陕西筝代表作品

代表曲目有《秦桑曲》《姜女泪》《香山射鼓》《三秦欢歌》《绣金匾》《五陵吟》《满庭芳》《弦板调》等作品。

七、福建筝

(一)福建筝历史简介

福建筝即"闽南筝",闽南人绝大多数是中原移民的后裔,这源于中原人士几次大规模的南迁。人至而文化至,大量优秀的中原文化也随之抵达这里。闽南筝派是闽南文化的代表之一,中原古筝音乐随着中原民众的南迁传播到闽西南一带,使原本落后的闽西南地区逐年繁华起来。在这样的发展背景下,闽南筝不但保有本土特色,也吸收并融合了其他地区的筝文化。闽南地区的泉州港在宋元时期是世界第一大港,因而不少中原移民也会在这样的地理环境下选择再迁移至海外。这种敢于冒险、不断开拓新领域的精神也影响着闽南筝乐的内容,故而闽南筝曲中有较多的题材展现的是坚强不屈、奋斗不止的艺术内涵和精神风貌。

斗转星移,地理分隔,在人员变迁间方言的演化也影响着筝乐。福建方言有五大类:闽方言、赣方言、吴方言、客家方言和官话方言。复杂的闽南语言影响着闽南筝乐的创作,其不仅表现着鲜明的地域性,乡音浓重,还延续着中国传统音乐文化的世俗性特征。如筝曲《大风歌》就是作曲家用传统曲韵,结合诏安普通话腔调所谱。

闽南筝派萌芽并兴盛于闽南诏安、云霄和东山等地。明末清初,闽西南各县盛行着一种民间乐器合奏,诏安县称之为"古乐合奏",云霄县称之为"合乐",东山县称之为"和乐",闽西各地多称之为"汉乐串"。这种民间乐器演奏形式特点突出,通常以古筝领头定拍,并作为主奏乐器。清朝末年,在诏安、云霄、漳浦、东山一带古乐演奏极

① 于秋璇.从《秦桑曲》窥探周延甲先生在秦筝发展道路中的创作思想[D].北京:中央音乐学院,2011:12.

为盛行。诏安城内有八街,街街都有古乐馆社,其影响最大的是"四也"乐馆和张永固先生组织的"留香"乐馆。乐馆以乐会友,夜临乐声四起,热闹非常。张永固先生自操古筝,还配有弦、竹弦、洞箫、小三弦、双清等乐器合奏。演奏者一般为七八人,有时可达十多人。他们不奏潮乐,只崇古乐,有时还加入曲笛随唱昆腔助乐。云霄县和漳浦县"会乐"活动也非常繁杂,云霄全县大多数乡社都有古乐组织和活动,但古筝在乡社的"合乐"中已不多见了,唯城内的"振德剧社"有古乐合奏,古乐古朴淡雅,还保留着浓郁的传统韵味。闽南地区民间文化生活的多姿多彩,是闽南筝发展的不竭源泉。不论是清代在诏安活跃的众多剧社戏班,还是云霄县文学创作的累累硕果,如唐朝陈元光的《龙湖集》,明朝林偕春的《云山居士集》,清朝何子祥的《蓉林笔抄》等佳作,这些文化艺术活动之间既独立又相互联系,闽南筝的文化内涵也在互鉴中丰盈起来。

人民需要优秀文化升华精神世界,而筝乐也见证着历史的变迁,承载着人的思想与情感。薪火相传的技艺和文化少不了一代又一代人的承袭。闽南筝派的传承基本以家族为核心,他们各成一家,独具特色,在闽南筝文化发展史上书写着流光溢彩的一页。吴家筝派的传承发展十分重视以文带乐,吴卓钦先生十分重视文学意境对学生的熏陶。张家筝派代表人物有张永固、张永安等人,李家筝派代表人物是李戊午等,陈家筝则有云霄筝王陈有章。

如今,为了续写好关于民族音乐更精彩的篇章,2015年,漳州市将闽南筝列入第六批市级非物质文化遗产代表性项目名录。

(二) 演奏技巧特点

福建筝也采用工尺谱为记谱法,它属于五声音阶调式,一般以G调来定弦是从大字组的6(so)到小字二组的6(so),有三个八度的音域宽度。它最具特色的演奏技法有连勾法、截音法、跑马法和点滑法。

(1) 连勾。中指连续两次勾弦而形成的技法称"连勾法",有的闽筝艺人称这种方法为"轮指法"。此法在已发现的传统闽筝工尺谱中,有的只标出一个简单的"⊕"符号,但更多的民间传抄谱里没有标出任何符号,完全凭筝人自行应用。配用"连勾法"后的曲调,除了第二音移低八度奏出外,还增加了第三个音,形成加花润腔,丰满曲调的效果,使本来简单平淡的旋律线条相应起了变化,如《铺地锦》(见谱例5-50)。

谱例5-50 《铺地锦》片段

(2) 截音法。顾名思义,把余音截止的一种方法,称截音法。其法有二:① 右手弹弦得音后,顺势用手掌的侧部,迅速按住发音的弦,使余音截止。② 右手弹弦得音后,左手迅速在码子右边按住发音的弦,使余音截止。截音的符号是"⊥",如《蜻蜓点水》(见谱例5-51)。

谱例5-51 《蜻蜓点水》片段

(3) 跑马法。连续快速勾搭而形成的一种技法,称为"跑马法"。在运用此法时,可随时移位弹奏,触弦的位置可以左右来回,使音色、音量有所变化。在运指方面,则要求勾搭的密度快而匀。在闽筝谱中,没有跑马法的特有符号演奏者可视乐谱的情绪而酌情运用,通常用在作品的结束句,如《普庵咒》(见谱例5-52)。

谱例 5‐52 《普庵咒》片段

（4）点滑音。下滑音用点弹的方法来表现，刹那间形成急促的下滑音，称为"点滑音"。它可以与那些轻揉慢按的手法交替穿插并行，显得缓急相济，妙趣横生，此法的运用对树立闽筝风格起着重要的作用。

（三）风格特点

对于福建筝，一般左手的滑音、点音和颤音运用较多；右手则多用勾、托、抹、撮四大技法。福建筝具有清新优雅的演奏风格，节奏大多缓慢平稳，含蓄内秀，具有浓郁的传统韵味，被誉为"素雅的水仙花"。

（四）代表人物

陈茂锦（1934—），著名古筝教育家，现任中国民族器乐学会闽筝传承研究会会长、闽筝传承班导师。

1951年，还在读中学的陈茂锦去听福建民间音乐表演，他为闽筝传人陈友章先生精湛的古筝演奏技艺所吸引，于是下定决心要弹古筝。所爱隔山海，山海皆可平。陈茂锦先是费九牛二虎之力借到一架古筝，拜师心切的他不顾交通不便、路途辛苦，背着父母来到云霄，在潮剧团找到了陈友章先生，开始了他的闽筝之旅。次年暑假，经陈友章先生引荐，他又拜在了闽筝另一支派传人诏安张永固先生门下。

为筝一次次远行，陈茂锦先生在云霄、诏安，沐浴着当地深厚的传统文化，在民情风俗中学习闽筝。尽管他不通云、诏方言，却还是在坚定地练习中初步掌握了《流水》《麻姑敬酒》《风流子》等传统曲目，这为日后深入研习和传承闽筝奠定了基础。1954年，陈友章先生参加了华东民族器乐演奏会，载誉回闽后将获奖曲目《春雨未晴》传授给了陈茂锦。同年，陈茂锦先生考入福建师范学院艺术科。1956年，陈茂锦先生至北京参加首届全国音乐周。1956年，陈茂锦先生于福建师范学院任教，期间他也常受邀参加各种演出。在教学与艺术实践的磨砺下，陈茂锦先生筝艺臻于成熟，开始小享筝名。

在北京市政协礼堂的一次古筝演奏会上，陈茂锦先生观赏了曹正、赵玉斋、罗九香、高自诚等名家各派的精彩演绎，他大开眼界，深受触动。在这次筝艺交流中，各流派筝乐在陈茂锦耳畔久久萦绕，他体会到传承地方文化特色与筝的发展应是相辅相成的，一种弘扬闽筝的责任感在他心中悄然萌发。1960年，陈友章先生赠予了陈茂锦两本古传工尺谱。开始学习古筝时，陈茂锦先生就没有见过乐谱，弹奏全凭老师口传心授，所以他对眼前的乐谱既陌生又熟悉，但他深知老师对他的器重和期许，凭着自身的文化功底和多年的实践经验，他以这两本传谱为依据，结合老师传授的传统技法，将这两本乐谱与古乐谱中的有关曲牌相比照，揣摩闽筝的风格特征，译谱、订谱、打谱，整理并编写了二十几册教材，将闽筝风格融入首首练习曲中，同时将这些练习曲教授学生弹奏，渐渐使闽筝渗入现代古筝音乐教学中。1986年，陈茂锦先生在扬州举行的"第一届古筝研究会"上发表论文《闽筝初探》。1991年，由人民音乐出版社出版的由陈茂锦编写的《闽南筝曲集》，填补了闽南筝派理论上的空白，并被收入《中国民族民间器乐曲集成·福建卷》。

旧时光里的传统作品是从人文这根脉处传输来的养分，它们在历史的长河中闪着智慧的结晶，熠熠生辉；活跃于当下的创作是生命在回望前程的同时，展示着新事物的欣欣向荣。福建民间音乐与台湾同根连脉，发扬闽筝自然是离不开这一地域的独特文化背景。在这一理念下，陈茂锦先生运用闽台音调创作了《闽南春歌》《农村曲》《盼归》等一系列具有地方风韵的闽筝新曲。新作点燃了当地人们对筝乐的关注与热情。日本筝会因此也慕名而来，并共同创作了《大陆之春》，陈茂锦先生创作的闽筝乐曲至今仍常奏响在日本的各种音乐活动中。1994年，在

广东揭阳召开的全国古筝研讨会上,他引用数学模糊集论理论原理、结合多年思考的口传心授传承方式作了题为"古筝演奏的模糊学说"的发言,引起了与会者的广泛关注。陈茂锦先生认为,传统乐曲教学中只教给学生乐曲的骨干谱,可以留给学生二度自由发挥的空间。在这种可能的范围内,允许学生进行一定自我发挥,根据各自的发挥可以考察此名学生的艺术素养,还可以看出其是否具有创造性。

2009年秋,陈茂锦先生开始创办闽筝传承班,其宗旨是弘扬传统文化、宣扬闽筝、传播闽筝,以培养闽筝人才为己任,并在福州、厦门、扬州、北京、广西、西安、成都、内蒙古、台湾、深圳、杭州等地的音乐院校演出闽派筝曲专场音乐会。2012年,受中国古筝网邀请,陈先生录制了《流水》《无意凭栏》等闽南筝曲。2015年初,陈茂锦先生组建了八闽筝团,并带领学员在全国各高校巡回演出。近些年,他还撰写了《禅和音乐研究》《管窥"花音"——"花音"的框架、符号议》《郑樵音乐思想》等文章。

陈茂锦先生筝艺精湛,被中国音乐家协会古筝学会授予"中国古筝艺术杰出成就奖"。他的音乐气度古朴淡雅,既是一位典型的南派筝家,也是目前在世的最年长的福建筝派传承人。

(五)福建筝代表作品

《蜻蜓点水》《春雨未晴》等。

中国古筝九大流派中,除了汉族的筝乐流派以外,也包括少数民族的蒙古筝派和朝鲜筝派,这两种古筝流派同样表现出鲜明的地域特点和民族风格。

八、蒙古筝

(一)蒙古筝历史简介

蒙古筝又称雅托噶,是蒙古族的传统乐器,和汉族筝形制基本相同,其曾流行于俄罗斯卡尔梅克共和国,蒙古国,中国内蒙古、吉林省前郭尔罗斯蒙古族自治县和辽宁省阜新蒙古族自治县等蒙古族聚居区。① 现流行于蒙古国、中国内蒙古自治区各地以及东北三省蒙古族地区。

有关雅托噶是如何出现并在草原上流传,现在也有好几种说法。第一种说法"竹槽造琴",来源于神话传说:蒙古草原上的一位牧马青年,他每天清晨打水饮马。某天清晨,天气格外晴朗,小伙从井里打出一桶水倒入饮马的小竹槽时,突然出现了非常柔美的声音。他好奇地打出第二桶水再次倒入水槽时,又发出了与前次不同的声音。如此,青年连续打出五桶水,一次又一次倒进水槽,而每次所发出的声音都有所不同。听到如此不同声音的牧马青年心情激荡,立刻停止了饮马。他把那个小竹槽翻过来,再把套马鞭子拆开,当作筝弦安在小槽上开始弹奏起来。悦耳动听的乐音使马群竖起耳朵聆听,并引来远处山林中的小鸟的伴唱。② 第二种说法"筝乐流派"。很多学者认为雅托噶是后来随着历史变迁、各个朝代的更替以及在各民族不断融合的过程中由中原一带的筝乐器衍变而来的,是具有蒙古风格的一个流派。持此观点的学者认为,随着筝乐的广泛流传已经形成了各具地方特色的九大古筝流派,即:河南筝派、山东筝派、陕西筝派、蒙古筝派(雅托噶)、延边筝派(伽倻琴)、浙江筝派、福建筝派、潮州筝派、客家筝派,因此,就有了"茫茫九派流中国"之说。③ 第三种说法"革面九弦琴",蒙古族音乐家莫尔吉胡在《革面九弦琴探微》一文中引用《魏书》中关于"乌洛侯国,……乐有箜篌,木槽革面而施九弦"的记载,认为《魏书》中记载的乌洛侯国位于我国东北地区的松嫩平原上,乌洛侯乐队"革面九弦琴"指弹拨乐器,因此,莫尔吉胡提出:"筝琴或伽倻琴同革面九弦琴是否有源与流的传承关系?尚需作进一步的探索。但对蒙古雅托噶琴来

① 额尔敦.雅托噶文献考[J].内蒙古大学艺术学院学报,2011(8):59.
② 娜仁格日乐.雅托噶源流考[J].草原艺坛,1994(2):30.
③ 刘小璐.娜仁格日乐对雅托噶的传承研究[D].呼和浩特:内蒙古大学,2016:7.

说,木槽革面九弦琴便是其前身(祖型)可能不会存有疑义的了。"①以上几种来源说法,都清晰说明雅托噶是深受人们喜爱的一种弹拨乐器,并在草原流传了相当长的时间。从明清开始,雅托噶的使用已遍布宫廷、王府及民间。

(二)蒙古筝的形制特点与演奏技巧以及风格特征

雅托噶的形制变化多样,长短、筝弦数量也都有很大区别。其筝体多用整块厚桐木挖制,以稍薄木板为筝面,筝头和筝尾微下垂,总的长度为130~160厘米。筝的底面和四周各开有"一"字形音窗,筝的四周及琴尾多镶嵌云卷图案或金龙图像。一弦一柱,移动弦柱便可调节音高。筝弦用丝、马尾或羊肠制成。雅托噶高音清凉通透、低音洪亮深沉。在元朝出现的雅托嘎只有7根弦,后来经过弹筝艺人们的不断发展,出现了8根、10根、12根弦的乐器。宫廷和民间的筝是不能通用的。一般12根弦的筝用于宫廷,因为12根弦代表了宫廷中的12个官位,属于雅乐的范畴;10根弦的筝则在民间流传。现代的蒙古筝已增加至19根弦。由雅托噶传承人娜仁格日乐教授开创的19根弦的筝现在已经较为普及。

蒙古筝按五声音阶定弦,其筝码有两排,且长短不相同,呈"V"字形排列。其调式有四种,分别为:查干调(D调)、哈格斯调(G)调、黑勒调(C)调、递格里木调(F调)。蒙古筝的演奏方式也与其他筝派不同。演奏者或席地而坐,盘腿,将筝平放于腿前;或将筝首放于右腿,使筝尾落到地面上。蒙古筝主要用来演奏单旋律作品,技巧为大指"托、劈"、食指"抹"、中指"勾"等,左手技法以"滑、揉、按、颤"为主。

雅托噶以弹唱为主,在定弦方式、演奏风格上和汉族古筝区别较大。雅托噶的演奏风格和技巧多从民歌中吸取,具有鲜明的地域特点。蒙古筝曲中的技法较多的是对马蹄声的模仿,乐曲以民歌为主,其主要的教学方式是口传心授。演奏时因演奏者会随演出场所和个人情绪状态即兴演奏,所以记谱有一定难度。今天在内蒙古鄂尔多斯、锡林郭勒盟地区的部分民间艺人仍然保留着即兴演奏这一习惯。

(三)代表人物

扎木苏(1922—1997年),内蒙古锡林郭勒盟苏尼特右旗人,是雅托噶(蒙古筝)的传承人。扎木苏出身于贫苦牧民家庭,家传五代弹筝。其祖父达木林是当地非常有名的乐师,既擅长弹奏蒙古筝,又会演奏琴、四胡与笛子等民间乐器。扎木苏自幼受家庭熏陶,跟祖父学会了弹奏雅托噶,17岁时成为正式的雅托噶演奏员。1939年,他奉命加入德王府乐队。由于其演技娴熟精湛,经常应邀在那达慕大会、婚礼、祝寿等群众场合演奏雅托噶,并始终保持着民间艺人的本色。

扎木苏是锡林郭勒盟草原雅托噶流派的杰出代表和传人。他的演奏技巧纯熟,以音色清澈,浑厚圆润,刚健豪放的特点,形成了自己的独特风格。其演奏曲目十分广泛,既有大量的民歌,也有传统的雅托噶独奏曲,如《古尔班·阿奇》,民间合奏曲《阿尔斯》,以及汉族乐曲《柳青娘》《八谱》等。②

九、朝鲜筝

朝鲜筝又称伽倻琴(Kayagum),是朝鲜民族传承下来的一种古老的弹拨乐器,在朝鲜民族音乐中占有重要地位。其外形和汉族筝接近,音色委婉,音量浑厚,融合了朝鲜民族的文化性和地域性特点,是人们喜爱的一种民族乐器。

(一)伽倻琴历史简介

伽倻琴起源于中国,据朝鲜史书《三国史记》记载:"伽倻琴,亦法中国乐部筝而为之……伽倻琴虽与筝制度小

① 莫尔吉胡.革面九弦琴探微[J].内蒙古大学艺术学院学报,2012(9):33.
② 刘小璐.娜仁格日乐对雅托噶的传承研究[D].呼和浩特:内蒙古大学,2016:17.

异,而大概似之,罗古记云,伽倻国嘉实王见唐之乐器而造之王以谓诸国方言各异,声音岂可一哉,乃命乐师省热县人于勒造一二曲,后于勒以其国将乱,携乐器投新罗真兴王。"[1]伽倻国嘉实王对中国的筝非常喜爱,看到之后,结合本国乐器制造一架伽倻琴,并命乐师于勒创作伽倻琴乐曲,后因国家灭亡,于勒带着乐器投奔新罗真兴王。伽倻琴初期只在宫廷使用,后普及于民间。中国境内的伽倻琴是随同朝鲜族传入中国的。[2] 关于伽倻琴随朝鲜移民到中国的时间,有两种说法:一种是1952年和1953年音乐工作者分别在延吉和珲春两地发现伽倻琴实体。延边歌舞团的乐师们仿照发掘的伽琴实体制作了伽倻琴并搬上了艺术舞台,延边歌舞团的"伽倻琴弹唱"成为一种新的独特的艺术形式。从此,延边朝鲜族的伽倻琴艺术开始了自己的发展道路。[3] 第二种说法是伽倻琴的传入时期要从《乐学轨范》的编撰者——成倪的后孙成德善(1863—1905年)在移居中国时携带过伽倻琴的有关记录中推测伽倻琴传入中国的时期。[4] 不管伽倻琴是哪个时间段传入中国东北的延边地区,都说明它是在朝鲜半岛非常普及的一种乐器,具有鲜明的朝鲜民族特色和极强的生命力。

(二)伽倻琴的种类与形制特点

伽倻琴的形制和古筝基本相同,由琴的面板、底板、琴尾、琴头、琴柱和琴弦组成。琴身长约150厘米,宽17～21厘米。琴内部有共鸣箱,外部有底板和琴脚,右为琴头,左为琴尾,共有13根琴弦。琴柱呈雁形排列。每弦一柱,可通过前后移动来调节音高。伴随着历史的发展,伽倻琴种类可分为"正乐伽倻琴"(古制伽倻琴)、"散调伽倻琴"、现代用的"21弦伽倻琴"三种。正乐伽倻琴形制较为简单,琴尾的样子像羊角的形状,所以又名"羊角琴"。这种伽倻琴有12弦和13弦,用来演奏正乐,即朝鲜古典宫廷音乐。散调伽倻琴形制较小巧轻便,有13弦,用来演奏散调或其他民俗音乐。"21弦伽倻琴"在形制上把尾端的"羊角"去掉,琴弦数量增至17到21弦,后期也有25弦伽倻琴。在历史上,琴弦的材料多选用蚕丝,后经过不断的改良,现在已普遍使用朝鲜族特有的尼龙琴弦和尼龙钢丝弦,这种琴弦能使音色更加通透明亮,也更经久耐用。

(三)伽倻琴的演奏技法与表演形式

伽倻琴的演奏技法与古筝常用技法较为一致,不戴义甲用手指演奏,右手大指、食指、中指、无名指在琴码右侧弹奏。伽倻琴常用两指合弹、滚、琶等,其余指法与古筝一致。左手技巧基本为"揉、颤、按、推",其中揉弦是伽倻琴最具特色的左手演奏技巧。除此之外,伽倻琴也可弹奏音程、和弦和一些简单的复调旋律。

伽倻琴演奏员边弹边唱,是朝鲜族传统表演形式,富有鲜明的民族特色。现代的伽倻琴音乐,除了弹唱作品之外,也有以现代生活题材为素材的乐器曲以及伽倻琴与管弦乐队合作的协奏曲,如《道拉吉》(桔梗谣)、《哨所之春》《沈清专》等。

[1] 张师勋.韩国音乐史(增补)[M].北京:中央音乐学院出版社,2008:65.
[2] 金东勋,金昌浩.中国少数民族文库·朝鲜族文化[M].长春:吉林教育出版社,1990:146.
[3] 刘海波.延边朝鲜族玄琴艺术调查研究[D].延吉市:延边大学,2011:22.
[4] 中国朝鲜族音乐研究会.中国朝鲜族音乐文化史[M].北京:民族出版社,2010:20.

第六章
古筝名曲赏析

《渔舟唱晚》

一、作品简介

《渔舟唱晚》是一首颇具古典风格的优秀传统筝曲。乐曲标题来自唐代诗人王勃《滕王阁序》中的"渔舟唱晚,响穷彭蠡之滨;雁阵惊寒,声断衡阳之浦"一句。乐曲也欲通过表现在傍晚时刻、渔夫们满载而归、在船上尽兴地歌唱等画面,以此抒发对劳动者们朴实自在生活的向往。

该乐曲是由中国近代筝乐名家金灼南与魏子猷、娄树华共同完成,三位前辈均曾共事北京道德学社。1912年,金先生根据"对板为真""进退有度"的原则,将流传家乡的传统筝曲《双板》(亦称双八板或六八板)及其变曲《三环套日》《流水激石》三首筝曲创编为一曲,取名《渔舟唱晚》。① 金版的《渔舟唱晚》旋律舒缓,意境空灵。1929年,魏子猷扩充完成了《渔舟唱晚》后半部分,虽然只是雏形,但较之于金版的《渔舟唱晚》,已经前进了一大步,因为整部作品相对比较完整了。可以说,魏版的《渔舟唱晚》起着承上启下的作用。1938—1939年,娄树华在金版、魏版的基础上,完美地改编了《渔舟唱晚》,使之定型下来,并得以广泛流传。② 我们现在看到的版本,为娄树华改编,曹正订谱。

二、作品结构

《渔舟唱晚》③具有鲜明的中国山水画风格,共有四个段落,各段落层次分明。开始的慢板曲调舒缓缠绵,旋律优美,如歌似唱,如天空中的流云,似竹林中的清泉,带出欢畅愉悦,活画出一幅夕阳西下、微波泛起、晚霞斑斓、上下天光的水上美景;第二段节奏调整变化,中速稍快,旋律出现离调,转入下属调,音乐效果明快,灵动又俏皮,表现力突出,形成了强烈的变化和对比,好似瞬间进入到另一幅新的画面中,深切体会到渔夫们荡桨归舟、乘风破浪的欢乐情绪;随之而来的快板则急骤而有序,如波浪翻滚,似破水飞舟,刻画出一幅渔船渐近、渔夫载歌捕鱼的动感十足的画面;在乐曲的高潮过后,引出晚霞连连、孤鹤低飞、含蓄轻柔的结尾,将人们带到深远的意境中,深感平静且悠远(见表6-1)。

① 姜宝海,姜姝.《渔舟唱晚》的传承与版本[J].浙江艺术职业学院学报,2003(9):33.
② 林爱淋.意境淡雅文化深厚的古筝曲《渔舟唱晚》[J].《音乐创作》2020(3):149.
③ 上海筝会.中国古筝考级曲集:第2版[M].上海:上海音乐出版社,2005:37.

表 6-1 《渔舟唱晚》作品结构

A	B	C	尾 声
慢板	较第一段稍快的慢板	快板	慢板
		三段落	
1~14 小节	15~39 小节	40~107 小节	108~113 小节

A 段：慢板 4/4 拍，速度为 52 拍。八度音程效果轻柔地引出富于歌唱性的优美旋律，描绘出一幅微风轻柔吹拂，夕阳下湖面水光潋滟的、静谧安宁画卷。加之左手颤、滑音的柔和装饰手法的运用让画卷更加灵动，颤音就像水中涟漪，一圈一圈拨动听者的心弦；滑音悠长绵延的音效体现古筝的古典韵味。乐句之间基本上是上下对答的对仗结构，严谨规整。

B 段：旋律承于第一段，节奏变为 2/4 拍，音乐速度稍快到 60 拍。在徵调式的旋律中出现了清角"fa"音，使旋律的韵味加强起到推进的效果，与第一段形成对比和变化。略显清脆的音色在旋律保持了灵动和活泼的效果，横向的八度音程与调式音阶的结合形成一问一答的乐句，语气感强，好似渔夫们在船头聊天拉家常、分享收获的喜悦。紧接着旋律逐层递降，层层推进，音乐活泼并富有生趣，生动模拟出渔夫荡桨行船的摇橹声以及远处的回响。同时也为下一段旋律起到铺垫作用。

C 段：乐曲快板部分，共有三个层次，反复三遍。第一遍速度最慢，力度也最弱，仿佛渔夫们驾船在湖中央行进，随着渔船由远至近，音乐力度也随之增加，左手用颤音来表达水面的变化，预示船速也越来越快。第二遍右手速度渐快，力度加强。旋律行进运用一连串的音型模进（递升、递降），突出运用古筝特有的按滑叠用的催板奏法，表现了渔民划船速度加快、迫切归家的心情。第三遍速度最快，力度最强，继而推向全曲的高潮，形象地表现了渔夫快速划行、波浪翻滚的情景，表达渔夫打鱼归来的丰收欢快心情。乐曲的速度把热烈的氛围烘托到极致，将听众的情绪推至高潮，结束在徵音上。

乐曲的尾声舒缓而不失弹性，素材是第二段中一个乐句的紧缩，旋律最后结束在宫音上，貌似夕阳斜照湖面，水花晶莹剔透，水面由翻滚的浪花渐渐回归平静；上滑音好像溅起一圈圈涟漪，慢慢散去，含蓄深远，有曲终意不尽之感，耐人寻味。

三、演奏技法

该曲的演奏技法有大撮、连托、连抹、花指、刮奏等，左手技法有滑音、颤音、点音等。首用上行连抹技法以及五声基础上进二退一渐次反复的写作手法，恰到好处地表现了渔舟唱晚、欢快之声响彻湖滨夜空的优美夕景。

《渔舟唱晚》作为一首 20 世纪 30 年代以来在中国乃至海外流传最广、影响最大的古筝独奏曲，也曾被改编为高胡和古筝二重奏、小提琴独奏、竖琴独奏等。它之所以有如此深远的影响不仅仅是因为优美的旋律抑或是演奏技法等，更重要的是它所表达的深刻的文化底蕴与深厚的文化内涵。

《高山流水》

一、作品简介

《高山流水》一词最早出自《列子·汤问》："伯牙善鼓琴，钟子期善听。伯牙鼓琴，志在高山。钟子期曰：'善

哉！峨峨兮若泰山！'志在流水。钟子期曰：'善哉！洋洋兮若江河！'伯牙所念，钟子期必得之。伯牙游于泰山之阴，卒逢暴雨，止于岩下；心悲，乃援琴而鼓之。初为霖雨之操，更造崩山之音。曲每奏，钟子期辄穷其趣。伯牙乃舍琴而叹曰：'善哉，善哉，子之听夫志，想象犹吾心也。吾于何逃声哉？'"①大意是：伯牙擅长弹琴，钟子期善于倾听。伯牙弹琴的时候，内心想着高山。钟子期赞叹道："好啊，高耸的样子就像泰山！"伯牙内心想着流水。钟子期又喝彩道："好啊！浩浩荡荡就像长江大河一样！"凡是伯牙弹琴时心中所想的，钟子期都能够从琴声中听出来。有一次，伯牙在泰山北面游玩，突然遇上暴雨，被困在岩石下面；心中悲伤，就取琴弹奏起来。起初他弹了表现连绵大雨的曲子，接着又奏出了表现高山崩塌的壮烈之音。每奏一曲，钟子期总是能悟透其中旨趣。伯牙便放下琴，长叹道："好啊，好啊！您听懂了啊，弹琴时您心里想的和我想表达的一样。我到哪去隐匿自己的心声呢？"后来这个典故演变成了话本，成为民间说书艺人在街头巷尾传唱的故事。明朝时期戏曲家冯梦龙在此基础上进行整理加工，使其内容更加充实丰富，并编著成小说《俞伯牙摔琴谢知音》。高山流水的故事便开始广泛流传，如今已经成为高雅艺术的代名词。

古筝流派中，山东流派、河南流派和浙江流派都流传有这首作品，三个不同流派的筝曲《高山流水》正是依照这一典故而创作的。这三个不同版本的筝曲同名不同旋律，和同名的古琴曲没有音乐的关联，都凸显了各自流派的风格和特色，也都在表现山川与河流景色的同时借景抒发了世间难得和知己相遇相识的欣喜之情。

1. 山东筝曲《高山流水》

山东流派《高山流水》中的碰八板是山东琴曲中一种主要的丝弦合奏形式，主要流传于山东菏泽地区的郓城、鄄城一带。碰八板的合奏乐器有筝、扬琴、如意钩（一种两弦的拉弦乐器）和琵琶。这种民间合奏的组合极富特点：四种乐器同时在一起演奏虽然曲名、旋律不相同，但乐曲的板数（长度）、调式、曲调骨干音和句尾落音却一致，同为"八板体"结构，合奏起来同时在正拍和句尾的重音上"碰"在一起，其他旋律形成丰富的支声复调。这种时而统一、时而变化的声部行进方式，也是民间音乐具有鲜活生命力的表现。山东筝曲《高山流水》有两个不同的版本，分别是由古筝演奏家黎连俊先生传曲、古筝演奏家赵玉斋先生修订的版本以及由古筝演奏家高自成先生改编的版本。赵玉斋先生修订的版本遵循传统音乐小曲连缀形成套曲的形式，由《琴韵》《风摆翠竹》《夜静銮铃》以及《书韵》组成，速度由中速渐快，整体较为流畅激昂。高自成先生演奏并出版的山东筝曲《高山流水》曲谱，乐曲由开头一小段引子后接《琴韵》《风摆翠竹》《夜静銮铃》等三首小曲变奏而成。

2. 浙江筝曲《高山流水》

浙江筝曲《高山流水》由王巽之传谱。由于此乐曲来源于传统的宗教音乐，原系浙江桐庐县俞赵镇关帝庙虚灵和尚用于水陆道场，因而整首曲风也有着淡泊超然物外之感。

浙江筝曲《高山流水》的形成和发展呈现出移植过程中的糅合、吸收、创造以及再创造的过程。该曲最初系浙江桐庐县俞兆镇关帝庙虚灵和尚用于水陆道场所吹奏的笛曲，后移植到杭州丝竹乐中。1925年后此曲与《小霓裳》《刺绣鞋》等民间乐曲随王巽之先生移居上海后传入上海丝竹界。1961年8月《高山流水》正式用五线谱订筝谱编入上海音乐学院《浙江传统筝曲教程》，作为向"全国教材会议"交流的曲目。而后于1963年王巽之和他的部分学生又对其进行了新的诠释与扩充，基本形成了现今版本。② 整首乐曲最终定稿于1983年7月，在《中国筝谱》一书中正式出版，此后被收录于《中国古筝名曲荟萃》之中。

3. 河南筝曲《花流水》

河南筝派的《高山流水》又名《花流水》。现今流传较广的为曹东扶先生传谱的曲子，曲谱可见1981年由人民

① 列子[M].北京：中华书局，2011：120.
② 毛丽华.三大流派筝曲《高山流水》简论[J].浙江艺术职业学院学报，2007(9)：70.

音乐出版社出版的《曹东扶筝曲集》。该曲属"河南板头曲"又称"中州古曲",是板头曲的代表性乐曲之一。早期的"板头曲"旋律简单,后经老艺人们的不断改善、创新成为独立于"河南曲子"之外的、既能独奏又能合奏的纯乐器曲,而且这种合奏的乐器曲具有浓郁的河南地方音乐色彩。之后古筝又吸取了"板头曲"的精华,最后演变成独奏曲。

《高山流水》是在板头曲《流水十六板》的基础上改善创新,在旋律的走向、曲式结构、弹奏方式上都加以变化形成的,同时又可以作为板头曲演奏的独立筝曲。作品的曲式结构为传统老八板的变形体:盘头(开始)16板,它是由放慢速度的"老八板"加花变奏发展为16板而来;起势(中间)68板,煞尾(结尾)3板,共87板。《高山流水》曲式结构、曲调旋律都是来源于《老八板》,但是对于《老八板》来说,《高山流水》又比传统的八板体进了一步,其突破了传统板头曲68板框架的束缚,根据音乐发展的需要把"起势"(中间)部分扩充为68板(全曲共87板),使得音乐得以尽情地展开,高潮迭起。在乐曲最后新增的三板"煞尾",这不仅更能体现《老八板》的原调性,而且使全曲更稳定地终止。乐句也有改善,即由原来每句4小节变为每句8小节,并在骨干音和基本旋律的基础上加"花"赋予音乐更生动的表现力。在调式以及旋律上,河南筝经常采用北方音乐常用的七声调式,以体现出北方音乐粗犷、爽朗的特点,较多地使用四度、五度等大跨度音程。在演奏上,河南筝曲将左手的揉按滑颤的技法用到极致,讲究通过"以韵补声"的方式来体现风格特点,通过重颤、同音按弦、上下滑音、点音等手法表达河南音乐特有的韵味。

二、曲式结构对比

三个不同版本的筝曲在曲式结构上完全不同,见下文分析。

1. 山东筝曲《高山流水》

表6-2 山东筝曲《高山流水》曲式结构

A	B	C	D
行板	小快板	急板	快板
1~34小节	35~68小节	69~102小节	103~137小节

这首作品的四个部分均为独立的段落,乐曲曲式构成较为丰富(见表6-2)。第一曲《琴韵》,曲风舒缓雅致。曲调模仿古琴韵致,旋律行进平和从容,少有大浮动的跳跃,左手除fa、si二音为轻巧的快速滑音外,其他音按滑平和柔和。乐曲注重上下滑音的运用,上滑音上滑过程较快,需要注意音高。这样的平和旋律使连绵不绝的崇山古朴苍劲又焕发无穷生机。

第二曲《风摆翠竹》,延续了曲子开端的生动性,第一个音由高音sol开始,之后随着演奏速度的加快以及高音区脆亮的音色使曲子更加具有灵动性。该曲着重运用大指小关节快速托劈技法,音质清脆,曲调轻快欢畅,描绘了葱葱翠竹迎风随摆的生动姿态,令人置身焕然一新的大自然怀抱中,仿佛在连绵的高山峻岭之中突然看见随风摇曳的翠竹,带给人沁入心脾的畅快。

第三曲为《夜静銮铃》,乐曲的总体结构与民间乐曲曲牌《八板》大体一致,但是旋律方面已经很难从中听出《八板》的原貌了。《夜静銮铃》旋律完全由中指的勾指技法担任,以勾的指法拨奏低音,大指则在主旋律音后半拍刮奏,生动地模仿了一串串马脖子上的铃铛声。该曲旋律起伏跌宕,富于动感变化,乐曲的标题更是表现了在宁

静的夜晚忽闻銮铃声声,走过一行骠马队伍,描绘出了古时候商队翻山越岭、艰难运输的意境。同时,我们也可以想象为在郁郁葱葱的山丘中间,隐藏了大大小小溪流、山泉、瀑布的俊美自然景色,令人心旷神怡。

第四曲为《书韵》,作为四首乐曲的结尾,继续保持了激越的旋律特点。该曲在技法方面以食指抹、大指托为主,旋律也多为激进,但极快的速度与持续不断的八分音符依旧烘托了高山连绵不断、水流生生不息的画面。

2. 浙江筝曲《高山流水》[①]

表6-3 浙江筝曲《高山流水》曲式结构

高 山			流 水		尾 声
慢 板			中 板		慢 板
第一段落 1~18小节	第二段落 19~50小节	第三段落 51~84小节	第四段落 85~95小节	第五段落 96~128小节	第六段落 129~145小节

浙江筝曲中的《高山流水》由高山、流水两个部分加尾声构成,形成与标题相呼应的"高山"与"流水"的画面,共计五个乐段(见表6-3)。

第一部分"高山"。开始的16小节具有引子的性质,模仿古琴悠扬、大气、古香古色的韵味,音调古朴深沉,音色浑厚而舒缓,主要运用两个八度带上滑音的"大撮"特有的技巧:以厚重的低音,着意突显山峰高耸入云、绵延万里的波澜壮阔气势,抒发了"会当凌绝顶,一览众山小"的气质。此部分风格肃穆巍峨,使人感受到登高望远的博大胸襟以及空谷回声的灵动,好似灵魂得到净化,心灵得到洗涤。

第二部分"流水"。音乐情绪变化较快,旋律中左手按滑音修饰,同时又连续大量使用了上下行结合的刮奏手法,在刮奏音中清晰地突出旋律音,并结合左手的按颤弦、同度按弦等技法,充分表现了流水丰富多彩的形态。此部分先是较弱的连续刮奏出现,好似源头一股清泉,潺潺冒出,如生命源源不断,具有鲜明的个性和灵气;紧接着稍弱的连续刮奏以及刮奏间同度按音的连续运用,让人好像置身于溪流之中,随着音乐力度的慢慢增加,刮奏进入渐强弹奏,象征着瀑布从天而降,飞流急湍,一泻千里,十分生动形象。

在流水部分的最后,音乐逐渐减缓,随后再现了第一部分高山的主题,再现出高山的雄伟气质,随着在尾声中出现的连续泛音,使宏伟的气势中又多了一丝空灵,清晰地展现了群山高耸入云、气势宏伟、山顶云雾缭绕的视觉感受。

3. 河南筝曲《高山流水》[②]

表6-4 河南筝曲《高山流水》曲式结构

A	B	A1	尾 声
起	承	转	合
中板			渐慢为慢板
1~16小节	17~41小节	42~54小节	55~71小节

[①] 上海筝会.中国古筝考级曲集:第2版[M].上海:上海音乐出版社,2005:37.
[②] 上海筝会.中国古筝考级曲集:第2版[M].上海:上海音乐出版社,2005:99.

在河南筝曲中，《高山流水》是由一个主题变奏以及重复形成，在结构上有单三部曲式结构的特征。作品较为严格地保持了板头曲应有的艺术特色，从一开始就较为激越。从第1小节就表现了河南筝派特有的大关节快速托劈且音色清脆明亮的特点，立刻将滔滔河水奔涌的气势展现了出来；紧接着在第2小节出现的大指双托上滑音，第3小节出现的快速上滑音又立即体现了河南筝派特有的爽朗清脆的左手按滑技法；为了表现水流湍急的大河景象，旋律继续运用快速托劈，配上快速的上滑音更加清晰地展示了主题内涵。中间部分，激越的气质持续上升，在第29小节达到了高点：右手在高音区快速运用大关节托劈、连续大撮，配以左手极具节奏性的扫弦，音乐具有强烈的律动性。之后音乐旋律和音乐力度好似大河中一叶孤舟，随着波浪的翻滚起伏不定，渐缓后随即恢复激昂，激动后又逐渐平静，听众的注意力被紧紧吸引，体会时而激动、时而平静的河流。只有在最后"煞尾"的3小节中，音乐才逐渐趋于静止。虽然在结尾音乐速度减慢，但该曲激昂的情绪通过手指弹奏力度还是充分表现出来，最后一句通过左手的滑音以及颤音配合右手较为跳跃的旋律，来表现苍茫有力的高山。全曲一气呵成，相较于苍劲、空灵或陡峭的高山，更多地描绘了时而气势如虹、时而舒缓安静的大河之水（见表6-4）。

三、主题旋律对比

山东筝曲：山东流派的《高山流水》以山东"碰八板"筝曲为素材创作而成。

浙江筝曲：全曲演奏韵味颇具浙江地方语言的音韵特点，属于当地十分典型的民间音乐。

河南筝曲：旋律主要来自当地民间音乐大调曲子的板头曲。板头曲位于大调曲子开唱之前，由三弦、琵琶、古筝演奏，可以说是大调曲子的前奏曲，具有开场曲的作用。

《高山流水》虽有三个不同的版本，但其表达的情感有着异曲同工之妙，一方面表达出朋友间友谊的珍贵；另一方面借景抒情，在赞美山水的同时也表现出对人生的思考。

《四段锦》

一、作品简介

《四段锦》为山东筝派代表筝曲之一，是由著名古筝演奏家、教育家，杰出的音乐家、作曲家赵玉斋先生从《大八板》中筛选出《清风弄竹》《山鸣谷应》《小溪流水》和《普天同庆》四首大板筝曲连缀创编而成的一首新乐曲。该乐曲主要描写了优美的自然风光和人们庆祝丰收的喜悦之情，表现了山东筝派的演奏特点及其风格。这首作品，赵先生将演奏技法进行了新的改编、新的诠释，使古筝演奏艺术有了进一步的提升，使民族乐器有了新的发展，使更多人对山东筝曲有了新的认识。该作品是赵玉斋先生在东北音乐专科学校（沈阳音乐学院前身）担任古筝教师期间而创作。为了革新古筝的演奏技艺，他在学习了一年的钢琴，获得启发后将钢琴的演奏技法借鉴到传统筝曲，进一步让左手不仅做按、滑、揉、颤，同时和右手交替演奏，又把钢琴作品中常见的"三和弦"移入筝曲，大大丰富了筝的表现力。1954年，赵玉斋先生整理加工了《四段锦》，其中稍许运用了双手的技巧。他首创了连续用具有和弦功能的三连音来表达乐曲的时代风格，成功完成了《四段锦》的创作，从中可看出其演奏、创编的新视野，为后面他创作的第一首双手弹奏作品《庆丰年》打下基础。

二、作品结构

《四段锦》①是由四个不同的乐曲所组合而成的。用慢板引出,描绘出清新的微风吹动着竹叶的画面;接着慢慢表述一段模仿峡谷中回声的中板;之后连接的是山涧溪流潺潺不断的快板;最后在热情爽朗的急板中结束。该曲在第一段演奏之后的第二、三、四段都要进行重复,且再次演奏的力度、速度都较之前要有所变化。这种自然而紧凑的结构清晰勾画出乐曲的起、承、转、合。在乐曲中尾声运用刮奏与和弦音和双手弹奏的演奏技法,同时在节奏上丰富多样,最后乐曲中的三连音激昂向上,使得乐曲更具线条感以及流畅性(见表6-5)。

表6-5 《四段锦》曲式结构

A	A1	A2	A3
起	承	转	合
慢板	中板	中板	急板
1~34小节	35~68小节	69~102小节	103~134小节

1. A《清风弄竹》

共四个乐句构成,前三个乐句均为8小节,最后一个乐句为10小节。全曲的亮点体现在它的清新、淡雅。首句在全曲的作用是营造氛围。一开始使用快速的十六分音符加上下回滑音以及劈托来表达微风吹拂着翠竹的画面,义甲弹奏出的明亮、饱满、干净音色,使旋律显得较为轻盈秀丽,随风摆动的翠竹让人感受到一种清新、竹枝摇动、婆娑多姿的诗意画面。

2. A1《山鸣谷应》

曲速稍快,与第一部分一致由四个乐句构成。在这一部分中第三乐句为10小节,其他均为8小节,打破了第一部分的小节排列。右手主要运用了具有山东流派特色的演奏技法"大指小关节快速劈托",突出了音色的质感与饱满。山东筝派的大指劈托是用大指的一关节来发力演奏的,音色要求干净、饱满、清晰,颗粒感强,演奏时手腕的放松以及手指的灵活,能使音质更加坚实与醇厚,使乐曲旋律能更加灵动且富有激情。其中,左手的快速"点音、按音",将重音放在了后半拍上,使曲子形成了特殊的听觉效果。在中音区运用的劈、托、抹的指法,仿佛使人置身于山谷中,声音回响。一整段模拟空旷山谷中回旋的风声击打山头而发出的声响,表现出了山间的粗犷与深沉,充满大自然的鬼斧神工。

3. A2《小溪流水》

此部分仍然由四个乐句构成,这部分的小节数布置与第二部分一致,第三乐句为10小节,其他乐句均为8小节。主要表现了主题中小溪流动的状态。明亮、轻快、清澈、活跃,是这一段快板的特点。技法方面主要是运用了勾、托、抹相互交替的指法,主要是八分音符时值,平稳抒情的旋律,为最后一段《普天同庆》做铺垫。右手的旋律在滑音、颤音的映衬下,旋律更具动感。在演奏第三乐段第二次重复时需要更加轻柔,表现出一种潺潺流水欢欣、愉悦的意境之美,这样"音"和"韵"两者的结合才更加珠联璧合,表现了《四段锦》中别致且宁静的音乐风格,勾画出一幅潺潺而流、连绵不断的山涧清泉画面。《小溪流水》的旋律清新活泼,曲调轻快灵动,运用大指小关节,轻快的托劈犹如小溪的潺潺流水,生动自然,表现出"小桥流水人家"的闲适之境。

① 上海筝会.中国古筝考级曲集:第2版[M].上海:上海音乐出版社,2005:305.

4. A3《普天同庆》

由四个乐句构成,是整个套曲的高潮段落,乐曲速度稍快。在这一部分中作曲家对乐句的创作十分灵活自如,每个乐句小节数均不一致,十分具有趣味性色彩。右手的双抹加上花指的运用,烘托出喜庆的气氛。花指的运用、三连音、五连音、上滑音上加花指,这些不仅有装饰的效果,同时也突出后半拍的重音,使旋律在节奏上有变化,展现出热闹的场面。整体花指的出现,是为了烘托出热闹、欢快的气氛,以展现出普天同庆的热闹气氛。而最后出现的连续左右手相互交替的三连音使音乐变得铿锵有力,像奏打击乐一样,把音乐推向高潮,并以饱满有力的和弦结束全曲。通过双手演奏的技法,尤其是左手的三和弦同时弹奏重音,使乐曲更加完整,更富有色彩性。

三、演奏技法提示

在演奏技法上,《清风弄竹》主要的演奏技法有连托、劈托、下回滑音、变音、按音和花指。《山鸣谷应》通过左右手滑颤和弹弦之间的配合,以及对力度、速度以及音色等方面的多变处理,生动模仿了回荡在深山峡谷间的各种自然音响,表现出美好的大自然的景象。在《小溪流水》的演奏上还包括左手灵活的上滑音,以及最具山东筝派特点的"点颤",弹奏时好似蜻蜓点水一般,音色富有弹性,给人一种灵动感。在第四首《普天同庆》中,大胆吸取了西洋乐器的演奏技法,大胆应用了大幅刮奏,在乐曲结尾更是运用了饱满有力的和弦音等。一系列的改编、革新使得乐曲从老八板合奏形式中脱离出来,成为山东筝代表性独奏曲。在山东筝曲中,花指占节拍是山东流派一个主要风格特点,可以使主旋律更富有动感与跳跃性,丰富了乐曲的表现力。在弹奏时注意花指的拍数,因为花指的拍数一直在不停地变化。

这首作品打破了原有民间筝曲的程式,四首连续演奏,成为每个乐曲虽独立,但是乐曲中间又相互关联、巧妙横生的套曲。乐曲冠以《四段锦》之名,这与四个分标题乐曲内容并无多大联系,亦有称《四段》《四段曲》者。无疑,这首作品使我们更能深刻地了解到山东筝派的风格特点等。

《陈杏元和番》

一、作品简介

《陈杏元和番》是河南筝派代表作品,亦称《和番》《昭君出塞》,原是板头曲,后经河南著名筝家曹东扶先生承前继后的再整理与再创造,使此曲成为河南筝派写情筝曲中的代表作品之一。《陈杏元和番》讲述的是唐代吏部尚书陈日升之女陈杏元遭受奸臣卢祀陷害,被迫前往北国和番的悲惨遭遇。

二、作品结构

《陈杏元和番》[①]全曲共68小节,是中国传统音乐结构68板,整体可分为三个部分(见表6-6)。在第一部分中第一句与第二句同头异尾;第三句承前启后;第四句旋律逐渐上行,达到全曲最高音,为后面的高潮做准备;第五句扩展到13小节,是最为核心的发展扩大部分;第六句为全曲的过渡乐句,渐渐回落;第七句旋律平稳进行;第八句起到乐曲收尾的作用。由此可见,在板数和落音方面,《陈杏元和番》并非传统八板体,而是非常灵活的。乐曲在全曲长度和句数一致的情况下,对内部部分乐句的长短进行变化,所以也形成了非常多样化的长短不同的乐句。

① 上海筝会.中国古筝考级曲集:第2版[M].上海:上海音乐出版社,2005:255.

表 6-6 《陈杏元和番》曲式结构

A		B			C		
第一板	第二板	第三板	第四板	第五板	第六板	第七板	第八板
慢板		中板			快板渐慢至慢板		
1~16 小节		17~43 小节			44~68 小节		

(1) A 段：乐曲前两句共 16 小节，由 2/4 拍构成，由徵、宫调式组成，宫调式为主。同音反复为一个很重要的主题动机，开始部分在同音的基础上加入演奏的变化使每一个音出来的效果均不同，句子的节奏形成由紧到松的进行。这一部分主要讲主人公陈杏元遭遇人生重创、被奸臣所害、得知自己要去和番后失魂落魄的样子，直抒胸臆地表达了陈杏元的苦痛遭遇。旋律以大撮夹弹开头，紧接河南特色升 4 上滑音，连用三个低音 7 的滑音，先上滑再下滑再上滑，充分表达了女主的内心苦楚，即面临和自己的亲人生死离别，又不能违抗皇命，只能违心接受和番的安排。乐句结尾处的托勾八度音同时八分附点节奏，通常是河南筝曲常用的结束音，这时仿佛主人公在整理情绪，做好了准备接受这令人绝望的命运。因河南流派的夹弹技法，出音效果比较耿直，不够通透，所以更能衬托陈杏元对亲人的不舍、对命运不公的一种绝望。前两句开头都相同，结尾有区别。第二句在力度及情感上更进一层，在变化重复的基础上对后面的情节发展起到铺垫作用。

(2) B 段：在第二部分中，从第三句开始乐曲旋律进入了强弱音交替的行进状态。以重音强调开始，像是情绪失控的哭诉。旋律在两个分句进行强弱对比，还是运用常见的音乐处理技巧，但是在一个小节中进行对比还是比较特别的音乐表现形式，仿佛展现出主人公面对不公的命运嚎啕大哭，但情绪悲痛极致之后转变欲哭无泪的无助境遇，瞬间感动。这种忽强忽弱的音乐处理方式，也为后续的情感铺垫营造出逐渐走向悲剧的气氛。乐句中连续的 fa 类似开头 si 的表达形式——游移、不确定、若隐若现，将主人公的无力感描绘得淋漓尽致。同时，强烈的强弱音对比交替，就好比陈杏元踉踉跄跄的步伐，命运的冲击与现实的绝望交织。一个弱女子，远离亲人和爱人，自此生死两茫茫，和番之路步步充满绝望。

第四句为乐曲情绪与旋律的第一次高潮，连续出现的高音颗粒尖锐动荡而又顺理成章，描绘出亲人和爱人送女主人和番到了边塞，只能目送她继续前行，亲人和爱人们泪眼婆娑，内心的无助只能寄托于命运可以眷恋这个可怜的弱女子。因陈杏元在和番之前已经有了结婚对象，但遭遇奸臣的迫害，为了家人和爱人的安全，只能抛下他们，远赴蛮荒之地和番。同时音乐的情感表达将陈杏元内心的绝望凄苦展现得淋漓尽致，她悲愤不平——国家的安定与否，怎能由一个弱女子承担？这样以背井离乡、抛家舍爱、葬送她后半生的幸福为代价，是多么不公多么令人无法面对。这里旋律用到在一根筝弦上持续进行两小节旋律弹奏，右手大指用连续托劈方式，左手通过按弦将乐音自高逐渐滑颤至低，展现了河南风格特性的游摇技法。这种下行的音阶排列结合如怨似恨的旋律进行，在每一次小三度的下滑中，大指弹奏力度由弱至强的夸张对比，都展示女主内心所发出的苦楚与无奈。点点滴滴道出陈杏元肝肠寸断的多舛命运、哀莫大于心死，步步走近和番之路离幸福的亲情爱情就愈走愈远，使陈杏元的悲剧色彩更加浓烈，使得听众感同身受。

第五句为过渡的旋律，旋律这时一直都在中音和低音声部徘徊，低沉的旋律线条与之前的旋律在音区上形成一定的对比性，表达了陈杏元在独自前行途中，心情沉重，形如槁木的形象，预示着主人公不在沉默中死亡，就在沉默中爆发的心路变化。第五句中出现了一次右手下行刮奏，好像一声长叹之后的酸楚，处处体现主人公的绝

望。作为主人公情感过渡的连接,体现出陈杏元心碎如玉焚的效果。句末再次习惯性使用大撮结束,为后面第二次进入乐曲情绪高潮进行铺垫。

（3）C段：第六句、第七句再次进入乐曲的第二次旋律高潮,这两句和第三、四句旋律有相似之处,结合饱满的上下滑音以及双托双劈,还有同一小节当中的强弱对比,像是主人公回忆与家中双亲爱人告别,与年迈的父母低声嘱托。面对着自己的绝望境地,陈杏元突然萌生出了投崖自尽的决绝念头,为了自己的清白不被玷污,也为了亲人们不受牵连,只有出此下策。当这个念头越来越强烈地占据女主的思想时,她突然变得坚强了,不再悲悲凄凄,并且也在找寻机会。在第七句句尾又出现旋律下行刮奏,衬托出陈杏元决意跳崖前内心的悲壮,也传递出她去意已决的坚定信念。这句当中左手的按颤技巧使用较多,表达了主人公心中的怨愤之情。乐曲多次诠释了陈杏元不甘北上前去番国受辱,含泪控诉命运的强烈情绪。

最后一句旋律速度渐缓,音乐在情绪上接近尾声,这时的陈杏元借拜昭君庙为名,带着痛苦和屈辱一步步向飞雁崖走去,并预示悲剧的发生。陈杏元甘心吗? 不! 她不甘心! 她决不屈从于命运的安排,而是进行抗争,以死亡的形式进行最后的抗争。旋律从低音区跃至尾声,速度渐慢,颤滑音此起彼伏。这既是主人公发出的绝望呼声,又是对和番的最后反抗,更是对和番的控诉。随着连续的颤滑音,陈杏元纵身投崖,乐曲在沉痛的气氛中悲哀地结束,但没有决绝感,也为接下来的《陈杏元落院》埋下伏笔。

三、演奏技法提示

乐曲主要运用夹弹技法,右手大指和中指要注重力度的把握,声音要深沉、通透,着重刻画主人公的悲惨遭遇,同时左手辅以上下幅度不同的颤音,有小颤和重颤,左手根据手指上下幅度和速度快慢来区分各种颤音,这也是河南流派风格一个重要表达方式。

《陈杏元落院》

一、作品简介

《陈杏元落院》是河南筝派的代表性曲目之一,堪称经典。传统的河南筝曲部分是来源于河南的大调曲子和板头曲。《陈杏元落院》取材自戏曲故事《二度梅》,讲述陈杏元投崖后并没有死,而是被山中隐士所救将其送到邯郸邹员外家中,陈杏元醒来之后向邹家哭诉自己的不幸遭遇。

二、作品结构

《陈杏元落院》[①]全曲68小节,与《陈杏元和番》一样,为传统68板板头曲的"八板体"的变体结构,慢板板式,一板一眼,2/4拍记谱,曲式结构和素材的运用上与《陈杏元和番》略有区别。相同节奏里,音符的密集程度明显高于《陈杏元和番》,这是因为两首乐曲诠释主题的重点有区别。《陈杏元和番》以长的篇幅描写心理活动,音符的时值总体较长,表达内涵较为抽象,而《陈杏元落院》则多对人物语言和事件进程的刻画,表达音乐更为具体。

《陈杏元落院》仍然是六八板结构,共68小节,乐曲分为三个部分(见表6-7)。

① 上海筝会.中国古筝考级曲集：第2版[M].上海：上海音乐出版社,2005：203.

表 6-7 《陈杏元落院》曲式结构

A		B					C	
第一板	第二板	第三板	第四板	第五板	第六板	第七板	第八板	
慢板		渐快至小快板					渐慢慢板	
1~16 小节		17~57 小节					59~68 小节	

(1) A 段：第一部分为慢板，2/4 拍。这一部分仍带有中原特色的悲哀音调，开始部分八度双音的连续进行加旋律中连续的 si 音颤奏，将陈杏元投崖自尽的悲哀表现得淋漓尽致。在第 8 小节中带下滑的强力度长摇更增添了悲剧性的气氛，仿佛陈杏元仍在昏迷之中。后 8 小节是前边旋律的变化重复，其中有 2 小节的连续上下滑音和揉弹间奏，犹如邹家小姐一声声轻轻的呼唤和细致的服侍。当陈杏元从昏迷中慢慢醒来之后，悲愤使她的情绪陡然激动，此时的旋律也进入第二部分。

(2) B 段：开始的强力度八度大跳突出了旋律的棱角，将第一部分中的双音进行变为横向的跳进进行，用来表现过度的激动使得原本受伤的身体更加痛楚虚弱，由此旋律又逐渐下行到低音区，好像要在此缓一口气紧接着又一阵激动爆发，在上行十一度跳进的旋律中然后以六度下行在低音区叹息着。随后陈杏元开始将她的不幸遭遇娓娓道来，长摇和颤音奏出的此起彼伏的音调似乎在诉说着她的坎坷命运：和番为的是什么？国家的和平吗？这本来应是由一国之君承担的责任，由于昏君无道，却让一个弱女子以她前途未卜的婚姻来维系这样的和平不是太微弱了吗？这更是国耻。当这些情绪在中音区经过积聚之后，终于以八度跳进迸发出来，陈杏元再也无法忍受内心的悲痛而大声控诉，这段力度加强，速度加快，音符密集的旋律表现出陈杏元刚毅的性格。她虽是弱女子却不屈从于命运的安排，深受陷害却抱定反抗，强忍耻辱却以死雪耻，表现出崇高的民族尊严，这是何等的气概，又是对昏君奸臣怎样的嘲讽！在此之后乐曲放慢速度进入第三乐段。

(3) C 段：旋律在速度放缓的情况下逐渐平静下来，表达出宣泄过后的陈杏元趋于平静，但是平静过后的内心对于自己的命运该走向何处，还是充满疑问。通过第 60 小节在 fa 音上的两拍长摇加左手的大颤，将陈杏元游离与不安的心理过程清晰表达出来，之后通过对 fa 音不断频繁的推拉滑音，阐释着陈杏元对未来的不确定和疑问。最后旋律再现了第一部分的主题，最终落在宫音上一个游移的滑音，好似一声哀叹，结束全曲。

三、演奏技法提示

作品中的游摇技法是河南筝派代表人曹东扶大师为表现悲哀凄苦的旋律而独创的弹奏技巧。弹奏时通常右手在靠岳山位置大撮或者大指单托第一个重音，之后立刻在筝弦中段由弱至强地弹奏托劈指法，同时逐渐向岳山方向移动。力度是做音头后弱渐强，左手在右手第一个音做快速上滑至上方小三度音，后面随着托劈同时做大颤，同时慢慢将音高一路下滑至这个筝弦的原位音。根据情绪的需要，手指逐步从古筝的岳山位置逐渐向筝码方向移动弹奏，义甲在筝弦弹奏过程中音色逐渐发生变化，力度可以从弱做至渐强，或者从强做至减弱，根据情绪发生变换。"大颤音"技法也是本曲中较为重要的演奏技法，对大颤的处理往往将颤弦的幅度由小逐渐增大，通常会超过小二度，情绪波动很剧烈，音乐表现力令人感到夸张而不做作。

《陈杏元和番》《陈杏元落院》这两首乐曲是姊妹曲，两首乐曲深沉、忧郁，感人至深。《陈杏元落院》用起伏多变的音调，戏剧性地描绘了陈杏元哭诉时的情景。

《寒鸦戏水》

一、作品简介

《寒鸦戏水》具有儒雅、清丽的旋律,独具特色的音调韵味以及唯美淡雅的意境,是潮州筝曲的代表作之一。此曲最早是"潮州弦诗乐"的合奏曲目,也是潮州软套十大套曲其中一首。在传统合奏中它的弓弦乐器有胡琴等,弹拨乐器有扬琴、琵琶等,有时也用笛箫。合奏时,所有演奏者都在同一主要旋律的基础上,按照各自的乐器特点来进行即兴的左手按滑音、揉弦等作"韵"的表达。该乐曲柔和雅致,情感细腻,旋律优美,节奏活泼轻快,生动表现了飞鸟不惧寒冬,在湖水中悠闲玩乐、嬉戏的场景,表达了潮州人不怕艰难困苦、自信乐观、勇于追求美好生活的探索精神。

独奏曲《寒鸦戏水》最早是潮州筝乐大师郭鹰先生从"潮州诗弦乐"中移植出来的,在1941年"新潮音乐会"中以独奏的形式进行了首演,郭鹰先生的曲谱也可以说是目前演奏频率最高的版本。潮州筝曲曲谱沿用了潮州弦诗传统记谱法,以二四谱为记谱法。由于二四谱只记载骨干音的特性,演奏者在演奏之前必须先演唱乐谱,然后再将心中对乐曲的独特理解用乐器的演奏技法表现出来,即"音韵乐器化"。二四谱用二、三、四、五、六、七、八这七个数字为谱字,相当于现在的 sol、la、do、re、mi、sol、la 这几个音,没有 si、fa 的两个音。si、fa 两个音是通过对三音和六音进行升高处理产生的。根据对这两个音的不同处理,二四谱的调体可分为轻三六调、重三六调、活三五调、反线调和轻三重六调这几种,其中常用的是前四种调。古筝当中的 fa 和 si 音是通过左手向下按压升高 mi 和 la 两根筝弦张力而产生的。根据按弦的力度变化,可以产生多种音变化,决定了整首乐曲的调性风格。这两个音是全曲作韵最重要的部分,这一部分是潮州筝曲最富有特色的地方,也是最能体现演奏者的个人风格。《寒鸦戏水》就是重三六调式。所谓"重三六"是将"二四谱"中的三、六音重按,也就是将 la 和 mi 这两个音重按。la 按高于还原 la 略低于还原 si 音,将 mi 按至 fa 与升 fa 之间的位置,由于 mi 和 la 的特殊性,会使整个曲调产生不稳定律动。正是由于这些音的多变性及不确定性,使得乐曲旋律优美、地域色彩准确,让人感到清新、典雅而又婉约的音乐风格,形成了与其他地区不一样的音乐风格,独具感染力,也充分展现了潮州筝曲与当地音乐有着密不可分的关系。

二、作品结构

《寒鸦戏水》[①]整首作品为板式多变的变奏曲式结构,共分为三个部分(见表6-8)。

表6-8 《寒鸦戏水》曲式结构

A	B	C
慢板(头板) 1~68小节	拷打 69~136小节	三板 137~170小节
4/4	1/4	2/4
速度逐渐变快 重三六调		

① 上海筝会.中国古筝考级曲集:第2版[M].上海:上海音乐出版社,2005:139.

《寒鸦戏水》是一首较为典型的六八板曲调,由头板、拷拍、三板组成了整个曲调的曲式结构,三段速度不相同,采用了"曲速三变"的变奏形式。每段的旋律各不相同,极具特色,清晰分明。乐曲头板速度较缓慢,一般拍子多记为4/4拍,速度也可加快成二板、三板。第二部分拷拍又称为"拷打",在三板的基础上,保留了旋律的基音,但是会抽减一些音符,形成了一系列的切分节奏变化,展现了乐曲旋律独有的特点。为了更进一步渲染主题、烘托气氛,由二板发展到了三板。

1. A 慢板

乐曲旋律较缓慢,主要体现安静、清雅、委婉的意境,乐曲由流畅与松弛的"花指"开头,流淌出沁人心脾的旋律,使人身心愉悦。在弹奏第一段落时,整体要保持松弛,节奏和情感要舒缓进行。这样才能使听众在欣赏音乐的同时脑海里设想画面,仿佛置身于大自然,面对着初冬的时节,芦苇渐黄水冷沙寒,好像看到水鸟以优雅高贵的姿态慢慢步入水中,享受着湖水带来的快乐。在轻柔的弹奏中,随着旋律的起伏飘荡,古朴、典雅的韵味流淌开来,展现了一幅水墨山水画。正是通过这些浑厚古朴的曲调,第一乐段也可以理解为描述人物压抑、痛苦的情绪,以及无法排解的忧郁。

2. B 拷打

乐曲第二段逐渐形成小高潮,描绘一群水鸟徘徊在水中嬉戏、玩闹的场景。一开始缓慢进入,再逐渐加速,使乐曲愉快、轻盈,在把握速度的基础上,还要注意乐曲中的节奏类型转变,左手点音都是在后半拍加入,加入点音可以把握节奏,也表现出活泼的律动,同时也表达人物情绪有所好转才有玩乐的心情。潮州筝曲在演奏风格特点上具有区别于其他流派的鲜明特色,乐曲风格活泼、生动,艺术风格轻快优雅。在演奏这首乐曲时要特别注意节奏和速度的掌握,动静结合才能赋予乐曲流动性,既要有慢速的松弛感又要有严谨稳定的节奏感,这是每个演奏者都要注意的地方。"拷拍"可以说是潮乐特有的变奏形式,它要求在旋律的后半拍起音,节奏跳跃、轻快。弹奏时,落指触弦轻巧结实,速度不要太赶,但音色要明快。

3. 三板

《寒鸦戏水》的音乐主题原型主要在最后一段。这一乐段仿佛看见鸟儿为了捕食欢快跃出水面的鱼儿,扑棱棱地掠过水面,荡起了水面层层涟漪的情景。三板是整首乐曲的高潮段落,主要运用"催"的旋律变奏方法,潮州音乐的旋律变奏方法有很多,其中最具有潮乐特色的是催奏。催奏常用于乐曲中速度较快的段落,通过每板中音符的增加,使演奏速度大增,营造出一种激动、兴奋的情绪,将乐曲推上高潮。常见的催奏方法有一点一催、二点一催、三点一催、切分催、摘字催、企字催等,让听者仿佛真的体会到寒鸦的一举一动,富有画面感。三板段落延续了拷拍段轻快流畅的特点,气势更为热烈,一气呵成。

三、演奏技法提示

在这首作品中使用了勾、托、抹等技法以及加入左手大量滑音、颤音、点音等左手技法,在↑fa 和↓si 两个音的处理,要注意音的游移性,通过左手的上下拨动筝弦达到游移的效果。

通过对《寒鸦戏水》这首潮州筝曲的代表曲目的音乐分析,可以强烈地感受到潮州筝乐的独特韵味。通过几代名家的演奏,其演奏特色也呈现出多种多样,每个演奏家不仅把握了前人的经验,更加上自己的审美理解以及技法控制与发挥,在表现头板、拷打、三板的曲式框架下,以自己的版本,进行自己风格的不同演绎。

《蕉窗夜雨》

一、作品简介

《蕉窗夜雨》是我国广东客家流派中的代表曲目之一,源于广东汉乐中的小型丝竹乐,属于汉乐串调曲子。全曲优雅、流畅、古典、婉转,充满了诗情画意,在雅致的旋律下面充满了客家文化天人合一的内涵。20世纪20年代,广东大埔的何育斋先生从汉乐丝弦乐中系统搜集、整理、分类、汇编出《中州古调》和《汉皋旧谱》两本客家筝曲集,《蕉窗夜雨》便收录在《汉皋旧谱》中。这首乐曲的作者已无从考证,相传此曲源于宋代,勾画客居异乡的故人在悄然无声、沉沉的夜晚里,聆听雨打芭蕉的滴滴答答声而激发作者对自己家乡的无限思念之情。宋代晁补之的《浣溪沙》:"江上秋高风怒号,江声不断雁嗷嗷,别魂迢递为君销。一夜不眠孤客耳,耳边愁听雨萧萧,碧纱窗外有芭蕉。"[①]这是对乐曲最好的注解。客家筝艺大师罗九香先生在对客家筝曲深刻研究的基础上,对旋律骨干音加以变化,通过由起承转合的乐曲结构以及速度愈来愈快的巧妙设计,将主题乐段反复五遍演奏,使该曲成为古筝乐曲的优秀典范。

二、作品结构

《蕉窗夜雨》[②]分为主题部分与四次变奏部分。乐曲通过对主题音调进行减字、变换节奏型等方法,由慢渐快地完成四次变奏,风格独特,意境悠远(见表6-9)。

表6-9 《蕉窗夜雨》曲式结构

A	A1	A2	A3	A4	尾声
主题	变奏1	变奏2	变奏3	变奏4	
慢板		变快至快板			慢板
1~31小节	32~62小节	63~93小节	94~124小节	125~155小节	156~159小节

(1) A段:第一段主题旋律幽静雅致且舒缓,突出了夜的寂静这一主题,曲速中庸,意境和谐。速度为52,4/4拍慢起进入。这一段落中节奏运用十分丰富,快慢节奏结合音乐句子让曲子生动且富有特点。而旋律开始的空拍则使句子的呼吸并没有形成规整的划分,在这一段中大量的装饰音写法,使作品的风格在一开始就显现出来。这一段落对主题的陈述,刻画出了在南国的夏夜,暑气余热未消,困扰着独在异乡的北方人,此时万籁俱寂,夜色深沉,一方面随着夜越来越深倦意也涌上身来,但因为潮热,心情也越来越沮丧,辗转不能入睡时就思念北方自己的家乡,思绪惆怅。技法上运用大撮和中指勾,大撮突出深沉音响效果,一贯追求古朴的音乐风格特点,以"先奏大撮,再弹大指"的运指方式将此雅致的音乐风格尽情表达。因而需要在音色、音质上达到厚实、稳重之感。除此之外,第一乐句运用了四分附点上滑音,让re时值延长得到了充分强调再上滑至mi音,四分附点滑音所致的音韵效果更显悠长一些。

① 唐圭璋.全宋词[M].北京:中华书局,1965:573.
② 上海筝会.中国古筝考级曲集:第2版[M].上海:上海音乐出版社,2005:144.

（2）A1：旋律速度稍加快，预示天空云层加厚，雨势即将来临，空气也渐渐流动起来，增加了些许急切情绪。这一段落采用较为自由的4/4拍的慢板改变了音乐的节奏，运用了骨干音"添字"手法，变换了节拍形式，多用八分附点，伴随滑音、颤音等，同时右手弹奏出的浑厚、多变的音色凸显了旋律的多种表现力，完美而微妙，并以旋律和延续滑音的手法加以充实。整体来看，第二段落为第一段落的音乐情绪延续。

（3）A2：第三段的乐句开头首先变换节拍，由4/4拍变成2/4拍，旋律重音增加，乐曲速度就由中板90加速至100，旋律主要集中在低音区演奏。而旋律骨干音则连续采用切分节奏加以变奏，而连续采用切分节奏会使音乐在听觉上形成不规律的呼吸感，音乐发展更为紧张。这一部分表现天空的云层慢慢增厚，乌云越来越密，雨点慢慢地淅淅沥沥地从空中飘落。浑厚浓重、铿锵有力的基音、下属音和属音，配以勾指技法演奏低音，后用大指演奏高音。这样形成的和弦低音与富有动力的高音旋律和谐一体，这种运指安排不仅强调了中指演奏的和弦重音和旋律重音，也突出了客家筝乐中按、滑音的韵味。为了达到淳厚的音色，演奏者也会经常在岳山和筝码中间进行游走式的勾托弹奏，以此加强低音的共鸣，好似雨急切扑向大地的怀抱。

（4）A3：第四段旋律的速度延续了前面段落，但音区发生改变逐渐移向中音区。这一段落中的变奏通过演奏手法进行加强，骨干音以连续的"拂弦"技法来装饰，"拂弦"又叫"刮奏""花指"，即右手连续拨动多根筝弦，是筝特有的展示乐器特征的弹奏方法之一。其音效流畅华美，但在客家筝乐中"拂弦"则脱去了华美的音响效果，变得既短小，又颇为内敛，往往只用两三个音，且不占用时值。其朴素雅致的音色与前两段的慢板保持了风格上的统一，完美地描绘了雨势绵绵、"碧纱窗外有芭蕉"的诗情画意。此段的主题旋律表现了雨势渐渐沥沥倾打芭蕉叶的情景，生动且形象。

（5）A4：最后一段的速度较前面更推进一步，主题旋律移向至高音区演奏。这一段落中的旋律主要音为中指勾指技法起板，由先勾后托的八度大跳进一步发展为切分音。突出了后半拍，使曲调洒脱飘逸，清丽明亮。虽然力度较三、四遍时弱，却将全曲推向高潮。特别是最后两个音以八度附点的大跳结束在商音上，虽曲终而余韵悠然。主题画面从整体转向局部，雨渐渐停了，清风还在，在一个芭蕉叶上面有一颗雨滴在旋转，随着清风吹拂，芭蕉叶在空中摇曳，这颗雨滴在蕉叶的中间随意滑动，却怎么也没有飘落，仿佛在空中荡秋千，不亦乐乎！最后在乐曲尾声一句中，雨滴终于没有抵挡过清风的威力，掉落泥土中，表达了作者的风雅情趣，也给人以雨声停息，夜色朦胧的宁静之意。此段速度发展到最快，主题进行减字变奏，由切分节奏型进一步发展到有板无眼的"板后音"。这种切分技法在流派乐曲中虽然较少见，但却表现《蕉窗夜雨》的独特韵味。

三、演奏技法提示

在本首作品中，需要特别注意左手的回滑音技巧，即上滑音之后又快速回到原音。回滑音因情绪不同有长短之分，其演奏效果由演奏者理解而定。在罗九香大师演奏版本中，通常是会将重音通过回滑音的处理将其模糊化来凸显个人音乐色彩。此外，还有大量"拂弦"技法的使用。由于"拂弦"的音符不超过四个音，且以三连音的形式在一个长音后进行点缀，所以这也是一种长音加花的方式，有承前启后的作用。

筝曲《蕉窗夜雨》节奏平稳舒缓，旋律古朴清幽，格调清新细腻，表现了静谧、质朴的思乡之情；之后稍微紧张，仿佛风雨欲来风满楼；紧接着节奏逐渐加快，好像是天空中密布着的乌云；接着音乐的力度、速度都在逐渐加强，其中在高音区频繁交替的按滑旋律，轻巧活泼、动感流畅，生动表现了绵绵秋雨滴打在芭蕉叶之上，循环久久才从蕉叶上滑落的场景；筝曲最后渐趋平缓，在清幽柔和的气氛中结束。

《将军令》

一、作品简介

《将军令》是浙江筝派代表乐曲之一,是由浙派古筝大师王巽之在1957年汇编而成。该作品来源于清荣斋汇编《弦索备考》中的"弦索十三套",一方面在乐曲的主题选材上十分新颖,描绘出一幅战马奔腾鏖战沙场的战争场面;另一方面借助了琵琶三弦及扬琴民族乐器和部分西洋乐器的演奏技法使得技法升级,在描绘行军当中的脚步声、马蹄声、号角声等时用古筝不同的音色进行模仿,在丰富了古筝表现力的同时也增强了乐曲的表现力,在作品曲式结构的尝试上为古筝的发展开辟了新道路。该曲在一定程度上,推动促进了古筝体系的发展,具有一定的研究意义。

二、作品结构

《将军令》[①]乐曲由七个主要段落以及一个尾声构成,七个段落之间遥相呼应。第一段落开门见山,突出主题,紧接着第二段落开始叙述将军打仗前的阵势及准备,以此为后段落的战争做准备,第三、四、五、六、七段落层层递进叙述战争场面,最后尾声再次呼应主题音乐,气势恢宏且悲壮(见表6-10)。

表6-10 《将军令》曲式结构

A	B	C	D	E	F	G	尾声
中板	行板	快板	散板		快板		中板
1~32小节	33~71小节	72~97小节	98~113小节	114~126小节	127~150小节	151~178小节	179~185小节

在第一段开始便将战争紧张气氛描写得淋漓尽致,由双手强有力的八度下行刮奏拉开序幕,曲调庄严,铿锵有力。这一场景的描绘与渲染是通过左右手的配合来完成的。本段主要运用了右手长摇加上左手4个十六分音符为基本节奏型,快速的节奏充满了紧张感,表达出士兵的训练有素。在第9小节的二分音符长摇后,从11小节开始,作者将节奏紧缩为八分音符与四分音符结合的摇指,使音乐的情绪更有推动力,并且通过同音长摇的铺垫以摇指奏法引出主题旋律的这种写作更具自然性和逻辑性。同时,调整手指力度做出旋律的强弱,不但使曲子达到渲染战争前的紧张气氛,也让人不禁感到战争的残酷性。其中,长摇是浙派古筝技巧特色之一,即用义甲在一根弦上快速密集地、力度均匀地摇指,模仿出拉弦乐器的演奏效果,以提高旋律的流畅性及歌唱性。通过古筝来模仿古代战争当中的擂鼓气势,表现了号角声、士兵急促的脚步声和时慢时快的马蹄声,旋律紧张而急促。旋律音层层递进,预示了军队的每个部门都在紧张有序地做战前准备,等候将军发号施令。最后一句以右手长音,左手单手指提弦结束第一乐段。

第二段是相对整个作品来说是速度最慢的一段。以慢起开始表现将军威武从容的形象,随着音乐旋律不断移位与递进,以及十六分音符的加入,整段音乐由慢逐渐变快。曲调由第一段的浑厚、稳健转换到了沉着冷静,从战争前的压抑当中慢慢地静了下来,向人们勾勒一位将军为将要上战场的军人鼓舞士气、发号施令的场面。弹奏

① 上海筝会.中国古筝考级曲集:第2版[M].上海:上海音乐出版社,2005:191.

要特别注意右手中指旋律音。本段的右手花指接大指是浙江筝派的特色技法之一，在演奏时要注意花指是不占时值的，大指的花指和大指托要连接起来，花指不能和托指混淆，需要分开。同时，曲子还运用了左手快速点弦技巧，战场中将军高大威武的形象就是通过中指上的快速点弦技法来实现的。此外，中指音上还使用了点音按弦，中指音相较于大指音来讲，低了一个八度，这样就再次将战场中将军的高大威武充分表现了出来。左手根据音符的时值来按滑音。开头和最后一句第二拍的四分音符，滑音一定要按到位，不要松得过快。第一句重音停顿和慢起渐快的速度，好像威武的将军踏着强有力的步伐，走到指挥台中间为所有的作战士兵提振士气。第二段弹奏的重点要突出中指按滑音的特点，和以往不同，它的韵声在低音，其他的滑音点到即止即可。这与常用的四点技法有所不同，我们一般按滑音都是在大指所弹奏的音上，而这是在中指弹奏的音上，这也是浙江筝派在技法上一个特色。

第三段表现了部队开赴战斗现场的紧张情形，用双手对位的形式描写出军心稳定积极备战的高昂战斗气势和将士们浩浩荡荡、雄姿勃勃的形象。左手大量运用了柱式和弦加上空拍的迅速休止，描写了将士们训练有素的军人形象。旋律的持续加速表现出了战士们对战争既恐惧又兴奋、既紧张又渴望、既希望建功立业又担心牺牲后亲人们不能接受的心态。但当战斗的号角吹响之时，所有的一切顾虑都抛到脑后，战士们立刻投入到紧张的战斗节奏中。演奏时注意从靠近筝码处开始，力度要稍弱，随着旋律音的升高，手指逐渐向岳山移动，使旋律的力度慢慢加强，随后运用持续加速的"快四点"技法，连续的"勾、托、抹、托"指法组合来进行气氛的烘托。这是浙江筝派特有的演奏技法，在筝曲中使用也很常见，这种技法能带给听众活泼跳跃的感觉。演奏过程中在相似的旋律上，每小节拍子上的重音都在低一个八度音区演奏，与高八度的音区紧密衔接有一种节奏密度感，既能使旋律流畅，而且通过该种技法对旋律进行加花、润色，又能使旋律产生连贯起伏的效果。

第四段描写将士们夜以继日地赶赴战场，战斗气氛日益紧张，大家做好战前准备，随时投入战斗的情形。摇指的手法来源于第一段落，而在此基础上，将右手原来的十六分音符变为这里的八分音符八度双音，使音乐的素材在统一的基础上又有新的变化，使音乐发展更有逻辑性。最后左手由双音变为了扫弦刮奏，一方面使音乐更为紧张激烈，另一方面又为第五段落做准备。右手通过长摇来表现紧张的气氛，力度中弱，虽然是弱起，但是保持演奏状态，从筝码处逐渐向岳山处移动，力度慢慢增强、音色从深厚向明亮过渡。左手的低音大撮，通过力度的逐渐增强，表现了战争将一触即发。

第五段乐曲所描绘的是官兵在战场上两军对垒准备迎敌的场景。在此段左手奏法继续承接了上一段落，这一段落中的右手为摇指与八度双音的结合，演奏较为自由，旋律慢起渐快，右手摇指要突出重音头，强调爆发力，而左手的刮奏力度要渐长和加大。长摇技巧是在借鉴琵琶的"轮指"技法的基础上演变而来，通过多点的音符来达到音效延长的效果。演奏过程中多运用靠近岳山处进行摇指，以增强摇指力度，加快摇指频率，从而突出全曲的速度节奏。前面四个小节都为长摇，进入第五小节长摇随着速度加快变成短摇，由中音 re 到 la 再回到 mi。演奏时，要注意气息的停顿和连贯性，每一组长摇慢慢加速，力度不减，敌我双方都在聚集能量，想在气势上给对方造成震慑，达到先声夺人的目的。摇指之后的音符时值缩短，节奏明确，以八分音符来凸显轻骑兵出兵的神速，左手的刮奏配合着渐强、渐快，使整个曲子更加有气势，将音乐逐渐推向高潮，为下一段音乐做准备。长摇是传统古筝演奏的一大技术革新，不同强度、不同频率的摇指用在不同的旋律中，表现效果有区别。

第六段急板是展现战争场景的主要段落，刻画了战场上官兵浴血奋战、奋力厮杀、顽强抗敌的形象。此段落中的右手素材来源于第一段落中的左手，而左手比右手慢一半的节奏是为了突出主要音，使音乐的旋律更加突出。本段运用了快四点、快速勾托等技法。本段运用的"快四点"技法给人以跳跃、紧张的感觉，仿佛让人置身于战场之中。"快四点"也同样为浙江流派特色演奏技法之一，常常出现在快板段落，同时在现代筝曲技法当中运用

也很广泛。"快四点"顾名思义,在速度上具有较高要求。"四点"即"勾、托、抹、托"四种指法的组合形式。在演奏时,在保证速度的同时,要注意颗粒性,在保证义甲和筝弦触弦角度的同时,要注意不能贴弦弹奏。"快四点"通常为十六分音符的组合,注重时值的平均,使得旋律更加流畅,乐句更加通顺。弹奏时要注意臂、腕高度协调,避免上下跳动,在保证技法清晰的同时,要注意旋律的上行渐强、下行减弱,相同音需要力度有变化。这一段将第二段旋律成倍紧缩,变四四拍为四二拍,持续十六分音符节奏,使旋律无停顿地进行,气势剧烈紧迫。

第七段中主要描写敌我双方两军对垒时短兵相接,奋勇厮杀的战争场面,这是决一死战的关键时刻。这一段落中左右手演奏的节奏相同,音甚至为相隔两个八度的演奏,十六分音符节奏没有改变,但通过点奏的手法及音区的对比使整段音乐的张力更强。演奏技法运用了"扫轮""双食点奏",左右手在两个八度音域中轮奏,音点密集,出音更为雄厚,音乐激扬有力。在本段落中主要运用到浙江筝派"点奏"的演奏技法。"点奏"也称为"点指",即左右两手的食指交替连续地快速"抹"弦弹奏,同时也可在"抹"前加入右手"勾"的演奏,这样可以将音域从同音扩展到八度甚至双八度。随着快速指序技法的广泛普及及深入探索,点奏的指法安排可以多变。旋律中单数的音是右手弹奏,双数的音是左手弹奏。如果单数的音有变化,双数的音重复,单数音可以运用右手四个手指来编排,双数音可以安排左手一个手指来完成;如果单数和双数音相同,那可以安排双手的四个手指按照顺序来完成。所以,"点奏"技法发展到今天并不只是运用单一手指来完成,而是可以组合编排。另外,可由弹奏同度音扩展到八度音程乃至八度以上的音程大跳,从音响效果来讲,更加有气势,从而将战斗推向高潮——最后胜利。

最后的尾声通过长摇的手法再次突出主题旋律,与第一段落的奏法相呼应,以右手长摇来配合左手柱式和弦做伴奏,音响厚重而饱满有力,同时以左手有力的刮奏手法渲染气氛,表达了将士们得胜归营的壮观场面。在表达这种激昂悲壮的情感时,仅用腕部的力量已不足以很好地表达出它的情感,因此还要借助臂部的力量。我们将臂部力量细致分为了大臂和小臂。在情感传达之时,首先借助小臂的力量进行,随情感的表达激烈,通过大臂带动小臂、小臂带动手腕的力量,加大发力的范围。在手臂发力时,要注意气息的运用。左手在下行刮奏时,身体处于吸气的状态,左手在低音部位扫弦时,身体处于吐气状态,加上肢体表现力,三位一体增强了音乐感染力。

三、演奏技法提示

《将军令》这首作品除了继承传统的演奏技法,还创新"快四点""点奏""长摇""短摇""扫弦"等古筝演奏技法,从演奏的速度和力度上突出了作品的主题——将士们战斗的状况,用音乐演奏活灵活现地展现出来。

古筝独奏曲《将军令》向人们展现了古时战场的悲壮与热血,其曲式由引子、行板、快板、高潮、尾声等构成多段落的结构。该曲大量使用在当时具有难度的左右手四点,右手长摇、短摇,点奏等技法,不仅提高了该曲的艺术表现力,成为该曲演奏技术上的亮点,而且推动了现代古筝双手演奏技术发展的进程。

《月儿高》

一、作品简介

《月儿高》是一首历史悠久的筝乐曲,其最早的筝谱被收录于清代文人容斋所编写的《弦索备考》(又名《弦索十三套》)中,是现存古筝作品中唯一使用工尺谱记谱的古筝作品。该作品原作者不详,在文人荣斋《弦索十三套》这一文献中,虽有《月儿高》的合奏曲谱,但根据筝谱中"相传曰:唐明皇游月宫闻记之音"的注释推测,《月儿高》

最初的曲作者或许就是中国历史上唯一拥有帝王身份的音乐家——唐玄宗李隆基。随着时间的推移,《月儿高》在流传过程中形成了众多版本。目前较为常见的有王巽之、项斯华、孙文妍、范上娥、林玲等筝家的谱本。筝家孙文妍订谱演奏的谱本还参考借鉴了其父——著名琵琶、洞箫演奏家孙裕德先生的《月儿高》琵琶谱。其中流传最广的就是由浙江筝派的创始人、古筝演奏家王巽之先生所编写的版本。"20 世纪 60 年代,王巽之先生为了还原《月儿高》古谱的音乐面貌,带领他的学生对《华氏琵琶谱》中的《月儿高》与卫仲乐先生琵琶谱进行了推敲、解读和研究,并移植为古筝独奏曲。"[1]1961 年,王巽之先生在赴西安参加全国艺术院校的古筝教材会中曾介绍、演奏包括此曲在内的几首浙江代表筝曲,被列为全国古筝教材曲。《月儿高》作为浙江筝派的代表曲目,它更多地体现了江南音乐特有的清新、淡雅之美,旋律优美又不失壮丽,将月亮从海面升起再到消失于天际的画面刻画得淋漓尽致、惟妙惟肖。

二、作品结构

《月儿高》[2]可大致划分为三个部分:第一部分是对宫廷典雅和高贵环境的描写;第二部分描写的是明月当空下"天上人间"的仙女们在尽情载歌载舞、欢乐歌舞的场景;第三部分又回归了典雅、舒缓,描绘皓月当空、琼楼一片的景象(见表 6-11)。

表 6-11 《月儿高》曲式结构

引 子	A	B	C	尾 声
起	承	转	合	
广板	慢板	渐快至快板	行板	
1~11 小节	12~76 小节	77~155 小节	156~184 小节	185~189 小节

乐曲的引子部分。随着左手的刮奏慢慢拉开乐曲的序幕。整个氛围具有神秘色彩。第一个乐句连续的大撮颤音和渐强的走向,将音乐的情绪慢慢高涨,好似朦胧的月光渐渐透出云层,有一点内敛,又有一点含蓄。引子最后一小节发挥了古筝低音区浓厚、深沉的音色,带有浙派筝乐典雅、唯美的风格特征。引子部分中的旋律的变化预示了作品整体的速度基调,且里面所出现的素材均在之后段落不断发展变化。

第一段主题乐调典雅、舒缓,弹奏力度、曲速以及音色变化丰富,舒缓的旋律营造出安宁的意境,引人无限遐想。乐曲第一乐段中速,主旋律以四分音符和八分音符为主,在右手演奏舒畅徐缓的音符后,左手用轻颤的技巧柔和地修饰了右手音符,使原本单调的旋律充满高贵感,仿佛刻画了一轮月亮缓缓出现,逐渐照亮天际的情形,使听众如痴如醉地沉浸其中;接下来持续上行的十六分音符,起伏虽小却富有弹性,仿佛描绘月亮从天边徐徐升起直挂高空,左手的装饰颤音跟随右手音符的更换变成持续装饰,同时也为旋律增添一丝轻松、愉悦之感,流露出了赏月之人初见月儿升腾的喜悦之情。在第二段落中十六分音符变回四分音符和八分音符,旋律回旋上升后又缓缓下降,持续颤音变为轻颤,将作品本身的艺术魅力发挥到了尽致。

第二段描绘的是明月当空下"天上人间"欢乐歌舞的场景,速度较之前段明显加快,旋律轻盈、流畅,附点后十六分音符节奏型的出现,使音乐富于动感。音乐弹性十足,同时右手大撮的运用的更是恰到好处,把整个段落的

[1] 康严丹雅.古筝曲艺术特征刍议[J].黄河之声,2019(2):14.
[2] 上海筝会.中国古筝考级曲集:第 2 版[M].上海:上海音乐出版社,2005:298.

节奏重音改变了,让音乐变得俏皮可爱且富有张力。这一段音乐的速度比较自由,慢起渐快再渐慢又开始渐快的处理十分明显,表达了一种节奏之美,体现了内心情绪的起伏。旋律起起伏伏,每一个乐句都做渐快渐慢处理,很有特点,就像是仙女们挥舞着水袖,一段一段地跳着舞蹈,带有一种极致的美感。

第三段由前段的轻快流畅归于舒缓、悠扬,描绘了皓月当空、蟾光炯炯的景象。整段音乐气势宏大,右手长摇出音细密、流畅,讲究力度的变化。此段是全曲的高潮段落,左手的刮奏随右手的摇奏和旋律的需要做相应的力度调整,密切配合,力度变化十分丰富。在相同的奏法中,作曲家通过力度的不同使音乐的形象有了生动变化;句法上变化多端,长句与短句的结合加上刮奏,使音乐不断推进,并且在段落最后力度在不断加强后逐渐减弱,使情感最后得以平静。

乐曲尾声仍然采用长摇的技法来表现月亮的安然落下。这一段落虽承接了前一段落的奏法,但也再次在右手长摇的铺垫下以左手演奏旋律线条,最后在左手八度与右手配合强调的作用中以刮奏结束全曲。月亮渐渐地消失在云层中,我们体会到了一种浪漫且孤独的感觉,但整晚美妙的月色尽收眼底,难以忘怀。

三、演奏技法提示

筝曲《月儿高》充分体现了浙派筝曲的风格特征,作曲家在创作中融入了琵琶的演奏技法,并在此基础上将长摇与抹托技法进行融合。除此以外,作品中主要的演奏技法为"快四点""快夹弹""摇指""提弦"与"轮指"等。

《月儿高》乐曲秀丽壮美,描绘了"玉兔冉冉上升,皓皓当空初转腾,月下佳人起歌舞"的情景。乐曲意境幽深,耐人寻味。作为浙江筝派的代表曲目,《月儿高》与善于表达人物内心传统的文曲不同,它更多地蕴含了江南音乐独有的典雅、内敛之美,旋律流畅、柔和又不失高贵、清婉,纵向和声更是丰富饱满。曲调的起伏与力度的强弱变化相得益彰,形成对比。和弦及大量装饰音、左手颤音等技法的使用使旋律更加婉转动听。总之,全曲充满了淡泊洒脱的文人气度和人文情怀,令人沉醉又流连忘返。

《秦桑曲》

一、作品简介

《秦桑曲》由"秦筝归秦"领军人、教育家周延甲先生及强曾抗两位先生共同创作于1979年,原名《苦诉曲》。乐曲根据唐代诗人李白的《春思》"燕草如碧丝,秦桑低绿枝。当君怀归日,是妾断肠时……"和《秋思》诗意,取"秦桑"二字为题,描写了妙龄女子思念远方亲人,并盼望早日归家与家人团聚的急切心情。这一古筝独奏曲借鉴了唐代诗人李白的诗作《春思》。此曲的主要内容为《春思》中的"秦桑"二字,表现了独居妇人思念自己的丈夫、亲人以及想要尽早一家团聚的美好心愿。《秦桑曲》凄苦悲切,缠绵悱恻,旋律委婉、激越,变化丰富,既包含了妇人忧伤、孤独的心绪,又表现出妇人真切渴望期待早日团圆的愁绪。

二、作品结构

《秦桑曲》[①]结构严谨,继承和沿用了戏曲板腔体。全曲由"散板"(引子部分)、"慢板"、"紧板"(快板部分)等板

① 周延甲.秦筝文谱[M].西安:陕西人民教育出版社,2009:81.

式构成整首乐曲,分为引子、慢板、快板、尾声四个部分。乐曲运用了花、苦两种调式音阶,其中首尾为欢音调(fa、si),主体为苦音调(微升 fa、微降 si),两者形成明显对比,喻示了景与情,以及主人公的思乡情怀(见表 6-12)。

表 6-12 《秦桑曲》曲式结构

引 子	A	B	尾 声
散板	慢板	快板	自由地慢板
1~8 小节	9~60 小节	61~105 小节	106~112 小节

《秦桑曲》的引子段落以双手和音与长摇为主,饱含着怨愤、哀婉的感情。从 ff 的力度刮奏开始,2/4 拍较为自由的节奏,音乐速度快慢交替,节拍充满弹性,富有拉伸感,进而使怨愤、哀婉的情感生动感人,直击心灵。长摇后的三连音纵向和弦起到强调的作用,使音乐句子在自由节奏与三连音的平均中得到均衡,乐句重复后旋律逐渐变得平缓,情感不再那么高亢,逐渐低沉,有利于衬托妇人凄楚的想念情绪。为了表现妇人的迷茫和手足无措,此部分巧妙地通过相同旋律的强弱快慢等方式,表现出主题的音乐特质,并奠定了整首乐曲的情绪基调,引子结尾处减弱引出慢板。

A:慢板共有 A 和 A_1 两个乐段,这一段落中弱力度承接了引子部分,旋律较为密集,主要集中在右手旋律上,主题的变化重复为主要旋律构成。A_1 乐段节奏比 A 段更为激烈,力度变化更多,情绪上则更为饱满。该段取材于陕西地方戏碗碗腔,音调委婉柔和,如泣如诉,旋律哀婉、凄凉,将秦筝的苦音变得更加突显,旋律线条变得声腔化,就如女子将愁绪淤积于内心默默地浅吟低唱。在这个段落上,充分体现了中立音的特性,利用 fa、si 的游移性巧妙地表现了凄楚的情感,借鉴碗碗腔中典型的七度大跳支起情感的桥梁,使得情绪变化更为合理、顺畅、自然。同时,此段运用左手颤音充分发挥了苦音的功能,使得乐曲更加的缠绵悱恻。在慢板中,作者将相同的主题连续重复了三遍,这种重复的处理方式也使得旋律产生了一种再三强调的作用,让人产生一种迂回咏叹的错落之感。主题尾部是下行渐进的处理方式,好处在于让人感觉到了一种深刻的相思之情。主题的三次变化重复,在演奏中力度和速度可稍渐慢、稍渐弱,是 si 到 do 的上滑音,si 音应移至筝弦中间位置弹奏,力度不宜太弱,配合左手颤音,在双附点后上滑到 do 音,弱弹,抹去音头重音,音色力度与前面滑音相融,回到原速。如此音量的渐变和技法上的多变,加之旋法和音乐素材的不断反复吟叹,能让听众进一步感受妇人"当君怀归日,是妾断肠时"的盼切之情。

B:快板部分有 B 和 B_1 两个乐段,这一段落情绪激昂,节奏变紧,素材仍然来自慢板的主旋律,层层递进将人物的思念之情推向高潮。演奏时对力度、速度的把握更加重要。快板速度比慢板段提快 1 倍或 1 倍以上,与慢板不同的是这一段落中加入了大量的跳进来表现感情,旋律在上行跳进中融入了反向的下行级进,预示主人公情绪里怨恨交织、堆积,以及反复怨说。乐句清晰分明,抑扬顿挫。通过短小的乐句跳进与级进的交接,委婉中有哀怨,激动中有抒情,充分展现了陕西地方音乐的神韵,让人感受到"热耳酸心"的曲意效果。通过演奏技法恰如其分地表现表面柔弱的少妇心中那股执着的思念怨恨,加之游移音微升 fa 和微降 si 的频繁使用与强调,诠释了妇人辗转反侧、矛盾交织的复杂心理。八度音重复渐慢且强力度进行将快板段落转向最后的尾声。

在乐曲尾声部分,呼应了引子部分较为自由的节奏。在这一部分尽管有所分散但并未松懈,它反而呈现出一种胸怀开阔的情感表达。最后尾声的写作融合了前面部分的主要素材,通过表现出女子内心的怨念到情绪上的舒缓,从而营造出一种音乐与情感融为一体的境界。这一境界成功地实现了妇人内在心理情感的升华与开阔,同

时又通过理性方式结束全曲,实现了与引子音乐情绪的前后呼应。此部分是乐曲当中表现最为强烈的部分。这一段通过采用一种摇指技法来体现主人公对于情绪宣泄的爆发式需求,并在此基础之上,右手通过短促有力的摇指技法,加之左手上行刮奏,使乐曲自然而然也就产生了一种开阔的气势,同时左手辅助三连音的强调,是对碗碗腔中常用的梆子的节奏的模仿,成功地体现了一种基于戏曲演奏的"紧拉慢奏"的表现方式。最后乐曲虽戛然而止,然而所营造出来的那种深沉大气的音乐效果让人久久沉浸其中,这是全曲最能直抵人心的部分。最后,左手的刮奏与作品开始装饰音的刮奏形成首尾呼应。

三、演奏技法提示

作品中大量运用连续的"托劈"的技法,增强了乐曲的表现力。需要注意大指大关节托劈发音的颗粒性要强,力量也要集中。左手的按音、滑音与颤音也是本曲中需要掌握的,需要在了解掌握陕西地方性语言的基础上体现出其特点。

该曲是在"秦筝归秦"理论引导下实践创作的秦筝代表性曲目之一。《秦桑曲》结构严谨合理,在运用传统戏曲板式的基础上又加以发展、变化。《秦桑曲》运用了多种板式,具体包括了"慢、快、闪、散",为了更好地表现妇人由思念亲人转为埋怨亲人的情感变化,乐曲由慢板转为快板。该曲结构与诗作《春思》的起承转合相对应,既体现了结构的严谨又有利于乐曲的情感表达。这首作品融合了陕派筝曲的各式特点,是陕派筝曲的代表作之一。